THE EDGE OF
AWARENESS

WORLD HEALTH ORGANIZATION
ORGANISATION MONDIALE DE LA SANTÉ

1948
1998

THE EDGE OF

AWARENESS

CHARTA

Edizioni Charta

Design/Conception graphique
Gabriele Nason

Editorial coordinator/
Coordinatrice éditoriale
Emanuela Belloni

Editing and lay-out/
Redaction et mise en page
Ready-made, Milan

Press office/Service de Presse
Silvia Palombi, Arte & Mostre, Milan

Production/Réalisation technique
Amilcare Pizzi Arti Grafiche
Cinisello Balsamo, Milan

ART *for The* World

Senior Editor/Responsable de la publication
Agnes Kohlmeyer, Venice/Venise

Editors/Textes établis par
Brian J. Mallet *(English)*
Frederic Perez *(Français)*

Translations/Traductions
WHO Office of Language Services/
Bureau des Services Linguistiques, OMS
and/et
Dominique Gross
Claire Tagand

Photo credits/Crédits photographiques
Eric Emo, Paris
Egon von Fürstenberg, Geneva/Genève
Henrik Håkansson, Stockholm/New York
Fadiah Haller-Assaad, Geneva/Genève
Juliet Lea, Melbourne
Roberto Marossi, Milan
Peter Muscato, New York
Elena Oriza, Paris
Maria Carmen Perlingeiro, Geneva/Genève
Apinan Poshyananda, Bangkok
Tom Powell, New York
Georg Rehsteiner, Vufflens-le-Château
Revive Time Kaki, Tokyo
Stephen White, London/Londres

Cover/Couverture
Sophie Ristelhueber, *Fait*, 1992 *(detail)*

Edizioni Charta
via della Moscova, 27
20121 Milano
tel. +39-2-6598098/6598200
fax +39-2-6598577
e-mail: edcharta@tin.it

Printed in Italy

1948
1998
WORLD HEALTH ORGANIZATION
ORGANISATION MONDIALE DE LA SANTÉ

An International Itinerant Exhibition
of Contemporary Art organized by
ART *for The* World
for the 50th Anniversary of the
WORLD HEALTH ORGANIZATION
in Geneva, New York, Sao Paulo,
New Delhi, 1998-1999

10 May-12 July 1998
Geneva, WHO Headquarters

13 September-15 October 1998
New York,
UN Building/Visitors' Lobby,
P.S.1 Contemporary Art Center,
Long Island City

7 December 1998-30 January 1999
Sao Paulo,
SESC Pompéia

March-April 1999
New Delhi,
WHO Regional Office/The Rabindra
Bahvan Lalitkala Academy

Une exposition itinérante d'art
contemporain organisée par
ART *for The* World
à l'occasion du 50ème anniversaire de
L'ORGANISATION MONDIALE DE LA SANTÉ
à Genève, New York, São Paulo,
New Delhi, 1998-1999

10 mai-12 juillet 1998
Genève, Siège de l'OMS

13 septembre-15 octobre 1998
New York,
Bâtiment des Nations Unies
(Hall des visiteurs),
P.S.1 Contemporary Art Center,
Long Island City

7 décembre 1998-30 janvier 1999
São Paulo,
SESC Pompéia

Mars-Avril 1999
New Delhi,
Siège régional de L'OMS/The Rabindra
Bahvan Lalitkala Academy

Board of Directors/Comité de
l'association ART *for The* World

Adelina von Fürstenberg
President/Présidente

Marie-Christine Molo
Vice-President/Vice-Présidente

Dr. Aleya El Bindari Hammad
Vice-President/Vice-Présidente

Dominique Föllmi
*Vice-President and Treasurer
Vice-Président et Trésorier*

François Bellanger
*Member of the Board and Legal Adviser
Membre et Conseiller Juridique*

Carlo Ducci
*Member of the Board and PR Adviser
Membre et Conseiller en Communication*

Alberto Fanni
Member of the Board/Membre

Annie Poussielgues
Member of the Board/Membre

Exhibition/Exposition

*Concept and Curatorship/
Concept et commissariat artistique*
Adelina von Fürstenberg

*Architectural Interventions/
Interventions architecturales*
Andreas Angelidakis

Assistants Unit/Assistants
Raphaël Biollay
Anna Daneri
Frederic Perez
Carole Wagemans

Technical Unit/Bureau technique
Marcio Generoso
Eric Binnert and/et Thierry Brunet
(Pieces Montées)

*Administrative Assistants/Assistants
administratifs*
Elisabeth Werro
Pierre Grand

Auditors/Bureau fiduciaire
Fiduciaire Duchosal

*Communication and Press Office
Communication et Bureau de Presse
Europe/Europe:* Adriano Donaggio,
Patrizia Martinelli, Lidia Panzeri
Switzerland/Suisse: Françoise Garnier,
Marie-Claude Esnault

Acknowledgments / Remerciements

We would like to thank the World Health Organization for its valuable support and collaboration, and in particular:
Nous tenons à remercier l'Organisation Mondiale de la Santé pour son soutien et sa précieuse collaboration, et en particulier:

Dr. Fernando S. Antezana
Deputy Director General a.i. of WHO, Geneva/Directeur Général adjoint, par intérim, OMS, Genève

Sir George Alleyne
Director, WHO Regional Office for the Americas/Pan American Sanitary Bureau, Washington D.C./Directeur, Bureau Régional des Amériques, OMS, Washington

Andrew Joseph
Acting Director, WHO Office at the United Nations, New York/Directeur par intérim, Bureau de l'OMS, Nations Unies, New York

Dr. Ilona Kickbusch
Director, Division of Health Promotion, Education and Communication, WHO, Geneva/Directeur, Division de la Promotion de la Santé, de l'Education et de la Communication, OMS, Genève

We should also like to express our gratitude to:
Nous tenons également à exprimer toute notre gratitude à:

Guy-Olivier Segond
Member of the Council of State of the Republic and Canton of Geneva, President of the Department of Social Action and Health, President of the University Hospitals of Geneva/Conseiller d'Etat de la République et du Canton de Genève, Président du Département de l'Action Sociale et de la Santé, Président des Hôpitaux Universitaires de Genève

Gillian Sorensen
Assistant Secretary General, Office of External Relations, United Nations, New York/ Secrétaire Général adjoint, Bureau des Relations Extérieures, Nations Unies, New York

Thérèse Gastaut
Director of Information Services at the United Nations in Geneva/Directrice du Service de l'Information, Nations Unies, Genève

Walter Fust
Director of the Swiss Agency for Development and Cooperation, Federal Department of Foreign Affairs/Directeur, Direction du Développement et de la Coopération, Département Fédéral des Affaires Etrangères

David Streiff
Director of the Federal Office of Culture, Berne/Directeur de l'Office Fédéral de la Culture, Berne

Dr. Matthias Kerker
Senior Health Officer, Swiss Agency for Development and Cooperation, Federal Department of Foreign Affairs/Senior Health Officer, Direction du Développement et de la Coopération, Département Fédéral des Affaires Etrangères

and to / et à:

His Excellency, the Ambassador of Brazil at the United Nations in Geneva, and Madame Celso Lafer/Son Excellence Monsieur l'Ambassadeur du Brésil auprès des Nations Unies à Genève et Madame Celso Lafer

His Excellency, Ambassador Jacques Reverdin Consul General of Switzerland in New York/Son Excellence Monsieur l'Ambassadeur Jacques Reverdin Consul Général de Suisse à New York

For the Geneva venue, we would like to thank most sincerely:
Pour l'étape genevoise, nous tenons à exprimer nos sincères remerciements à:

Neel Mani
Director, Division of Conference and General Services, WHO/Directeur, Division des Conférences et des Services Généraux, OMS

Michel Koutzevitch
Head, Building Management and Technical Installations,WHO/Chef, Administration des Bâtiments et des Installations techniques, OMS

Michel Pitetti
Assistant, Building Management and Technical Installations,WHO/Assistant technique, Administration des Bâtiments et Installations techniques, OMS

Richard Leclair
Programme Manager, Health Communications and Public Relations, Division of Health Promotion, Education and Communication, WHO/Administrateur de Programme, Communication pour la Santé et Relations publiques, Division de la Promotion de la santé, de l'Education et de la Communication, OMS

Christopher Powell
Coordinator and Public Relations, Audiovisual Support, Division of Health Promotion, Education and Communication, WHO/Chargé de la Coordination, des Relations publiques, et du Soutien audiovisuel, Division de la Promotion de la santé, de l'Education et de la Communication, OMS

Philippe Stroot
Coordinator and Media Relations, Division of Health Promotion, Education and Communication, WHO/Chargé de la Coordination et des Relations avec les médias, Division de la Promotion de la santé, de l'Education et de la Communication, OMS

Thomas Topping
Director, Office of the Legal Counsel, WHO/ Directeur, Bureau du Conseiller juridique, OMS

Anne Mazur
Legal Officer, Office of the Legal Counsel, WHO/ Juriste, Bureau du Conseiller juridique, OMS

Dr. Alexandre Kalache
Chief, Ageing and Health, Division of Health Promotion, Education and Communication, WHO/Chef, Vieillissement et Santé, Division de la Promotion de la santé, de l'Education et de la Communication, OMS

Ghiat al-Hakim
Chief, Office of Language Services, WHO/ Chef, Bureau des Services Linguistiques, OMS

Judy Burgess
Office of Language Services, WHO/ Bureau des Services Linguistiques, OMS

Catherine Mulholland
Technical Officer, Health Policy in Development, WHO/Chargée des Questions Techniques, Politique de Santé et Développement, OMS

Kay Bond
Administrative Assistant, Health Policy in Development, WHO/Assistante Administrative, Politique de Santé et Développement, OMS

Marie-Thérèse Brahamcha
Secretary, Health Policy in Development, WHO/Secrétaire, Politique de Santé et Développement, OMS

and / et

Hervé Dessimoz
Architect, (Groupe HD)/ Architecte (Groupe HD)

Thomas Buchi
Engineer (Charpente Concept)/ Ingénieur (Charpente Concept)

Marc Walgenwitz
Engineer (Charpente Concept)/ Ingénieur (Charpente Concept)

Zissis Nassioutzikis
Architect (Flos)/Architecte (Flos)

Gilbert Sculier
Highways Department, City of Geneva/ Division de la Voirie, Ville de Genève

René Dubuis
*Highways Department, City of Geneva/
Division de la Voirie, Ville de Genève*

Jean-Pierre Savoy
*Highways Department, City of Geneva/
Division de la Voirie, Ville de Genève*

Roger Beer
*Parks Service, City of Geneva/Service des
Espaces Verts, Ville de Genève*

Michel Levrat
*Parks Service, City of Geneva/Service des
Espaces Verts, Ville de Genève*

Pierre Roehrich
*Department of Cultural Affairs, City of
Geneva/Secrétaire du Département des
Affaires Culturelles, Ville de Genève*

Jean-François Rohrbasser
*Department of Cultural Affairs, City of
Geneva/Chef du Service de la Promotion
Culturelle, Département des Affaires
Culturelles, Ville de Genève*

Sophie Zobrist
*Federal Office of Public Health, Berne/
Office Fédéral de la Santé Publique, Berne*

*For the New York venue:
Pour l'étape new-yorkaise:*

Cecilia Rose Oduyemi
*Executive Officer, WHO Office at the
United Nations/Responsable exécutif, Bureau
de l'OMS aux Nations Unies*

Celinda T. Verano
*Information Officer, WHO Office at the
United Nations/Responsable de l'Information,
Bureau de l'OMS aux Nations Unies*

Sylvia Banoub
*Administrative Assistant, WHO Office
at the United Nations/Assistante
administrative, Bureau de l'OMS aux
Nations Unies*

Valerie Hampton-Mason
*Exhibits Coodinator, Department of Public
Information, United Nations/Coordinatrice
des expositions, Département d'Information
Publique, Nations Unies*

Jan Arnesen
*Exhibition Designer, Department of Public
Information, United Nations/Designer des
expositions, Département d'Information
Publique, Nations Unies*

Gordon Tapper
*Chief of Special Services/Support Services,
United Nations/Chef des Services
Spéciaux/Services de support, Nations
Unies*

*For the Sao Paulo venue:
Pour l'étape à São Paulo:*

Danilo Santos de Miranda
*Regional Department Director of the Serviço
Social do Comércio (SESC) in the State of
Sao Paulo/Directeur du Département
Régional du Serviço Social do Comércio
(SESC) dans l'Etat de São Paulo*

Ivan Giannini
*Assistant Director, SESC Regional
Department in the State of Sao Paulo
Directeur assistant, Département Régional du
SESC dans l'Etat de São Paulo*

Sergio Battistelli
*Director, SESC Pompéia/Directeur du SESC
Pompéia*

Marina Alvilez
SESC Pompéia

Roberto Cenni
SESC Pompéia

Bruno Assami
*Cultural Promotion Director, ITAU
Cultural/Directeur de la Diffusion culturelle,
ITAU Cultural*

Geraldo *and/et* Electra de Barros
Marcos A. Gonçalves *and/et* Lenora de
Barros

*For their help and advice, we should like to
express our special thanks to:
Nous tenons à remercier chaleureusement
pour leur aide et pour leurs conseils:*

Graziella Ducoli, Paolo Tassi,

and/ et

Nicolò Asta, Joost Elffers,
Claudio Guenzani, Oliviero Leti,
Milka Pogliani, Fulvio Salvadori,
Asha Singh Williams, Antonio Zaya

*And last but not least, to all the artists and
their assistants, as well as all those who helped:
Et enfin, tous les artistes, leurs assistants ainsi
que tous ceux qui nous ont aidé:*

Ines Anselmi, Zurich, P.-A. Bertola, Nyon,
Catherine Arthus Bertrand, Nevers, Dunja
Blašević, Soros Foundation, Sarajevo, Rom
Bohez, Ghent/Gand, Andreas Brändström,
Stockholm, Alexandre Breda, Geneva/
Genève, Alix Cooper, Geneva/Genève,
Paula Cooper, New York, Jeffrey Deitch,
New York, Yves Falle, Paris, Michel Favre,
Geneva/Genève, Galerie Art et Public,
Geneva/Genève, Gigi Giannuzzi, Venice/
Venise, Tony Guerrero, New York, Jan Hoet,
Ghent/Gand, Pierre Huber, Geneva/Genève,
Ghislaine Hussenot, Paris, Dakis Joannou,

Athens/Athènes, Emilia Kabakov, New York,
Cecilia Leuenberger, Geneva/Genève, Lisson
Gallery, London/Londres, Paola Manfrin,
Milan, Roger Mayou, Geneva/Genève,
Moderna Museet, Stockholm, Alexandre
Mottier, Geneva/Genève, Catherine Munger,
Zurich, Bob van Orsouw, Zurich, Tullio
Leggeri, Bergamo/Bergame, Andrea Rosen,
New York, Josée Pitteloud, Geneva/Genève,
Barbara *and/et* Luigi Polla, Geneva/Genève,
Hannah Schlusser, New York, Alessandro
Seno, Milan, Susanna Singer, New York,
Centre pour l'image contemporain St-
Gervais, Geneva/Genève, Christine Ribeiro,
Geneva/Genève, B. &B. Rochaix, Les
Perrières, Peissy, Kevin Rollin, Geneva/Genève,
Katja Tommaseo-Bisetti, Geneva/Genève,
Gabriel Urban, Geneva/Genève, Roberto
Vignola, Geneva/Genève, Watanabe Studio,
New York, Jamileh Weber, Zurich

Financial Contributions/
Soutiens Financiers

*We would like to express our gratefulness for
his generous support to /Nous exprimons
notre reconnaissance pour son soutien
généreux à*

Andrea A. Zambon,
President/Président Zambon Group

*The exhibition has also benefited from the
support of/l'exposition a égalment bénéficié
du soutien de*

and / et

*All our thanks for their contributions/Tous
nos remerciements pour leur contributions à*

Alberto Fanni - McCann Erickson, Italia
La Voirie de la Ville de Genève **- Service
des Espaces Verts,** Ville de Genève -
Département des Affaires Culturelles,
Ville de Genève - **Services Industriels Les
Energies de Genève - Instituto Cultural
ITAU,** São Paulo **- Flos - Scania -
Swissair - Pro Helvetia - Migros - Toyota**

PREFACES

Dr. Hiroshi Nakajima

Director General of the World Health Organization

The 50th Anniversary of the World Health Organization offers WHO an opportunity to reflect on half a century of service to international public health, our past, our achievements and the formidable tasks which lie ahead.

Therefore, it is fitting that one of the events organized to mark our celebrations should be an exhibition of contemporary art. For contemporary art, like health, resembles a living organism which is constantly evolving to adapt to the changes of modern life.

The world in 1948, when WHO was formed, was a very different place from today. It was an era when most people died before they were fifty and twenty percent of children died before reaching the age of five. Babies born today can expect, on average, to live until they are 65. Thanks to WHO, the world is now rid of the killer smallpox, and many other infectious diseases are on the decline. Polio and guinea worm are close to eradication. Using multidrug therapy, WHO is eliminating leprosy as a public health problem.

There is no doubt that this is a very exciting and challenging time for WHO. But in the face of these successes, old threats such as cholera and tuberculosis have returned and new menaces such as Ebola, Hepatitis C and HIV/AIDS have emerged. Science and technology have provided new tools to help contain outbreaks but the development of drug-resistant strains is having a deadly impact on our ability to fight disease.

However, the work of WHO is more than simply conquering disease. It is about the welfare of the whole person and achieving a state of total well-being in a rapidly changing world. The battle for health is now being fought out on a much broader front. As WHO enters its next half-century, breaking the cycle of poverty and disease will be a priority as will establishing the vital link between health and development to achieve this goal.

Meeting these challenges in a turbulent world means that WHO must continue to evolve just as the work of the contemporary artist changes to reflect the concerns and hopes of the community. It is my hope that this exhibition, as it travels around the world, will stir the conscience of many to work with WHO to achieve equity in health and the total well-being of all peoples, without exception, in the next century.

Dr. Hiroshi Nakajima

*Directeur Général
de l'Organisation Mondiale
de la Santé*

Ce cinquantième anniversaire est pour l'Organisation mondiale de la Santé l'occasion d'une réflexion sur un demi-siècle d'activités au service de la santé publique dans le monde, son passé, ses conquêtes et les formidables enjeux du futur.

Aussi, est-il heureux que l'une des manifestations qui marqueront la célébration de cet anniversaire soit une exposition d'art contemporain. L'art contemporain en effet, comme la santé, ressemble à un organisme vivant en perpetuelle évolution en fonction des changements de la vie moderne.

En 1948, lorsque l'OMS a été créée, le monde était très différent de ce qu'il est aujourd'hui. C'était une époque où la majorité des individus mourraient avant l'âge de cinquante ans et où vingt pourcent des enfants n'atteignaient pas l'âge de cinq ans. Ceux qui naissent aujourd'hui peuvent espérer, en moyenne, vivre jusqu'à 65 ans. Grâce à l'OMS, le monde est maintenant débarrassé du fléau meurtrier qu'était la variole et la prévalence de bien d'autres maladies infectieuses est en diminution. La poliomyéllite et le ver de Guinée sont sur le point d'être éradiqués et, avec la polychimiothérapie, l'OMS est en train d'éliminer la lèpre en tant que problème de santé publique.

Il ne fait pas de doute que nous vivons une époque passionnante et stimulante pour l'OMS. Toutefois, malgré ces succès, d'anciennes menaces, comme le choléra et la tuberculose, ont réapparu, et de nouveaux dangers, par example le virus Ebola, l'hépatite C et le VIH/SIDA, nous menacent. La science et la technique nous fournissent des outils nouveaux pour aider à contenir les épidémies mais l'apparition de souches pharmaco-résistantes grève lourdement nos capacités de combattre les maladies.

Mais l'action de l'OMS ne se résume pas à la lutte contre la maladie. Elle vise à assurer la protection de l'individu et à lui permettre d'atteindre un état de complet bien-être dans un monde qui évolue rapidement. La bataille pour la santé se livre désormais sur un bien plus vaste front. Alors qu'elle abordera son prochain demi-siècle, l'OMS s'emploiera en priorité à rompre le cycle de la pauvreté et de la maladie et à établir entre la santé et le développement le lien vital qui l'aidera à atteindre cet objectif.

Pour reveler ces défis dans un monde agité, l'OMS devra continuer à évoluer tout comme le travail de l'artiste contemporain évolue au gré des soucis et des espoirs de la communauté. Mon espoir est que cette exposition, qui va voyager autour le monde, éveillera la conscience d'un grand nombre de personnes et leur envie de travailler avec l'OMS en faveur de l'équité dans la santé et du total bien-être de tous les peuples, sans exception, au cours du siècle prochain.

Guy-Olivier Segond

Member of the Council of State of the Republic and Canton of Geneva, President of the Department of Social Action and Health, President of the University Hospitals of Geneva

12

The Edge of Awareness, which is being organized on the occasion of the 50th anniversary of the Constitution of the World Health Organization (WHO), is an international itinerant exhibition of outstanding examples of contemporary art.

In bringing together art and health, it pays a handsome tribute to WHO and its fundamental mission of making health one of the basic rights of all persons, irrespective of their origin, beliefs or economic and social condition.

"What is the purpose of an art whose exercise does not transform me?" asked Paul Valéry. And Albert Camus added: "To create is to give a form to one's destiny".

Any act of creation has an effect on the body and mind. It marks a victory over destruction and death.

This is why the works gathered together in this exhibition move us: through their testimonies, these artists not only show that creativity is essential to our well-being but reaffirm that dialogue and solidarity can help us overcome prejudices and frontiers, restoring nobility and dignity to the human adventure.

Over its 50 years of life, WHO has achieved major successes. It has rescued millions of children from death and infirmity, reduced mortality and increased life expectancy. And it has played a leading role in the fight against AIDS.

On the occasion of the 50th anniversary of the Organization, the Government of the Republic and Canton of Geneva would like, through the intermediary of the University Hospitals of Geneva, to participate in this homage to WHO by giving their support to the holding of *The Edge of Awareness*.

We should like to thank the ART *for The* World association which has conceived and carried out this fine project, as well as the participating artists and all those who have collaborated in this enterprise. And to WHO and its collaborators we send our very best birthday wishes.

Guy-Olivier Segond

*Conseiller d'Etat de la
République et du Canton
de Genève, Président du
Département de l'Action Sociale
et de la Santé, Président des
Hôpitaux Universitaires de
Genève*

Présentée à l'occasion du 50ème anniversaire de la Constitution de l'Organisation Mondiale de la Santé (OMS), *The Edge of Awareness* est une exposition internationale d'art contemporain de haute qualité.

Faisant se rencontrer l'Art et la Santé, elle est un bel hommage à l'OMS et à sa mission fondamentale : la santé considérée comme l'un des droits fondamentaux de l'être humain, quelles que soient son origine, ses opinions ou sa condition économique et sociale.

"Que me fait un art dont l'exercice ne me transforme pas?" s'interroge Paul Valéry. Et Albert Camus ajoute: "Créer, c'est donner une forme à son destin."

Tout acte de création a un impact sur le corps et sur l'esprit. Et il triomphe de la destruction et de la mort.

C'est pourquoi les œuvres réunies par *The Edge of Awareness* nous touchent : par leurs témoignages, les artistes ne démontrent pas seulement que la créativité est indispensable à notre bien-être. Ils affirment aussi que le dialogue et la solidarité permettent de transcender les préjugés et les frontières, donnant ainsi à l'aventure humaine sa noblesse et sa dignité.

En 50 ans, l'OMS a inscrit d'importants succès à son actif. Elle a réussi à arracher des millions d'enfants à la mort ou à l'infirmité. Elle a réduit la mortalité. Elle a augmenté l'espérance de vie. Et elle a pris une part importante à la lutte contre le Sida. A l'occasion de son cinquantième anniversaire, le gouvernement de la République et du Canton de Genève s'associe donc à l'hommage rendu à l'OMS en soutenant la réalisation de *The Edge of Awareness*.

Merci à l'association ART *for The* World qui a conçu et réalisé ce beau projet, merci aux artistes qui participent à cette exposition, et merci à tous ceux qui se sont engagés dans cette entreprise! Et bon anniversaire à l'OMS et à tous ses collaborateurs.

Director of the Swiss Agency for Development and Cooperation, Federal Department of Foreign Affairs

A Holistic Approach

SDC advocates a *holistic* approach to health development. This policy considers the basic *determinants of health* and is designed to improve balance in action for health. The determinants of health lead to *three policy dimensions* which are defined as the human, the intersectoral and the sectoral dimensions. Activities aiming at health status improvement of a partner population should address the three dimensions *simultaneously*, putting particular emphasis on the human dimension.

SDC's Vision for Health Development

Holism in medicine recognizes the human organism as systemic: a living system with interconnected and interdependent components; in continuous interaction with its physical and social environment; capable of acting upon and modifying its environment. This definition fits with modern scientific thought as well as the teachings of mystics of many traditional cultures and natural philosophies.

For many years interventions in health have been centred on the disappearance of certain diseases and a decrease in mortality. This focus has led to a limited view of health, has reduced the effect of health development efforts and led to a widening gap in health status between the rich and the poor. In SDC's understanding many people are sick and unhealthy, *because they are denied the essential rights which would enable them to live a healthy life*. A holistic approach to health, recognising health as a human right, is consistent with SDC's North/South policy, which supports *non-discrimination, participation and empowerment, and the promotion of human rights.*

SDC's vision is based on a *broad understanding of the determinants of health and health development.* These determinants have been grouped into three categories leading to three conceptual policy dimensions:

Social Values and Individual Behaviour = Human Dimension
Environment and Disease Pattern = Intersectoral Dimension
Health Care Delivery System = Sectoral Dimension

SDC's Objectives for Health Development

Promote and protect health through the promotion and protection of human rights.
These two are complementary for the advancement of human well-being.
Reduce inequities in health status, health risks and access to health between the poor and the privileged.
Individuals cannot take all the responsibility without a supportive environment.
Empower women and improve their status.
Thus enabling them to make free, informed responsible choices, improving their ability to protect their own health and that of their families and communities.
Achieve a satisfactory balance between popular, spiritual and professional medicine as well as between curative and preventive approaches in the health care system.
This is expected to improve the quality and sustainability of health care.

Increase the synergy between humanitarian aid and health development programmes to make the best use of available resources.

Immediate relief should facilitate future development efforts and minimise the adverse impact of disasters on health.

The Three Dimensions of Health Policy

The human dimension. This dimension literally permeates all actions for health and is concerned with the ability and responsibility of people to make informed choices for better health. Therefore, a favorable environment for health development must be created *by explicitly addressing the practical implications of*:

the interdependence of the various determinants of health;

human rights issues; the need for *gender balanced development*.

This requires a synergy between all the people and programmes concerned as well as a continuous collective negotiating process. SDC is willing to put major emphasis on inducing social and behavioral changes; without this emphasis initiated changes will not be sustainable.

The intersectoral dimension. The intersectoral dimension concerns the health effect of non-health sector programmes. By their very nature, development programmes have the potential for Cross-effects and Cross-actions on health:

cross-effects = avoidance of harmful consequences of change as well as the establishment of favorable conditions for health development;

cross-actions = active health promotion through integration of preventive measures in non-health sector programmes.

The intersectoral dimension is most obviously linked to health development through education, water supply and sanitation (hygiene), habitat (waste disposal, indoor pollution), agriculture and nutrition, income generation (employment, labour conditions, credit); in addition, sectors such as legislation, environment and culture should also be considered. Collaboration between sectors is necessary to solve major health problems and cross-effects and cross-actions should be fostered.

The sectoral dimension

The sectoral (or medical) dimension of health comprises three overlapping elements of health care:

– the popular element, where non-professionals first acknowledge ill-health and initiate health care (self and home-treatment);

– the spiritual element, especially large in non-Western societies, with sacred or secular forms of healing;

– the professional element comprising the organised, legally sanctioned healing professions such as modern scientific medicine as well as the other professional medical traditions (Ayurvedic, Chinese, Arabic-Galenic medicine).

Health development programmes must consider the sectoral dimension in its entirety in order to overcome a biomedical bias. Public health care systems must be reorganised and improved, health care reform must be supported. Services have too

often been of uneven quality and unequal accessibility; prevention and promotion should be emphasised not only in the western oriented 'health sector', but also in the other elements.

The Principles of Operation
– Policy Dialogue necessary for negotiations on designing, planning, and programming health interventions.
– An Attitude of Mutual Respect for a fair sharing of tasks and responsibilities.
– Co-operation an imperative.
– Capitalisation an aim and a means.
– Integrated Research as part of health programmes.
– Evaluation of the Human Dimension new concepts elaborated and applied.
– Concentration on Approach rather than on technical issues.

Strategies
The list below presents strategic choices and is not meant to be exhaustive. The development of processes and tools leading to an appropriate mix of strategies - based on a holistic approach - is crucial. Well balanced programmes ensure that, in a particular geographic area, all three dimensions are covered, either by SDC's own interventions or by those of other actors.
– Stimulate open policy dialogue at all levels, achieving a comprehensive understanding of health.
– Advocate congruence between respective health systems and values in the North and in the South.
– Promote a gender balanced approach in health development.
– Empower households and communities to take action for health.
– Foster collaboration with relevant non-health sectors.
– Support SDC's partner countries in initiating and/or implementing health care reform.
– Facilitate the development of sustainable financing of health care and health promotion.
– Strengthen client service by enhancing management, communication and professional skills of health workers.
– Reinforce collaboration between humanitarian aid and health development programmes.

*Directeur, Direction
du Développement et de la
Coopération, Département
Féderal des Affaires Etrangères*

Une approche holistique

La DDC plaide pour une approche *holistique* de la santé dans le développement. Cette approche prend en compte les *déterminants de base de la santé* et est conçue pour améliorer l'équilibre des actions en faveur de la santé. Ces déterminants de la santé conduisent aux *trois dimensions politiques* définies comme la dimension humaine, l'intersectorielle et la sectorielle. Toute activité destinée à améliorer l'état de santé d'une population partenaire devrait adresser ces trois dimensions *simultanément*, tout en mettant plus particulièrement l'accent sur la dimension humaine.

Vision de la DDC pour la santé dans le développement

L'holisme en médecine considère l'organisme humain comme systémique : un système vivant aux composantes interconnectées et interdépendantes en continuelle interaction avec son environnement physique et social. Cette définition est en accord avec la pensée scientifique moderne aussi bien qu'avec les enseignements de nombreuses cultures traditionnelles et philosophies naturelles.

Les interventions dans le domaine de la santé ont été centrées sur la disparition de certaines maladies et une diminution de la mortalité. Cette focalisation a eu pour conséquence une vision limitée de la santé, réduisant l'effet des efforts de développement de la santé et creusant le fossé entre riches et pauvres. Selon l'acception de la DDC, beaucoup de gens sont malades et en mauvaise santé *car ils se voient dénier les droits essentiels qui leur permettraient de vivre une vie saine.* Une approche holistique de la santé, reconnaissant celle-ci comme un droit humain, est cohérente avec la politique Nord/Sud de la DDC, qui est partisante de la *non discrimination, la participation et l'empowerment*, ainsi que de la *promotion des Droits Humains / Droits de la Personne.*

La vision de la DDC est basée sur une *compréhension large des déterminants de la santé et du développement de la santé.* Les déterminants ont été groupés en trois catégories aboutissant aux trois dimensions politiques conceptuelles :

Valeurs Sociales et Comportement Individuel = Dimension Humaine
Environnement et charge de morbidité = Dimension Intersectorielle
Système de provision de soins de santé Dimension Sectorielle

Objectifs de la DDC pour le développement de la santé

Promouvoir et protéger la santé en promouvant et protégeant les droits humains. Santé et Droits humains sont complémentaires pour le progrès du bien-être humain. *Réduire les inégalités entre pauvres et privilégiés en matière d'état de santé, de risques pour la santé, et d'accès à la santé.* Les individus ne peuvent assumer leur pleine responsabilité sans un soutien de leur environnement. *Donner du pouvoir aux femmes et améliorer leur statut.* Leur permettant ainsi de faire des choix libres, informés et responsables, augmentant leur capacité à protéger leur propre santé et celle de leur(s) famille(s) et communauté(s). *Atteindre un équilibre satisfaisant entre médecines populaire, traditionnelle, familiale et professionnelle aussi bien qu'entre approches curatives et préventives au sein du système de soins de santé.*

On attend une amélioration de la qualité et la viabilité des soins de santé.

Accroître la synergie entre l'aide humanitaire et les programmes de développement en matière de santé pour utiliser au mieux les ressources disponibles.

L'aide d'urgence devrait faciliter les futurs efforts de développement et minimiser l'impact néfaste des désastres sur la santé.

Les trois dimensions de la politique de santé

La Dimension Humaine. Cette dimension transparaît dans toutes les actions en faveur de la santé et est concernée par la capacité et la responsabilité des gens à faire des choix informés pour une meilleure santé. Un environnement favorable à l'épanouissement de la santé doit être créé *en adressant explicitement les implications pratiques de :*

l'interdépendance des divers déterminants de la santé ;

les questions des droits de la personne humaine ;

la nécessité d'un *développement équilibré hommes-femmes.*

Cela requiert la participation de tous les acteurs et programmes concernés et un processus collectif continuel de négociation. La DDC désire y accorder une importance majeure pour susciter de tels changements sociaux et de comportement. Sans cet effort particulier, aucun des changements initiés ne sera viable.

La Dimension Intersectorielle. La dimension intersectorielle traite des effets des programmes des secteurs non sanitaires sur la santé. Par leur nature même, les programmes de développement possèdent un potentiel d'effets croisés et d'actions croisées sur la santé :

effets croisés = ils évitent les conséquences néfastes du changement autant qu'ils établissent des conditions favorables à l'épanouissement de la santé.

actions croisées = promotion active de la santé par le biais de l'intégration de mesures préventives dans des programmes autres que sanitaires.

La dimension intersectorielle est bien évidemment liée au développement de la santé dans les programmes d'eau et assainissement (hygiène), éducation, habitat (élimination des déchets, pollution à domicile), agriculture et nutrition, création de revenu (emploi, conditions de travail, crédit) ; en outre, des secteurs tels que la législation, l'environnement et la culture devraient être également pris en compte. La collaboration entre secteurs est nécessaire pour résoudre la plupart des problèmes de santé majeurs et on devrait encourager les effets croisés ainsi que les actions croisées.

La Dimension Sectorielle. La dimension sectorielle (ou médicale) de la santé comprend trois éléments superposés des soins de santé:

– l'élément populaire où des problèmes de santé sont reconnus d'abord par des non professionnels qui initient les soins (automédication).

– l'élément spirituel souvent retrouvé dans les sociétés encore moins influencées par les valeurs occidentales, avec des formes de guérison sacrées ou séculaires.

– l'élément professionnel comprenant les professions ("guérisseuses") organisées, légalisées telles la médecine scientifique moderne ou d'autres traditions médicales professionnelles (médecine ayurvédique, chinoise, arabo-galénique).

Les programmes de développement de la santé doivent prendre en compte la dimension

sectorielle dans sa globalité afin de surmonter un éventuel biais biomédical. Les systèmes de soins de santé publics doivent être réorganisés et améliorés, la réforme des soins de santé doit être soutenue. Les services ont trop souvent prouvé être de qualité disparate et inégalement accessibles ; on devrait mettre l'accent sur la prévention et la promotion non seulement dans le "secteur santé" d'orientation occidentale, mais aussi dans les autres éléments.

Les principes operationnels

– Une politique de dialogue nécessaire afin de négocier la conception, la planification et la programmation des interventions en matière de la santé.
– Une attitude de respect mutuel pour un partage honnête des tâches et des responsabilités.
– Coopération un impératif.
– Capitalisation un moyen et un but.
– Recherche comme partie intégrante des programmes de santé.
– Evaluation de la Dimension Humaine nouveaux concepts élaborés et appliqués.
– Concentration sur l'approche plutôt que sur les questions techniques.

Stratégies

La liste ci-dessous présente des choix stratégiques et ne prétend pas être exhaustive. Le développement de processus et d'outils produisant une palette de stratégies appropriées basées sur une approche holistique est crucial. Des programmes équilibrés s'assureront que, dans une aire géographique donnée, toutes les dimensions sont couvertes, soit par les interventions propres de la DDC, soit par celles d'autres acteurs.
– Susciter un dialogue de politique ouvert à tous les niveaux, pour une compréhension étendue de la santé.
– Plaider pour la congruence entre systèmes de santé et valeurs du Nord et du Sud.
– Promouvoir une approche équilibrée hommes-femmes dans le développement de la santé.
– Donner les moyens aux ménages et aux communautés d'entreprendre des actions en faveur de leur santé ('empowerment').
– Encourager la collaboration avec les secteurs appropriés en dehors du domaine de la santé.
– Soutenir les pays partenaires de la DDC pour leur permettre d'initier et/ou de mettre en œuvre une réforme des soins de santé.
– Faciliter le développement d'un financement durable des soins et de la promotion de la santé.
– Renforcer le service au client en développant les compétences en gestion, en communication ainsi que les compétences techniques des travailleurs de santé.
– Renforcer la collaboration entre aide humanitaire et les programmes de développement.

Dr. Aleya El Bindari Hammad

Former Executive Administrator for Health Policy in Development, WHO, Geneva Visiting Professor at Robert F. Wagner School of Public Service, New York University Vice-President of ART for The World

The crafters of WHO's Constitution had the vision to describe health as a "state of complete physical, mental and social well-being, and not only the absence of disease or infirmity". The reference to well-being takes us into the realm of feeling. It is the feeling of well-being which is important, irrespective of physical or other infirmities which may afflict the individual. Health is a matter of paramount importance to the individual, a personal responsibility to oneself, but it is also a social responsibility towards others - to the family and community to which we belong and to the world community of which we are a part.

Solidarity in the sphere of health, as a social goal and keystone of human development, implies the respect of each individual and the development of their full health potential, irrespective of race, gender, religion, political belief or social status, the responsibility to protect health by eliminating or controlling known health risks, the protection of health in all spheres of life and the environment and finally, investment in health actions and measures that will contribute to the improvement which is essential to well-being.

Health is the concern of everybody and is a social responsibility. It is therefore fitting that art and artists should play a central role in expressing through their work their encounter with health. Throughout history artists, who like everyone else, have experienced episodes of ill health, have used their art as a means of expressing their experiences. They have helped us to understand situations which are difficult to express in words, enriching the spectator through a medium which for many is a visual form of prayer, an encounter with truth.

The involvement of artists in the *Health for All* campaign as we approach the 21st century highlights our individual and collective responsibility for global health. Art helps place the subject on the international agenda through examples which reveal its place at the heart of human development. Art provides a human dimension to the understanding of ill health and diseases and their consequences. Art gives a human meaning to the question of inequality and shows us, the public, what a multitude of health workers and others have known for so long.

Art is another means of reminding the world community that health is a unique asset, an integral component of the state of well-being that is the final goal of all development. It should not be traded for economic gain nor should it be assumed that economic growth will by itself improve health status and the quality of life. The protection and improvement of life have proved to be more complex and challenging, with the environmental degradation and pollution that have accompanied industrialization being one of the principal causes of the emergence of new health hazards and the impairment of the quality of life.

Global issues such as health-damaging life styles, the increase in the number of vulnerable groups, the spread of AIDS, the violation of health rights, the persistence of malnutrition, high mortality and morbidity, and the re-emergence of certain infectious diseases, all demand urgent global attention. The solution to these problems requires the incorporation of health concerns and health objectives into

development policy, with health status being given its proper and equal place as a component of development. Health is one of the best indicators for measuring how rights and, in particular, human rights, are protected in society. At the same time, unless health rights are made effective, other rights which society should deliver, such as the right to education or employment, themselves become illusory.

This art exhibition and related events will offer a powerful means of showing that health and the protection of health rights will not be achieved by chance. The promotion, protection and enhancement of health must be encouraged and pursued through a set of standards and incentives which accompany the pursuit of social justice and human dignity. All this will require courage and perseverance by society as a whole and in this respect WHO will act as the health conscience of the world.

Dr. Aleya El Bindari Hammad

*Ancien Administrateur
Exécutif, Politique de Santé
et Développement, OMS,
Genève
Professeur à la Robert
F. Wagner School of Public
Service, New York University
Vice-Présidente de ART for
The World*

22

Les artisans de la Constitution de l'OMS eurent l'idée visionnaire de décrire la santé comme "un état de complet bien-être physique, mental et social qui ne se résume pas seulement à l'absence de maladie ou d'infirmité". En faisant référence au bien-être, ils affirmaient que la santé était aussi une question de sensation. C'est le sentiment de bien-être que l'on fait prévaloir, et non plus seulement la question des infirmités, physiques ou autres, dont est ou n'est pas affecté l'individu. La santé peut dès lors être considérée comme d'une importance capitale pour chaque être humain, une responsabilité de chacun vis à vis de lui même d'abord, et une responsabilité sociale vis à vis d'autrui ensuite - la famille et la communauté à laquelle on appartient, la communauté internationale dont on fait partie.

La solidarité en matière de santé a un but social. En tant que clé de voûte du développement humain, elle exige que chacun, sans considération de race, de sexe, d'âge, de religion, d'appartenance politique ou de statut social soit libre d'exploiter au mieux son potentiel de santé. La solidarité fait aussi naître la notion de responsabilité : celle de préserver la santé en luttant contre les facteurs de risques connus, risques qu'il s'agit de contrôler ou d'éliminer. La solidarité implique la prévention de ces risques dans tous les domaines de la vie et de l'environnement. Enfin, être solidaire, c'est aussi s'investir dans des actions de santé publique qui contribuent à une amélioration de la santé essentielle au bien-être.

La santé est l'affaire de tous : il s'agit d'une responsabilité de société. Dans cette optique, personne n'est mieux placé que l'artiste pour exprimer son expérience de la santé. De tous temps, les artistes, qui comme tout le monde ont un jour été malades ou goûté au contraire au plaisir d'être en bonne santé, ont eu recours à l'art pour communiquer librement leur vécu et leur expérience. Ils nous ont ainsi aidé à comprendre des situations que les mots peuvent difficilement décrire, et le public s'en est trouvé enrichi, car l'art est pour beaucoup la forme visuelle de la prière, une rencontre avec la vérité.

L'adhésion des artistes à la stratégie de *La Santé pour Tous* illustre, à l'aube du XXIème siècle, la nécessité d'une responsabilité individuelle et collective en matière de santé dans le monde. En plaçant la santé au cœur du développement humain, l'art contribue à ce que soit accordée à la santé une attention plus grande au niveau international. L'art apporte une dimension humaine à notre compréhension des problèmes de santé, de la maladie et de ses conséquences. L'art donne un visage à la question de l'inégalité, et nous fait voir ce que de nombreuses personnes, travaillant sur le terrain dans le domaine de la santé, savent depuis bien longtemps.

L'art est un autre moyen de rappeler à la communauté internationale que la santé est un bien irremplaçable : elle conditionne entièrement le bien-être, but ultime de tout développement. On ne peut la brader dans un but lucratif. De la même façon, on ne peut considérer la croissance économique comme étant susceptible à elle seule d'améliorer l'état de santé ou la qualité de vie. Protéger et améliorer la qualité de vie constituent des défis autrement plus complexes. On a vu comment la dégradation de l'environnement et la pollution qui ont accompagné l'industrialisa-

tion ont été à l'origine de nouveaux risques en matière de santé et de détérioration de la qualité de vie.

Les styles de vie préjudiciables à la santé, l'augmentation du nombre de groupes vulnérables, la propagation du SIDA, la violation des droits en matière de santé, la persistance de la malnutrition, les taux de mortalité et de morbidité préoccupants qui y sont liés, la réapparition de maladies infectieuses, sont autant de problèmes de santé mondiaux exigeant une prise de conscience urgente de la part de la communauté internationale.

Si l'on veut trouver des solutions à ces problèmes et atteindre les objectifs mondiaux en matière de santé, il faudra réorganiser et discipliner la prise de décisions en matière de politiques de développement. L'état de la santé devra devenir un des critères importants dans le processus d'évaluation du développement. Pour mesurer si les droits - les droits de l'homme en particulier - sont respectés au sein de la société, la santé est l'un des meilleurs indicateurs. De la même façon, si le droit à la santé n'est pas respecté, les autres droits qu'une société peut accorder - droits à l'éducation ou à l'emploi - deviennent illusoires.

En conclusion, cette exposition d'art contemporain, par l'événement qu'elle constitue, pourra témoigner avec force du fait que la santé et le respect du droit à la santé, ne sauront être le fruit du hasard. La protection et l'amélioration de la santé dans le monde devront être encouragées et défendues à travers l'instauration d'un ensemble de directives, de standards et de normes, mais aussi par la recherche d'une plus grande justice sociale qui assure le respect de la dignité humaine.

Pour cela, il faudra que la société dans son ensemble fasse preuve de courage et de persévérance, et que l'OMS s'impose, dans le domaine de la santé, en tant que conscience de l'humanité.

Alanna Heiss

Executive Director and Founder of P.S.1 Contemporary Art Center, Long Island City, New York

It is with great pride that the P.S.1 Contemporary Art Center is hosting this segment of *The Edge of Awareness* exhibition. We share with the United Nations this special opportunity to celebrate the 50th Anniversary of the World Health Organization with an exhibition of work by international artists reflecting their individual cultural visions. My long-term friendship with Adelina von Fürstenberg, the curator of the exhibition, and the spirit of her organization ART *for The* World, were a perfect match for P.S.1.

After three years of extensive renovations and expansions, P.S.1 opened its new doors in October 1997 to great critical acclaim as one of the largest facilities for contemporary art in the world. The institution's primary goal has always been to present alternatives to fashionable trends in the art world and therefore its philosophy of presenting cutting-edge contemporary art has continued intact after the renovations. From its inception, P.S.1 has championed the innovative and the experimental. The overall mission of P.S.1, like that of ART *for The* World, is to provide an engaging environment for artists and public alike, to inspire and challenge its audience, and above all to offer an accessible resource that enhances and encourages the role of contemporary art in our everyday lives.

The redesign and expansion of P.S.1 included the creation of a series of outdoor galleries for exhibiting sculptures, environments, and paintings. The artists featured in our shows often produce site-specific works that are representative of their style and harmonize with the architecture. *The Edge of Awareness* continues this tradition: the indoor works will be on view at the United Nations building in Manhattan, while the billboards will be adorning the walls of P.S.1's new outdoor galleries. The billboards were created by artists already familiar to the P.S.1 audience, such as Vito Acconci, Matt Mullican and Ilya Kabakov, and it is a pleasure to introduce the work of other artists such as Tatsuo Miyajima and Miguel Angel Rios.

Using art as a universal language to express the nature of diverse cultures and to foster education as a human rights, the participating artists are involved with the concerns of their own environment as well as with the social and health issues common to communities around the world, such as violence against children, AIDS, natural disasters, poverty, and racism. The notion that art has no barriers is one that *The Edge of Awareness* demonstrates as it brings together art from different countries and cultures. Robert Denison, our Chairman of the Board, Agnes B., the Chairperson of our International Committee and I are extremely pleased to welcome this exhibition to P.S.1.

Alanna Heiss

Directrice et fondatrice du P.S.1
Contemporary Art Center,
Long Island City, New York

C'est avec une grande fierté que le P.S.1 Centre d'art contemporain accueille une partie de l'exposition *The Edge of Awareness*, organisée par Adelina von Fürstenberg. Nous partageons avec l'Organisation des Nations Unies le plaisir de célébrer à New York, à travers cette exposition, le cinquantième anniversaire de l'Organisation Mondiale de la Santé. Cette exposition réunit des artistes de très nombreux pays et confronte leurs différentes cultures, leurs différents points de vue. Mon amitié de longue date avec Adelina et le fait que je partage l'esprit qui anime son organisation, ART *For The* World, rendaient parfaitement naturelle l'association du P.S.1 à cette manifestation.

Après trois années d'importants travaux de rénovation et d'agrandissement, le P.S.1 a réouvert ses portes en octobre 1997, attirant favorablement l'attention de la critique internationale. A la suite des travaux, le P.S.1 est devenu l'un des plus grands espaces voué à l'art contemporain dans le monde. Le premier objectif de ce centre d'art a été de présenter une alternative aux tendances à la mode dans le monde de l'art. C'est en restant fidèle à lui-même, qu'après sa rénovation le P.S.1 continue à présenter les aspects les plus radicaux de l'art contemporain. Depuis sa création, le centre a en effet toujours défendu les œuvres novatrices et expérimentales. Sa mission, comme celle d'ART *for The* World, consiste à créer un environnement attrayant pour les artistes comme pour le public, à stimuler et à inspirer ses visiteurs. En favorisant l'accès du public à l'art contemporain, il s'agit de renforcer le rôle de l'art dans notre vie de tous les jours.

Grâce aux travaux de rénovation et d'agrandissement, le centre dispose désormais d'une série d'espaces d'exposition en plein air, conçus pour montrer de la sculpture, de la peinture et des installations. Les artistes que nous exposons présentent souvent des œuvres, qui tout en étant représentatives de leur style, sont créées spécifiquement en fonction du lieu d'exposition et s'harmonisent avec l'architecture. *The Edge of Awareness* s'inscrit dans cette continuité. Une partie des œuvres sera exposée au Siège de l'Organisation des Nations Unies à Manhattan, tandis que les panneaux d'affichage seront exposés dans nos nouveaux espaces extérieurs. Certains de ces panneaux d'affichage ont été créés par des artistes dont l'œuvre est familière au public du P.S.1, comme Vito Acconci, Matt Mullican et Ilya Kabakov. C'est pour nous un plaisir d'accueillir aussi à cette occasion le travail d'autres artistes tels que Tatsuo Miyajima et Miguel Angel Rios.

Les artistes qui participent à cette exposition utilisent l'art comme langage universel pour exprimer les valeurs de différentes cultures et pour encourager le droit à l'éducation. Ils se préoccupent de leur environnement et des problèmes de société et de santé communs à tous les peuples : la violence à l'égard des enfants, le SIDA, les catastrophes naturelles, la pauvreté et le racisme. En réunissant des œuvres d'art venant de différents pays et de différentes traditions, *The Edge of Awareness* témoigne du fait que l'art n'a pas de frontières. Robert Denison, Président du Conseil de Direction du P.S.1, Agnès B., Présidente de notre Comité international, et moi-même sommes extrêmement heureux d'accueillir cette exposition. Je suis fière de cette collaboration avec ART *for The* World à l'occasion du cinquantième anniversaire de l'OMS.

P.S.1, Contemporary Art Center

Danilo Santos de Miranda

Regional Department Director of the Serviço Social do Comércio (SESC) in the State of Sao Paulo

By joining forces with WHO and ART *for The* World in the presentation in Brazil of the international travelling exhibition *The Edge of Awareness*, commemorating the 50th anniversary of WHO, the Social Service of Commerce (SESC) reaffirms its belief in the way art can mobilize and enhance our sense of awareness.

The SESC is a private institution established in 1946 by the heads of major commercial enterprises in Brazil, which continue to administer it today. Its objective is to promote the social welfare of workers in commerce, their families and the community in general by carrying out educational activities throughout the national territory.

The SESC of the state of Sao Paulo is active in a number of spheres, including culture, leisure, sports, social tourism, child development, environmental education, health and dental care, food, and care for the elderly. It is supported by a network of 24 units located in the capital and the rest of the state, which operate as sports and cultural centres, country clubs, holiday camps and centres specialized in dentistry, cinema, social tourism, gymnastics and tennis. These centres include the SESC Pompéia, one of the most important cultural institutions in the city of Sao Paulo which is well able to meet such a complex and inspirational challenge as that embodied in *The Edge of Awareness*.

If the SESC over its half-century of existence - it is almost as old as the World Health Organization - has managed to construct, preserve and consolidate an image of dynamism, efficiency and modernity, this has been due in great part to the broad sense which it has given to the concept of social well-being. It has endeavoured to go beyond the limited scope of conventional social work and play an eminently educational role by placing culture at the heart of its guiding principles. The concept of cultural democratization, as set forth in articles 22 and 27 of the Universal Declaration of Human Rights, is one of the theoretical bases underlying its work.

It is therefore not surprising that the SESC welcomed with great enthusiasm the idea of presenting *The Edge of Awareness*, an exhibition which highlights the relationship of artists with one of the most burning issues of our time. The close similarity in points of view, objectives and concepts meant that the SESC was a natural partner in Brazil for the World Health Organization.

We are convinced that in Sao Paulo, as well as in Geneva, New York and New Delhi, where this travelling exhibition will be shown, the aesthetic proposals by artists from all continents inspired by WHO's constitutional principles will be given an enormous welcome.

There is no doubt that the impact of the exhibition on the sensibility of the Brazilian public will repay the sustained efforts of the organizers, with whom the SESC is honoured to be associated.

Danilo Santos de Miranda

Directeur du Département Régional du Serviço Social do Comércio (SESC) dans l'Etat de São Paulo

Le SESC (Service Social du Commerce), est heureux de collaborer avec ART *for The* World et l'Organisation Mondiale de la Santé, en accueillant l'étape brésilienne de l'exposition *The Edge of Awareness*, qui célèbre le cinquantenaire de l'OMS. C'est l'occasion pour le SESC de réaffirmer sa foi dans la fonction mobilisatrice de l'art, et dans l'art comme conscience de la société.

Le SESC est une institution de caractère privé fondée en 1946 par l'ensemble des chefs d'entreprises du secteur commercial brésilien, qui la financent et l'administrent. Elle a pour but de promouvoir le bien-être social des employés du secteur commercial, de leurs familles, et de la communauté en général. Le SESC étend son action éducative et sociale à travers tout le pays.

Le SESC de São Paulo intervient dans plusieurs domaines: la culture, les loisirs, les sports, la sensibilisation à l'environnement, l'action en faveur de l'enfance comme celle en faveur du troisième âge, la santé et l'odontologie, l'alimentation, le tourisme social. Le SESC s'appuie sur un réseau de vingt-quatre antennes réparties dans la capitale et sur l'ensemble de l'état de São Paulo. Il regroupe ainsi des centres culturels, des cinémas, des centres de vacances, des centres médicaux, des centres sportifs. Le SESC Pompéia, qui fait partie de ce réseau, est un lieu de référence majeur de la vie culturelle de São Paulo. C'est donc un lieu approprié pour accueillir un projet aussi mobilisateur que *The Edge of Awareness*.

Si, au long d'un demi-siècle d'existence (le SESC a pratiquement le même âge que l'Organisation Mondiale de la Santé), le SESC a réussi à construire et à consolider une image de dynamisme, d'efficacité et de modernité, cela est du en grande partie à la conception élargie du bien être-social qui guide son action. En effet, refusant de se restreindre à une assistance sociale traditionnelle, de portée limitée, le SESC a choisi de concentrer son action sur l'éducation et a placé la culture au centre de son activité et de ses valeurs. L'idée d'un accès de tous à la culture, définie dans les articles 22 et 27 de la Déclaration Universelle des Droits de l'Homme, est une des bases de sa mission.

Il n'est donc aucunement surprenant que le SESC ait adhéré avec tant d'enthousiasme à l'idée de collaborer à la réalisation de *The Edge of Awareness*. Cette exposition met en évidence avec beaucoup de justesse l'importance du rapport de l'artiste aux questions les plus significatives de son temps. L'Organisation Mondiale de la Santé et ART *for The* World trouvent dans le SESC un partenaire naturel: tous trois sont en effet réunis par une affinité de points de vue et partagent les mêmes convictions.

Nous sommes certains qu'à São Paulo, tout comme à Genève, New York et New Delhi, les œuvres d' artistes venus de tous les continents confronter leur inspiration aux principes inscrits dans la Constitution de l'OMS, auront un très large écho auprès du public. Nous ne doutons pas de l'impact qu'aura *The Egde of Awareness* sur la sensibilité du public brésilien, couronnant ainsi de succès les efforts et l'engagement des organisateurs de cette exposition.

SESC de Pompéia

CONTENTS/SOMMAIRE

INTRODUCTION

*President and Founder of ART
for The World and Curator
of the Exhibition*

If we trace the word back to its Greek origin and to the School of Hippocrates which clearly defined its usage for the first time, "technique" loses the negative associations which it often evokes today. The word *techne*, from which the modern word "technique" derives, is usually translated by the word "art" in the sense of a range of human activities based on the act of "doing", i.e. what the Greeks called *poiesis*. Although the word *poiesis* certainly had an instrumental connotation, it was essentially related to the idea of knowledge.

It is not by chance that in the WHO emblem, the caduceus of Hippocrates appears over the United Nations symbol. For Hippocrates and his pupils, the goal of knowledge was not so much to change the world but rather to correct imbalance and to bring things back to their original state. This in turn presupposed knowledge about the laws governing the harmony of nature which allowed people to act in a reasonable and balanced manner. The "happy medium" was the goal of Hippocrates' pupils, who established the foundations of modern medicine and who knew that well-being and health do not exist in any absolute form but can be measured only in actual practice. Knowledge therefore meant a state of awareness which in turn would lead to proper action.

On the occasion of the 1993 World Health Day, the Director-General of WHO wrote that "security in modern society is a fact of individual and collective conscience". This observation can easily be applied to the sphere of health and well-being in general, which are the pre-requisites of peace and harmony between peoples.

In their revolutionary study on *Airs, Waters and Places*, the pupils of Hippocrates abandoned the ancient belief in an animistic kind of cosmos, about which knowledge could be established once and for all, and adopted the concept of rational harmony - a harmony which was subject to constant redefinition. They believed that health problems varied according to different environments and that the practice of the physician (as well as lifestyles, customs and laws) depended on the physical characteristics of these different milieux, and that it was essential, if disease or disorder were to be prevented in the body and in society, to maintain a balance between these different elements. However, they also believed that there was a universally valid conception of medicine as an art and that medicine and all the other arts derived from an original *techne*, the purpose of which was to ensure the well-being of everyone. And that it was this goal which ought to guide the physician at every stage of his work.

The noble purpose which the little book of Hippocrates' pupils ascribes to medicine reflects a dialectical harmony between the abstract and the concrete which is common to all the arts. The physician and the artist come together in their pursuit of a common objective. In practice, too, they have much in common, with the physician requiring some of the caution of the statesman and the intuition of the artist.

The world of medicine should be mindful of the achievements of artists who in their own way are also physicians: they make a faithful portrait of the reality around them and, in their aspiration towards a perfection which they cannot achieve, give expression to a malaise hidden deep in the collective conscience.

The concept of art, in the classical sense of *techne*, has undergone a number of changes over the course of Western history. "Techniques" have multiplied in a variety of ways which have blurred their link with the generic concept of the original term. Following the Industrial Revolution which began in the 18th century, "technique" has become a matter of "technology". Whereas technique referred to the science of harmonious knowledge, today it is science which has become the handmaiden of technology in many sectors of activity, each pursuing a specific goal. It might even be said that there is an appropriate technology for each problem, or at least that each problem now requires an appropriate technological solution. Although this may result in technical progress, we must try to ensure that such a fragmented and opportunist vision of progress does not lead us to lose sight of the overall sense of well-being in which Hippocrates' pupils believed.

By espousing particular interests which often conflict with one another, we plant the seeds of an imbalanced kind of progress which only profits those who seek to impose their will.

Thus entire regions are stripped of their natural resources. Timber merchants destroy the Amazon jungle, creating havoc and disease amongst the population, while arms dealers manufacture increasingly lethal weapons, ready to kill instead of trying to heal. Dr. Albert Schweitzer, who was a pioneer in the provision of medical assistance to the peoples of the Third World, was forced to admit in 1951 that despite all his efforts over a period of 40 years, the situation had deteriorated in the regions of Gabon where he was working. He wrote: "Despite some progress achieved and many changes, the fundamental problems remain. We have not moved forward towards a solution. In some respects the situation is even more difficult." Schweitzer was inspired by a positive vision of progress and by the idea of an unchanging Africa within which he felt it his duty to carry out his pious work as a doctor, just as a big brother protects his younger sibling. He did not realize that his own action would shake the very foundations on which the lives of these populations rested.

The idea of "progress" can be traced back to the Greek world which itself marked a profound break with earlier shamanistic and ritual traditions. It was inevitable that conflicts, disagreements and lack of understanding would arise when, at a later date, the West proceeded to introduce its idea of "progress" - with its long history of more than 2,000 years - among populations whose beliefs were rooted in an even longer history.

In their conquest of many territories, the Western countries imposed, sometimes violently, on these peoples a culture that was based on a positive and rational kind of thinking. But it was not only a one way process, and more recently the current has flowed in the opposite direction: from East to West and from South to North.

This movement gathered strength following the discovery by the West of the Indian and Chinese philosophies. Little by little, art reappropriated the formal and symbolic vocabulary of all cultures and anthropology studied and disseminated in the West the myths and beliefs of the entire world. For example, it is impossible to understand German philosophy without taking account of the influence of Indian thought, in particular Buddhism, on Schopenhauer and later on Nietzsche. As regards music, there is no doubt that so-called "classical" music has become part of our universal heritage; but contemporary music has also become enriched by a host of different modes and rhythms coming from the entire world. In the visual arts, the influence the South and the East in the 19th century resulted in the gradual move towards abstraction, which

finally led the American artist, Ad Reinhardt, to adopt the Zen concept of the "action of non-action" and to formulate his principle that "art is art". It has been said that this principle put a kind of full stop on the page of Western art and that it was not possible to go any further. And yet it can also be seen as an opening up onto the world in all its manifold aspects and the freedom to use the most varied techniques, as reflected by the recent history of contemporary art.

Art is now breaking out of the Western frame into which history had confined it and is thus acquiring a new kind of universality. It is no longer a matter of technique *über alles* but first and foremost an act of conscience. Through abstraction art has freed itself of academic traditions and classical canons. It has become willing to embrace works created by artists from the four corners of the world, including those which might have been intended for purposes which we in the West might consider to be of a ritual or magical kind. And although art remains inexplicably linked with the exercise of reason, it too has its own *raison d'être*. It too contains an irrational element which must be properly taken into account. Once again, we come back to the question of moderation and balance, the subtle relationship between what is clear and what remains hidden.

But the goal here is not to achieve a synchretism and haphazard combination of the beliefs taken from different cultures, as in the art of the period between the two world wars when the principles of theosophy - the belief that there existed a hidden form of knowledge common to all peoples - had great influence on such artists as Malevitch or Mondrian, through the theories of Ounspesky and Shoemaker.

What we are witnessing now is the emergence of a new kind of awareness. "Art is art" means that each work, irrespective of its origin, is in itself its own definition of art, an original proposal. Art has therefore become forward-looking. Artists and those who accompany them every day in their work have already witnessed this movement towards a new internationalism. It will not eliminate the conflicts or differences which make up our world, but it will try in its own way to resolve those conflicts and to respect those differences. It may even contribute to the emergence one day of a universally shared awareness of our common destiny. This is at least our hope.

ART *for The* World would like to encourage this new definition of progress. It is our goal and mission to help artists of all countries to participate in a broader-based collective project which respects the natural and individual characteristics of everyone. This is the inspiration and lesson we have drawn from our earlier collaboration with the United Nations, and now with WHO, both of which strive towards the respect of all peoples and individuals.

Mankind has always known that perfection does not exist in this world and that each new situation brings new difficulties which must be dealt with in an appropriate manner. Although health is an ideal of perfection in medicine, just as beauty is in art, health and beauty exist only in an imperfect way and no single model can be imposed in the name of an absolute ideal.

Encouraging such an ideal and developing the knowledge with which it goes hand in hand can help us become more aware, enabling us to transform our desires into deeds. Between the ideal and reality lies the act of doing which is a characteristic of all the arts. As an ancient text of the School of Hippocrates puts it: "he who knows that right and wrong do not exist, but that there is a sphere of doing which encompasses the two, will never again leave the realm of art".

*Présidente et fondatrice d'ART
for The World et Commissaire
de l'exposition*

34

Si on le ramène à son origine grecque, et que l'on se réfère à l'Ecole d'Hippocrate au sein de laquelle l'usage en a été pour la première fois clairement défini, le mot "technique" perd les connotations négatives qui lui sont souvent attachées aujourd'hui. Le mot *techné*, dont vient notre moderne "technique", est traduit habituellement par *art*, en tant qu'il comprend l'ensemble des activités humaines qui relèvent de la dimension du "faire", c'est-à-dire, pour les grecs, de la *poiesis*. Celle-ci avait certes une connotation instrumentale, mais elle était liée avant tout à l'idée de connaissance.

Ce n'est pas un hasard si, sur l'emblème de l'OMS, le caducée d'Hippocrate vient se superposer au symbole de l'ONU. Pour Hippocrate et ses élèves, le but de la connaissance n'est pas tant de transformer le monde que de corriger les déséquilibres qui surviennent, et de ramener les choses à leur état initial. Cela présuppose donc un savoir sur les lois d'harmonie de la nature qui permet d'agir de manière raisonnable et proportionnée. "Il faut d'une manière ou d'une autre rechercher la mesure" disaient-ils, eux qui ont posé les bases de la médecine moderne. Ils savaient que le bien et la santé n'existent pas sous une forme absolue et ne se mesurent qu'en pratique. Connaître signifiait donc avoir conscience, et être ainsi incité à bien faire.

"La sécurité, dans la société contemporaine, est un fait de conscience individuel et collectif", c'est ce qu'écrivait en 1993 le Directeur général de l'OMS à l'occasion de la Journée Mondiale de la Santé. Cette remarque peut facilement être étendue à la santé et au bien-être en général, dont dépendent la paix et l'harmonie entre les peuples. Dans le livre, révolutionnaire pour son époque, intitulé *Les airs, les eaux, les lieux*, les élèves d'Hippocrate abandonnent la croyance ancienne en un cosmos de type animiste, objet d'une connaissance établie une fois pour toute. Ils adoptent au contraire la conception d'une harmonie rationnelle du monde, régulièrement redéfinie. Affirmant que les problèmes de santé différent selon le milieu, ils estiment que la pratique du médecin (de la même façon que les modes de vie, les coutumes et les lois) dépend des caractéristiques physiques des différents milieux et qu'il est essentiel, si l'on ne veut pas que se développent localement des pathologies à l'intérieur du corps ou de la société, de maintenir un équilibre entre ces différentes données. Cependant, il existait aussi à leurs yeux une conception universellement valable de la médecine en tant qu'art. La médecine et tous les autres arts, dérivaient, pensaient-ils, d'une *techné* originelle dont l'objet était la recheche du bien de tous. Et ce but devait sous-tendre chaque geste du médecin.

A travers le grand dessein qu'assigne à la médecine le petit livre des élèves d'Hippocrate, se dessinent les contours d'une harmonie dialectique entre l'abstrait et le concret qui est commune à l'ensemble des arts. Le médecin et l'artiste se trouvent réunis dans leur poursuite d'un objectif commun. Dans la pratique aussi, les arts ont beaucoup en commun. Le médecin aura un peu de la prudence de l'homme d'Etat et de l'intuition de l'artiste...

Le monde de la médecine doit être attentif aux réalisations des artistes. Car l'artiste, à sa façon, est lui aussi médecin : il dresse un juste portrait de la réalité qui l'entoure, et

étant tourné vers une perfection qu'il ne peut atteindre, il met en lumière à travers ses œuvres les symptômes d'un mal dissimulé dans la conscience collective.

Le concept d'art, de *techné*, propre à l'antiquité, a subi de nombreuses mutations au cours de l'histoire du monde occidental. Il s'est ramifié. Les techniques se sont multipliées et diversifiées, et leur rapport à un concept générique comme celui de *techné* est devenu beaucoup plus flou. De nos jours, au terme d'une révolution industrielle commencée en Occident au dix-huitième siècle, la technique s'est transformée en technologie. Si autrefois la technique se référait à la science - comprise dans le sens d'une connaissance harmonique -, aujourd'hui au contraire c'est la science qui se trouve asservie à la technologie, à l'intérieur de multiples secteurs d'activité poursuivant chacun un but spécifique. On peut dire qu'il existe pour chaque problème une technologie adaptée, ou du moins que chaque problème requiert aujourd'hui des moyens technologiques appropriés. Si le progrès technique s'en trouve favorisé, il faut éviter cependant qu'à force de n'agir que de manière sectorielle et opportuniste, nous ne perdions cette vision globale du bien-être qu'avaient les élèves d'Hippocrate.

En épousant des intérêts particuliers le plus souvent en conflit entre eux, nous créons les causes d'un progrès mal équilibré, qui ne rend raison qu'à la volonté de pouvoir. Des régions entières ont ainsi été privées de leurs ressources naturelles. Les commerçants de bois détruisent l'Amazonie et sèment le trouble et la maladie au sein des populations, tandis que des marchands d'armes fabriquent des armes à chaque fois un peu plus mortelles, prêtes à tuer là où il faudrait guérir.

Le docteur Albert Schweitzer qui fut un pionnier dans le domaine de l'assistance médicale aux populations du tiers monde, ne put que constater en 1951, après quarante ans d'activité à quel point, malgré ses efforts, la situation avait empiré dans les régions du Gabon où il travaillait. Il écrivit alors : "Malgré certains progrès, et de nombreux changements, les problèmes fondamentaux subsistent. Nous n'avons pas avancé vers une solution. A certains points de vue, la situation est même plus difficile." Schweitzer partait d'une vision positive du progrès et de l'idée d'une Afrique immobile, étrangère au changement, au sein de laquelle il avait ressenti le devoir de porter son œuvre pieuse de médecin, comme un grand frère protège son cadet. Il ne réalisait pas que son action elle-même bouleversait les fondements sur lesquels reposait la vie de ces populations.

Il faut garder en mémoire que l'idée de "progrès" trouve son origine dans un monde grec en profonde rupture avec les traditions chamaniques et rituelles préexistantes.

Il était impensable que ne surviennent pas des conflits, des désaccords et des imcompréhensions quand plus tard l'Occident décida d'introduire son "progrès" - qui avait une histoire longue de plus de deux mille ans- auprès de populations au sein desquelles se maintenaient des croyances plus anciennes encore. En conquérant de nombreux territoires, les pays occidentaux ont, de manière parfois violente, cherché à imposer à des peuples une culture fondée sur une pensée positive et rationnelle. Mais l'apport ne fut pas à sens unique.

Il y eut plus récemment des conséquences opposées, et on vit se produire un mouvement en sens inverse, de l'Orient vers l'Occident, du Sud vers le Nord. Ce mouvement s'est amplifié depuis la découverte par l'Occident des sagesses indiennes et chinoises. Par la suite, l'art s'est peu à peu réapproprié le vocabulaire formel et symbolique de toutes les cultures, et l'anthropologie a étudié et diffusé en Occident les mythes et les croyances du monde entier. Il est impossible de comprendre la

philosophie allemande sans prendre en compte l'influence qu'a eue sur elle la pensée indienne, en particulier le bouddhisme, sur Schopenhauer puis sur Nietzsche. Si l'on considère la musique, nous pouvons constater que la musique classique occidentale appartient désormais au patrimoine universel, mais aussi voir à quel point se sont imposés dans la musique contemporaine de nos pays des modes et des rythmes provenant du monde entier.

Pour ce qui est de l'art visuel, l'influence du Sud et de l'Orient a dès le dix-neuvième siècle provoqué son évolution progressive vers l'abstraction. Une évolution qui, à son terme, a fini par amener l'artiste américain Ad Reinhardt à adopter le concept zen d'action de la "non action" et finalement à ériger en principe que «l'art est l'art» (*art is art*). On a pu dire que ce principe représentait pour l'art occidental un point final et qu'il n'était pas possible d'aller plus loin. Et pourtant, il contient au contraire la possibilité d'une ouverture sur le monde dans ses aspects les plus divers et la promesse d'une liberté d'utilisation des techniques les plus variées, comme en témoigne l'histoire récente de l'art contemporain.

L'art déborde maintenant du cadre occidental dans lequel son histoire avait été confinée jusqu'à aujourd'hui, et accède ainsi à une nouvelle universalité. Il n'est plus une question de technique avant tout, mais d'abord un acte de conscience. Il s'est libéré, à travers l'abstraction, des techniques académiques et des canons classiques. Il est prêt à accueillir des œuvres réalisées par des artistes aux quatre coins du monde, et jusqu'à celles qui ont pu être réalisées avec des intentions que nous qualifierons en Occident de rituelles ou de magiques. Si l'art reste indissolublement lié à l'exercice de la raison, il ne s'y résume pas. Il contient aussi une part d'irrationnel qu'il est juste de prendre en compte. C'est là encore une question de mesure et d'équilibre, de rapport subtil entre ce qui est clair et ce qui reste obscur.

Il n'est pas question ici d'un syncrétisme qui réunirait de manière confuse des croyances provenant de cultures différentes, comme cela s'est produit dans l'art de l'entre-deux guerres quand les croyances théosophiques - qui se référaient à un savoir caché commun à l'ensemble des peuple - exerçaient une grande influence sur des artistes comme Malevitch ou Mondrian, marqués respectivement par les théories de Ounspesky et de Shoemaker.

Mais un nouveau type de conscience a pris forme. «L'art est l'art», signifie que chaque œuvre, d'où qu'elle vienne, est à elle-même sa propre définition de l'art, une proposition originale. L'art est tourné vers l'avenir. Ce mouvement vers un nouvel internationalisme, les artistes et ceux qui les accompagnent quotidiennement dans leur travail en sont déjà témoins. Il n'effacera ni les conflits ni les différences qui composent notre monde, mais tentera à sa mesure de résoudre les premiers et de respecter les secondes. Il peut contribuer à ce que se fasse jour une conscience universellement partagée de notre destin commun. C'est du moins notre espoir.

ART *for The* World s'est donné pour objectif d'encourager des artistes de tous pays à réunir leurs talents autour d'un but commun : celui de favoriser une nouvelle définition du progrès, dans le respect des caractéristiques nationales et individuelles de chacun. C'est dans cet esprit que nous avons souhaité collaborer avec des organisations comme l'ONU hier et l'OMS aujourd'hui, qui agissent chacune à leur manière pour le respect des peuples et des individus.

Qui agit concrètement sait bien que la perfection n'est pas de ce monde, et que surviennent toujours de nouvelles difficultés, de nouvelles situations auxquelles nous devons répondre de façon appropriée. Bien que la santé soit un idéal pour la médecine,

comme la beauté peut l'être pour l'art, santé et beauté n'existent jamais que de manière imparfaite, et aucun modèle de perfection ne saurait être imposé au nom d'idéaux aussi absolus. S'il faut favoriser ces idéaux, et développer la connaissance qui les accompagne, c'est afin qu'ait lieu une prise de conscience, et que prenne forme une volonté.

Entre nos idéaux et la réalité concrète se tient la dimension du faire dont relèvent tous les arts. Et, comme nous le dit un texte de l'école d'Hippocrate "Celui qui sait que ni le juste ni le faux n'existent, mais qu'il existe la dimension du faire, qui les englobe tous deux, celui-là ne quitte plus le domaine de l'art."

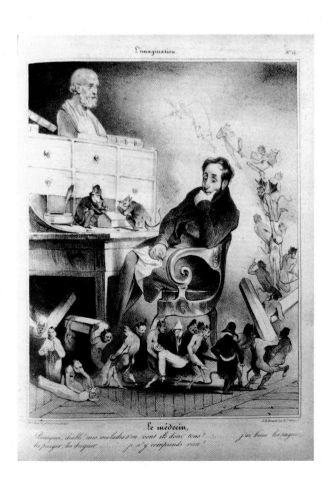

Honoré Daumier, **Le médecin**, 1833, from the serie/série «L'illustration» 15 plates published in the journal/15 planches publiées dans le journal «Le Charivari».
Fondation Claude Bellanger, Martigny

ART *for The* **World**
Pavilion/ Pavillon, 1998

*Andreas Angelidakis
(Greece/Norway), architect
was born in 1968 in Athens.
His work is based on a dialogue
between anonymous, unsigned
buildings and the principles
of architecture*

*Andreas Angelidakis
(Grèce/Norvège), architecte, est
né en 1968 à Athènes.
Dans son travail, il crée un
dialogue entre les bâtiments
anonymes et l'architecture.*

The Art *for The* World Pavilion has been
conceived as a structure with a double purpose:
it will be used as exhibition space for the
duration of *The Edge of Awareness* in Geneva,
and then shipped to a developing country to be
installed as a school/dispensary. As the
requirements for exhibiting art are fairly
minimal, most of the design effort has been
directed towards the pavilion's future life as
a building independent of infrastructure and
topography.

The structure is raised off the ground with
pilotis, making it adaptable for use on slopes and
immune to minor floods and ground humidity.
It is accessible by stairs and a ramp leading to
a front balcony which doubles as a truck-
unloading platform. The frame is made of wood,
using standard Swiss technology and allowing
construction at minimum cost. The frame is
clad with aluminium and fibreglass sheets which
provide a durable surface and allow dismantling.
The indoor proportions are those of a building
in a hot climate without air conditioning. The
roof and the floor are not directly connected to
the lateral walls, allowing cool air to enter from
the bottom and hot air to escape from the top.
The pavilion is designed as a kit which can be

taken apart and placed in a single 40' container.
Inspired by WHO's definition of health as
"a state of complete physical, mental and social
well-being", the ART *for The* World pavilion
combines the typology of the architectural folly
with that of a provisional structure. The
architectural folly is a structure usually reserved
for world expos or exhibitions and its purpose is
to express architectural ideals or future modes
of habitation. It is a temporary structure that
serves a specific purpose for the duration of the
exhibition and is sometimes reconstructed as
a permanent exhibit if the ideas prove to be
prophetic. However, it usually is discarded at
the close of the exhibition to give way to a new
generation of proposals. The provisional
building, on the other hand, is usually limited
to a tent structure that provides a rudimentary
space at minimum cost.

In this case, the cultural value of an exhibition
pavilion is linked to the physical need for
hospital and education spaces in African
countries. This deceptively simple gesture is,
in fact, quite unique, because it unites notions
that until now were never considered together,
reflecting ART *for The* World's mission of art
in the service of humanitarian objectives.

Pavilion/Pavillon, 1998
Architect: Andreas Angelidakis
Structural engineer:
Marc Walgenwitz, Geneva/Genève
Coordination:
Hervé Dessimoz/Groupe HD,
Architect Geneva/Genève

Le Pavillon a été conçu comme une structure adaptée à un double usage: utilisé comme espace d'exposition pendant la durée de *The Edge of Awareness* à Genève, il sera ensuite envoyé dans un pays en voie de développement où il servira de dispensaire. Les exigences d'un espace d'exposition en termes d'architecture étant assez minimales, l'effort de conception a été dirigé essentiellement vers le futur usage du bâtiment, en tant que structure autonome, topographiquement indépendante.

La structure est élevée au dessus du sol par des pilotis, ce qui la rend adaptable à la pente et peut la protèger de l'humidité du sol et d'innondations mineures. On y accède par des escaliers, et par une rampe qui amène à un balcon en façade qui peut également faire usage de plateforme de déchargement. La charpente est en bois et utilise les techniques suisses standardisées, ce qui permet d'avoir un côut de construction minimum.

La charpente est revêtue d'aluminium et de tôle translucide, qui rendent la structure résistante, et autorisent son démontage. Les proportions de l'intérieur du pavillon sont adaptées à un climat chaud sans air conditionné. Le toît et le sol ne sont pas directement au contact des parois latérales extérieures, ce qui permet à l'air frais d'entrer par le bas, et à l'air chaud de s'échapper par le haut. Le pavillon est conçu comme un kit qui peut être contenu dans un container de 40'.

Inspiré par la définition, donnée par l'OMS, de la santé comme "état de bien-être complet, physique, mental et social", le Pavillon ART *for The* World combine la typologie architecturale de la "folie" avec celle de la construction utilitaire et provisoire.

La "folie" est une typologie fréquemment utilisée pour les expositions universelles et les grandes expositions. Elle exprime une architecture idéale, ou bien explore de nouveaux modes d'habitation. C'est une construction provisoire qui remplit un certain rôle pendant la durée de l'exposition. Elle est parfois reconstruite ensuite et exposée de manière permanente, si les idées qu'elle exprimait se sont révélées prophétiques. Mais le plus souvent, elle est abandonnée après l'exposition, afin de laisser place à de nouvelles propositions. Quant à la typologie des constructions utilitaires et provisoires, son expression se limite parfois à la structure de la tente, qui fournit un espace rudimentaire pour un côut minimum.

Dans notre cas, la fonction culturelle du pavillon d'exposition se retrouve liée au besoins de dispensaires, de bâtiments sanitaires et éducatifs dans les pays d'Afrique. Ce geste apparemment modeste est en fait assez unique car il réunit des questions qui n'avaient jamais été considérées ensemble. Ceci reflète la mission que s'est donné ART *for The* World de conjuguer l'art avec les objectifs humanitaires.

*Paediatrician, Specialist
in Developmental Neurology
Member of the Art for The
World Association*

On the occasion of the exhibition *The Edge of Awareness*, ART *for The* World has launched an initiative entitled "Health through Art" which brings together art and humanitarian objectives in the health sphere. The ART *for The* World pavillion, designed by the architect Andreas Angelidakis, will be donated to WHO for re-use as part of a specific humanitarian programme. The proceeds from the sale of a portfolio of original serigraphies by Ilya Kabakov, Sol LeWitt, Tatsuo Miyajima, Ouattara, Maria Carmen Perlingeiro and Pat Steir, and from a number of spin-offs, will also go to this programme. Art *for The* World is well aware of the high quality work carried out by WHO over its 50 years of existence, which has made it the most important authority on medicine and health in the world, and would like to establish its objectives in a spirit of genuine dialogue with this organization, believing that every problem which arises and every individual who suffers deserve our full attention and that none is more or less important than any other.

Art is not just a matter of beauty but sheds light on disturbing problems, which are often difficult to interpret, classify and resolve. Medicine too is an art, within which scientific progress, new technologies and state-of-the-art methods of treatment are faced with the challenge of an ever-changing reality, requiring from us an ever-renewed sense of awareness which mobilizes our creativity and inventiveness.

Human beings, and in particular the child, need specific solutions for their problems which respect their integrity as individuals living with a given social context.

Advanced technology, a more holistic approach to humankind, a greater awareness of ourselves and a respect for cultural differences are the key ingredients of a possible future approach to health problems.

The mother-child unit is an essential point of reference in the evaluation of social development, and for the identification of family problems. It is an excellent criterion for measuring the quality of life and state of health of a given population. The protection of the health of the foetus and of the child, in particular the mental health of the child, in one of the most important conditions to ensuring a better future for humankind. It is for this reason that Art *for The* World gives its support to a project of this nature. The members of Art *for The* World would like this initiative of contact and exchange between art and science to be the first of many others for the association. Along with all the artists participating in *The Edge of Awareness*, we hope that, through WHO, the funds raised for the "Health through Art" programme will help ignite a small light of hope.

Dr. Giannetta Ottilia Latis

Health through Art

Pédiatre, Neurologie du développement
Membre de l'association ART for The World

A l'occasion de l'exposition *The Edge of Awareness*, ART *for The* World a mis sur place une initiative intitulée "Health through Art" qui allie l'art aux objectifs humanitaires dans le domaine de la santé. Le pavillon ART *for The* World, conçu par l'architecte Andreas Angelidakis sera offert à l'OMS pour pouvoir être réutilisé dans le cadre d'un programme humanitaire spécifique. Les bénéfices retirés de la vente d'un portfolio de sérigraphies originales réalisées par Ilya Kabakov, Sol LeWitt, Tatsuo Miyajima, Ouattara, Maria Carmen Perlingeiro, et Pat Steir, et ceux générés par les produits dérivés seront également reversés à ce programme.

Conscient de la qualité du travail effectué au cours de ses cinquante ans d'existence par l'OMS, devenu la référence la plus importante en ce qui concerne la médecine et la santé dans le monde, c'est en réel dialogue avec cette institution qu'ART *for The* World souhaite déterminer ses objectifs en tenant compte du fait que tous les problèmes qui se font jour, tous les individus qui souffrent, méritent notre attention et qu'on ne peut hierarchiser leur importance.

L'art ne se limite pas à la question de la beauté, mais met en lumière des problèmes inquiétants, souvent difficiles à interpréter, à classifier, et à résoudre. La médecine aussi est un art, à l'intérieur duquel le progrès scientifique, les nouvelles technologies, et les méthodes de traitement les plus novatrices doivent se confronter à une réalité changeante et dérangeante, et nécessite de notre part une prise de conscience renouvelée, mobilisant notre créativité et notre inventivité.

L'être humain et plus encore l'enfant ont besoin que soient apportées à leurs problèmes des solutions concrètes, dans le respect de leur intégrité d'êtres humains vivant dans un contexte social déterminé.

Une technologie avancée, une approche plus holistique de l'homme, une plus grande conscience de nous-mêmes, et le respect des différences culturelles, sont les aspects essentiels d'une approche des problèmes de santé dans le futur.

La cellule mère-enfant est une donnée de référence essentielle dans l'évaluation du développement social et pour la détection des problèmes familiaux. Elle est un excellent critère pour évaluer la qualité de vie et l'état de santé d'une population donnée. La protection de la santé du foetus et de l'enfant et en particulier de la santé mentale de l'enfant, est une des conditions les plus importantes pour que l'humanité puisse jouir d'un avenir meilleur. C'est pour cette raison qu'ART *for The* World souhaiterait aider un projet relatif à ces questions.

Les membres d'ART *for The* World souhaitent que cette initiative de contact et d'échange entre l'art et la science soit pour l'association la première d'une longue série. Avec tous les artistes qui participent à *The Edge of Awareness*, nous espèrons que, grâce à l'OMS, les fonds destinés au programme "Health through Art" puissent servir à allumer une petite lumière d'espoir.

CONFRONTATIONS

Fawzia Assaad **Dreams**

Fawzia Assaad, writer and philosopher, was born in Egypt. Her research has been focused in particular on the relationship between art and psychoanalysis.

When I met Ahlam for the first time, she was already a handsome young woman in her early twenties and a mother of two little girls.

I was visiting her father, one among the oldest in this scavenger community. An old man is like a page of history, a lost page if a curious ear does not catch it before it disappears.

She came smelling of fresh soap, a shining smile on her face. She introduced herself and her older daughter who had just learned in the private school of Sister Sarah to sing *Frère Jacques, Frère Jacques, Dormez-vous, Dormez-vous?* Ahlam was so proud to show her off. We sung together *Frère Jacques.* I tried to correct the pronunciation. The baby was left alone.

Soon, the rest of the family joined us. I got to know the brothers and the sisters, and the mother. We were sitting next to the old man, some of us on a *dekkah*, some on the floor, or on a stool, others just standing; drinking Cola-cola from the shop of the old man. They were telling me about their past, their future, their problems. I was telling them about my past and my future and my children and our hopes in life.

This is how and when our friendship started. From the very first moment Ahlam called me *tante* and this established a family link between the two of us.

Ahlam, her fate could have been mine, if my father had not had money, land and education.

The father was the master. Later came the husband. Ahlam had the nerve to fight against a patriarchal society, and live with it. Which I did.

The father himself suffered from his own father and found his way into exile, far from his Upper Egyptian village, El-Badari, near Assiut. It happened after his wedding with a girl from Deir Tassa, a neighbouring village, on the other side of the Nile and of the city of Assiut; in 1952, he remembers well, the happy year of the agrarian reform, when all the *fellahin* were given 5 *feddans* each, when the project of a High Dam meant a promise of more riches. He wanted to sell part of the harvest to start on a business, the father refused, they quarrelled, the father threw him out of his house with his bride and their six month old baby.

His father was the master. But he was the husband. He took a decision and his wife followed him into exile, to Cairo.

There he met other compatriots. *Badaweyat*, so he says. President Nasser he called him too *badawayet*. They sheltered him and his wife, and his baby. They gave him advice. He did not know how to read or write. How could he start a business? Raising pigs could bring him a fortune. Pigs sell well to the British. So, in spite of his disgust for these animals, he joined the people of Upper Egypt. *Saïdis* from the same village, in their enterprise.

He needed garbage to feed the pigs. And garbage belonged to the Oasians, the *Waheyas*, who had collected it since the beginning of the century and used it, before the age of kerosene, to feed fires for public baths, or to cook beans or grill seeds. Since fires were fed with fuel, they welcomed the *Saïdis* who were ready to buy their garbage, sort it and sell back to them whatever could be recycled.

43

Photographs by/ photographies par Fadiah Haller-Assaad

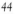

The family started its new life at Isbet-el-Ward, a suburb of the city; from there they moved to Embaba where Ahlam was born, under a roof made of tin between walls made of rags, among the pigs, the goats, the donkeys, and the garbage. She survived the first week of her life, when babies used to die of tetanus, thanks to her mother's aunt who had some knowledge of hygiene and was not afraid to wash her with boiled water. And her *sebou'e,* the seventh day of life, was celebrated with great noise, to frighten the devils, those devils responsible for every death. They put her into a sieve, to filter the baby's body of these evil creatures. Fortunately for Ahlam, her great aunt knew better how to kill them.

At Isbet-el-Ward, at Embaba, no doctor ever went to see them. No church or mosque was ever built among those impure people. Priests and sheikhs were to be found among the rich for a baptism, a wedding or a burial. And if one of them ventured in a church or a mosque, the virtuous people would move way, because of their smell, impure, the smell of a pigsty. Nothing can be more despicable, for Christians as well as for Moslems, than raising pigs. How could decent people live next to such filth?

Those scavengers knew they were God's creatures. But the good people thought they were the Devil's creatures, because they raised pigs. Since Ancient Egypt these animals have stood for whatever evil there is in the world. So the scavengers had to cross the frontier of their hell and reach the realm of God where they could find hospitals, churches, mosques and... garbage.

During these years of socialism, there was no birth control. There was even a strong belief that the wicked West wanted to weaken the poor East by keeping its population from multiplying. No one, among the poor, would have contradicted this. Children represented a workforce and the only security for old age.

The lack of birth control and the continuous exodus from Upper and Lower Egypt made the city grow fast. Times were even harder after the third war against Israel in 1967. Refugees from the occupied zone invaded the capital. The rich settled in the heart of the city. The poor joined the scavengers. Those were Moslems. Who cared whether they were Christians or Moslems? They shared the same poverty; they inspired the same disgust. However, they had a source of income. Raising pigs, sorting out the garbage.

Soon, Embaba became part of the city. One could not decently let the good people live in the neighbourhood of swine keepers. The scavengers had to leave.

They headed to the Moqattam, the mountain that borders Cairo to the east, and prolongs itself to the Sinai; with their tin roofs and their rag walls, their donkeys, their carts and their children. They settled for a short while at the foot of the mountain, then they climbed up, hoping that in such a place hunted by wolves, no one would move them. Ahlam was by then a two year old child, playing at sorting out garbage and finding for herself all sorts of funny toys.

Everywhere they went before, they used to dig the ground to find a source of water. There in the rocky mountain, haunted by wolves, there was no hope of finding a single drop. They had to carry it from the city, in containers pulled by donkeys.

In this inhospitable mountain Ahlam grew to become a six year old child, ready, her parents aid, to become a 'arousa, a dolly or a bride. Before the Aswan Dam was built, when life depended on inundation, a 'arousa was thrown into the river Nile during the last days of August. The ritual is a survival of the sacred marriage, when the old goddess, whose name was the Flood, covered the valley with water and silt. With the Flood came the new year in September, when dates turned purple red. That was the

time for Ahlam to overflow like the Nile, to mature like the red date. She was given sweets. She was told how beautiful she would become. This is what ugly adults do when they want to violate a little girl. Give them sweets and words. Ahlam was old enough to remember how much she suffered when she was caught like a chicken to be slaughtered and sexually mutilated. A small beautifying operation say the innocent parents. Had she heard other girls scream? Did she try to escape? That much she cannot say. She just calls the day a black day.

Why the suffering? To protect her from the burning sun of love? To keep her from enjoying it, protect the honour of the family?

Six years, old enough to be mutilated and help in the family business?

Help her parents, that she did. Her father had negotiated with the *Waheyas* a right to a *route*. A *route* in their vocabulary means a certain number of streets whose garbage a scavenger can exploit. He needed this to feed his pigs with fresh food. Every morning, when the city was still fast asleep, long before sunrise, he used to go down the mountain with his cart, his donkeys, and one of his sons. At the crack of dawn, he reached the residential quarter, where from house to house, from floor to floor, by the kitchen staircase, he filled his basket, the child waiting at the door to protect the cart and the donkeys, while he fought for his share of garbage against cats and dogs. He was back by midday to his mountain to help his family sort the pig food from the solid waste which he sold to the *Waheyas* for recycling.

Not before long, Ahlam accompanied her father on his morning duty, happy to see the vast world at the bottom of the Moqattam.

Her ambition was to study. There was no school in the area. The boys had to go down the mountain, cross the main road to attend classes. The often faced bandits who stole their books, their pocket money, gave them a good beating. They had to learn how to defend themselves. How could they allow a girl to go through such dangers, worse of all the danger of losing her virginity? This and the strong belief that knowledge spoils a girl kept Ahlam from going to school.

And her father made plans for her. He befriended a man from Upper Egypt. He went with him on a visit to their neighbouring villages. By then, he was reconciled with his father. Walking together in the peaceful countryside, they decided to marry their two children. Ahlam was only 14 years old. She cried, she begged. She had seen the boy, three years older than herself, no education. She did not like him. How could she live with him, away from her family, go to a stranger's house?

The day I met her for the first time, she kept asking her father. Why did you give me to a man? Why did you sell me? I wanted to study, I wanted to be free. Why did you push me into marriage?

She repeated again and again this wailing question, without any bitterness, a tender, loving look in her eyes.

Her father had given his word. A word of honour. Ahlam could only obey. He was her father. She had no right to speak out.

In the family of her in-laws, she shared the same poverty, but she found no love. Her father-in-law resented her resistance to his advances, her mother-in-law deprived her of food, used her as a slave to sort garbage, and when her parents came to give her some money she would snatch it from her, and order the young husband to beat her. And the young husband had no other model of manhood than his father. He followed his example, exercising his power on weaker creatures.

Time went by, Ahlam would leave her in-laws, go angry back to her parents, become

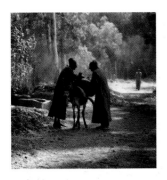

reconciled, then again be full of anger. For two long years, her husband went to serve in the army. Anger and separation delayed her first pregnancy. She was 14 years of age when she got married. She must have been 20 when her first daughter was born.

By then, the world had come to discover the existence of a community living in such unhealthy conditions, deprived of their basic human rights. The first sign of awareness came with Sister Emmanuelle, from the religious order of the Dames de Sion. Then, by mere chance, a bishop of the Copt Orthodox Church got to know about them through a scavenger who wanted to baptise his child. He started an association, a *gam'eya*, whose mandate was to bury the dead. He sent a deacon to serve in this community and the deacon understood that a miracle was needed to overcome such misery. So he revived the hope in miracles with the story of the poor Sam'an. Whoever has a grain of faith can raise mountains, says the Gospel. Prove it, said the Sultan to his Christian people or else your belief is false and I will kill you all. And the Christian people led by Sam'an prayed and prayed all night until an earthquake came that raised the mountain and broke it. The mountain on which Ahlam lives is called the Moqattam, the Broken One. It was indeed a chosen place for a new miracle.

When he was ordained priest, the deacon took the name of Sam'an. With the help of his wife, he hoped to raise the mountain of misery. From household to household they went, teaching prayers and primary health care. WHO had started its vaccination campaign, a dedicated person to apply it was needed. Sister Anne-Marie Campo, from a lay order, came to be this person. Year after year, she vaccinated every one, giving each precious advice; the navel does not fear water, on the contrary, it needs it to wash away the devils, to protect it from the evil eye or from the *Karina*, a mischievous double whose name is in fact microbe; girls should not be married before they are eighteen years old; female mutilation is bad; birth control is a must.

They paved the way. Help multiplied.

The World Bank had targeted the area where Ahlam lived for development. A young Egyptian consultant came back from the United States to accomplish that development. He recruited workers among the educated society, mainly Egyptians. These were able to understand the background of the scavengers. Rich and poor have the same family structure, the same prejudices. As if they all belonged to the same genealogical tree that stems from Ancient Egypt. Ancestral traditions were not unknown to these young workers. The difference was that the scavengers suffered from poverty, ignorance and exclusion, three diseases that needed to be cured. And the young social workers had generations of educated parents behind them. They did not want to impose solutions coming from the West. Their ambition was to serve as an intermediary; consult the dreams of the community and try to achieve them; negotiate with the administrative world; get foreign investment; make the rich aware of the vast sea of poverty; the poor of their importance for the welfare of society, and the scavengers of their vital role in the protection of the environment. Recycling the garbage became a proper industry.

It is common knowledge that pigs are very good recyclers. They turn the food they eat into an excellent fertiliser. This was sold the replace the silt of the Nile, badly needed since the construction of the High Dam. The first investment was to get a plant that could produce healthy fertiliser out of all the pigsties. As important were the living conditions. A sewage system, water and electricity. The scavengers stayed in shacks because they were always driven away. They needed respect and security to build in solid brick four or five storied houses. Private ownership of the land as well as loans

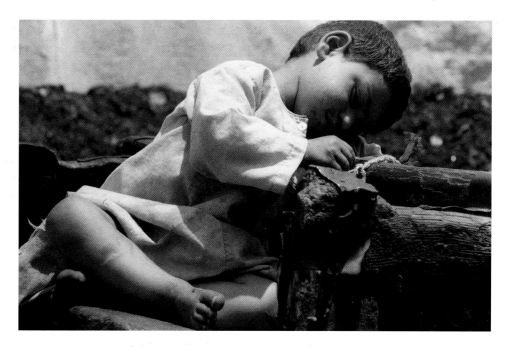

were negotiated for them. Simultaneously funds were made available for small recycling industries. A non-governmental organization independent of the church was established, the Association for the Protection of the Environment (APE), the magic word that upgraded them. With this magic word, they got to know how important they were to society, which society could well drown in its garbage if they did not take care of it.

This is when Ahlam was given a small amount of money to rent for herself and her family a flat and move away from her in-laws. Ahlam was starting a new life. Her second baby was born, another girl.

Her ambition was to study. She started with reading and writing. And succeeded brilliantly.

She was helped in this adventure by a dedicated woman, Layla, who influenced by the theories of Freire believed in practical rather than in abstract teaching. Her aim was to empower the poorest, helping them to transform their environment. Girls being the most vulnerable, she chose among them those who were the most in need. Educating them at an early stage of their development would change the whole society. Giving them a chance to produce an artistic work would light up their outlook to life. Agewise, Ahlam was an exception. A few years too old. But Ahlam needed that sort of tutoring. Layla, they called her *abla*, big sister.

A new building was put at Layla's disposal to teach weaving. There girls enjoyed creative work, but had to follow strict discipline: come at specific hours, produce standard measures, sign their name on the back of their carpets. And got paid. In doing that much they needed a certain knowledge of numbers and letters. Read the time, for example, or evaluate the distance between a letter and another, decipher an account sheet produced twice a month and made available to the whole group; out of sheer curiosity they wanted to read it all, compare their earnings to those of the others. Besides, they had to arrive clean, and if they managed to work in their houses, bring back a spotless carpet, in spite of the goats, the donkeys, the pigs, the kids, and sometimes, hardly ever in Egypt, the rain. A new way of life.

Ahlam was too independent to bear too long such strict discipline. She benefited from it, then moved to another activity. A new experience was starting in the ground floor of Layla's building, lead by another gifted and dedicated woman, Isis: recycling paper. Schools and offices gave away their clean leftovers, fashion shops their bits of material. An adviser was consulted. Year after year, the quality improved. Ahlam tried herself at different stages of the process. Sorting the paper according to its colour or its quality, cut it in pieces, soak it, mix it, sieve it, press it, dry it, then shape it in envelopes, cards, packages. She learned the technique of batik to add colour to the product, new creative work enchanted her. Her brother, the artist of the place, designed on squares of material scenes of daily life which the girls embroidered and pasted on recycled paper. She did that as well, preferably at home. Thus, she earned more money, paid for the rent of her flat, for the school fees of her two daughters. She was no more the helpless woman always begging from her husband. And the husband respected her for that, did not dare beat her any more.

But he wanted a boy. Why? asked Marie, the sociologist who carried for all crisis situations and made Ahlam happy with the two thousand pounds. For the name? For the inheritance? For Eternity? Ahlam was reluctant to go through pregnancy again. She wanted to keep on studying and working, go to secondary school, perhaps to university. But her husband kept insisting. So she says.

She gave birth to a third girl. Feeding the baby made her become susceptible. She would not accept orders. Left the paper industry, thought of going back to weaving, by then Layla had started the girls on patchwork. Ahlam soon gave it up, decided to help again in the family business, sorting garbage, but found out how much she hated that job, joined a cousin of hers in her trade, buying and selling.

Now she calls herself a *dallalah*. Twice a week, when the children are at school, she and her cousin leave together with whatever money they have, and a few orders from the neighbours. They take a taxi, go to the Ghoreya if they need children's or house clothes, to 'Ataba if they have special orders for suits or pretty dresses, they buy as much as they can get with their money, put it all in a big long bag, carry it on their heads and go back to sell their goods at a small profit and start again on the same expedition with fresh money. The day I went with them, Ahlam paid as much as 400 pounds and said she would make a profit of 25 pounds. Do not believe her, said someone. She won't ever tell you how much profit she makes, too afraid of the evil eye.

Her clientèle are women who cannot leave their homes because the master does not trust them. She has the confidence of her husband. He knows I am a man she says. Why a man? Aren't women better than men? She laughs.

On her way back she feels she has accomplished something, that a stone has been added to her dream world. But when she arrives, she discovers that other women had nurtured the same ambition. She had found an open door to escape poverty, hoping that it would lead her to fortune, there she finds a crowd pushing when the minibus of Suzanne's boutique goes through the streets of the Moqattam to sell clothes on a bigger scale than these poor women.

She's only 29 years old, Ahlam. Too young to give up. Dreams easily take shape when life stretches itself in the future. One dream she likes best. She would take a piece of land belonging to her father-in-law, if he dies it will be her husband's part of the inheritance, she would build a four-storey house with a shop, a first quality shop, with beautiful tiles and joyful decoration, sell all sorts of things, refrigerators, ovens, washing machines, pretty clothes. For her lodging, she could be content with the second floor.

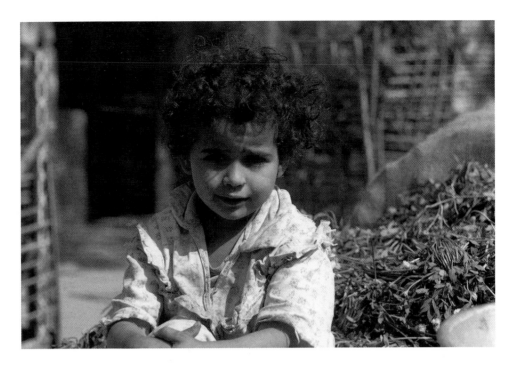

On the roof, she would raise chickens, pigeons, turkeys, and in her backyard, a cow, so she could drink fresh milk every day. A fence would separate her domain from her father-in-law's, unless he was already dead.

It's a dream, she says. Why not? If her project is sound, she can get a loan from the bank, and become as rich as the founder of the Arab Bank, I tell her. He started his good fortune selling salt deep inside the desert, as deep as his camels could go, the deeper, the more money for his salt.

Ahlam, her name means "dreams". With such a name, she can nourish many more than just one.

Ahlam is back to reality. Her husband wants the boy. Three girls mean no children for him. How can one explain to a father that girls are as worthy as boys? And what if number four turns out to be another girl? The mountain where they live is crowded. Overpopulation is becoming dramatic. Recently an earthquake had nothing to do with miracles. A year later, a wall of rocks fell on the inhabitants, killed forty, injured many more. Water seeps into the rocks. The more people, the more water is used. The fifteen year old sewage system is already cracking up in different places. Soon the whole mountain will collapse.

Ahlam is caught between two mentalities: the old and the new. It's been quite a few years of happiness with her husband. Even the brother who keeps postponing his own wedding until he meets the right person says that the father did well in marrying her to his friend's son. The years of misery are forgotten. Refusing a new pregnancy might ruin this harmony. She knows it well. She knows too that her husband feels jealous of her successes, ashamed of his ignorance. He tried himself to read and write and gave up. Her ambitions of secondary and higher education are kept low to protect him from a worse feeling of inferiority. He could start beating her again. Ahlam knows all that. She keeps repeating it to her dreams. Willing to negotiate for the sake of happiness.

One thing she is determined about. No more sorting garbage or caring for pigs.

To meet her dreams a few young people among the new generation of scavengers are taking the lead. Their aim is to modernize their parents' business. The veterinarian of

the community is organizing them. First of all, train the population of the city to sort out their own garbage, separate solid waste from the rest. They go from house to house, preaching the word. A long process that needs years of trial and error. Meanwhile, in the Moqattam, mountains of garbage keep on coming. They cannot change much more in the habits of its people. The system is too heavy. But within a few miles, next to Meadi, in Tora, another community of scavengers lives in the same conditions as they used to before they built their houses in brick and started their small private industry, and got medical care, for themselves, for their animals, and mechanized means of transport. Meadi is a beautiful suburb of Cairo, extending deep into the desert. The proximity of scavengers living in shacks, raising pigs, collecting garbage in their old carts, is becoming a menace to the decent rich people. A dedicated lady, a member of Parliament, invested a lot of effort and money to save the place from destruction and keep its population from moving away. The young leaders of the Moqattam have been racing against time to upgrade the area, lay out and name roads, make a survey of the population, so that each family can ensure the needed security to construct its house in brick, eventually own its individual piece of land. Buildings are already there with a sophisticated dispensary and a workshop to teach many recycling possibilities and how to build the necessary machines and repair them. Trees will be planted. The Government promised to give a piece of land a few kilometres away from the living quarters where sorting garbage will be done in a semi-mechanized way and modern pigsties built. Maybe recycling industries will become important enough to give up raising pigs. Pigsties are already diminishing in number. The young leaders benefit from the experience of the Moqattam, they will repeat the successes, plan from scratch. They found among the rich those who care for the poor, and fight for them. What about all the other poor?

Ahlam will not leave the Moqattam for a better place. She is at home there. She knows the people. Saïdies, like herself, they all came from the village of El-Badari, or from the neighbouring villages. They keep on coming. Terrorism is bad in El-Badari. This is where the Matarids, those hardened criminals hide in the mountain caves. As in many other countries, terrorists join forces with them. A constant guerilla battle with the police frightens the population. The poor of the village sell whatever they have and join the poor of the city, where they know a brother or a cousin. They find refuge among the scavengers of the Moqattam, who came from El-Badari, first a few, then more and still more, to fill the place. If the mountain tumbles down, it will be the will of God. So she says, Ahlam, and will not move.

She keeps dreaming, Ahlam. With moments of big hope, and moments of sheer despair. Overpopulation suffocates her. But she does not give up the boy. She herself feels diminished because she only has girls. She understands what the aunts and ablas tell her, that girls are as good as boys, even better, but only with part of her mind, the other part is geared to the old prejudices. Only boys count. She blames it on her husband. How can one explain to a young father, the new master in a patriarchal society, that girls are as worthy as boys?

Ecrivain et philosophe, Fawzia Assaad est née en Egypte. A travers ses recherches, elle s'est intéressée en particulier aux rapports entre art et psychanalyse.

Quand j'ai rencontré Ahlam pour la première fois, elle avait déjà plus de vingt ans : je découvrais une belle jeune femme, mère de deux filles.

J'étais en visite chez son père, un ancien de la communauté des chiffonniers. Un vieil homme est une page d'histoire, une page perdue à moins qu'une oreille curieuse ne cherche à la recueillir avant qu'elle ne disparaisse.

Elle est arrivée, sentant bon le savon et l'eau fraîche, un grand sourire illuminant son visage. Elle s'est présentée avec sa fille qui venait d'apprendre à l'école privée de Soeur Sarah, *Frère Jacques, Frère Jacques, Dormez-vous, Dormez-vous ?* Ahlam était si fière de nous la montrer. Nous avons chanté ensemble *Frère Jacques*. J'ai tenté de corriger leur prononciation. Quant à sa deuxième petite fille, qui était encore un bébé, Ahlam l'avait laissée chez elle.

Bientôt, tout le reste de la famille s'est joint à nous. J'ai fait la connaissance des frères, des soeurs et de la mère. Nous entourions tous le vieil homme, assis sur la *dekkah*, ou sur un tabouret, par terre, ou tout simplement debout, sirotant le coca-cola de son rustique magasin. Ils me racontaient leur passé, leur avenir, leurs problèmes. Je leur parlais de mon passé, de mon avenir, de mes enfants, de leurs espoirs.

C'est ainsi qu'a commencé notre amitié. Ahlam m'a tout de suite appelée *tante* et cela établissait comme un lien de parenté entre nous deux.

Ahlam : son destin aurait été le mien si mon père n'avait eu ni argent ni terres ni éducation.

Son père était le maître. Plus tard c'est son époux qui prit le relais. Ahlam a trouvé le courage de lutter contre une société patriarcale et d'y vivre. Tout comme moi.

Le père d'Ahlam avait lui-même souffert de son propre père et trouvé une échappatoire dans l'exil, loin d'El-Badari, son village de Haute- Egypte. Il venait d'épouser une fille d'un village voisin, situé de l'autre côté du Nil et de la ville d'Assiout : Deir Tassa. C'était en 1952. Il s'en souvient bien, de cette heureuse année de la Réforme Agraire, quand chaque paysan obtint sa part de terre, cinq *feddans* chacun, et que le projet du Haut-barrage d'Assouan promettait des richesses plus grandes encore. Il voulait vendre une part de la moisson pour installer un commerce mais il s'est heurté au refus, puis à la colère de son père qui l'a renvoyé de sa maison avec sa femme et son premier enfant, alors âgé de six mois.

Son père était le maître. Mais lui était l'époux. Il a décidé et l'épouse l'a suivi, dans l'exil, au Caire.

Là, il a rencontré ses compatriotes, qu'il appelle *Badaweyat*, du même mot qu'il utilise pour désigner le Président Nasser. Ils l'ont hébergé, lui, sa femme et son enfant. Ils lui ont prodigué leurs conseils. Il ne sait ni lire ni écrire. Comment, dans ces conditions, pourrait-il nourrir l'ambition d'ouvrir un commerce ? Elever des porcs pourrait lui rapporter fortune. Les porcs se vendent bien aux Anglais. Alors, surmontant le dégoût que lui inspiraient les porcs, il s'est joint à son peuple de Haute-Egypte, des *Saïdis* venus de son propre village et de celui de son épouse. Il leur fallait des ordures pour nourrir leurs porcs. Et l'exploitation des détritus était le bien des Oasiens, les *Waheyah*, qui en avaient le monopole depuis le début du siècle. Ils exploitaient les détritus et les ordures

avant l'âge du kérosène pour alimenter les feux nécessaires aux bains publics, ou pour étuver des fèves, ou encore pour griller des pépins. Mais le kérosène était entré dans les moeurs. Ils trouvaient donc chez les porchers un nouveau débouché pour leurs ordures. Ceux-ci étaient prêts à les leur acheter, à les trier et à leur revendre tout matériau recyclable.

Notre homme de Haute-Egypte a commencé sa nouvelle vie à Isbet el-Ward, dans les environs du Caire, puis il a déménagé à Embaba. C'est là qu'Ahlam est née, sous un toit de tôle pourrie, entre des murs bricolés faits de chiffons, au milieu des porcs, des chèvres, des ânes et de tas d'ordures. Elle a survécu à cette première semaine de vie au cours de laquelle tant d'enfants meurent du tetanos, grâce aux soins d'une grand-tante maternelle qui possédait quelque notion d'hygiène et ne craignait pas de laver l'enfant à l'eau bouillie. Et en son septième jour de vie, on a fêté le *sebou'e* à grand fracas, pour effrayer les démons tenus pour responsables de toute mort. On l'a placée sur un tamis, comme pour filtrer de son corps les créatures maléfiques. Heureusement pour Ahlam, sa grand-tante s'y prenait mieux que cela pour la débarasser des créatures du mal.

Aucun médecin ne leur rendait visite, ni à Isbet-el-Ward, ni à Embaba. Aucune mosquée, aucune église ne pouvait être élevée au milieu de ce peuple impur. Les prêtres ou les sheikhs, il fallait aller les chercher chez les riches lorsqu'on avait besoin d'eux pour un baptême, un mariage ou un enterrement. Et si l'un de ces éboueurs s'aventurait dans une église ou dans une mosquée, les gens vertueux s' écartaient de lui, à cause de son odeur, impure, de porcherie. Rien ne saurait être plus méprisable, pour les chrétiens aussi bien que pour les musulmans, que de faire le commerce des porcs. Comment un peuple décent saurait-il côtoyer tant de saleté ?

Ces éboueurs savaient qu'ils étaient des créatures de Dieu. Mais le bon peuple voyait en eux des créatures du diable, parce qu'ils élevaient des porcs. Depuis les temps de l'Ancienne Egypte, le porc représentait tout le mal de la terre. Alors nos éboueurs devaient traverser les frontières de leur enfer pour aller vers le royaume de Dieu, afin d'y trouver des hôpitaux, des églises, des mosquées et... des ordures.

Durant ces années de socialisme, on ne contrôlait pas les naissances. On croyait même ferme que le méchant Occident voulait affaiblir le pauvre Orient en empêchant sa population de se multiplier. Personne, parmi les pauvres gens, n'aurait contredit une si folle idée. En effet, les enfants représentaient pour eux une force ouvrière et, plus encore, une sécurité pour leurs vieux jours.

Cette absence de planification, ajoutée à l'exode continu des villages de Haute et de Basse-Egypte vers la ville, a provoqué la croissance démesurée du Caire. Le phénomène s'est encore amplifié après la troisième guerre contre Israël, en 1967, quand les réfugiés de la zone du Canal ont envahi la capitale. Les riches se sont installés parmi les bourgeois de la cité, les pauvres ont rejoint les éboueurs. Ceux-ci étaient en majorité des musulmans. Mais qui donc se souciait de savoir s'ils étaient chrétiens ou musulmans ? Les uns et les autres partageaient la même pauvreté, inspiraient le même dégoût. Cependant, ils avaient une source de revenus: le commerce des porcs, le triage des ordures.

Bientôt, Embaba fit partie du coeur de la cité. On ne pouvait décemment pas laisser les bons bourgeois côtoyer les porchers.

Alors les porchers ont du se déplacer vers le Moqattam - cette montagne qui borde le Caire à l'est et se prolonge jusqu'au Sinaï- avec leurs toits de tôle rouillée, leurs murs de chiffons, leurs ânes, leurs carrioles, leurs enfants... Pendant un temps, ils ont campé au bas de la montagne, en cet endroit qui prit plus tard le nom de Manchiet Nasser,

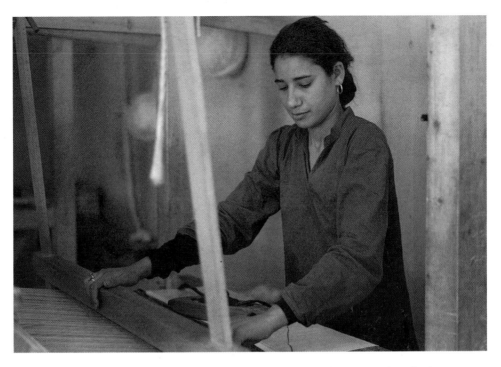

puis ils ont grimpé sur les hauteurs, espérant qu'en un tel lieu, où rôdent les loups, personne ne viendrait les déloger. Ahlam était alors une enfant de deux ans, qui s'amusait à trier les déchets et à s'inventer toute sorte de curieux jouets.

Partout où ils s'étaient installés auparavant, il leur suffisait de creuser la terre pour trouver une source d'eau. Là, dans cette montagne rocheuse hantée par les loups, ils ne pouvaient espérer en trouver une seule goutte. L'eau, ils devaient aller la chercher en ville, et la porter dans de grandes citernes tirées par des ânes.

C'est dans cette montagne inhospitalière qu' Ahlam a grandi. A six ans, elle était prête à devenir une *'aroussa*, disaient ses parents. *'Aroussa* signifie poupée mais aussi mariée. Autrefois, avant la construction du Haut-Barrage d'Assouan, quand la vie dépendait de l'inondation, on jetait une *'aroussa* au Nil lors de sa crue déferlante, vers la fin du mois d'août. Ce rituel était une survivance du mariage sacré : la déesse, dont le nom était le Flot, recouvrait alors la vallée d'eau et de limon. Avec le Flot commence la nouvelle année agraire, en septembre, quand les dattes, que l'on appelle *zaghloul*, rougissent. Le temps était alors venu pour Ahlam de déborder comme le Nil, de mûrir comme les dattes. On lui a donné des bonbons. On lui a dit qu'elle allait devenir une *'aroussa*. C'est ainsi se conduisent les horribles adultes quand ils ont décidé de violenter une petite fille. Ils la comblent de bonbons et de mots. Ahlam était alors assez âgée pour se souvenir aujourd'hui combien elle a souffert quand on l'a traquée, comme un poulet que l'on veut égorger, pour la mutiler sexuellement : une simple opération esthétique, disent les innocents parents. Avait-elle entendu les autres petites filles crier de douleur et décidé alors de s'enfuir ? Elle ne saurait en dire davantage. Le souvenir devient flou. Elle se contente de parler de ce jour là comme d'un jour noir.

Pourquoi lui infliger cette souffrance ? Pour la protéger du soleil trop ardent de l'amour ? Pour l'empêcher d'en jouir, et sauver l'honneur de la famille ?

A six ans ? Suffisamment âgée pour être mutilée, et pour contribuer à l'entreprise familiale ?

Elle aidait en effet ses parents.

Son père avait alors négocié avec les *Waheyas* un droit à une *route*. Une route, dans

leur vocabulaire, est un ensemble de rues attribuées à un éboueur pour qu'il en exploite les ordures. Le père d'Ahlam en avait besoin pour donner à ses porcs de la nourriture fraîche. A l'aube de chaque jour, alors que la cité était encore profondément endormie, bien avant le lever du soleil, il descendait de sa montagne avec sa carriole, ses ânes et l'un de ses fils. Au premier chant du coq, il arrivait dans le quartier résidentiel, allait de maison en maison, d'étage en étage remplir son couffin. L'enfant attendait à la porte pour surveiller la carriole et les ânes, tandis que lui disputait sa part d'ordures aux chiens et aux chats. Il était de retour dans sa montagne vers le milieu de la journée, aidait sa femme et ses enfants à trier la nourriture des porcs, et les différents matériaux bons à vendre aux *Waheyas* pour le recyclage.

Bientôt, Ahlam put accompagner son père dans sa tournée matinale, heureuse de découvrir le vaste monde qui s'étalait au pied de sa montagne.

Son ambition était de faire des études. Il n'y avait pas d'école près de chez elle. Les garçons dévalaient la montagne, traversaient la grande rue pour se rendre à leurs cours. Souvent, ils devaient faire face à des bandits qui leur volaient leurs livres, leur argent de poche, les battaient. Ils apprenaient à se défendre. Comment pouvait-on exposer des filles à de tels dangers, pire encore, à celui d'être déflorée ? Ces craintes, ajoutées au solide préjugé qui veut que l'instruction abîme les filles, ont empêché qu'Ahlam aille à l'école.

Son père n'a pas tardé à la "caser". Il s'était lié d'amitié avec un porcher de Haute-Egypte. Il est parti avec lui en visite dans les villages voisins. Tout en se promenant à travers la paisible campagne, les deux pères ont décidé d'unir leurs enfants par les liens du mariage. Ahlam n'avait alors que quatorze ans. Elle a pleuré, supplié. Elle connaissait le garçon qu'on lui destinait, plus âgé qu'elle d'à peine trois ans, sans éducation. Il ne lui plaisait pas. Comment saurait-elle vivre avec lui, loin de sa famille, s'en aller vivre dans une maison étrangère ?

Quand je l'ai rencontrée pour la première fois, elle ne cessait de questionner son père. Pourquoi m'as-tu donnée à un homme ? Pourquoi m'as-tu vendue ? Je voulais étudier, je voulais être libre. Pourquoi m'as-tu contrainte au mariage ?

Elle répétait la même question, sans amertume aucune, et son regard était plein de tendresse.

Son père avait donné sa parole. Une parole d'honneur. Ahlam ne pouvait qu'obéir. Il était son père. Une fille n'a pas droit à la parole.

Elle a continué de partager la même pauvreté dans sa belle-famille. Mais elle n'y a pas trouvé d'amour. Son beau-père lui en a voulu de résister à ses avances. Sa belle-mère l'a privée de nourriture, s'est servie d'elle comme d'une esclave pour trier les ordures. Quand les parents d'Ahlam lui donnaient quelque argent, sa belle-mère le lui arrachait et ordonnait au jeune marié de la battre. Lui n'avait d'autre modèle de virilité que celui de son père. Il suivait cet exemple, exerçait son pouvoir sur des créatures plus faibles que lui.

Les mois se sont succédés. Tantôt Ahlam boudait sa belle-famille et retournait chez ses parents, tantôt elle se réconciliait, puis de nouveau se fâchait. Pendant deux longues années, son mari s'est trouvé mobilisé pour le service militaire. Colères et séparations ont retardé la première grossesse d'Ahlam. Elle avait quatorze ans quand elle s'est mariée, vingt quand son premier enfant est né.

Le monde découvrait alors l'existence de cette communauté qui vivait dans des conditions aussi malsaines, privée des droits humains les plus élémentaires. La première à en prendre conscience fut Soeur Emmanuelle, de l'ordre des Dames de Sion. Puis ce fut

au tour d'un évêque de l'église copte orthodoxe, par pur hasard, grâce à un éboueur qui voulait faire baptiser son enfant. Le rôle de cet évêque s'est limité à fonder une Association, une *gam'eya*, dont la charge était d'enterrer les morts. Puis à déléguer un diacre. Celui-ci a vite compris qu'il fallait un miracle pour venir à bout de tant de misère. Il a donc ranimé la foi dans le miracle, grâce à l'histoire du pauvre Sam'an. Quiconque a un grain de foi peut soulever les montagnes est-il dit dans les Evangiles. Prouvez-le, dit un jour le sultan à ses sujets chrétiens. Et si vous ne le pouvez pas, c'est que votre foi est fausse et je vous tuerai tous. Alors le peuple des chrétiens, guidé par le pauvre Sam'an a prié, prié, pendant toute une nuit. A l'aube, un tremblement de terre a soulevé la montagne et l'a brisée. La montagne qu'habite Ahlam se nomme le Moqattam, la Brisée. Et c'était, en effet, un lieu de choix pour un nouveau miracle. Quand on l'a ordonné prêtre, le diacre a pris pour nom Sam'an. Avec l'aide de son épouse, il espérait soulever les montagnes de misère. De maison en maison, ils allaient, enseignant des prières et les soins de santé élémentaires. L'OMS commençait alors son programme de vaccination. Il fallait pour le mener à bien, quelqu'un d'un grand dévouement: Soeur Anne-Marie Campo, religieuse appartenant à un ordre laïc, était cette personne-là. Année après année, elle a vacciné tout un chacun, prodiguant de précieux conseils: le nombril ne craint pas l'eau, au contraire, l'eau permet de chasser les démons et protège du mauvais oeil, du *karin* ou de la *karina*, ce méchant double dont le véritable nom est microbe, les filles ne doivent pas être mariées avant l'âge de 18 ans, la mutilation sexuelle est nocive, le contrôle des naissances est une nécessité... Ils ont ouvert la voie. L'aide s'est multipliée.

La Banque Mondiale a choisi la montagne d'Ahlam pour un programme de développement. Un jeune consultant égyptien rentra des Etats-Unis pour mettre en œuvre ce programme. Il embaucha de jeunes diplômés pour le seconder, principalement des gens du pays. Ceux-ci pouvaient comprendre la mentalité des éboueurs. Riches et pauvres égyptiens ont les mêmes structures familiales et les mêmes préjugés. Comme s'ils appartenaient à un même arbre généalogique qui plongerait ses racines dans la très ancienne antiquité. Les traditions ancestrales ne sont pas inconnues de ceux qui les ont dépassées. La différence vient du fait que les éboueurs souffraient de la pauvreté, de l'ignorance et de l'exclusion, trois maux dont il leur fallait guérir, tandis que les

jeunes travailleurs sociaux avaient des générations de parents éduqués derrière eux. Ceux-ci ne voulaient pas imposer des directives occidentales. Leur ambition était de servir d'intermédiaire : consulter les rêves de la communauté et tâcher de les réaliser ; négocier avec les autorités administratives; obtenir des investissements étrangers, rendre les riches conscients de l'océan de pauvreté, les pauvres de leur importance pour le bien-être de la société, et ces éboueurs de leur rôle vital pour la protection de l'environnement. Ainsi le recyclage des ordures est-il devenu une véritable industrie.

Les porcs, dit-on, font d'excellents recycleurs. Ils transforment ce qu'ils mangent en engrais précieux. Or, depuis la construction du Haut-Barrage, le limon ne se déposait que fort peu sur les terres agricoles. Les éboueurs vendaient donc ce précieux engrais aux paysans. Le premier investissement visait l'installation d'une machine pour produire encore plus d'engrais à partir de la soue des porcheries et en contrôler les composantes chimiques. Un autre investissement prioritaire: améliorer les conditions de vie, introduire l'eau, l'électricité, un système d'égoûts. Les éboueurs vivaient dans des masures provisoires parce qu'ils étaient toujours repoussés. Il leur fallait obtenir respect et sécurité de vie pour oser construire en briques des maisons de quatre ou cinq étages. Les jeunes consultants ont négocié l'accession des paysans à la propriété privée de leur terre, et des prêts à long ou court terme. Simultanément, des fonds étaient mis à disposition pour créer de petites entreprises industrielles de recyclage. Une organisation non gouvernementale, indépendante de l'église, vit le jour : l'APE, l'Association pour la Protection de l'Environnement. Environnement était ce mot magique qui valorisait l'activité des éboueurs. Et grâce à ce mot magique, ils ont pris conscience de leur importance dans la société, laquelle pourrait bien se noyer dans ses ordures si eux n'étaient pas là pour en prendre soin.

C'est alors qu'Ahlam reçut une petite somme d'argent pour louer un appartement et déménager loin de ses beaux-parents. Ahlam commençait une nouvelle vie. Son second enfant venait de naître, une autre fille.

Elle avait l'ambition de s'instruire. Elle a pris des cours d'alphabétisation. Elle a réussi, brillamment.

Dans cette aventure, une femme, dévouée et de qualité, Layla, l'a beaucoup aidée. Celle-ci, influencée par les théories de Freire, appliquait des méthodes d'alphabétisation pratiques plutôt que théoriques. Son but était de donner un peu de pouvoir aux moins fortunés, de leur fournir les outils nécessaires pour transformer leur environnement. Les filles étant les plus vulnérables, elle choisit les plus pauvres d'entre elles. Eduquer celles-ci, à une étape critique de leur développement, changerait toute la société. Leur permettre d'exercer un travail artistique transfigurerait leur vision du monde. Compte tenu de son âge, Ahlam représentait une exception à la règle de Layla. Mais Ahlam avait besoin de cette précieuse tutelle.

Layla, toutes l'appelaient *abla*, grande sœur.

Un nouveau bâtiment fut mis à la disposition de Layla pour qu'elle y enseigne le tissage. Là, les adolescentes se plaisaient à effectuer un travail créatif, mais devaient se soumettre à une stricte discipline. Arriver à une heure précise, produire des mesures standardisées, signer leur nom à l'envers de chaque tapis. Et se faire payer. Autant d'activités qui nécessitent une certaine connaissance des chiffres et des lettres. Respecter, par exemple, l'heure exacte, ou bien évaluer la distance entre un caractère et un autre; ou encore lire le relevé de comptes mis à la disposition de tout le groupe une fois toutes les deux semaines, par simple curiosité, ne serait-ce que pour comparer les gains res-

pectifs. Par ailleurs, elles devaient arriver propres, et au cas ou elles arriveraient à travailler chez elles, ramener un tapis impeccable, malgré les chèvres, les ânes, les porcs, les enfants, et parfois, bien qu'elle soit rare en Egypte, la pluie.

Les adolescentes entrevoyaient un nouveau mode de vie.

Mais Ahlam était trop indépendante pour supporter trop longtemps une telle discipline. Elle en a bénéficié, puis elle s'est interessée à une autre activité. Au rez-de-chaussée du bâtiment de Layla, une autre femme, Isis, aussi douée que dévouée, se lançait dans une nouvelle expérience: le recyclage du papier. Ecoles et bureaux donnaient leurs déchets de papiers, les boutiques leurs restes de tissus. Un consultant fut engagé et de jour en jour la technique se perfectionnait, la qualité s'améliorait. Ahlam s'est essayée à tous les stades du processus : couper le papier en lamelles, le tremper, le broyer, le mixer, traiter la pâte dans de grands bacs, la tamiser, la presser, la sécher, lui imposer des formes : enveloppes, cartes, paquets. Elle a appris la technique du batik et cette nouvelle activité créative l'a enchantée. Son frère, l'artiste de la communauté, dessinait sur des carrés de tissu des scènes de la vie quotidienne que d'autres filles brodaient et collaient sur des cartes de papier recyclé. Elle s'y est exercé, de préférence chez elle. Ainsi gagnait-elle encore plus d'argent, payait le loyer de son appartement, l'éducation de ses deux filles. Elle n'était plus l'épouse désemparée qui ne cesse de tendre la main vers son mari. Son mari la respectait d'autant plus et n'osait plus la battre.

Mais il voulait avoir un garçon. Pourquoi ? demanda Marie, la sociologue, qui s'occupait de toutes les situations de crise et qui fit le bonheur d'Ahlam avec deux mille livres. Pour le nom ? L'héritage ? L'Eternité ? Ahlam hésitait à subir une nouvelle grossesse. Elle voulait continuer à s'instruire, aller à l'école secondaire, peut-être à l'université. Mais son mari ne cessait d'insister, raconte-t-elle. Ahlam donna donc naissance à un troisième enfant, une fille.

Nourrir son bébé la rendait susceptible. Elle n'acceptait plus qu'on lui donne des ordres. Elle abandonna le recyclage du papier, et retourna à l'atelier de tissage. Layla avait commencé à entraîner les adolescentes au *patchwork*. Ahlam y renonça rapidement, et décida de recommencer à aider sa famille au triage des ordures. Elle se rendit vite compte de combien elle détestait cette activité, et se joignit aux activités commerciales de sa cousine.

Elle se dit aujourd'hui *dallalah*. Deux fois par semaine, quand les enfants sont à l'école, les deux femmes quittent leur montagne avec tout l'argent qu'elles ont, et les commandes passées par le voisinage. En taxi elles vont jusqu'à la *ghoreya* s'il leur faut des vêtements d'enfants ou du linge de maison, vers 'Ataba s'il leur faut des costumes d'homme ou des robes habillées. Elles achètent jusqu'à épuiser la fortune amassée, fourrent le tout dans un grand sac qu'elles portent sur la tête et s'en retournent à leur montagne. Là, elles vendent leur marchandise pour se refaire une fortune et repartir encore une fois. Le jour où je les ai accompagnées, Ahlam me dit qu'elle avait dépensé quatre-cent livres et que son bénéfice s'éleverait à vingt-cinq livres. Ne la crois pas, m'a dit quelqu'un. Elle ne te dira jamais combien elle gagne, elle a bien trop peur du mauvais œil.

Sa clientèle est constituée de femmes qui ne peuvent quitter leur maison parce que leurs maris et maîtres ne leur font pas confiance. Le mari d'Ahlam sait qu'il peut compter sur elle. Il sait que je suis un homme, dit-elle. Pourquoi un homme ? Les femmes ne valent-elles pas plus que les hommes ? Ahlam rit.

Sur le chemin du retour, Ahlam a le sentiment d'avoir accompli un exploit, d'avoir ajouté une pierre à l'édifice de l'univers qu' elle rêve de se construire. Mais à son retour,

elle découvre que d'autres femmes nourrissent la même ambition. Elle croyait trouver une issue à la pauvreté, un chemin qui la mènerait à la fortune, et voilà qu'une foule se bouscule pour se frayer un passage à travers cette issue bien trop étroite. Et toute lumière d'espoir s'éteint quand commence à circuler à travers les rues du Moqattam le minibus de la boutique de Suzanne, qui achète et vend des vêtements à une échelle bien plus importante que ne le peuvent faire Ahlam ou ces pauvres femmes.

Elle n'a que 29 ans, Ahlam. Trop jeune pour renoncer. Les rêves prennent facilement forme quand la vie s'étale dans l'avenir. Il est un rêve qu'Ahlam préfère aux autres. Elle prendrait un bout de la terre qui appartient à son beau-père- si celui-ci mourait, ce serait la part d'héritage de son mari-, elle y construirait une maison de quatre étages et y aménagerait un magasin de luxe avec de belles tuiles et de joyeuses décorations, elle y vendrait des marchandises de toutes sortes : des frigidaires, des cuisinières, des machines à laver, de beaux vêtements. Comme logement elle se contenterait du deuxième étage. Sur le toit, elle élèverait des poulets, des pigeons, des dindes et dans sa cour, elle aurait une vache, pour pouvoir boire tous les jours du lait frais. Une barrière séparerait son domaine de celui de son beau-père, à moins qu'il ne soit déjà mort. C'est un rêve, dit-elle. Et pourquoi pas ? Si son projet est valable, elle pourrait obtenir un prêt bancaire, et devenir aussi riche que le fondateur de la Banque Arabe, lui dis-je. Il a commencé sa fortune en vendant du sel jusqu'à l'intérieur du désert, aussi loin que pouvaient aller ses chameaux, et plus loin il allait, plus cher valait son sel.

Ahlam, son nom signifie Rêves. Avec un tel nom, elle peut nourrir bien plus d'un rêve. Ahlam revient à la réalité. Son mari veut toujours avoir un garçon. Il n'a pas d'enfants s'il n'a que trois filles. Comment expliquer à un père que les filles valent autant que les garçons ? Et si le numéro quatre se trouvait être encore une fille ? La montagne sur laquelle ils vivent croule sous le poids de ses habitants. La surpopulation devient dramatique. Dernièrement, un tremblement de terre se produisit qui cette fois ne tenait aucunement du miracle. Un an plus tard, un mur de pierre s'est écroulé sur les habitants, a tué quarante personnes, et blessé bien plus. L'eau s'infiltre dans la pierre. Plus la population augmente, plus on consomme d'eau. Bientôt toute la montagne s'écroulera.

Ahlam est prise entre deux mentalités. L'ancienne et la nouvelle. Cela fait un bon nombre d'années qu'elle vit heureuse avec son mari. Son jeune frère, qui, lui, s'entête à rester libre jusqu'au jour où il rencontrera la juste moitié, dit que son père a bien fait de contraindre Ahlam à se marier avec le fils de son ami. Les années de misère sont oubliées. Refuser une nouvelle grossesse pourrait ruiner cette heureuse harmonie. Ahlam le sait. Elle sait aussi que son époux est jaloux de ses succès. Il a bien essayé d'apprendre à lire et à écrire, mais il y a renoncé. Elle met une sourdine à ses ambitions d' études supérieures pour ne pas aggraver le complexe d'infériorité de son homme. Il pourrait se remettre à la battre. Ahlam sait tout cela. Elle ne cesse de le répéter à ses rêves. Elle est prête à négocier avec elle-même pour préserver son bonheur.

Sur un seul point elle demeure intransigeante: elle ne veut plus trier les ordures ; elle ne veut plus s'occuper des porcheries.

Pour conforter les rêves d'Ahlam, il se trouve, parmi ceux qui s'occupent des ordures, quelques jeunes gens qui ont repris les choses en main. Leur but est de moderniser la profession de leurs parents. Le vétérinaire de la communauté organise les opérations. Avant tout, il s'agit d'entraîner la population à séparer les déchets organiques des déchets solides. Ils vont de maison en maison prêcher la bonne parole. Ils se sont ainsi engagés dans une lourde tâche qui demandera des années d'essais et d'erreurs pour être

menée à bien. En attendant, les tas d'ordures continuent de s'amonceler au Moqattam. Ils est très difficile de changer les habitudes des habitants. Le système est devenu trop lourd, les gens trop nombreux. Mais à quelques kilomètres, près de Meadi, à Tora, une autre communauté d'éboueurs vit encore dans les conditions qui furent les leurs autrefois, avant qu'ils ne puissent se construire des maisons en briques, ne possédent de petites industries de recyclage, avant qu'ils ne bénéficient de soins médicaux pour eux-mêmes et de soins vétérinaires pour leurs animaux, ni de moyens de transports. Meadi est une banlieue élégante du Caire qui s'étale loin dans le désert. La proximité de ces éboueurs qui vivent dans des masures, élèvent des porcs, ramassent les ordures dans leurs vieilles carrioles devient une menace pour les braves gens du quartier. Une dame dévouée, membre du Parlement a déployé beaucoup d'efforts et d'argent pour sauver Tora de la destruction et maintenir sa population sur place. Les jeunes gens du Moqattam travaillent au pas de course pour améliorer la zone, tracent et baptisent les rues, relèvent les données de la population, afin que chaque famille ait son statut, acquière la sécurité nécessaire à la construction d'une maison en briques, et puisse peut-être devenir officiellement propriétaire de son terrain. Les immeubles grimpent déjà en hauteur. Un dispensaire bien équipé fonctionne, ainsi qu'un atelier destiné à l'enseignement des techniques du recyclage et des techniques de construction et d'entretien des machines nécessaires à une industrie plus moderne. Le gouvernement a promis de donner, à quelques kilomètres des quartiers d'habitation, un terrain où pourra s'effectuer le tri des ordures par des moyens semi-mécaniques, et où pourront être construites des porcheries modernes. Peut-être que le développement de l'industrie du recyclage permettra d'abandonner le commerce des porcs. Le nombre de porcheries a déjà grandement diminué. Les jeunes chefs bénéficient de l'expérience du Moqattam, ils en répéteront les succès, planifieront à partir d'une table rase. Ils ont trouvé parmi les riches ceux qui se soucient du bien-être des pauvres et se battent pour eux.

Qu'en est-il des autres pauvres ?

Ahlam ne quittera pas le Moqattam pour aller vivre mieux ailleurs. Elle se sent chez elle dans sa montagne. Elle connait ses gens, tous des Saïdis, comme elle, venus du village d'El-Badari ou d'autres villages avoisinants. Ils n'en finissent pas d'émigrer vers la ville. Le terrorisme sévit à El Badari. Là-bas, les *Matarids*, des repris de justice, se cachent dans les grottes de leur montagne. Comme dans d'autres pays, les terroristes pactisent avec eux. Une guerre perlée avec la police effraie la population. Les pauvres du village vendent tous leurs biens pour aller rejoindre les pauvres gens de la ville, là où ils connaissent un frère ou un cousin. Ils trouvent refuge parmi les éboueurs du Moqattam qui sont venus d'El-Badari, d'abord en petit nombre puis de plus en plus nombreux jusqu'à envahir les lieux. Si la montagne s'écroule, ce sera la volonté de Dieu. Ainsi parle Ahlam, qui ne déménagera pas.

Elle n'en finit pas de rêver, Ahlam. Avec des moments d'espoir, d'autres de profond désespoir. La surpopulation l'étouffe. Mais elle ne renonce pas à l'idée d'avoir un garçon. Elle-même se sent diminuée de n'avoir que des filles. Elle comprend bien ce que disent les *tantes* et les *ablas*, que les filles valent autant que les garçons et même davantage, mais elle ne le comprend qu'avec une partie de sa tête, l'autre restant sous l'emprise des vieux préjugés. Seuls comptent les garçons. Elle en accuse son mari. Comment expliquer à un jeune père, nouveau maître au sein d'une société patriarcale, que les filles valent autant que les garçons ?

Ivica Pinjuh-Bimbo is a Bosnian writer from Sarajevo. During the war he was very active in mobilizing the efforts of intellectuals to focus international attention on the situation in his city.

A friend of mine, an actor, was seriously injured by a Chetnik shell, right at the beginning of the war in Bosnia-Herzegovina. He was taken to hospital and the amputation of both his legs was unavoidable. He wanted to die but one of the doctors told him that in the operating theatre next door, his wife was giving birth to a child. He decided he wanted to live.

There are thousands of similar stories like this, but how does that help us to understand war, health and art? Can we define these things?

The structuralists would perhaps do it in the following terms:

PEACE/WAR
HEALTH/SICKNESS
ART/KITSCH.

These binary oppositions could be completed with others:

LIFE/DEATH
COSMOS/CHAOS
GOD/THE DEVIL.

There is no doubt that the terms "peace", "art", "life", "cosmos" and "God" represent the positive side of this binary relationship and that the terms "war", "sickness", "kitsch", "death", "chaos" and "the devil" represent the negative side.

I should like first of all to examine the situations to which these terms refer. We shall see that these terms are essentially relative and often inter-related. That there are positive aspects to war, even if this might seem paradoxical.

In replying to the question about whether it is possible to be an artist in time of war, my friend Nebojsa Seric Soba, a fine arts student when the war broke out, said: "Being an artist on the front - what an absurd thing - allowed me to maintain a certain equilibrium. Faced with the threat of death and madness, man often asks what is worse: to go with the current and do like the others, or to remain within one's own four walls. I try to find a balance between these two extremes. I never carried out my initial idea, which was to dig trenches in 1944 on the front line where I happened to be, as in Mondrian's *Broadway Boogie Woogie*, and which would have established a direct confrontation between art and war, between the law of art and the law of war, something which Picasso did not do. It would have raised the question of whether one should die for art because, at all events, one was dying for nothing. At the same time, I began to experiment with certain colours, red, green, black and yellow. Each of these colours contains some aspect of the war; I wanted to use these combinations to achieve a certain expression which was gradually reduced to red and green. Cut off from my family, I was feeling the full weight of solitude. I was cut off from my own emotions, which influenced my observations as a painter. I maintained contact with the "outside world" in a rather absurd and random kind of way, which helped me in a sense to grasp, in a realistic way, the problems of contemporary creation in the world.

Under the inspiration of Duchamp, Beuys, and Torres, I began to work with objects which I found around me, but whose ordinary function I changed. By using the same

colours, red and green, and giving a meaning to quite ordinary objects - lighters, clothes pegs, toothbrushes, etc. - I wanted to show that one could enhance the poetics of ordinary forms to the highest level of interaction, as in ordinary life. In a work entitled ART AND HEALTH two tooth brushes wrapped around each other, originally intended to clean and protect the health of our teeth, acquire an artistic resonance by literally being joined together in an embrace. The result is as much a matter of art as health! Taken individually, the toothbrushes recover their original and ordinary form and function. In a similar work, LOVE OR HATE, the true emotions of the title become impossible to differentiate in the multitude of attached toothbrushes endeavouring to remain upright. The absurdity of the situation raises the question: UNTIL WHEN...?"

A poet from Bosnia-Herzegovina, in talking in literary terms about the spirituality of our country, wrote that Bosnia as a whole is covered by a carpet and that we have to take off our shoes before walking on it. Unfortunately, the truth is quite different. Bosnia-Herzegovina, like other territories of the former Yugoslavia, is covered with mines. The artist Alma Suljević is obsessed with this problem. Her works explore the themes of war, health and art. I asked her why.

"You ask me why there are mines everywhere in my works. I want to tell you something, Bimbo, which I have not told to any art historians, and about which I do not speak in my exhibition projects. I am going to tell you what I have been thinking about since I was five years old and which I have not ever managed to understand myself. I am going to tell you the story of Fringey and Billy.

They had given us two little kid goats. The female had a delicate head and was very frisky. When she jumped, the fringes of hair under her chin moved in a way which was only visible to our eyes as children. It was because of these fringes that she was called "Fringey". The other one was simply called "Billy". My mother did not want to tie up both of them - but only Fringey. We used to stay in the courtyard with the kid goats. Fringey would lay down quietly at the end of her rope. Once Billy went away. We found him two days later. We brought him back, he was hungry and his legs were swollen. After that, grandma used to tie up only Billy and Fringey was left free. I used to stay next to her and whisper: "Go on, you are free now, you are not tied up any more, why don't you do a bit of exploring, what are you

waiting for?" Fringey took a few steps and then came back and lay down next to Billy.
The two little kid goats continue inexorably on their way through my work. But in my mind, this memory is overlaid by the image of three children with their goats, who were brought to a halt by a mine which exploded in central Bosnia last March. Since that day I have been drawing only maps of minefields, because those children didn't have any chance at all."

Alma's confession conjured up in my mind the vision of a sunny morning and a pregnant woman wearing a light blue dress going out into her garden to hang out the washing and stepping on a mine. I spoke about it to Alma, who wondered about "the motives of a sick mind which booby traps a clothes line in the garden, knowing that the next morning the woman would come out to hang up her washing".
The day that we realise that there are criminals capable of such action we will understood immediately that what is at stake here is very different from the "explosive actions" of Roman Signer. It is something which destroys life. We come back here to the opposition between LIFE/DEATH.
The inevitable question which comes to mind is whether we could have foreseen the war and whether we could have done something to make it less terrible. Can all this evil be foreseen in the work of art? The answer is 'yes'. Jasna Tomic - one of my friends - the architect Borislav Curic Kokan, the journalist Rajka Stefanovska and myself worked together on a radio broadcast project. Listeners were asked to explain on the air what they understood by the term "square" and to send their drawings to the CDA Gallery. The square became a catalyst of the collective unconscious. This unconscious changed form and was synthesized in the test tube of politicization, a politicization which was to be found everywhere in 1990, just like the fear of the future and the prevailing sense of anguish. The listeners saw the square (a simple geometrical figure) as Yugoslavia, food, steel, a torch, an egg, something which had been crushed, pollution ... Thus the square became a series of narrative elements. The drawings we received were covered with flags, tanks, etc. This experience clearly demonstrated what kind of future was awaiting us. I then understood that these premonitions should serve as our guide. But there were too few of us to halt the cataclysm. The cataclysm was caused by nationalism, fear of the other - of foreigners and strangers. The well-known anthropologist Sir James Frazer has spoken of this in his book *The Golden Bough* (1922). In chapter 19, in speaking of tabooed acts, he writes about taboos on intercourse with strangers: "Now of all sources of danger none are more dreaded by the savage than magic and witchcraft, and he suspects all strangers of practising these black arts. To guard against the baneful influence exerted voluntarily or involuntarily by strangers is therefore an elementary dictate of savage prudence. Hence before strangers are allowed to enter a district, or at least before they are permitted to mingle freely with the inhabitants, certain ceremonies are often performed by the natives of the country for the purpose of disarming the strangers of their magical powers, of counteracting the baneful influence which is believed to emanate from them, or of dis-infecting, so to speak, the tainted atmosphere by which they are supposed to be surrounded."
A few pages later, Frazer adds: "The fear thus entertained of alien visitors is often mutual. Entering a strange land the savage feels that he is treading enchanted ground, and he takes steps to guard against the demons that haunt it and the magical art of its inhabitants."

But if these are "normal" phenomena in a primitive society, how is it possible that at the end of the 20th century in Europe, people who had lived together for years can begin to carry out rites of purification with cannons and machine guns in order to exorcize the harmful effect of the presence on the same territory of a people which has a different relationship with God and religion?

"Harmful" is a word which crops up often; it is frequently used, particularly by doctors, to describe the effects of tobacco, alcohol and drugs. Theologians too speak of the harmful nature of atheism and Marxists of the harmfulness of theism. I should like to say a few words about these scourges but I would like first of all to begin with a paradox, namely the harmfulness of medicines - which were developed precisely to redress the harmful effects of illness and disease on health.

Medicines are supposed to cure us, aren't they? But they can also poison us. Good people from the "democratic" world sent us medicines during the war. It was logical, since there was the war and people wanted to help us. However, a few years later, we were shocked by certain reports. The Italian newspaper *Corriere della Sera* published an article on the alarming amount of harmful medicines contained in the humanitarian aid shipped to Bosnia-Herzegovina between 1992 and 1996. The article noted that more than half the consignments could not be used; the medicines were often out of date, damaged or not suitable for the required purposes. Out of a total of 28 000-35 000 tons, approximately 14 000-21 000 tons were unfit for use. Many laboratories and pharmaceutical institutes knew about this. However, they had acted in this way because this enabled them to save some 25 million dollars which the destruction of these drugs would have cost. Some of the stocks dated back to Second World War, others were intended to treat leprosy (which does not exist in the former Yugoslavia), others contained unreadable labels or had already been partially used. The cost of destroying these products, if Bosnia had had incineration plants, would have been 34 million dollars. These figures were published in the *New England Journal of Medicine* and confirmed by the *l'Istituto Oncologico* of Milan and by the *European Health Association* in Brussels. Such shameful practices have also occurred during shipments of pharmaceutical aid to Africa, Mexico and some countries of the former USSR.

It would perhaps be useful if the World Health Organization could set up a body for monitoring the shipment of medicines and drugs to areas affected by war or any kind of catastrophe. Why do unscrupulous capitalists, instead of paying for the destruction of waste products, allow themselves to send, in the guise of medical aid, such toxic substances which simply help to finish off populations which are poisoned? The question is too serious to be ignored.

But wars, the diseases to which they give rise and the artistic representation of such phenomena - what does all this consist of exactly? We can say that most wars are due to a desire to pillage and conquer - the anthropological flaw present in man from the beginning - his tendency towards lying, stealing and killing. We can also say that wars are the result of a clash between a theistical vision of the world and atheism, even though there are also wars between believers, because of their different ways of communicating with God, and between atheists, because of their different ways interpretations of their beliefs.

It is a commonplace to describe the second half of the 20th century as a period of prolonged cold war between a God-believing NATO and an atheistic Warsaw Pact.

Is there a way out of this vicious circle of confrontation? Can theism and atheism be

reconciled, the "divine principle" be reconciled with the "diabolical principle"?

In a recent conversation I had with Melika Salihberg Bosnawi, she said that God must be finally recognized as an ontological fact and that we should abandon the lay concept of God as a cultural phenomenon.

The opposition between God and the devil can be complemented by Heidegger's opposition between *Existence* and *Being*, which would result in a *God-Existence/Devil-Being* dichotomy. Could this formula reconcile the two rigorously opposed positions which have resulted in a series of bloody conflicts throughout history?

The encounter with war has awakened something which was already present in Bosnia, the return to God. We can therefore speak of the positive aspect of the war because men in their wretchedness have forgotten their pride and have begun to help one another. Abandoned by everyone, they have found consolation in God; their prayers have been granted and they have rediscovered the meaning of charity towards their neighbours.

But after the war an artificial peace led to the re-emergence of pride amongst people. This peace has become painful and may well result in the emergence of new conflicts. Another friend of mine, who until recently was an atheist, was converted by the war. He abandoned his protective shell of pride and turned towards God. Here is his artistic prayer:

God, heal the sick,
Give to the poor,
Pacify the aggressive,
Perform a miracle.
Switch off the television sets,
Bring together the eyes of husband and wife,
Let them come together in the bed
and bring forth children,
descendants of Eve and Adam,
because Eve means life.
God, perform a miracle,
heal the sick,
give us a sign of your presence.
God, send us no more messengers,
they spread confusion among men
because they resemble men,
and man has no longer any trust in man.

And so men speak ill of other men,
and they speak ill of the messengers.
They denigrate the messengers
and say that one of them had feet like infant coffins,
another was epileptic,
a third sinned with the camels in the desert,
a fourth worked in a hospital in the day
although he was supposed to save humanity.

God, heal the wounds of men and the planet,
give us a sign and do not send us any more messengers.

Three have already been sent,
and have led to the three great religions,
Judaism, Christianity and Islam.
This has also sown confusion amongst men
who believed that one people had to be the chosen one.

Do not sow any more confusion among men who are confused,
heal only the sick.
Give the disabled back their amputated limbs,
make the blind see again,
the hairless recover their hair
and the toothless their teeth.

Now a great smile will extend throughout space,
the proof that You are amongst us,
men will believe and become afraid.
They will weigh their actions before acting.

God, perform a miracle,
heal the sick,
heal those who glorify You,
each in his fashion,
because You are One and there is only one way of addressing You.
God, let the sick recover their health.

This friend began to think about God and to admit his existence. Suddenly, he began to free himself of his "self", more exactly his ego, and his pride, which is the enemy inside man. The ego is a terrorist who is always ready to act.
But what can we do when terrorism is around us everywhere?
In my country, terrorists act openly and they attack churches and mosques in broad daylight. My friend also spoke to them in one of his poems:

To the destroyers of Solomon's temple
You are placing your bombs in vain
because God does not inhabit the synagogue
or the church, or the mosque
You cannot assassinate him
and you cannot destroy faith
God is everywhere, God is the Being
and the Devil is a mere passer-by
God is eternity, the Devil is ephemeral
God is not only a cultural fact
He is an ontological fact - the Being
If you want to assassinate him
You have to place a bomb at the doors of the universe
To the destroyers of Solomon's temple we say that the
Lord is eternal and indestructible.
No temple can become his cage
The Lord does not inhabit the temple
The house of the Lord is in time
His abode is eternity.

My country has been sadly ravaged by war, terrorism, disease, the battle between theism and atheism, the conflict between those who drink and the teetotallers, those who smoke and those who don't.

Can tolerance be achieved, is it possible to live in harmony, can men of different races, nations, regions, social classes and faiths come together under a single flag, the flag of peace and tolerance?

Those who like sex and those who abstain from it, for one reason or another, can they understand each other? Another friend of mine speaks in one of his stories which is reminiscent of Bukowksi, of a strange encounter on an island in the Mediterranean. The story (written in the first person singular) could be read as an account of the damaging effects of celibacy:

"I spent the summer on the island with my former girlfriend. We were looking for powerful sensations. During the first rain that summer we sought refuge in a nearby Catholic monastery. A young monk opened the door. My God he was so young and beautiful. My friend devoured him with her eyes, the blond locks of his hair were subsumed in her gaze. He asked us to come in and offered us a glass of monastery wine. The wine had a sumptuous orange colour which made you want to drink it. I could not resist my curiosity and I asked him why he was there. He was not surprised and he told me, in a soft voice, the story of an ordinary childhood of a child from the city. He had studied engineering and had a fiancée with whom he was very much in love. When she left him, he could not bear the pain of their separation and decided to spend the rest of his days in penitence.

The carafe of wine became empty, the storm had passed over. The avid admirer of his blond locks made me a little sign that it was time to go. The young monk accompanied us back to the gate. Continuing on our way, we arrived at a deserted beach, near the monastery. We made love on the white pebbles, with the blackberry coloured eyes of my friend still reflecting the blond medusan hair of the young monk. She was no doubt still dreaming of him. This did not bother me. The orgasm was strong. She was happy. So was I.

I looked at the sea and the sun which was setting slowly, peacefully, as if it was entering a burning bath and a thought went through my mind; did this slave of God realize what divine sweetness he had renounced ... ?"

I tried to imagine what might have happened if this story, like so many stories of love and erotism, had given birth to a fruit, if a child had come into the world, whether the fruit of love or desire, it doesn't matter..

Let us look now at the photograph of a child. He looks like the boy which my friend Aida Cerkez told me about. Art historians who look at the photograph might engage in a discussion about the relationship between light and shadow, the frame and the use of foreshortening, the link between the photographic object and the way of photographing the object, the colour, contrast and space.

But if we look more closely, we can see that this photograph is above all a fruit of love. If we investigate a little further, we will learn that the boy was injured by a Chetnik missile in Sarajevo. We will learn that it is the boy about whom Aida had spoken and that his name, like the names of all the boys who have suffered the same fate, is Kemal Foco. Aida's story is entitled:

Where is Kemal Foco?

Every time I get worried about my child, I go along to the hospital, to the paediatric surgery unit. You see so much misfortune there that in the end I am happy when I see

that my child is not there. There are lots of children's beds. Moving from one bed to another, I stop in front of one in which something small is hiding under the cover. I look more closely and see that it is a sleeping baby. I look even more carefully and realize that the baby is not sleeping, but only dozing, his eyelids lowered, his breathing barely perceptible. The baby is there quite calm, a little lost, he almost seems happy. I ask the nurse "What is his name?" She replies: " Kemal Foco". And I am happy to see this baby sleeping peacefully among so many injured children. But I am very surprised to see him here in the hospital. At that moment the nurse lifts back the cover and I see his face and his hands which do not move. He is wearing a pair of pyjamas, the top and bottom part of which do not match. He has a small plump foot, the little feet of babies are always adorable. But in his case there is only one foot, the other leg of the pyjama is empty. The nurse mutters very quickly something like "he lost a leg, his mother is dead, his father is in the other ward, he is seriously injured". She says all that in a single sentence.

There were once two young people who met and who fell in love. And then one fine day they grew tired of having to part each evening and thought it would be marvellous if they could live together for the rest of their lives. They decided to get married. There were a lot of people outside the town hall that day, all the family gathered together. Close and distant relatives arrived in carriages decorated with flowers, ribbons and flags. The bride was radiant and excited and everyone was happy. And then one day she announced that she was expecting a child. They stayed at home that evening to talk about the happy event. They carried that child together for nine months. He bought his wife cheese from Travnik and apples; they placed their hands on the belly of the future mother and felt the child move. One day, she felt the pains come and he took her to the hospital. A few hours later, they telephoned him with the good news. It was a boy, and mother and child were doing fine. That evening, he went out to have a few drinks with his friends, and it took him two days to get over it After returning home, they began to look after the baby together, with the enthusiasm of new parents. "But why is he crying, is he hungry? Have you given him some tisane?"

Day and night, night and day. As soon as the baby became calm, they went into the bedroom and asked "Is he breathing" . "Yes, he is breathing". They made plans for the future, what their child would become one day, perhaps mayor of the town ... And then one day, a stranger, an enemy solider, completely drunk, went up to the belvedere above the town - it was the biggest town which this man had ever seen, and he thought: "This town does not belong to me and I do not belong to it. It has never been mine and it will never belong to anyone else either". Then he loaded his weapon and fired. Everything happened very quickly. The lives of people came to a halt. The shell hit Kemal's family. Kemal's father does not know what happened to him. The family's plans for the future were wiped out. Along with the love which Kemal received from his parents. Kemal became undesirable, one child too many, a burden. He will grow up asking himself all the time why he cannot run like the other children, why he doesn't have, like them, a mother to hold his hand. He will perhaps shut himself off from the outside world and look at the young girls knowing that they will never look at him.
Now in my memory the baby seems even smaller under his cover. And I wonder why I think so often of Kemal."

Aida also told me another story called:

Self-training

June. In the underground garage of a building. She is young and is wearing a dressing gown. All the garage doors are open, and each garage has become come an "apartment". In one of

67

these garages a young woman lives. She has fled from her house. She is wearing slippers and is sitting in her garage, on the wooden floor. Her house, near the Jewish cemetery, has been destroyed. Her father remained there, with a beret on his head, and two holes in the beret. The water pipe had burst and water was running along the wall. She held her six month old son in her arms, wrapped in grey rags. The child was sleeping, he seemed tired. David and myself asked her about her living conditions, the silliest question that could be asked. She told us that she had no more milk, either in her breasts or in powder form. We asked her what she did all day long. She replied: "Each evening, I lie down on my pile of rags, I lull my son to sleep and I look at the darkness and do my self-training. I am preparing myself for October, in October when winter will come for me and for my baby. I will be forced to suffocate him because I know that I will never be able to bear the pain of hearing him cry with hunger and cold, and that it will be better to suffocate him immediately rather than letting him suffer. After that I will also strangle myself, it will be better for both of us. I do not need to train myself very much, it will be easy. The most important thing is taking the decision. I must prepare myself, I have already thought about all the technical details, all that remains to be done is to do it, when the time comes. Each evening, I imagine what I am going to do. I still have time until September and I have to get used to this picture, I have to let it develop in my mind and when it becomes a matter of routine, I will be able to do it. I will be able to go from imagination to reality. If I continue to think about it for a few more months and if I run over it every evening in my imagination, the evening when I really do it, will not be the first time. Except that evening, it will be real. I am preparing myself for the winter, I know that neither my child nor myself will survive. Many will die this winter. If I do my exercises properly, I will be trained and I could even do it before the cameras. I will let you know, when the time comes. You can all be present at the death of Kenan and myself and you won't have to do anything. It is not important. Kenan and myself can die, all Bosnia can die, it is not your problem. But if Kenan and myself disappear before your eyes in that way, the wheel of history will start turning backwards for you - and that will be my revenge.

What can one say, except that after war, sickness and art there will come the time of peace, health and kitsch.

Sarajevo, 29.1.1998

*Ivica Pinjuh-Bimbo est
un écrivain bosniaque
de Sarajevo. Il a été très actif
pendant la guerre dans les efforts
de la communauté intellectuelle
et culturelle pour mobiliser
l'attention extérieure sur
la situation de sa ville.*

Un de mes amis, qui est acteur, a été grièvement blessé par un obus tchetnik, au tout début de la guerre en Bosnie-Herzégovine. Il a été transporté à l'hôpital; l'amputation des deux jambes fut inévitable. Il voulait mourir, mais un des médecins lui a dit que dans la salle d'opération d'à-côté, sa femme était en train d'accoucher. Il a finalement décidé de vivre.

Vous pourrez entendre des milliers d'histoires semblables à celle-ci, mais en quoi cela vous permettra-t-il de comprendre ce qu'est la guerre, ce qu'est la santé et ce qu'est l'art ? Est-ce que l'on peut définir ces réalités ?

Les structuralistes le feraient peut-être de la manière suivante: la paix en opposition à la guerre, la santé en opposition à la maladie et le kitsch en opposition à l'art. Essayons de placer ces oppositions sur une verticale :

PAIX/GUERRE
SANTE/MALADIE
KITSCH/ART.
Il faudra ajouter à ces oppositions binaires encore quelques termes:
VIE/MORT
COSMOS/CHAOS
DIEU/DIABLE.

Il est clair que les termes de paix, santé, art, vie, cosmos et Dieu représentent le côté positif, alors que les termes de guerre, maladie, kitsch, mort, chaos et diable représentent le côté négatif.

Nous allons essayer d'aborder les situations que ces termes désignent. Nous verrons que ces mots recouvrent souvent des réalités très imbriquées, que ces notions sont tout à fait relatives. Ainsi, une situation de guerre peut présenter des aspects positifs, même si cela peut sembler paradoxal.

On a demandé à mon ami Nebojsa Seric Soba, étudiant aux Beaux-Arts au moment où la guerre a éclaté s'il était possible d'être artiste en temps de guerre sur le front. Il a répondu :

"Etre artiste au front - quelle absurdité - m'a permis de garder un certain équilibre. Au bord de la mort et de la folie, l'homme se demande quelle est la pire attitude à adopter : se laisser porter par le courant et faire comme les autres, ou rester enfermé entre ses quatre murs. J'ai cherché l'équilibre entre ces deux extrêmes. Je n'ai jamais réalisé ma première idée qui était de creuser, en 1994, sur la ligne de front où je me tenais, des tranchées qui auraient suivi les lignes du tableau *Broadway Boogie Woogie* de Mondrian, ce qui aurait confronté directement l'art et la guerre, et opposé ainsi la loi de l'art à la loi de la guerre, ce que Picasso n'a pas fait. En fait, on se serait demandé *s'il fallait mourir pour l'art puisque de toute façon on mourait pour rien.* Dans le même temps, j'ai commencé à jouer avec certaines couleurs, le rouge, le vert, le noir et le jaune. Dans chacune de ces couleurs est contenu un certain aspect de la guerre ; j'ai voulu exprimer avec ces combinaisons quelque chose qui s'est petit à petit réduit au rouge et au vert. Séparé de mon entourage familial, je ressentais le poids de la solitude. J'étais coupé de mes propres

69

émotions. Cela a influencé mon regard de peintre. Je maintenais le contact avec "le monde extérieur" par des moyens un peu absurdes et aléatoires, ce qui m'a aidé, d'une certaine façon, à appréhender de façon "réaliste" les problèmes du monde d'aujourd'hui, et la problématique de la création contemporaine. Inspiré par Duchamp, Beuys et Torres, j'ai commencé à travailler avec les objets que je trouvais autour de moi, en modifiant leur fonction usuelle. En utilisant toujours les mêmes couleurs, le rouge et le vert, et en donnant un sens aux objets tout à fait ordinaires : briquets, pinces à linge, brosses à dents etc..., j'ai voulu montrer que l'on pouvait élever la poétique des formes jusqu'à leur interaction la plus élevée, comme dans la vie ordinaire. Dans une œuvre que j'ai intitulé ART & HEALTH, deux brosses à dents imbriquées l'une dans l'autre, d'ustensiles d'hygiène et de santé qu'elles sont au départ, prennent une valeur artistique en s'étreignant l'une l'autre, littéralement. Ce qui en résulte tient autant de l'art que de la santé ! Les brosses à dents une fois désunies retrouvent leur forme et leur fonction première, habituelle. Dans un travail assez similaire, LOVE OR HATE, les deux émotions qui donnent leur titre à l'œuvre, deviennent impossible à différencier : une multitude de brosses à dents attachées les unes aux autres, essayent de se maintenir en l'air. Cette situation absurde nous pousse à nous demander: JUSQU'A QUAND… ?"

Un poète de Bosnie-Herzégovine, exprimant de manière littéraire la façon dont il comprend l'âme de notre pays, écrit que la Bosnie toute entière est recouverte par un tapis et qu'il faut se déchausser avant de marcher dessus. Malheureusement, la vérité est toute autre. La Bosnie-Herzégovine, comme d'autres territoires de l'ex-Yougoslavie, est couverte de mines. L'artiste Alma Suljević, est obsédée par la question des mines. Ses œuvres abordent les problèmes de la guerre, de la santé et de l'art. Je lui ai demandé pourquoi.

"Tu me demandes le pourquoi des mines, de leur omiprésence dans mes œuvres. Je vais te dire une chose, Bimbo, quelque chose que je ne raconte pas aux historiens de l'art, dont je ne parle pas dans mes projets d'expositions. Je vais te raconter ce à quoi je pense depuis l'âge de cinq ans sans réussir à comprendre pourquoi, je vais te raconter l'histoire de Frange et de Bouc :

On nous avait donné deux petits chevreaux. La femelle avait une tête toute fine, elle gamba-
dait tout le temps. Quand elle sautillait, les franges sous son menton se mettaient à jouer un
jeu qui n'était visible qu'à nos yeux d'enfant. A cause de ses franges, elle reçut le nom de
Frange. Lui, nous l'appelions simplement -Bouc. Ma mère ne voulait pas les attacher tous les
deux, elle a seulement attaché Frange. Nous restions dans la cour avec les chevreaux. Frange
restait sagement couchée, au bout de sa corde. Bouc est parti. Nous l'avons retrouvé après
deux jours. On l'a ramené, il avait faim et ses jambes étaient enflées. Par la suite, ma grand-
mère attachait seulement Bouc, Frange restait en liberté. Je restais à côté d'elle et lui chucho-
tais: "Va, tu es libre maintenant, tu n'est plus attachée, pars un peu, pourquoi l'attends-tu ?"
Frange faisait quelques pas puis revenait se coucher à côté de Bouc.
Les deux petits chevreaux continuent inexorablement leur chemin à travers mon
œuvre. Mais dans mon esprit, à ce souvenir vient se superposer l'image de trois enfants,
qui, avec leurs chevreaux, ont été arrêtés par une mine qui a sauté l'année dernière en
Bosnie centrale. Depuis, je ne dessine que des cartes de champs de mines, car on n'a
laissé aucune chance à ces enfants là."

La confession d'Alma me fait revenir à l'esprit l'image d'un matin ensoleillé et d'une
femme enceinte, vêtue d'une robe bleu-clair, sortant dans le jardin pour suspendre le
linge et sautant sur une mine. J'en parle à Alma et elle se demande quelle motivation
peut pousser un esprit malade à piéger la corde à linge dans le jardin, alors qu'il sait que
le lendemain matin, cette femme sortira pour suspendre son linge.
Le jour où nous réalisons qu'il existe des criminels capables de pareils actes, nous com-
prenons très vite que ce qui est en jeu ici est très différent des "actions explosives" de
Roman Signer. Il s'agit de quelque chose qui anéantit la VIE. Nous retrouvons là cette
fameuse opposition VIE/MORT.
Inévitablement, nous nous demandons si nous aurions pu prévoir la guerre et éviter que
tout cela ne devienne aussi terrible ? L'art est-il capable de prévoir tout cela ? La répon-
se est OUI. Jasna Tomic - une de mes amies -, l'architecte Borislav Curic Kokan, la jour-
naliste Rajka Stefanovska et moi-même avons travaillé ensemble sur un projet d'émis-
sion de radio. On proposait le mot *carré* aux auditeurs, en leur demandant d'intervenir
à l'antenne pour expliquer ce que cela représentait pour eux, puis d'envoyer ensuite à
l'adresse de la galerie CDA des dessins exprimant tout ce que le mot *carré* leur evoquait.
Le carré est devenu un catalyseur de l'inconscient collectif. Cet inconscient avait chan-
gé de forme, synthétisé dans l'éprouvette de la politisation, politisation qui, de même
que l'angoisse et la peur de l'avenir, s'était infiltrée partout, en cette année 1990. Le
carré, simple figure géométrique, évoquait aux auditeurs des choses aussi diverses que la
Yougoslavie, la nourriture, l'acier, une torche, un oeuf, quelque chose que l'on a écrasé,
la pollution... Le carré a donné naissance à toutes sortes de récits. Les dessins que nous
avons reçus étaient couverts de drapeaux, de chars etc... Cette expérience annonçait
clairement le genre d'avenir qui nous attendait. J'ai compris alors que ces pressenti-
ments devaient nous guider. Mais nous étions trop peu nombreux pour arrêter le cata-
clysme. Ce cataclysme allait être provoqué par le nationalisme, la peur de l'autre - de
l'étranger, de l'inconnu. Le célèbre anthropologue Sir James Frazer en parle dans son
œuvre *Le Rameau d'or*, en 1922. Au chapitre 19, en parlant des actes tabou, il parle du
tabou de la communication avec l'étranger : "De tous les dangers, l'homme primitif
craint par dessus tout la magie et la divination et soupçonne tous les étrangers de les
pratiquer. La prudence l'incite à se protéger de l'influence maléfique, intentionnelle ou
fortuite, de l'étranger. Les autochtones - avant de permettre à l'étranger d'entrer dans le

pays ou de l'autoriser à se mêler librement à la population - doivent souvent accomplir certains rites pour lui enlever ses pouvoirs magiques et son influence nocive. Ils croient que l'étranger propage cette influence nocive et qu'il faut décontaminer l'atmosphère autour de lui (*Le Rameau d'or*, pages 246 et 247, BIGZ 1977). Quelques pages plus loin (page 249), Frazer continue : "La peur de l'arrivée de l'étranger est souvent réciproque. En arrivant dans un pays étranger, l'homme primitif se sent comme s'il marchait sur une terre magique et doit se protéger des démons qui y habitent et de la magie de ses habitants."

Mais si ce sont des phénomènes "naturels" dans une société primitive, comment est-il possible qu'à la fin du vingtième siècle, en Europe, des gens qui vivaient ensemble depuis des années, se mettent à accomplir des rites de purification à l'aide de canons et de fusils-mitrailleurs, pour exorciser les effets nocifs de la présence sur le même territoire d'une nation qui a un rapport différent à Dieu et à la religion ?

"Nocif" est un mot que l'on entend souvent. Il est fréquemment utilisé par les médecins, pour décrire l'effet du tabac, de l'alcool et de la drogue. Les théologiens parlent de la nocivité de l'athéisme et les marxistes de la nocivité du théisme. Je vais essayer de parler de ces fléaux mais je vais commencer d'abord par un paradoxe, en soulevant la question de la nocivité des médicaments - qui ont été inventés pour remédier à l'effet nocif des maladies sur la santé.

Les médicaments sont censés nous soigner, n'est-ce pas ? Ils peuvent pourtant aussi nous empoisonner. Les bonnes âmes du monde "démocratique" nous ont envoyé des médicaments, pendant la guerre. C'était logique, c'était la guerre et les gens voulaient nous aider. Cependant, quelques années plus tard, certaines révélations nous ont choqués. Le quotidien italien *Corriere della Sera* a publié un article sur la proportion alarmante des médicaments nocifs contenue dans l'aide envoyée en Bosnie-Herzégovine, de 1992 à 1996. L'article rapportait que plus de la moitié des médicaments envoyés n'avaient pas pu être utilisés ; ils étaient souvent périmés, avariés ou ne correspondaient pas aux besoins. Sur la totalité de 28 000 à 35 000 tonnes, environ 14 000 à 21 000 tonnes étaient impropres à la consommation. Beaucoup de laboratoires et d'instituts pharmaceutiques étaient au courant. Ils l'avaient parfois fait délibérément. Cela leur avait permis d'économiser les quelques 25 millions de dollars qu'aurait coûté l'élimination de ces médicaments. Certains provenaient de stocks de la 2ème Guerre Mondiale, d'autres étaient des médicaments contre la lèpre (inexistante en ex-Yougoslavie), d'autres encore portaient des étiquettes illisibles ou étaient déjà entamés. Le coût de l'élimination de ces déchets, si la Bosnie possédait des usines d'incinération, s'élèverait à 34 millions de dollars. Ces données ont été publiées par le *New England Journal of Medicine* et confirmées par l'*Istituto Oncologico* de Milan et par l'*Association européenne de santé* de Bruxelles. On a déjà évoqué ces pratiques honteuses lors de l'envoi de l'aide pharmaceutique en Afrique, au Mexique et dans certains pays de l'ex-URSS.

Il serait peut-être opportun de se demander si l'Organisation Mondiale de la Santé ne devrait pas créer un organe de surveillance pour contrôler les envois de médicaments destinés aux zones touchées par la guerre ou par toute autre catastrophe. Pourquoi des capitalistes sans scrupules, au lieu de payer l'élimination des déchets, se permettraient-ils d'envoyer en guise de médicaments, des produits toxiques qui, au lieu de les aider, achèvent des populations déjà empoisonnées ? La question soulevée est trop grave pour être ignorée.

Mais que sont au juste les guerres, les maladies qui s'ensuivent, qu'est-ce que la repré-

sentation artistique de choses aussi terribles ? On peut dire qu'à l'origine de la plupart des guerres il y a le désir de pillage et de conquête - la faute anthropologique que l'homme porte depuis son origine - son penchant pour le mensonge, le vol et le meurtre. On peut aussi ajouter que les guerres résultent d'un affrontement entre vision théiste et vision athée du monde, même si nous sommes conscients du fait qu'il y a des guerres entre croyants, à cause de la différence dans leur façon de communiquer avec Dieu, ou entre athées, à cause de la différence dans leur façon d'interpréter l'athéisme.

C'est un jugement banal sur la seconde moitié du vingtième siècle que de dire qu'elle a été marquée par une guerre froide prolongée entre l'OTAN théiste et le Pacte de Varsovie athée.

Peut-on maintenant sortir de ce cercle vicieux de la confrontation? Peut-on réconcilier le théisme et l'athéisme, peut-on réconcilier le "principe divin" et le "principe diabolique" ? Dans une conversation que j'ai eu récemment avec Melika Salihbeg Bosnawi, celle-ci soutenait qu'il faudrait enfin reconnaître Dieu comme un fait ontologique et abandonner la notion laïque de Dieu comme fait culturel.

L'opposition Dieu/Diable peut-être complétée par l'opposition de Heidegger, l'Être/l'É-tant et cela nous donnerait *Dieu-l'Être/Diable-l'Étant*. Est-ce que cette formule pourrait réconcilier les deux prises de position rigoureusement opposées qui ont été, tout au long de l'histoire, à l'origine de conflits sanglants ?

La rencontre avec la guerre a réveillé quelque chose qui était déjà présent en Bosnie, le retour à Dieu. On pourrait dire que la guerre a eu des aspects positifs, car les hommes, dans leur malheur, ont oublié leur orgueil et ont commencé à s'aider les uns les autres. Abandonnés de tous, ils ont trouvé la consolation en Dieu; leur prière a été exaucée, ils ont reçu la miséricorde, et retrouvé le sens de la charité envers leur prochain.

Mais après la guerre, une paix factice a fait resurgir l'orgueil des hommes. Cette paix est devenue pénible et risque de donner naissance à de nouveaux conflits.

Un autre de mes amis ami, athée encore récemment, a été converti par la guerre. Il a abandonné sa carapace d'orgueil et s'est adressé à Dieu. Voici son invocation artistique :

Dieu, faites que les malades guérissent,
Donnez aux pauvres,
Apaisez les agressifs,
Faites un miracle.
Eteignez les postes de télévision,
Faites que les regards du mari et de la femme se rencontrent,
qu'ils se rejoignent au lit
et qu'ils nous donnent des enfants,
des descendants d'Eve et d'Adam
car Eve signifie la vie.
Dieu, faites un miracle,
guérissez les malades,
donnez- nous un signe de votre présence.
Dieu, ne nous envoyez plus de messagers
Ils sèment la confusion parmi les hommes
car ils leur ressemblent,
et l'homme n'a plus confiance en l'homme.

Ainsi les hommes disent du mal des hommes
et ils disent du mal des messagers.

Ils dénigrent les messagers
en disant qu'un avait des pieds pareils à des cercueils d'enfants,
l'autre était épileptique,
le troisième péchait avec les chamelles dans le désert,
Le quatrième travaillait dans un hôpital de jour,
alors qu'il était censé sauver l'humanité.

Dieu, guérissez les blessures des hommes et de la planète,
donnez-nous un signe
et ne nous envoyez plus de messagers.

Trois ont déjà été envoyés
qui ont été à l'origine des trois grandes religions
Le Judaïsme, le Christianisme et l'Islam
Cela a aussi semé la confusion parmi les hommes
Ils croyaient qu'un peuple était forcément élu.
Ne semez plus la confusion parmi les hommes confus,
guérissez seulement les malades.
Rendez aux invalides leurs membres amputés,
Faites que les aveuglent voient
que les chauves retrouvent leurs cheveux,
et que les édentés retrouvent leurs dents.

Alors un grand sourire se répandra dans l'espace,
ce sera la preuve que Vous êtes parmi nous,
les hommes vont croire et auront peur.
Ils vont peser leurs actes
avant d'agir.

Dieu, faites un miracle,
guérissez les malades,
guérissez ceux qui vous glorifient,
chacun à sa façon,
car vous êtes Un et il y a une façon de s'adresser à Vous.
Dieu faites que les malades retrouvent la santé.

Cet ami a commencé à réfléchir à Dieu, à admettre son existence. Et du coup, il a commencé à se débarrasser de son "moi", plus précisément il s'est débarrassé de son égo, et de l'orgueil, qui est l'ennemi intérieur de l'homme. L'Ego est un terroriste de l'intérieur, toujours à pied d'œuvre.
Mais que faire quand le terrorisme est partout autour de nous ?
Dans mon pays, les terroristes agissent à visage découvert, ils s'attaquent en plein jour aux églises et aux mosquées. Mon ami s'adresse à eux ainsi :

Aux destructeurs du temple de Salomon
Vous posez vos bombes pour rien
car Dieu n'habite pas à la synaguogue
ni à l'eglise ni à la mosquée
Vous ne pouvez pas l'assassiner
et vous ne pouvez pas détruire la foi
Dieu est tout, Dieu est l'Être

et le Diable est dans l'Etant passager
Dieu est éternité
le diable est éphémère
Dieu n'est pas seulement un fait culturel
Il est un fait ontologique- l'Être
Si vous voulez l'assassiner,
il faudra poser une bombe devant la porte de l'Univers
il faut dire aux destructeurs du temple de Salomon, que le Seigneur est éternel et indestructible.
aucun temple ne deviendra sa cage
Le Seigneur n'habite pas dans le temple
La maison du Seigneur est dans le temps,
sa demeure est l'éternité.

Mon pays est un pays triste ravagé par la guerre, le terrorisme, les maladies, le duel entre théisme et athéisme, le conflit entre ceux qui boivent et ceux qui ne boivent pas, entre ceux qui fument et ceux qui ne fument pas.

Un monde de tolérance et d'harmonie est-il concevable, dans lequel les hommes de races, nations, régions, classes sociales et confessions différentes puissent se tenir tous ensemble sous un même drapeau, le drapeau de la paix et de la tolérance ?

Celui qui aime le sexe et celui qui y renonce, pour des raisons particulières, peuvent-ils se comprendre ? Un autre de mes amis parle dans un de ces récits qui rappelle Bukowski, d'une étrange rencontre sur une île de la Méditerranée. L'histoire (écrite à la première personne du singulier) pourrait traiter de l'effet nocif du célibat :

"Je passais l'été sur l'île, avec mon ancienne amie. Nous étions à la recherche de sensations fortes. La première pluie de l'été nous surprit à proximité d'un couvent où nous cherchâmes refuge. Un jeune moine nous ouvrit la porte. Ciel, comme il était jeune et beau ! Mon amie le dévorait des yeux; les boucles blondes du jeune moine se noyaient dans son regard. Il nous a invités à entrer et nous a offert à boire du vin du couvent. Le vin avait une somptueuse robe orange qui invitait à la boisson. Je n'ai pas résisté à ma curiosité et je lui ai demandé la raison de son choix de vie. Il n'était pas surpris et il m'a raconté, d'une voix douce, l'histoire d'une enfance ordinaire à la ville. Il faisait des études d'ingénieur et avait une fiancée dont il était très amoureux. Quand sa fiancée l'a quitté, ne pouvant plus supporter la douleur de cette rupture, il a décidé de passer le restant de ses jours en pénitence.

La carafe de vin se vidait, l'orage était passé. Ma dévoreuse de boucles blondes m'a fait un petit signe qu'il était temps de partir. Le jeune moine nous a raccompagnés jusqu'à la barrière. En continuant la promenade, nous sommes arrivés à une plage déserte, tout près du couvent. Nous avons fait l'amour sur les galets blancs. Dans les yeux couleur de mûre de mon amie nageaient les cheveux blonds du jeune moine, semblables à des méduses. Elle était en train de songer à lui, sans doute. Cela ne me dérangeait pas. L'orgasme fut très fort. Elle était joyeuse. Moi aussi.

Je regardais la mer et le soleil qui se couchait lentement, tout doucement, comme s'il descendait dans un bain brûlant, et je fus traversé par une pensée : cet esclave de Dieu se rendait-il seulement compte à quelle douceur divine il avait renoncé..."

J'ai essayé d'imaginer ce qui aurait pu arriver si cette histoire, comme tant d'histoires amoureuses et érotiques, avait donné naissance à un fruit, si un enfant était venu au monde, fruit de l'amour ou du désir, qu'importe.

Penchons-nous maintenant sur la photographie d'un enfant. Il ressemble au garçon dont m'avait parlé mon amie Aida Cerkez. Les historiens de l'art, en regardant la photo,

pourraient entamer une discussion sur le rapport de la lumière et de l'ombre, du cadrage, de l'utilisation du raccourci, du rapport entre l'objet photographié et de la façon de photographier l'objet, de la couleur, du contraste et de l'espace.

Mais à y regarder de plus près, nous allons comprendre que cette photo représente avant tout un fruit de l'amour.

En poussant l'investigation un peu plus loin, nous apprendrons que le garçon a été blessé par un projectile tchetnik à Sarajevo. Nous saurons qu'il s'agit du garçon dont m'avait parlé Aida et que son nom, comme le nom de tous les garçons qui ont subi le même destin, est Kemal Foco.

L'histoire d'Aida s'appelle :

Où est Kemal Foco ?

Chaque fois que je me fais du souci pour mon enfant je vais faire un tour à l'hôpital, à l'unité de chirurgie pédiatrique. On y voit tant de malheurs que je suis heureuse que mon fils ne se trouve pas parmi tous ces enfants.

Il y a beaucoup de petits lits. En passant d'un lit à l'autre, je m'arrête devant un lit dans lequel on distingue une petite forme blottie sous la couverture. En m'approchant, je vois un bébé qui dort. Au fait, en regardant bien, je me rends compte que le bébé ne dort qu'à moitié, les paupières baissées, sa respiration est à peine perceptible. Le bébé est là, tout calme, il a presque l'air heureux. Je demande à l'infirmière : "Qui est-ce ?" Elle répond. "C'est Kemal Foco." Et je suis heureuse de voir ce bébé qui dort paisiblement parmi tant d'enfants blessés. Mais je trouve très étonnant de le voir ici, à l'hôpital. A ce moment-là, l'infirmière le découvre et je vois son visage et ses mains qui ne bougent pas; il porte un pyjama, le haut et le bas sont dépareillés. Il a un petit pied dodu, c'est fou ce que c'est adorable, les petits pieds des bébés. Mais il n'a qu'un pied, l'autre jambe de pyjama est vide. L'infirmière marmonne très vite quelques chose comme "il a perdu une jambe. Sa mère est morte. Son père est dans l'autre unité, il a été grièvement blessé. " Elle raconte tout cela en une seule phrase.

Il était une fois deux jeunes gens qui se sont rencontrés et sont tombés amoureux. Un beau jour, ils en ont eu assez de devoir se séparer tous les soirs et ils ont pensé que ce serait merveilleux de vivre ensemble pour le restant de leur vie. Ils ont décidé de se marier. Il y avait beaucoup de monde devant la mairie ce jour-là, toute la famille était réunie. Les parents proches et les parents éloignés sont arrivés dans les calèches décorées de fleurs, de rubans et de drapeaux. La fiancée était radieuse et excitée, tout le monde était heureux. Et puis un jour, elle a annoncé à son mari qu'elle attendait un enfant. Ils sont restés à la maison, ce soir-là, à parler de l'événement qui se préparait. Ils ont porté cet enfant ensemble pendant neuf mois. Il achetait à sa femme du fromage de Travnik et des pommes. Il posait les mains sur le ventre de la future mère et sentait l'enfant bouger. Et puis un jour, elle eut des douleurs et il l'amena à l'hôpital. Quelques heures plus tard, on lui téléphona en lui annonçant la bonne nouvelle. C'était un garçon, la mère et l'enfant se portaient bien. Ce soir-là, il sortit boire avec ses copains, il lui fallut deux jours pour se remettre... Après le retour à la maison, les jeunes parents ont commencé à s'occuper du bébé ensemble, avec un enthousiasme d'amateurs :

"Mais pourquoi il pleure, est-ce qu'il a faim ? Est-ce que tu lui a donné de la tisane ?"

Jour et nuit, nuit et jour dès que le bébé se calmait, ils allaient dans la chambre, "est-ce qu'il respire ?", "oui, il respire". Ils faisaient des projets d'avenir, parlaient de ce que leur enfant allait devenir un jour, maire peut-être... Et puis un jour, un inconnu, un combattant ennemi, complètement ivre, est monté jusqu'au belvédère qui surplombe la ville - la plus grande ville que cet homme ait jamais vue - en se disant :

"Cette ville ne m'appartient pas, je ne lui appartiens pas non plus.
Elle n'a jamais été à moi, mais elle ne sera pas à mes ennemis non plus."

En disant cela, le soldat a chargé son arme meurtrière et a tiré. Tout s'est passé très vite. La vie des gens s'est arrêtée. L'obus a touché la famille de Kemal. Le père de Kemal ne sait plus ce qui lui est arrivé. Les projets d'avenir de la famille de Kemal ont été anéantis. L'amour que Kemal recevait de ses parents aussi. Kemal est devenu un enfant indésirable, un enfant de trop, une charge. Il grandira en se demandant tout le temps pourquoi il ne peut pas courir comme les autres enfants, pourquoi il n'a pas, contrairement à tant d'autres enfants, une mère à qui donner la main. Il va peut-être se refermer sur lui-même et suivre les jeunes filles du regard, en sachant que jamais il ne pourra les séduire.

Maintenant dans mon souvenir le bébé semble encore plus petit sous sa couverture. Et je me demande pourquoi je pense si souvent à Kemal."

Aida m'a raconté encore une autre histoire qui s'appelle :

Le training autogène

Juin. Dans le parking souterrain d'un immeuble. Elle est jeune, vêtue d'une robe de chambre. Tous les boxs sont ouverts, chaque box est devenu un "appartement". Dans un des boxs habite une jeune femme. Elle a fui sa maison. Elle porte des pantoufles et reste assise dans son garage, sur des planches de bois. Sa maison, du côté du cimetière juif, a été détruite. Son père est resté là-bas, un béret sur la tête, avec deux trous dans le béret. La conduite d'eau avait éclaté, l'eau coulait le long du mur. Elle tenait son fils de six mois dans les bras, emmitouflé dans des haillons gris. L'enfant dormait, il avait l'air fatigué. David et moi l'avons questionné sur ses conditions de vie, la question la plus bête que l'on pouvait lui poser. Elle nous a dit qu'elle ne pouvait plus allaiter son enfant et qu'elle n'avait plus de lait en poudre. On lui a demandé ce qu'elle faisait toute la journée. Elle a répondu : " Chaque soir, je me couche sur ce tas de chiffons, j'endors mon fils et je fixe l'obscurité en faisant mon training autogène. Je me prépare pour octobre, en octobre l'hiver va arriver pour moi et pour mon bébé. Je vais être obligée de l'étouffer car je sais que jamais je ne pourrais supporter de l'entendre crier de faim et de froid, alors il vaudra mieux l'étouffer tout de suite au lieu de souffrir. Après, je m'étranglerai aussi, et ce sera mieux ainsi pour nous deux. Je ne dois pas m'exercer beaucoup, cela sera facile. Le plus important, c'est la décision. Je dois me préparer, j'ai déjà pensé à tous les détails techniques, il faudra seulement le faire, le moment venu. Chaque soir, j'imagine ce que je vais faire. J'ai encore du temps jusqu'à septembre, il faut que je m'habitue à cette image, qu'elle mûrisse dans mon esprit et quand cela deviendra de la routine, je pourrais le faire, je pourrais passer de l'imaginaire au réel. Si je continue d'y penser encore pendant quelques mois et si je le fais dans mon imagination chaque soir, le soir où je le ferai, ce ne sera pas la première fois. Seulement ce soir-là, ce sera pour de vrai. Je suis en train de me préparer pour l'hiver, je sais que ni l'enfant ni moi ne pourrons survivre. Beaucoup mourront cet hiver. Si je travaille bien mes exercices, je vais être en forme et je pourrais le faire même devant les caméras. Je vous ferai signe, le moment venu. Vous pourrez tous assister à la mort de Kenan et à la mienne et vous n'aurez strictement rien à faire. C'est sans aucune importance, Kenan et moi pouvons mourir, toute la Bosnie peut mourir, cela ne vous regarde pas. Mais si Kenan et moi disparaissons devant vos yeux, de cette manière-là, la roue de l'histoire fera quelques tours en arrière pour vous - et ce sera ma revanche.

Qu'est-ce qu'on pourrait ajouter, si ce n'est qu'après la guerre, la maladie et l'art, viendra le temps de la paix, de la santé et du kitsch.

Sarajevo, 29.1.1998

*Mario César Carvalho is
a Brazilian writer and journalist
who specializes in the work
of two of the most celebrated
Brazilian artists: Hélio Oiticica
and Lygia Clark.*

In 1978, the Brazilian plastic artist Lygia Clark (1920-1988) announced her death as an artist. She said that what she was doing wasn't really art, but therapy. That she was no longer interested in aesthetics but in healing. She did this discreetly, without any publicity or brouhaha.

Today, this death announcement comes as a shock. Lygia Clark, in 1978, was already one of the leading Brazilian artists of this century, and one of the world pioneers of what would come to be called "body art" - her first explorations of the human body date back to the mid-1960s. Why would an artist who helped to redefine contemporary art, who participated in the Venice Biennial (1968), who exhibited at the London gallery *Signals*, and who taught art classes at the Sorbonne (1970-77) exchange art for healing? There are a myriad enigmas hidden in this announcement. Is it possible to put art aside, as one abandons an old shoe to the trash bin? Does a work of art have healing properties? Who heals: the artist or the therapist?

Lygia Clark embarked on her artistic career in the 1960s. From the beginning, she was strongly influenced by concrete art, and especially by the Swiss sculptor Max Bill. Geometric rigour, formalism and the use of industrial materials seemed to point the way to the emergence of a new world, a world where daily routine would be imbued with art. This was Utopia. Throughout the world, a spirit of postwar optimism prevailed and in the case of Brazil, this helped to forge a new musical style (the *bossa nova*) – and even a new national capital, Brasilia, based on the modern architecture of Oscar Niemeyer.

Clark soon perceived the formalist trap posed by concrete art. She broke with the movement in 1959, and began to create works with a degree of freedom which was impossible for the concrete artists. She became interested in tactile sensations, with improvisation and above all in the active participation of the public in the work of art. This new direction led Lygia Clark to undermine the barriers between art and life. This was the beginning of the notion of healing that would finally lead her to abandon art.

Everything begins with the body and it is through the body that the public is placed at the centre of the work of art. But the participation of the spectator is not enough. Without the public, the work simply does not exist.

Lygia Clark began to interrogate the body with a series of sensory masks (1967). Here face masks are intended to be actually used, and include seashells appearing over the ears, weights, vessels with grains of different textures, odours, a whole series of devices which disrupt our everyday perception of the world.

She continued these explorations at the Sorbonne. Her goal, according to art critic Nelson Aguilar, was to "undermine the separation between body and thought, between the self and the other through experiments to create a collective body".

The artist's concern with the body begins with aesthetics and moves on towards therapy. Initially, she seemed to explore the body as a non-institutional space for art, an anti-bourgeois stance, perhaps influenced by the writings of Michel Foucault and the spirit of the student uprising of May '68, which she enthusiasti-

Lygia Clark,
O eu e o Tu:
serie roupa–corpo–roupa,1967

cally witnessed first hand in Paris. Following the psychoanalysis sessions she underwent in Paris, Lygia Clark discovered a whole new world. In 1974, she wrote a revealing letter to the artist Hélio Oiticica, her double and most frequent interlocutor. "I will soon return to my psychoanalysis, which for me was one of the most creative and mythological things that I have ever experienced. One day I will tell you all about it. I will have a whole fantastic, magical, mythical world and will write a book about the whole experience and my work, which in the end are the same thing!"

At the Sorbonne, Clark began to try out her projects with her students, combining psychoanalytical concepts with mythological ideas drawn from the culture of the Brazilian Indians - the collective body, anthropophagia and cannibalism. A 1973 work entitled *Baba Antropofâgica* (Anthropophagous Drool) is described by the artist as follows: "One person lies down on the floor, surrounded by young people who are kneeling and who put spools of thread in various colours into their mouths. They start to pull the thread out with their hands, so that it falls onto the reclining body until all the spools are empty. The thread is covered with saliva; at first the participants think that they are simply pulling on a thread, but then they realize that they are drawing out their own bellies".

The essence of her project was highlighted in another of her remarks: "It is the fantastic element of the body that interests me, not the body itself!"

According to the psychoanalyst Suely Rolnik, who studied with Lygia Clark in Paris and wrote a dissertation on her work, the objective of these sessions with the students was to arrive at a "kind of initiation ritual involving the subjectivity of the spectator".

The reaction that the sessions caused in the students scared even the artist herself, as she relates in a letter about a black student whose behaviour changed after his experience: "he used to lower his eyes and always walk with his head bowed; he always lingered in the classroom and was the last to leave, and had never fucked a white woman like the black women of his tribe. Now, after this experience, he started to look people in the eyes, he sat in the front row at class, discussed everything at length, and screwed a white woman with the same frenzy and excitement he had felt with the women of his tribe in Africa. Isn't it amazing?"

Of course, it was amazing.

After these sessions, Lygia Clark began to develop specific works for the sessions, which she called "relational objects". These were objects of overwhelming simplicity: plastic bags full of air, sand, water or styrofoam, a cloth net with a stone inside, seashells, socks. These were shown for the first time in Europe at the last *Documenta* in Kassel (1997) and in a retrospective which has already been presented in Barcelona and Marseilles.

Applied to the patient's body, these "relational objects" led the patient towards a "state of art", as the artist called it. The idea, according to Rolnik, was to force subjectivity to reconfigure itself.

In 1976, Clark defined these objects in the following terms: "When manipulating the relational object, the subject lives with a pre-verbal language. The object directly touches the psychotic nucleus of the subject and thereby contributes to the formation of the ego".

The artist tried out these objects on her friends and patients in Rio de Janeiro, but never with schizophrenics. She was afraid to do so according to one of her assistants, the plastic artist and therapist Lula Vanderley. Vanderley crossed the forbid-

den frontier in 1986, when he began to use the objects in a public hospital in Rio de Janeiro that serves "the poor, the black and the psychotic".

Psychiatric wards in Brazil are a circus of horrors: many patients live in cells, others are kept in straitjackets, and it is common to find them playing with their own faeces. They are places of horror. Vanderley started to work with "relational objects" in one of these hospitals, the Pedro II Psychiatric Centre, which at the time was being modernized. The effect was enormous, according to the therapist. The first patient to use the objects was a bank employee who, for no apparent reason, had one day started to walk only in baby steps of no more than 10 cm each. He had to give up his job and was diagnosed as a catatonic schizophrenic. After being treated with the objects, he once again walked normally.

Just as with this bank worker, it is the schizophrenics themselves who ask to use the objects, according to Vanderley. Psychoanalysts have no explanation about the power of the works. They think that it is foolish to attribute miracles to them.

But there is no miracle, according to Lula Vanderley. "I never healed anyone, but the people never go back to being what they were before. They become happier", he says.

It may not be much, but one patient who before could only say: "I feel a razor in my memory" is now able to hold a conversation. This was the meaning that Lygia Clark sought to bring to her work. Art, she believed, should be a "preparation for life".

Mario César Carvalho

L'art de soigner

Ecrivain et journaliste brésilien, Mario César Carvalho est un spécialiste de l'œuvre de deux des plus célèbres artistes brésiliens: Hélio Oiticica et Lygia Clark.

En 1978 l'artiste brésilienne Lygia Clark (1920-1988) annonça sa mort en tant qu'artiste. Elle déclara que ce qu'elle faisait n'était déjà plus de l'art, mais de la thérapie. Qu'elle ne s'intéressait plus à l'esthétique mais à l'art de soigner. Elle le fit simplement, discrètement, sans publicité.

Aujourd'hui encore l'annonce de cette mort nous paraît très étonnante. En 1978 Lygia Clark comptait déjà parmi les artistes brésiliens les plus importants de ce siècle, elle était une pionnière de ce qui allait devenir le *body-art* - ses premières recherches sur le corps remontent au milieu des années soixante. Pourquoi une artiste qui avait contribué à redéfinir l'art contemporain, qui avait participé à la Biennale de Venise (1968), exposé à la galerie londonienne *Signals* et enseigné l'art à la Sorbonne (1970-77) abandonnnait-elle l'art pour se consacrer à la thérapie? Cette annonce renferme d'innombrables énigmes. Est-il possible de laisser l'art de côté comme on mettrait une vieille chaussure au rebut ? Une œuvre d'art a-t'elle des vertus curatives ? Qui est celui qui soigne, de l'artiste ou du thérapeute ?

Lygia Clark commença sa carrière artistique dans les années 1960. Dès le début elle fut fortement influencée par l'art concret, et particulièrement par le sculpteur suisse Max Bill. Rigueur géométrique, formalisme, recours aux matériaux industriels, semblaient appeler l'émergence d'un monde nouveau, un monde dans lequel le quotidien baignerait dans l'art. Un véritable Eden. Partout dans le monde soufflait le vent d'optimisme de l'après-guerre qui contribua, au Brésil, à la création d'un nouveau style musical (la bossa nova), et même d'une nouvelle capitale (Brasilia), fondée sur l'architecture moderne d'Oscar Niemeyer.

Lygia Clark s'aperçut rapidement du piège formaliste que pouvait représenter l'art concret. Elle se retira du mouvement en 1959 et se mit à créer avec une liberté qu'il lui aurait été impossible d'avoir dans les limites de l'art concret. Elle s'intéressa aux sensations tactiles, à l'improvisation et par-dessus tout à la participation active du public à l'œuvre d'art.

Cette nouvelle approche la poussa à faire tomber les barrières entre l'art et la vie. Ainsi apparaissait la notion de thérapie qui la conduirait finalement à abandonner l'art.

Tout commence par le corps et c'est à travers lui que le public finit par devenir le centre de l'œuvre d'art. Sans public il n'y a tout simplement pas d'œuvre.

Lygia Clark se mit à interroger le corps avec toute une série de masques sensoriels. Ces masques sont destinés à être portés (1967), ils sont dotés de toute une série de dispositifs qui déstabilisent notre perception quotidienne du monde: des coquillages à hauteur des oreilles, des poids, des petits sacs renfermant des grains de textures diverses et dégageant différentes odeurs.

Elle poursuivit ces recherches à la Sorbonne. Son but, d'après le critique d'art Nelson Aguilar, était "d'annuler la distance entre le corps et l'esprit, le moi et l'autre, à travers des expériences qui instaurent un corps collectif".

L'attention que porte l'artiste au corps est dans un premier temps d'ordre esthétique mais finit par déboucher sur la thérapie. Au début, elle semble explorer le corps en

tant que territoire non-institutionnel, un lieu que l'art pouvait investir dans sa résistance à la bourgeoisie. Elle était sans doute influencée en cela par les écrits de Michel Foucault et par l'esprit de la révolte étudiante de mai 68 à laquelle elle assista avec enthousiasme à Paris.

Les séances de psychanalyse que Lygia Clark suivit à Paris lui firent découvrir un monde totalement nouveau. En 1974 elle écrivit une lettre révélatrice à l'artiste Hélio Oiticica, son interlocuteur principal et alter-ego. "Je vais bientôt reprendre ma psychanalyse, qui a été l'une des expériences les plus créatives et les plus mythologiques de ma vie. Un jour je te raconterai tout cela. Je détiendrai tout un monde fantastique, magique et mythique et j'écrirai un livre sur l'ensemble de cette expérience et sur mon travail, ce qui pour finir revient au même !"

A la Sorbonne, elle se mit à expérimenter ses idées avec les étudiants, combinant les concepts psychanalytiques avec des croyances mythologiques tirées de la culture des Indiens du Brésil - le corps collectif, l'anthropophagie et le cannibalisme.

C'est en ces termes que l'artiste décrit une œuvre de 1973 dénommée *Baba Antropofâgica* (Bave Anthropophage) : "Une personne est étendue sur le sol, entourée par des jeunes gens à genoux qui s'introduisent dans la bouche des bobines de fils de couleurs variées. Ils se mettent à dévider les fils, qui tombent sur le corps étendu, jusqu'à ce que toutes les bobines soient vides. Les fils sont couverts de salive; au départ les participants pensent qu'ils ne font que dévider un fil mais ils finissent par se rendre compte qu'il sont en fait en train de dévider leurs entrailles."

Une autre de ses remarques met en lumière l'essence de son projet : "C'est l'élément fantastique du corps qui m'intéresse, pas le corps lui-même !"

D'après la psychanalyste Suely Rolnik qui étudia à Paris avec Lygia Clark et écrivit une dissertation sur son travail, l'objet de ces sessions avec les étudiants était d'arriver à une "sorte de rituel initiatique qui impliquerait la subjectivité du spectateur."

Les réactions des étudiants épouvantèrent l'artiste elle-même, comme elle le relate dans une lettre au sujet d'un étudiant noir dont le comportement changea du tout au tout après cette expérience : "Il baissait toujours les yeux et marchait la tête basse, il s'attardait dans la classe et était le dernier à partir. Il n'avait jamais baisé une femme blanche comme il osait baiser les femmes de sa tribu. Mais après cette expérience il se mit à regarder les gens dans les yeux, il s'assit au premier rang de la classe, se lança dans de longues discussions sur tout, et il baisa une femme blanche avec autant de frénésie et d'excitation qu'il le faisait avec les femmes de sa tribu en Afrique. N'est-ce pas ahurissant ?"

C'était bien sûr ahurissant.

Par la suite, Lygia Clark se mit à élaborer des œuvres spécifiquement destinées à ces sessions, elle les appela "objets relationnels". Ces objets étaient extrêmement simples : des sacs de plastique remplis d'air, de sable, d'eau ou de polystyrène, un filet contenant une pierre, des coquillages, des chaussettes. Ils furent exposés pour la première fois en Europe à la dernière "Documenta" de Kassel (1997) et lors d'une rétrospective qui a déjà été présentée à Barcelone et à Marseille.

Appliqués au corps du patient, ces "objets relationnels" conduisaient celui-ci à une sorte "d'état d'art", selon les mots de l'artiste. D'après Rolnik, il s'agissait d'amener la subjectivité à se reconfigurer.

En 1976 Lygia Clark donna de ces œuvres la définition suivante : "A travers la manipulation de l'objet relationnel, le sujet vit dans un langage pré-verbal. L'objet atteint directement le noyau psychotique du sujet et contribue ainsi à la formation de l'ego."

L'artiste expérimenta ces objets sur ses amis et patients à Rio de Janeiro, mais jamais sur des schizophrènes. Elle n'osait pas, selon l'un de ses assistants, l'artiste et thérapeute Lula Vanderley. Vanderley transgressa l'interdit en 1986, date à laquelle il commença à avoir recours aux ojets relationnels dans un hôpital public de Rio de Janeiro pour "les pauvres, les noirs et les déments".

Les pavillons psychiatriques du Brésil sont de véritables musées des horreurs : de nombreux malades sont enfermés, certains en camisole de force, et il n'est pas rare d'en voir en train de jouer avec leurs excréments. Ces endroits sont des lieux effroyables. Lula Vanderley commença à travailler avec des "objets relationnels" dans un de ces hôpitaux, le Centre Psychatrique Pedro II qui était en train d'être modernisé à l'époque. Selon le thérapeute, ce fut un vrai choc. Le premier patient à utiliser les objets fut un employé de banque qui, sans raison apparente, s'était un jour mis à marcher à tout petits pas ne dépassant pas 10 cm. Il avait dû abandonner son travail et on avait diagnostiqué une schizophrénie catatonique. Après le traitement avec les objets relationnels, il se remit à marcher normalement.

Lula Vanderley affirme que, comme ce fut le cas de l'employé de banque, ce sont les schizophrènes eux-mêmes qui réclamaient de pouvoir utiliser les objets. Les psychanalystes n'ont pas d'explication sur l'efficacité de ces "œuvres". Ils pensent qu'il est insensé de leur attribuer de pareils miracles. Mais l'artiste pense qu'il ne s'agit pas de cela : "Je n'ai jamais guéri qui que ce soit" dit-il, " ils ne seront plus jamais ce qu'ils étaient auparavant, mais ils sont changés après ce traitement. Ils sont plus heureux."

Ce n'est peut-être pas beaucoup, mais un patient qui ne parvenait à dire rien d'autre que : "J'ai un rasoir dans la mémoire", est maintenant capable de tenir une conversation. C'était le sens que Lygia Clark voulait donner à son travail. L'art, pensait-elle, devait être "une préparation à la vie".

Moments of violence

Okwui Enwezor, a Nigerian art critic, lives and works in New York, where he is editor of the contemporary African art journal NKA. He was director of the l997 Johannesburg Biennial.

The recent rise of nationalism and the spate of violence that has accompanied it, have constituted some of the most enduring topics in the work of contemporary artists. However, such scrutiny of and attentiveness to the complex politics that govern the relationship between people, nations and territories are not without their fault-lines and dilemmas. It seems clearly natural for artists, just like writers, to use the information embedded in stories, images and representations of these conflicts to explore the existential and human dramas to which such events give rise. While conflict among peoples and nations is as old as human history, it nonetheless seems that the twentieth century may perhaps prove to be one of the most violent. The reason for this may relate not to the fact that there have been more conflicts in this century, but that our awareness of them has increased in manifold ways. The obvious reason would be the speed with which information travels today. Advancements in technology and sophisticated communication systems have turned the eyewitness account of war and conflict into a public spectacle, while seemingly information, in the context of the production of "hard news", nevertheless transforms the most brutal moments of violence, war and suffering into a banal kind of entertainment, as distanced from the true reality as the fantasies of the Hollywood image machine.

The utter decontextualization of violence has turned it into a kind of video game, almost a spectator sport between two opposing teams, with the viewer in front of the television screens rooting for one side or the other. Consequently, the media can be used as an effective ideological public relations instrument to manage opinion on unpopular topics in a way that was not possible in the past. Perhaps the most depressing thing about all this is the strange pleasure one derives from this mediatized and methodical transmission of death and destruction, cruelty and devastation, which engulf cities in a kind of biblical conflagration, producing a seamless blurring of images, reality and fantasy, making acute the simulacrum's capacity to deaden emotion and defer rational reason. Yet, how for instance, has the representation of violence been analyzed in contemporary artistic production without turning it into the voyeuristic instrument of media spectacle and ideological propaganda?

In such a context, it would seem then that any exhibition that makes "health" the central focus of its inquiry, also needs to take account of the impact of violence and the trauma it produces as constituting another form of health hazard. Many contemporary artists have found the subject of violence important enough to make it one of the most durable subjects of recent art production. A handful of artists like Doris Salcedo, Marina Abramovic and Kendell Geers, have made it an integral part of their praxis, producing some of the most eloquent meditations and critical analyses of violence and its devastating effects on contemporary consciousness. The account that follows is promoted by works which several artists presented at the 2nd Johannesburg Biennial.

I.

I am standing in front of *The Eyes of Gutete Emerita*, part of a large body of work produced by Alfredo Jaar after his visit to the killing fields of Rwanda a few years ago. Jaar's quadvision lightbox installation is as much about naming violence as it is about the notion of time and its disappearance; about memory and absence; testimony and muteness: the undescribable and the unbearable weight of loss. Watching the slowly unfolding narrative, we are invited into a space in which time is both slowed down and accelerated by what it cannot contain, by what exists beyond its enormous compression. Though this work refers to a specific moment of violence, it does not make a spectacle out of it. Rooted and pulled by the force of the narrative that unfolds in four sequences of text and image, the work brings the act of reading into close association with that of witnessing. The effect of the experience of this work is, once again, paradoxical. As I read the text and contemplated its meaning, the momentary flicker of a pair of eyes overlayered by Jaar's words, it nonetheless seemed to me that the weight of the words that passed before my eyes was mired insubstantially, tangled in the brambles of memory. If you take the words and weigh them, they would never be equal to the stories they describe. Because art has often sought ways to provide an account which, although perhaps not able to describe properly the nature of the world and the violence and violation it contains, still tries to approximate that telling, to represent it, to open it up for investigation.

Are stories the spur of memory? Yes and no. Violence has a way of cancelling memory, shocking it into muteness. Here, Jaar's strategy is simply to let the subject speak out her story. It is not therefore merely the case of the artist as master story teller, but rather the story told from the eyes of someone whose memory bears the telltale marks of all its proprietary knowledge. Gutete Emerita's eyes, then, are those of the twentieth century. Even as we stare into them we are unable to comprehend what wells up within them, what intimations of legends and ghosts leap there; what memories are roused or extinguished in their deadened blank stare. Jaar himself recognizes the impossibility of the photographic image to represent and account for the events it documents, especially if it is something so deeply inscribed and internalized within another's consciousness. Perhaps, because the media are filled with shocking images of slaughter and the stench of rotting bodies in open fields, Jaar did not feel the need to add to the further spectacularization and banality of the image of death. For this reason, he made photographs which he placed in closed boxes, providing only brief descriptions on the boxes as clues to what lies within.

As I read Gutete Emerita's story of Tutsi loss, of their family and kinsmen and women at the hands of a Hutu mob that hunted them down, I cannot help but think of how I too am an accomplice to the perpetuation and proliferation of the sensationalistic representations that pass themselves off as news and information everyday in the circuits of the media, even as they distance them more and more from their contexts. It seems that in this flickering back and forth between word, image and the world, the representations of violence will forever present themselves as merely after-images, unless like Jaar, artists find ways to lay a more critical ground for their transmission and reception.

II.

If Jaar's work calls attention to the imprint of violence in culture, William

Kentridge's astonishing hand-drawn animated film *Ubu Tells the Truth* explores its inscription deep in the body of history. Against a stark, dense blue-black background, the sharply and expressionistically drawn images play off of archival film footage and photographs to lead us towards an exhilarating conclusion of a modern *danse macabre*. Kentridge's stark film of what he calls "truth and responsibility" is summoned from the bleak landscape of apartheid atrocity and violence, and set against the backdrop of its continuing dismantling. The official end of apartheid in 1994 following South Africa's first democratic election brought an end to the most protracted history of domination, repression, and brutality against a particular group of people in the twentieth century. Accompanying the dismantling is the process of public testimonies convened by President Nelson Mandela's Government under the aegis of the "Truth and Reconciliation Commission", a commission of inquiry empowered to help South Africans - black and white - to explore the violent legacy of their country's past. The idea is that by calling forth memory and history, some form of truth will emerge to help put to rest the lingering shadows and ghosts that still dominate the uneasy peace that now exists in South Africa.

While acknowledging the necessity of the "Truth and Reconciliation Commission", Kentridge nonetheless views truth as a subjective construct, a paradoxical proposition. In the story that accompanies the film, Pa Ubu (the central character and a symbol of the apartheid regime and its henchmen) is always able to see his murderous activities as the work of other people, even as the procession of his victims come on stage to tell their stories. Such a paradox is fully embodied in the figure of Ubu Roi, a character created by the French symbolist writer Alfred Jarry almost a century ago. The contradictions of Jarry's character, whose notion of truth is only liminal if it appeals to or appeases his conscience, uncannily reflect the way that Ubu functions in South African terms.

Kentridge's *Ubu Tells the Truth* is a treatment of how to represent violence and its consequences, as well as an investigation of the rapacious mechanisms of amnesia and denial ceaselessly deployed to prevent its full exploration. As bodies collapse amidst a blurred landscape that keeps reinventing itself, beatings, asphyxiations, electric shocks and drowning become methods which the State employs to bring about terrible deaths and to suppress the opposition. While we feel full empathy for this complex morality tale, by end of the film it seems as if we have become numb and inured to the violence.

III.

In a more quiet, but no less compelling investigation entitled *Home: A History of Monuments*, Andries Botha, another South African artist employs very simple installation devices to explore the same subject matter as Kentridge. Botha's meditation on violence and its public investigation through the "Truth and Reconciliation Commission" is to search out the voices of the victims of violence through their own testimony. *Home: A History of Monuments* reconvenes this moment within the private domain of home as a space of memory. In a rather effective strategy, Botha constructed a modest wooden frame house, surrounded by a white picket fence and manicured lawn. Inside the low ceilinged room, he lined the walls with corrugated steel and hung on them panels of text etched in lead, which in reality are excerpts from thousands of testimonies given by victims of apartheid vio-

lence telling of their loss and violations. What is particularly striking about this installation is Botha's critical position. In his case mere replication of the value of the words that echoed within the claustrophobic room would not provide a convenient short hand for the assumed neutrality and rationality of the notion of truth. While clearly empathetic to the powerful capacity of memory to recall and reveal vivid facts, he quite wisely remained ambivalent as to whether such facts actually represent a conclusive story.

Perhaps it might be important to note that even if Botha's own words were absent from the processional litany that reverberates all around him, he nonetheless remains a character in this act of "objective" exposition. Rather than being a didactic enterprise, the space has been made into a private platform for the exploration of his own relationship as a South African, Afrikaaner man to the history, memory, truth, and witnessing process that today accompany the reinterpretation of his country's collective pathos. He has tried to point out that some of the most difficult stories of violence lie buried in anonymous sites, such as the space he constructed for us to contemplate how loss affects people, and in their very telling to allow strangers to seek within the layered stories images of themselves as both violator and violated.

IV.

Olu Oguibe's *The War Room*, a double slide projection accompanied by a soundtrack of Jimi Hendrix's *Star Spangled Banner* is a representation of the archive of twentieth century violence. Paradoxically, it is also a buried archive, because of the ceaseless production of new images that instantaneously overwrite it. Meticulously researched and selected, Oguibe assembled hundreds of the most published images from photojournalism spanning the last half of the century, ranging from Nazi rallies to Vietnam, Biafra, Rwanda, Bosnia, Cambodia, Chile, South Africa and Northern Ireland. Projected on a fragile curtain of rolls of tissue paper, the shaky, disembodied images layered over each other in repetitive cycles, serve as fragments of the decapitated human body. Hendrix's melancholic, weeping guitar version of a well-known national anthem reminds us again of the reasons why powerful symbols can form the basis of the use of violence to achieve political agenda. *The War Room* makes the forceful argument about the entanglement of nationalism and violence throughout this century. More importantly, it reveals the extent to which images no longer serve as reminders of violence, but actually accompany them. With each vibrating panel of the projection surface, the rising and disappearing images seem like spectral figures whose very visitations on our popular and historical consciousness offer the most vivid examples of our memory of the twentieth century. *The War Room* shows that violence in many ways makes us terribly and unnaturally other, both from ourselves and from the world, filled with the dominions of history's reminders, clamouring, searching, reaching for their arboreal contours.

Critique d'art nigérian, Okwui Enwezor a dirigé la Biennale de Johannesburg en 1997. Il travaille et vit à New York, et édite la revue d'art contemporain africain NKA.

88

La récente montée des sentiments nationalistes et le cortège de violences qu'elle entraîne est l'un des thèmes abordés de manière récurrente dans l'œuvre des artistes contemporains. Pourtant, ce regard attentif que les artistes portent sur la complexité politique qui gouverne les relations entre les peuples, les nations et les territoires, ne va pas sans dilemmes ni dangers. Il semble naturel que les artistes, tout comme les écrivains, utilisent les informations que renferme l'Histoire, les images et les représentations des conflits qui la traversent, afin d'explorer les drames existentiels et humains qu'elle engendre. Si l'existence de conflits déchirant les peuples et les nations est aussi vieille que l'humanité, il nous semble cependant que le vingtième siècle a été l'une des périodes les plus violentes de l'histoire. La raison de cette appréciation ne tient sans doute pas à l'augmentation du nombre des conflits mais à la plus claire conscience que nous en avons désormais. La rapidité avec laquelle les informations circulent aujourd'hui semble expliquer cette évolution. Les progrès technologiques et le développement de moyens de communication sophistiqués ont transformé les reportages de guerre en un grand spectacle médiatique qui, sous prétexte d'informer en produisant des "faits bruts", n'en transforment pas moins la guerre, la souffrance et les pires violences, en une sorte de divertissement banal, aussi éloigné de la vraie réalité que les fictions produites par la machine à rêves d'Hollywood.

Totalement coupée de son contexte, la violence est devenue une sorte de jeu vidéo. Un match sportif entre deux équipes adverses qui s'affrontent pendant que nous, spectateurs, assis devant nos écrans de télévision, encourageons l'une ou l'autre d'entre elles. C'est ainsi que les media peuvent être utilisés à des fins idéologiques, comme un instrument efficace de relations publiques, qui permet, sur des sujets pénibles et impopulaires, d'influencer l'opinion comme jamais ce ne fut possible auparavant. Peut-être que le plus déprimant de tout cela est le plaisir étrange qu'on éprouve à contempler cette retransmission télévisée et méthodique de la mort, de la destruction, et de la cruauté qui dévastent les villes, en une sorte d'apocalypse biblique, dans un flot indistinct d'images, réalité et fiction confondues. Tout cela nous montre à quel point le simulacre est capable de tuer l'émotion et de congédier la raison.

Partant de là, comment la représentation de la violence dans la production artistique contemporaine a-t'elle réussi à ne pas devenir l'instrument du voyeurisme à grand spectacle et de la propagande idéologique ?

Une exposition qui a pour thème la santé, doit prendre en compte la question de la violence et des risques qu'elle fait courir à la santé. De nombreux artistes contemporains ont jugé la question de la violence suffisamment importante pour en faire l'un des sujets qu'ils abordent le plus fréquemment. Quelques artistes, comme Doris Salcedo, Marina Abramovic et Kendell Geers ont placé cette question au centre de leur œuvre et produit parmi les plus éloquentes des réflexions et des analyses critiques de la violence et de ses effets dévastateurs sur la conscience contemporaine. Les œuvres présentées par plusieurs artistes à la seconde Biennale de Johannesburg sont à la base des réflexions qui suivent ici.

I.

Je me tiens devant *The Eyes of Gutete Emerita* (Les yeux de Gutete Emerita), une œuvre qui fait partie d'une série de travaux qu' Alfredo Jaar a réalisé après avoir vu de ses propres yeux les charniers du Rwanda, il y a quelques années de cela. Dans son installation en forme de lightbox, Jaar appelle la violence par son nom. Il nous parle aussi du temps qui passe et de la disparition, de la mémoire et de l'absence, du témoignage et du mutisme : du poids indescriptible et insupportable de la perte. Alors que nous suivons le lent déroulement narratif de l'œuvre, nous pénétrons une dimension dans laquelle le temps est à la fois accéléré et ralenti par ce qu'il ne peut contenir, par ce qui existe au-delà de la prodigieuse réduction qu'il exerce. Bien qu'elle se réfère à un épisode de violence particulier, l'œuvre de Jaar ne transforme pas cette violence en spectacle. Entraîné par la force narrative qui se déploie en quatre séquences texte/image, le spectateur, de lecteur qu'il est, devient témoin. L'effet que produit cette œuvre est paradoxal. Pendant que je lis le texte et contemple ces paupières qui se ferment à moitié et se superposent aux mots de Jaar, il me semble que les mots qui défilent sous mes yeux s'embourbent et s'enchevê- trent dans les ronces de la mémoire. Si vous prenez les mots et les pesez, vous n'ob- tiendrez jamais le poids des histoires qu'ils racontent. L'art s'est souvent essayé à rendre compte de la nature du monde et des violences qu'il renferme, sans peut-être réussir à les décrire parfaitement, mais en s'efforçant cependant de représenter cette histoire, et de la rendre accessible à la réflexion.

Un récit peut-il être l' aiguillon de la mémoire ? Oui et non. La violence a sa façon à elle d'annuler la mémoire, de la précipiter dans le silence. Ici, Jaar choisit sim- plement de laisser s'exprimer son sujet. L'artiste ne choisit pas le rôle du conteur, il nous fait lire l'histoire dans les yeux de quelqu'un qui l'a vécue, de quelqu'un dont la mémoire porte les marques de l'expérience. Les yeux de Gutete Emerita sont donc ceux du vingtième siècle. Alors même que nous scrutons ce regard, nous ne parvenons pas à comprendre ce qui semble monter en lui, quelles légendes et quels fantômes s'y devinent. Quels souvenirs s'éveillent ou s'anéantissent dans ces yeux qui nous fixent d'un regard vide, comme éteint ? Jaar lui-même reconnaît que l'ima- ge photographique est incapable de rendre compte complètement de l'évènement auquel elle s'attache, encore moins quand il s'agit d'un évènement inscrit et inté- riorisé aux tréfonds de la conscience de quelqu'un d'autre. Puisque les média regor- gent d'images traumatisantes de massacres et de corps en décomposition, sans doute Jaar n'a-t-il pas ressenti le besoin d'ajouter à la spectacularisation et à la banalisa- tion de l'image de la mort. C'est pourquoi il a fait des photographies qu'il a intro- duites dans des boîtes fermées sur lesquelles on peut lire de brèves descriptions, comme autant d'indices de ce qui s'y trouve déposé.

En lisant l'histoire de Gutete Emerita, l'histoire des Tutsis qui ont perdu leurs familles, leurs parents et leurs femmes, traqués puis tombés aux mains d'une horde de Hutus, je ne peux m'empêcher de penser que moi aussi je suis complice du fait qu'on laisse proliférer jour après jour sur les ondes des représentations racoleuses qui continuent à revendiquer le titre d'informations, bien que la distanciation toujours plus grande qu'elles produisent coupe ces images de tout contexte. C'est comme si, dans ce va-et-vient incessant entre le mot, l'image et le monde, toute représenta- tion de la violence était réduite au simple rang de réplique, à moins que des artistes, comme Jaar, ne réussissent à poser des bases plus critiques permettant à ces images d'être véritablement émises et reçues.

II.

Si le travail de Jaar révèle l'empreinte de la violence sur la culture, l'étonnant dessin animé que William Kentridge a dessiné de sa main, *Ubu Tells the Truth* explore, lui aussi, la violence inscrite au plus profond du corps de l'histoire. Sur un fond bleu-nuit dense et austère, les dessins, impressionnistes et précis, se confrontent à des films et à des photographies d'archives pour finir par nous entraîner dans une version moderne et grisante d'une "danse macabre".

Ce film simple et dépouillé, sur ce que Kentridge appelle "la vérité et la responsabilité" prend ses racines dans le morne paysage des atrocités et de la violence engendrées par l'apartheid avec, en toile de fond, le démantèlement en cours de ce système. En 1994, suite aux premières élections démocratiques en Afrique du Sud, la fin officielle de la politique d'apartheid a mis un terme à une des plus interminables histoire de domination, répression et brutalité jamais subie au vingtième siècle par une communauté. Parallèlement au démantèlement de l'apartheid, le gouvernement du Président Nelson Mandela a engagé toute une série d'auditions publiques sous l'égide de la "Truth and Reconciliation Commission", une commission d'enquête chargée d'aider les Sud-Africains, blancs et noirs, à voir plus clair dans le passé de violence de leur pays. On espère que de ces témoignages, qui font appel à l'histoire et à la mémoire, une certaine forme de vérité émergera et qu'elle apportera le repos aux ombres insistantes et aux fantômes qui planent encore sur la paix difficile de l'Afrique du Sud d'aujourd'hui.

Tout en reconnaissant la nécessité de la "Truth and Reconciliation Commission", Kentridge n'en considère pas moins la vérité comme une construction subjective, une proposition paradoxale. Dans l'histoire que raconte le film, Pa Ubu (le personnage principal, symbole de l'apartheid et des ses bourreaux) réussit toujours à imputer ses activités meurtrières à d'autres que lui, et ceci même lorsque ses victimes viennent sur scène, en une longue procession, témoigner de ce qu'ils ont vécu. Un tel paradoxe est parfaitement incarné par Ubu Roi, figure créée il y a près d'un siècle par Alfred Jarry, l'écrivain symboliste français. Les contradictions inhérentes au personnage d'Ubu Roi - qui a une conception de la vérité limitée à celle qui séduit ou qui apaise sa conscience- offrent un troublant reflet de ce que peut être un Ubu sud-africain.

Ubu Tells the Truth traite de la représentation de la violence et de ses conséquences. C'est aussi une enquête sur les mécanismes d'amnésie volontaire et de reniement qui empêchent que toute la lumière soit faite. Dans ce film, sur fond d'un paysage flou qui se décompose et se recompose constamment, on voit des corps s'effondrer, et l'Etat utiliser, pour supprimer ses opposants, des méthodes aussi atroces que les coups, l'asphyxie, la noyade, ou les électrochocs. Bien que nous nous sentions en pleine empathie avec ce conte moral, la fin du film nous laisse comme engourdis et insensibilisés à la violence.

III.

Explorant le même thème que Kentridge, Andries Botha, un autre artiste sud-africain, a réalise un travail tout aussi imposant, mais plus appaisé, intitulé : *Home, A History of Monuments*. Réfléchissant sur la violence et sur les enquêtes publiques de la "Truth and Reconciliation Commission", il s'attache à faire entendre les voix des victimes de la violence à travers leurs témoignages. *Home, A History of Monuments* fait revivre ces témoignages dans l'intimité d'une maison, comprise comme lieu de

mémoire. Botha a réalisé une installation très simple : il a construit une modeste maison à charpente de bois entourée d'une barrière de piquets blancs et d'une pelouse parfaitement entretenue. Les murs de la pièce, basse de plafond, sont recouverts d'acier ondulé sur lequel l'artiste a accroché des plaques de plomb recouvertes de textes. Ces textes, gravés à l'eau forte, sont en réalité des extraits des milliers de témoignages recueillis auprès de victimes de la violence de l'apartheid, ils expriment les deuils subis et les brutalités infligées. Botha adopte une position particulièrement critique, et une stratégie très efficace. Reproduire simplement les mots- qui, ici, se font écho, comme assourdis, à travers la pièce, procurant un sentiment de claustrophobie- ne permettrait pas d'accéder de façon adéquate à la neutralité et à la rationalité présumées de la notion de vérité. Malgré sa sympathie pour la faculté qu'à la mémoire de se souvenir de faits précis et de les révéler, Botha s'est sagement abstenu de tirer de tout cela une conclusion définitive.

Bien que Botha n'ait pas ajouté ses propres mots à la litanie qui résonne dans cette pièce, il n'en demeure pas moins au centre de ce travail. Plutôt que d'en faire un outil didactique, il utilise cet espace de mémoire comme une base à partir de laquelle explorer sa relation personnelle à l'histoire, à la mémoire, à la vérité et, en tant qu'Africain du Sud, en tant qu'Afrikaaner, au processus de témoignage qui accompagne aujourd'hui la réinterprétation de la tragédie collective de son pays. Il a cherché à montrer que les souvenir les plus douloureux sont parfois conservés dans des endroits anonymes, comme cette maison qu'il a construite pour nous révéler combien la perte est douloureuse. A travers cette compilation d'histoires personnelles, le spectateur peut découvrir son double reflet de bourreau et de victime.

IV.

Dans *The War Room* de Olu Oguibe, deux projecteurs de diapositives font défiler les archives de la violence au vingtième siècle sur fond de *Star Spangled Banner* jouée par Jimi Hendrix. Ces archives sont paradoxalement présentées ensevelies les unes sous les autres, de nouvelles images venant continuellement s'inscrire sur les anciennes. Oguibe a méticuleusement sélectionné et rassemblé des centaines de photographies parmi les plus fréquemment publiées dans la presse de cette seconde moitié du siècle : les rassemblements nazis, le Vietnam, le Biafra, le Rwanda, la Bosnie, le Cambodge, le Chili, l'Afrique du Sud et l'Irlande du Nord. Projetées sur un rideau ténu de papier de soie, les images tremblantes et désincarnées, qui se superposent les unes aux autres en cycles répétitifs, représentent autant de fragments du corps humain décapité. La version mélancolique et plaintive d'un célèbre hymne national jouée à la guitare par Jimi Hendrix nous rappelle comment des symboles aussi puissants que des drapeaux peuvent préparer le terrain à l'usage de la violence pour des motif politiques. *The War Room* est une illustration saisissante de la relation entre nationalisme et violence tout au long de notre siècle. De façon plus significative encore, cette œuvre nous fait voir à quel point les images ne servent plus à nous remémorer l'horreur de la violence, et ont fini au contraire par lui servir d'accompagnement. A chaque plan, des images se lèvent et disparaissent comme autant de spectres qui hantent notre conscience collective et historique. *The War Room* montre qu'à bien des égards la violence nous rend effroyablement et monstrueusement autres, aliénés à nous mêmes comme au monde, encerclés par les vestiges de notre histoire.

*Marcelo Norberto Kahns,
a Brazilian journalist with
a special interest in Brazilian art
and architecture, produces and
organizes exhibitions and
cultural events in Europe and
throughout Brazil. He currently
works with the Sao Paulo State
Art Gallery.*

92

"Too many ants and too little health, such are the ills of Brazil".

This remark, spoken by Macunaima, a character created by Mario de Andrade, a poet and novelist from Sao Paulo, at the end of the 1920s, continues to be as topical today as when it was first written.

The ant in question, a gigantic kind of umbrella-ant, was one of the plagues of the Brazilian countryside, destroying everything in its path. Entire plantations were devastated by columns of ants which invaded everything that covered the earth. In their wake, there remained only destruction and desolation.

It was after a trip to the Amazon and reading the notes of a German research worker that Mario de Andrade created his own character, who has often been seen as the true incarnation of the Brazilian spirit, the so-called "hero without any character".

Today, the umbrella-ant is becoming less dangerous with the emergence of a much more effective predator - man himself, who also destroys everything in his path. Eco-systems which have remained even after 500 years' occupation are now being jeopardized by the onslaught of man - a new kind of umbrella-ant - in the same fields where the ant was formerly the epitome of disaster.

Brazil has changed a lot over the last 30 years. Rural areas have been transformed into suburbs and it is becoming impossible to control the cities. Whereas before two-thirds of the country's population were engaged in some kind of agricultural activity or lived in rural areas, today that share is only one-third. And all this despite having one of the world's most advanced environmental legislations.

As regards the "too little health" to which Mario de Andrade referred, this has always been one of the characteristics of the country's history from the beginning. Entire populations of indigenous peoples were decimated simply because they came into contact with the new masters of the land. And then there were the centuries of slavery, with the fate of the slaves following their transportation to Brazil saying it all: more than 20 per cent of the Africans died during the voyage. Health conditions continue to be deplorable even today, adversely affecting the entire population. And yet the subject of health has always had a major place in the national genius of Brazil: names such as Oswaldo Cruz, with his campaign against yellow fever, and Saturnino de Brito, with his plans for the establishment of canals to improve health conditions in Santos, a major port city, belong to the list of those who placed their culture and intelligence in the service of improving the health conditions of Brazilians.

To them must be added the name of Monteiro Lobato, a great writer who participated in the nationalist campaigns and at the request of a pharmaceutical laboratory, created the character of Jeca Tatù, who taught the rural peasants the basic lessons of hygiene and how the use of footwear could prevent many kinds of diseases. And Noel Nutels, a health worker who championed the defence of the Indian and waged a life-long battle to protect the rights of entire peoples who were condem-

ned to extinction, pure and simple.

The notions of health and hygiene have always been identified with the desire to modernize Brazilian society: these basic notions of urbanity became linked with the modernizing ideas at the turn of the century so that an entire district in the city of Sao Paulo is actually dedicated to hygiene - Hygienopolis. And curiously enough it was in precisely this district that the process of the modernization of the arts in Brazil began, in the salons of the great bourgeoisie which included all the big names of the time, headed by Mario de Andrade himself.

It would be wrong to say that the situation has changed: what was true 70 years ago continues to be true today. The absence of health, despite the slow progress made in recent decades, is still depriving a large sector of the population in the cities from fully exercising their rights as citizens: an absence which results in interference in the process of education (and information), and non-participation in the cultural process. Simple solutions concerning health infrastructure, basic hygiene and the prevention of epidemics would provide much greater access by citizens to the destiny of their country and the enjoyment of its cultural heritage.

This same neglect of health has meant that a large part of the country has never entered the annals of history and finds itself on the edge of chaos, because of the scant importance and attention given to such fundamental questions.

"Too many ants and too little health, such are the ills of Brazil."

Journaliste brésilien spécialisé dans l'art et l'architecture, Marcelo Norberto Kahns produit et organise des expositions et des évènements culturels en Europe et dans tout le Brésil. Il travaille actuellement avec la Pinacothèque de l'Etat de São Paulo.

94

"Beaucoup de fourmis, peu de santé, voilà les maux dont souffre le Brésil".

Cette phrase, que Mario de Andrade, poète et romancier de São Paulo a mis dans la bouche de Macunaïma, un personnage qu'il a créé à la fin des années vingt, est aussi valable aujourd'hui qu'elle l'était à l'époque où elle a été écrite.

La fourmi en question, une espèce de fourmi géante, était un fléau qui ravageait la campagne brésilienne, détruisant tout sur son passage. Des plantations entières étaient dévastées par les colonies de fourmis, qui ne se laissaient arrêter par rien de ce qui dépassait sur leur chemin. Elles ne laissaient derrière elles que destruction et désolation.

C'est à partir d'un voyage sur les rives de l'Amazone, et d'après les notes d'un chercheur allemand, que Mario de Andrade a composé son personnage, qui a souvent été perçu comme l'incarnation authentique de la mentalité du brésilien, ce "héros sans aucun caractère".

Aujourd'hui, les fourmis sont devenues moins dangereuses, et ont laissé la place à un prédateur beaucoup plus efficace : l'homme lui-même, qui à son tour, devenu une sorte d'homme-fourmi, détruit tout sur son passage. Des écosystèmes qui ont réussi à résister à cinq-cents ans d'occupation, sont aujourd'hui gravement menacés. L'homme est le nouvel assaillant de ces campagnes qui étaient autrefois la proie des fourmis.

Le Brésil a beaucoup changé au cours de ces trente dernières années. De nombreuses zones rurales se sont transformées en banlieues et l'expansion des villes devient impossible à maîtriser. Là où auparavant deux tiers de la population étaient liées d'une manière ou d'une autre à la campagne ou à la terre, aujourd'hui ce pourcentage est tombé à un tiers. Cela malgré l'une des législations sur l'environnement les plus avancées du monde. Pour ce qui est du peu de santé, auquel Mario de Andrade faisait allusion, c'est une réalité immuable à travers l'histoire de ce pays depuis ses origines. Des populations indigènes furent entièrement décimées par la maladie lorsqu'elles entrèrent en contact avec les nouveaux maîtres du pays. Plus tard, le traitement qui était réservé aux esclaves dès leur embarquement sur les côtes africaines faisait que vingt pour cent d'entre eux mouraient pendant le voyage. Les conditions sanitaires du pays restent encore déplorables aujourd'hui, et cette situation affecte l'ensemble de la population. Depuis fort longtemps "l'intelligentsia" nationale a mis la santé au centre du débat d'idées dans ce pays. Des grands noms comme Oswaldo Cruz, avec sa campagne contre la fièvre jaune, et Saturnino de Brito avec ses projets de constructions de canaux pour améliorer les conditions sanitaires à Santos, l'un des grands ports du pays, font partie de ceux qui ont placé leur culture et leur intelligence au service de l'amélioration des conditions de vie des brésiliens. Il faut y ajouter le nom de Montero Lobato, un grand écrivain qui participa aux campagnes nationalistes et qui, à la demande d'un laboratoire pharmaceutique, créa le personnage de Jeca Tatù qui enseignait aux paysans les régles de base de l'hygiène et la nécessité de porter des chaussures pour éviter toutes sortes

de maladies. Et aussi l'hygièniste Noel Nutels, qui prit fait et cause pour la défense des indiens et mena sa vie durant une bataille pour protéger les droits de populations entières qui étaient vouées à l'extinction pure et simple. Les notions de santé et d'hygiène ont toujours été identifiées à la volonté de moderniser la société brésilienne : elles étaient imbriquées avec les idées modernes du début du XXème siècle, si bien qu'un quartier entier de la ville de São Paulo fut dédié à l'hygiène : Hygienopolis. Et le plus curieux c'est que c'est précisément dans ce quartier que s'élabora la modernité artistique au Brésil, dans les salons de la grande bourgeoisie de São Paulo ou se réunissaient toutes les têtes pensantes de l'époque, à commencer par Mario de Andrade.

Il serait faux de dire qu'aujourd'hui la situation a changé : ce qui était vrai il y a soixante-dix ans l'est encore de nos jours. Le déficit sanitaire, malgré les lents progrès de ces dernières décennies continue de priver une grande partie de la population urbaine de la possibilité d'exercer pleinement les droits que confèrent la citoyenneté. Cela a des retombées sur le processus d'éducation et d'information, et fait obstacle au développement cuturel. L'amélioration des infrastructure sanitaires, de l'hygiène, et de la prévention des épidémies aurait d'importantes conséquences. Elle rendrait aux citoyens la possibilité de s'impliquer davantage dans la conduite du pays et de profiter de ses richesses culturelles.

De cette insuffisance dans le domaine sanitaire, du peu d'attention porté à ces questions fondamentales, il résulte qu'une grande partie de la population n'a pas pu laisser de traces dans l'histoire du pays, ou se retrouve aujourd'hui au bord de la catastrophe.

"Beaucoup de fourmis, peu de santé, voilà les maux dont souffrent le Brésil."

95

Apinan Poshyananda **On the Edge of a Vast Disaster**

Apinan Poshyananda, art historian, resident in Bangkok, has organized major exhibitions in Asia and North America, and is one of the commissioners for the 1998 Sao Paulo Biennial.

It was all going smoothly in Asia, or so it seemed. Cruising along peacefully and in relative prosperity towards the new millennium. The tigers lurking around the corner ready to rise with their might and glory. Even Asian-watchers did not expect a crisis scenario to happen so fast. In Asia 1998 turned out to be the year of timid cats with their fangs pulled out, claws clipped and testicles castrated. Instead of a threatening economic force, Asia's image, with the exception of China (the dragon that kept its claws and balls) rapidly became one of tameness and dillusion.

The financial earthquake exposed economic weaknesses that had been ignored over more than a decade of exuberant growth. Too many over-extended banks nursed too many risky loans while too many enterprises became hooked on easy, cheap capital. Now the region has to face up to its problems squarely, but sadly many Asian cats are now like pathetic prey, ready to be slaughtered, served, and devoured, like some kind of Asian take out food.

All of a sudden the jasmine-sprinkled paths to global nirvana are full of prickly thorns. In China, the year of the tiger began with an earthquake measuring 6.2 on the Richter scale which struck Shanyi and Zhangbei counties, about 220 kilometres north-west of Beijing, killing and injuring hundreds of people. To make matters worse, Mother Nature revealed other signs of malaise, evident in the waves of man-made murky haze, thick smog and increasing pollution. In Badui, a beautiful little village by the Yellow River in Gansu Province, one-third of the peasants are mentally retarded or seriously ill. The peasants believe that these horrors are the result of polluted water discharged by the State-run Luijaxia Fertilizer Factory that dumps its waste into the Yellow River upstream from the village. Badui is one of numerous cases in Asia where the World Health Organization and the World Bank estimate that 1.6 million people die each year from the effects of air pollution, dirty water, and poor sanitation.[1] In India, the squalid city centres of New Delhi, Mumbai and Calcutta are the breeding ground for gritty air and contaminated water. Workers, many of whom are children, crowd in dingy huts, suffering from lung diseases and eye infections as they make cheap suitcases and plastic goods. Difficult to recycle due to cheap technology, these artificial materials are turned into millions of tons of garbage dumped each year to choke the earth and river banks which in turn breed mosquitoes, insects and parasites. Ho Chi Minh, Vietnam's bustling city, is crowded with motorcycles. Littered among the congested traffic are heaps of discarded plastic junk that look like crumbled and dejected bodies. Recycling in Vietnam is still not widely practised.

In Mauribur near Karachi's harbour and mangrove swamps, plastic waste is dumped and burnt, creating thick smoke and toxic fumes. Men and children from Pathans sleep and scavenge among the rotting garbage next to the railway. This area, which is a resting point for the country's famous decorated trucks, is infected with disease and known among the locals as the mosquito colony. Along the Lyari River that runs through the centre of Karachi the stench is strong as dark water is mixed with chromium and tannic acid. Leather factories nearby pour chemicals into the river, and clothes that are hung to dry in the murky air reek with a pungent smell.

[1] Nicholas Kristof, "A Vast Disaster is in the Air", *International Herald Tribune* (New York, Washington), 29-30 November 1997, p.1.

Garbage scavenger in/homme
fouillant dans les ordures à
Karachi, Pakistan, 1998

Massive wild forest fires with choking smog aggravated by the long drought linked to El Niño recently swept across Kalimantan Province in Indonesia. The angry smoke plagued much of Southeast Asia and threatened the health of millions. It also engulfed and destroyed many endangered animals, including the orangutans. In Calcutta, smog over the Hooghly River and the Salt Lake has made it difficult for local inhabitants to breathe and sleep. Disruptions has spread to the Netaji Sabhas International Airport as flights are cancelled or delayed due to lack of visibility[2]. In Bangkok, the green "Magic Eyes" signs that urge people not to throw garbage in the streets are being replaced by the seductive eyes of the logos of "Amazing Thailand 1998-1999". As tourists and visitors pour into the land of smiles, bargains, and cheap thrills they soon realize that the city of angels has become critically sick. Trapped in the daily gridlock of traffic, visitors are amazed at the chronic state of Bangkok's infrastructure, with unfinished elevated road and transport systems and abandoned constructions all over the metropolis. The signs of entropy are everywhere. Metallic cranes and incomplete skyscrapers silhouette the skylines in a kind of Jurassic landscape. Yet, no one seems to have a clue about how to solve these drastic problems. Instead, people turn to supernatural forces in the vain hope of surmounting their routine tragedy and trauma.

To improve health in Asia is not simply a matter of tackling the problems of dirty water, unclean air, and a deteriorated environment or stabilizing economic turmoil and foreign monetary funds. It is equally important to cleanse and heal the spiritual health of individuals. The need to protect and preserve the environment must go hand in hand with the development of a healthy soul. Most urgently Asia requires a cleansing and healing of the sick and polluted minds of those who dictate, manipulate and corrupt power for what they claim to be the national interests.

The expansion of the urban world has resulted in explosive population growth and migration from the countryside to the megacities. In Asia, the symptoms of the quest to catch up have had grave consequences. Endless growth of concrete jungles has been encouraged by government, city planners, entrepreneurs, and businessmen. Blocks of skyscrapers and glass towers signify progress and modernization, attracting dreamers and job seekers yearning for their place in the sun. But the massive Howrah slums and the shantytowns outside Jakarta are hellish places to live. Many inhabitants become bonded workers in notorious industries associated with cheap labour, sex and prostitution. Organs and body parts are sold by donors as commodities. Human bondage exists in modern forms of slavery, but this did not seem to deter foreign workers who provided much of the muscle during Asia's building boom. Thai, Shan, Burmese, Indonesian workers have migrated to find jobs and security in centres such as Hong Kong, Taipei, Singapore, and Kuala Lumpur. As a result, the swift rate of urbanization has made living conditions for city dwellers congested and unbearable. But as Eugene Linden wrote: "The development of cities fostered competition among humans and alienation from nature. The price of a city's greatness is an uneasy balance between vitality and chaos, health and disease, enterprise and corruption, art and iniquity".[3]

Megacities such as Tokyo, Shanghai, Mumbai, Seoul, Beijing, Calcutta, Jakarta, Manila and Bangkok are among the fastest centres of urban growth in the world. The population of Tokyo, at 30 million, is larger than that of 162 countries. Mumbai's population has increased 400 per cent since the 1950s; almost 300 rural families move to Mumbai each day in search of work. China intends to move 440 million people into new cities; approximately 10 million migrants work in Guangdong, many of whom sleep on city streets.[4] But the swelling and sprawling of these cities have inevitably made them bree-

[2] Tarun Goswami, "Foreign Airlines Threaten to Suspend Operations", *The Statesman* (Calcutta), 11 February 1998, p. 1.

[3] Eugene Linden, "Megacities", *Time Magazine* (New York), 11 January 1993, pp. 34-42.

[4] John Naisbitt, *Megatrends Asia: The Eight Asian Megatrends that are Changing the World*, Nicholas Brealey Publishing (London), 1995, pp. 146, 152.

Plastic waste on the street of Ho Chi Minh/déchets plastique dans les rues de Ho Chi Minh, Vietnam, 1998

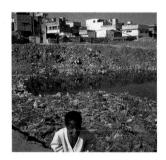

Pollution in the Lyari River/ pollution dans le fleuve Lyari, Karachi, Pakistan, 1998

[5] Kristof, "A Vast Disaster is in the Air", art. cit. p. 13.
[6] Winin Pereira and Jeremy Seabrook, Global Parasites: Five Hundred Years of Western Culture, Earthcare Books (Bombay), 1994. p. vi.
[7] Eugene Linden, "What Have We Wrought?", Time Magazine (New York), Special issue, November 1997, pp. 10-13.
[8] "The Vanishing Tiger", The Asian Age (Karachi), 12 February 1998, p. 5.

ding grounds for infectious diseases, and resistant strains of germs and viruses. Once the balance of nature is shifted, a cholera epidemic or tuberculosis could hospitalize or kill thousands in the crowded slums at short notice. The Asian Development Bank in Manila has reported that Asia is the world's most polluted and environmentally degraded region with, in terms of air quality, thirteen of the world's fifteen most polluted cities being in Asia.[5]

Health questions are of central importance to the future of Asians. Governments are realising the need to endorse family planning, population control and sanitation as part of national policies. Many of them have turned to the West for advice, knowledge, expertise and funding to improve health care. In contrast, some non-governmental organizations and associations feel that the West is dependent on trade with the Two-Thirds World, as a means of sourcing cheap raw materials and exporting its expensive finished products. The need to control markets through preaching the virtues of free trade is a mechanism for the maintenance of poverty.

In Global Parasites: Five Hundred Years of Western Culture, Winia Pereira and Jeremy Seabrook criticize the Western fixation on manipulating the Two-Thirds World countries through the process of economic entrapment and exploitative operations: "The powerful, parasitical and predatory culture of the West has spread across the globe... in the process, it has sought to devour all other cultures and civilizations... it has endeavoured to teach some of its victims the art of survival... these are the Westernized 'elite', the internal parasites who prey on their own fellow species".[6] Hence, intrusion of foreign experts and outside influences in both economics and politics have enormous consequences on health conditions of local people.

The Earth Summit in Rio de Janeiro in 1992 proposed an ambitious agenda to protect and preserve the global environment, although the rhetoric and promises have not been backed up by strong action since the summit,[7] and the Kyoto Protocol to the United Nations Framework Convention on Climate Change addressed the problems of global warming and greenhouse gases. Although Asia's potential contribution to global warming, dirt particles in the air and indoor air pollution must be reduced, many Asians themselves argue that the West too must also be more responsible, since climatic and environmental disruptions first began there.

The issues of narcotics and stimulants directly concern good and bad health. Illicit drugs such as opium, cocaine, heroin and marijuana are seen as destructive to human life. Drug wars are carried out by the West in an attempt to wipe out the drug trafficking stemming from Asia, South America and Africa. Because these substances are labelled as illegal, their use as medicine and healing has been rejected. The use in Asia of animal parts to prolong health and virility has also been criticized in the West, as posing direct threats to animal rights and endangered species. For instance, tiger body parts are used as medicine: teeth for asthma and rabies; whiskers for toothache; bones for rheumatism, fever; nose for epilepsy; testicles for tuberculosis; and the tail for skin ailments. [8] In contrast, non-illicit narcotics have been promoted as consumer items for market commodities.

Through free trade the West has exported toxic pesticides, harmful pharmaceuticals and hazardous chemicals which are no longer used in the industrialized countries. New addictive psychotropic drugs, including amphetamines, barbiturates and tranquillizers are being promoted on the world market. WHO has recommended that many kinds of tranquillizers be dispensed only on prescription, but over the counter sales are still prevalent. Similarly, WHO estimates that by the year 2000 the annual number of lung can-

Plastic containers on sale on the outskirt of Beijing/récipients en plastique en vente à la périphérie de Pékin, China/ Chine, 1998

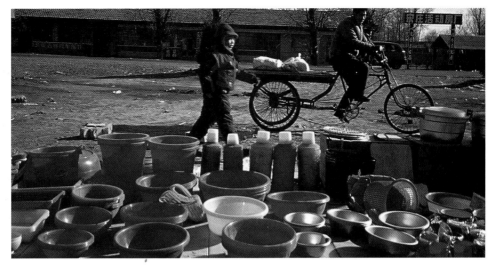

cer cases may be as high as 2 million, with 900,000 in China alone.[9] Although smoking is discouraged in the West, all over Asia the promotion of cigarettes through advertising continues unabated, with the macho image of a common cowhand on horseback being a symbol of free trade and the destruction of health.

At Swayambhunath Stupa, Kathmandu, Nepal, a shaman sits on the dirty ground among the herbs and medicine extracted from animal parts as he chants from a prayer book in front of the fire. The devout worship and kiss images of Ganesh and *lingga* on the shrines. They sprinkle flowers on the icons, smear red powder on their foreheads and collect the mixed herbs from the shaman to consume for better health. At Pashupatinath Temple, *sadhus* or hermits exercise yoga and smoke marijuana as part of their religious worship. Starvation and endurance of hardship are part of the training for ensuring a healthy soul. Some ascetics exhibit their sexual power by lifting stones tied on their penis.[10] On a ceremonial day in February *sadhus* from all parts of Asia gather at this temple to celebrate Shiva in a frenzy of alcohol and drugs. Nearby at Bakmati River, a corpse is washed in the river and wrapped with yellow cloth. The body is then placed on a raft for cremation in the river; the ash disperses the soul back to nature. On the riverbank, women wash and drink from the same 'sacred' water. At the Batu caves near Kuala Lumpur, Malaysia, the annual pilgrimage for the Thaipusan festival draws trance-induced devotees to pay homage to their deity, Lord Muruga. Their foreheads, tongues, and cheeks are pierced with spears and hooks, although the devotees claim that through faith they suffer neither pain nor injury.

Shamans, ascetics, alchemists and sorcerers in Asia have cured and restored health for centuries. Illness is still believed to be due to spirits and shamans and doctors are often consulted for appropriate advice and medicine. For example in China, shamans (*wu*) are required to carry out magic dances for healing.[11] Although contemporary artists in Asia have recently been recognized internationally, attention to their work has been focused on the exoticization of otherness (Asian-ness), with nationalities and ethnicities tending to be the focal point. Self, identity, race and diaspora, individualism and egocentricity are given preference to environmentalism, social concerns, and living conditions. It is therefore refreshing when artists express their sense of awareness and responsibility for the restoration of health and societal disjuncture. As Asia faces the problems of economic crises, pollution, epidemics, population explosion and corruption, many artists are playing the role of catalysts in restoring the world's health.

99

[9] W. Pereira and J. Seabrook, *Global Parasites*, op. cit. pp. 168-169.
[10] T.C. Majupuria and Rohit Kumar, *Sadhus and Saints in Nepal and India*, Craftsman Press (Bangkok), 1996, p. 86.
[11] Ong Hean-Tatt, *Chinese Black Magic: An Expose*, Eastern Dragon Press (Kuala Lumpur), 1997, pp. 14-20.

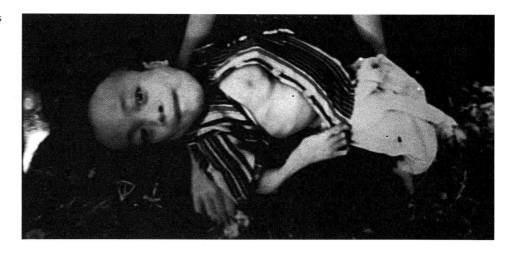

The cleansing of physical and mental health can be a delicate process in art. The Thai artist Montien Boonma uses all kinds of herbs as means to express hope in the spiritual quest of Buddhist faith (*Buddha saddha*). [12] His installations inspired by Buddhist teaching, transcendental meditation, faith healing, and cleansing with medicinal herbs engage the viewer in enclosures of space for contemplation. The process of inhaling and exhaling herbal pigments is a metaphor for healing inner wounds. Like entering ancient places of cure (*Arokhyasan*), Boonma's installations arouse the experience of fragrances and aromas in which patients are healed in body and mind. On the smoke-choked streets of Bangkok, Singaporean artist Amanda Heng proposed a performance to puzzled city dwellers during the rush hour in which she cleaned the dusty pavements with broom, vacuum cleaner and water and asked passers by to write on a piece of paper what to clean in their mind and soul. [13] Playing the role of a cleaning lady, Heng made an innocent but direct proposition to the participiants about their awareness of daily routine and the degrading conditions of life and health. Nearby on a pedestrian overpasas, Chinese artist Qing Qing Chen made dozens of red brooms for people to hold up in the sky. She encouraged everyone to take part by sweeping the air around them. Such an action might seem strange but in Bangkok Qing Qing Chen's message was easily grasped. When Bhichai Rattakul was Deputy Prime Minister, he said: "Everyone is dying slowly in Bangkok because of the gas and smoke that they breathe in". [14]

In 1998, in Mumbai, a joint exhibition entitled *Global Liquidity* was held by Indian and Australian artists Nalini Malani and Fiona Hall. [15] Their collaborative book of watercolours was a combined effort to reveal the entropic signs of poisonous water, ecological collapse, and environmental decay caused by human beings. Metaphors of the earth as a sick body drained of life and water fluid are repeated throughout the pages. Bleeding that attracts global parasites and multinational scavengers; umbilical cords and arterial systems attached and severed from the body; babies that look like mutants with damaged skin smeared with tears, mucus and blood. Welcome to the brave new world. Another collaboration from a few years earlier was that of Reamillo and Juliet (Alwin Reamillo and Juliet Lea), who joined forces to combat the diseases caused by power, corruption and modernization in the Philippines. [16] Their themes are related to Mother Filipinas and the archipelago cut up, disfigured, wounded in the scabrous, violence stricken islands. Gaping wounds and body parts of Philippine leaders, heroes and citizens float in a sea of choleric disease. To Reamillo and Juliet, the problems of health and wealth in the Philippines stem for colonizers and Westernized 'elites', who live off the

[12] Apinan Poshyananda, *Contemporary Art in Asia: Traditions/Tensions*, Asia Society Galleries (New York), 1997, p. 47.

[13] Amanda Heng and Qing Qing Chen made their performance in and near the Suan Pakkard Palace, Bangkok, on 8 December 1997 during the Art Performance Conference, Bangkok.

[14] Elliot Kulick and Dick Wilson, *Time for Thailand: Profits of a New Success*, White Lotus (Bangkok), 1996, p. 115.

[15] Fiona Hall and Nalini Malani, *Global Liquidity: A Joint Exhibition*, Chemould Gallery and Roslyn Oxley 9 Gallery (Bombay and Sydney), 1998.

[16] Apinan Poshyananda, *Contemporary Art in Asia, op.cit.* pp. 36-37.

inhabitants and keep them at subsistence level. Thai photographer Manit Sriwanichpoom comments on the outcome of the recent economic crisis and the foreign monetary stranglehold over the Thai people. Thailand, the land of the free, has become enslaved to neo-colonizers through global economic traps. In the series entitled *This Bloodless War* Sriwanichpoom appropriates horrific war photographs, such as those taken at the Son My (My Lai) village on 16 March 1969 in Vietnam. [17] He reconstructs scenes of massacre by shooting his photographs on a 'real life' setting in Bangkok where destruction, disillusion and dislocation result in the death of former rich yuppies in a bloodless mayhem.

A network called "Asia-Pacific Artist Solidarity" (A-SPAS), founded by Indonesian artist Arahmaiani in 1996, has been working actively on behalf of health and environmental issues. An exhibition entitled *Plastic (& Other) Waste* held in 1998 in Bangkok brought together numerous artists from Asia, Australia and Europe in an attempt to enhance our awareness of the dangers of plastic waste in the throw-away culture and to bring a sense of respect back to the earth. [18] Vietnamese artists Van Dan Tan and Troung Tan used found objects, including empty plastic water bottles and tape cassettes, to comment on junk and life as paradox. Thai artist Padungsak Kochsomrong recorded himself on video wrapped and packaged like a commodity or suffocated corpse. In Nalani Malani's *Offerings of Banana Leaves* (1998), plastic gloves and latex condoms filled with water were placed on banana leaves in a contrast between natural and artificial materials. Thrown away synthetic gloves and used 'rubber johnnies' clog and ruin the land, filled and bloated like festive offerings for all to devour. In *Plastic Globe* (1998), Indonesian artists Agus Suwage and Eric Prasetya showed an image of a deranged nude with his head trapped inside a plastic globe. The photograph symbolizes the environmental ills which are causing the earth to burst at its seams. Sadly, history shows that societies pollute first and pay later.

101

Inevitably, when artists express themselves on issues of health and the degradation of the environment, they react with sadness, pity, frustration, anger and hope. Their mixed sentiments reflect the mood and feelings of people who share a similar fate on the same globe. In the music video *Earth Song*, for once Michael Jackson's vigorous dance contains no sexual pelvic jerks. The lyrics that accompany the scenes of catastrophe, mayhem and disaster pierce into the heart of the viewers like sharp blades. Storm is in the air as the earth tremors; animal and human skeletons scatter the ground. Jackson squeals: "What have we done to the world? What about all the peace?" In Oasis's single hit *All Around the World*, the band plays in a spaceship that floats in a psychedelic time warp as the planet is turned upside down. Liam Gallagher moans unconvincingly, "All around the world. You've got to spread the words... It's going to be OK". And in the Fox video *Fern Gully: The Last Rainforest*, Hexus the demonic machine, spatters oil as it threatens the great forests, nymphs and wild animals. There is hope as the community in the rainforest joins forces to destroy the man-made monster.

The World Health Organization, which has now reached the age of 50, cannot play the role of Dr. WHO flying around in a time-machine curing problems in all corners of the globe. The WHO's wizardry cannot be expected to overcome all barriers and hurdles put up by various local governments and standards. As Henry Kissinger has pointed out, one remedy cannot cure every illness. [19] Corruption as we know can be a threat to health which is much worse than epidemics. Who is to cure that? For many adults this illness is incurable. For the children of the future we can only teach them the virtues of its prevention.

[17] Manit Sriwanichpoom, *This Bloodless War: Greed, Globalization and the End of Independence*, Bangkok, n.p.

[18] *Plastic (& Other) Waste*, exhibition organized by Arahmaiani and Varsha Nair and shown at the Art Gallery, Chulalongkorn University, Bangkok in April 1998.

[19] Henry Kissinger, "IMF Remedy No Balm in Asia", *Dawn* (Pakistan Herald Publication), 9 February 1998, p. 15.

Apinan Poshyananda

L'imminence d'un vaste désastre

Historien d'art, Apinan Poshyananda vit à Bangkok. Il a organisé d'importantes expositions tant en Asie qu'en Amerique du Nord, et est un des commissaires de la Biennale de São Paulo 1998.

Tout se passait pour le mieux en Asie, c'est du moins ce qu'il semblait. On se dirigeait paisiblement et dans une prospérité relative vers le nouveau millénaire. Les tigres, comme on appelait ces pays dynamiques, se tenaient aux aguets, prêts à bondir, avec force et majesté. Les spécialistes de l'Asie eux-mêmes ne s'attendaient pas à un scénario de crise aussi soudain. 1998 a finalement été en Asie l'année des chats peureux, des tigres castrés, aux dents arrachées, aux griffes coupées. A l'exception de la Chine, seul tigre à avoir gardé ses griffes et ses attributs masculins, l'Asie, dont l'image était celle d'une puissance économique menaçante, nous a rapidement donné au contraire le spectacle d'un continent soumis et désillusionné.

Le cataclysme financier a fait apparaître des faiblesses économiques dissimulées derrière plus d'une décennie de croissance exubérante. De nombreuses banques, ayant elles-mêmes pris des engagements excessifs, ont accordé trop de prêts à risque, et de trop nombreuses entreprises sont devenues dépendantes de capitaux faciles à obtenir et bon marché. L'Asie doit maintenant faire face sans hésiter à ses problèmes. Malheureusement, la plupart des chats de la région sont aujourd'hui des proies faciles, bonnes à être dépecées, prêtes à être avalées comme des plats à emporter de chez un traiteur asiatique.

Soudainement, les chemins jonchés de jasmins qui mènent au nirvana absolu sont hérissés d'épines. En Chine, l'année du Tigre a débuté par un tremblement de terre d'une intensité de 6,2 sur l'échelle de Richter, qui a tué ou blessé des centaines de personnes dans les districts de Shanyi et de Zangbei, à environ 220 kilomètres au nord-ouest de Pékin. Comble de malheur, Mère Nature a montré d'autres signes de trouble, et son malaise est manifeste à travers les flots de fumée noire, le brouillard dense et la pollution grandissante que les humains ont provoqués. A Badui, un charmant petit village situé le long du Fleuve Jaune dans la province de Gansu, un tiers des paysans sont attardés mentaux ou gravement malades. Les habitants pensent que ces horreurs sont dues à la pollution de l'eau par l'usine d'engrais de Luijaxia, dirigée par l'état, qui déverse ses déchets dans le Fleuve Jaune en amont du village. Et Badui n'est que l'un des nombreux cas en Asie, où selon l'Organisation Mondiale de la Santé et la Banque Mondiale, 1,6 millions de personnes meurent chaque année des effets de la pollution atmosphérique, d'eau impropre à la consommation ou de conditions sanitaires déplorables[1]. En Inde, les centres sordides des villes de New Delhi, Mumbai et Calcutta sont des zones extrêmement propices à un air vicié et à une eau polluée. Les ouvriers, dont beaucoup sont des enfants, vivent entassés dans des huttes misérables et sont atteints de maladies pulmonaires et d'infections des yeux dues à leur travail, qui consiste à fabriquer des valises bon marché et des objets en plastique. Très difficile à recycler en raison de la piètre technologie utilisée, ces matériaux synthétiques se transforment en millions de tonnes de déchets qui s'amoncellent chaque année et obstruent les berges du fleuve qui se transforment à leur tour en un terrain de prédilection pour les moustiques, les insectes et les parasites. La trépidante Ho Chi Minh, au Vietnam, est embouteillée par les motocyclettes. Et ça et là, au milieu des bouchons, s'entassent des montagnes de déchets plastiques semblables à des corps en décomposition. Le recyclage n'est pas encore une pratique très courante au Vietnam.

[1] Nicholas Kristof, "A Vast Disaster is in the Air", *International Herald Tribune* (New York, Washington), 29-30 novembre 1997, p. 1.

Shaman performing rituals and mixing medicine for his patients/Chaman effectuant des gestes rituels et mélangeant des médicaments pour ses patients, Swayambhunath Stupa, Kathmandu, Nepal, 1998

A Mauribur, près du port et des mangroves de Karachi, les déchets en plastique sont déversés puis brûlés, produisant une épaisse fumée et des émanations toxiques. A proximité de la gare de Pathan, des hommes et des enfants, qui le soir dorment sur place, fouillent les ordures qui pourrissent alentour. Ce quartier, qui sert d'aire de repos aux célèbres camions bariolés typiques du pays est connu des habitants comme étant colonisé par les moustiques et le réservoir de toutes sortes de maladies. Le long de la rivière Lyari qui coule au centre de Karachi, la puanteur est forte car l'eau noire se mélange avec du chrome et de l'acide tannique. Les tanneries des environs déversent des produits chimiques dans la rivière, et les vêtements suspendus à sécher répandent une odeur âcre dans l'air épais.

Dégageant une fumée suffocante, d'immenses feux de forêts incontrôlés, dont l'ampleur a été aggravée par la longue sécheresse liée à El Niño, ont ravagé récemment la province du Kalimantan en Indonésie. La fumée irritante a infesté une grande partie de l'Asie du sud-est et mis en danger la santé de millions de personnes. De nombreuses espèces animales en voie de disparition, comme les orang-outans, ont aussi été encerclées par la fumée et décimées. A Calcutta, les habitants ont eu des difficultés à respirer et à dormir à cause du smog qui s'étendait sur la Hooghly River et le Salt Lake. Et les perturbations ont aussi atteint l'aéroport international de Netaji Sabhas, provoquant l'annulation ou le retard des vols à la suite du manque de visibilité[2]. A Bangkok, les *Magic Eyes* ("Les yeux magiques") qu'on voyait sur des logos exhortant les gens à ne pas jeter leurs ordures dans la rue, ont été remplacés partout par les yeux séducteurs du logo "Amazing Thailand 1998-1999" ("Sensationnelle Thaïlande 1998-1999"). Les touristes et les visiteurs qui affluent au pays des sourires, des bonnes affaires et des émotions bon marché se rendent compte rapidement que la cité des anges est gravement malade. Coincés dans les embouteillages quotidiens, les visiteurs sont stupéfaits de constater l'état lamentable des infrastructures de Bangkok, ses voies express aériennes inachevées, son système de transport urbain et ses constructions abandonnées partout dans la métropole. Les signes d'entropie sont partout. Des grues métalliques et des gratte-ciels en construction se découpent sur l'horizon formant une sorte de paysage jurassique. Et bien sûr, personne ne semble avoir la moindre idée de comment résoudre ces problèmes extrêmement graves. Les gens préfèrent se tourner vers les forces surnaturelles, dans l'espoir assez vain de parvenir à surmonter leur tragédie quotidienne et leurs traumatismes.

Améliorer la santé en Asie ne consiste pas seulement à s'attaquer aux problèmes de l'eau impropre à la consommation, de l'atmosphère polluée, d'un environnement dégradé, ou à stabiliser l'effervescence économique et l'activité des fonds monétaires étrangers. Il est tout aussi important de purifier et de guérir la santé spirituelle des gens. La nécessité de protéger et de conserver l'environnement doit être liée au développement d'une mentalité saine. L'Asie a très urgemment besoin que soient guéris les esprits malades et pollués de ceux qui manipulent et corrompent le pouvoir pour ce qu'ils disent être l'intérêt national.

L'expansion urbaine a provoqué une croissance explosive de la population ainsi que des migrations de la campagne vers les mégalopoles. La course menée par l'Asie pour rattraper son retard en matière de développement a eu des conséquences graves. L'extension illimitée de jungles de béton a été encouragée par les gouvernements, les urbanistes, les entrepreneurs et les hommes d'affaires. Les quartiers de gratte-ciels et de tours de verre sont le signe du progrès et de la modernisation, et attirent ceux qui rêvent, ceux qui cherchent un emploi et aspirent à se faire une place au soleil. Mais les

103

[2] Tarun Goswami, "Foreign Airlines Threaten to Suspend Operations", *The Statesman* (Calcutta), 11 février 1998, p. 1.

Worshippers of Ganesh/adorateurs de Ganesh at/ à Swayambhunath Stupa, Kathmandu, Nepal, 1998

[3] Eugene Linden, "Megacities", *Time Magazine* (New York), 11 janvier 1993, pp. 34 à 42.
[4] John Naisbitt, *Megatrends Asia: The Eight Asian Megatrends that are Changing the World*, Nicholas Brealey Publishing (Londres), 1995, pp. 146 et 152.
[5] Kristof, "A Vast Disaster is in the Air", *art. cit.* p. 13.
[6] Winia Pereira et Jeremy Seabrook, *Global Parasites: Five hundred years of Western Culture*, Earthcare Books, (Bombay), 1994, p. VI.

immenses quartiers pauvres de Howrah et les bidonvilles de la périphérie de Jakarta sont des endroits atroces à vivre. De nombreux habitants deviennent des travailleurs forcés dans des industries qui exploitent une main d'œuvre bon marché et sont associées au sexe et à la prostitution. Organes et membres humains sont vendus par leurs donneurs comme de simples marchandises. L'asservissement des êtres humains se perpétue, sous des formes modernes d'esclavage, mais cela ne semble pas avoir découragé les travailleurs étrangers, qui ont constitué la majorité de la main- d'œuvre pendant le boom de la construction en Asie. Des ouvriers thaïs, s'Hans, birmans, indonésiens, ont émigré pour trouver des emplois et une certaine sécurité dans des centres comme Hong Kong, Taipeh, Singapour ou Kuala Lumpur. Le taux très rapide d'urbanisation a rendu les conditions de vie des citadins pesantes et insupportables. Mais, comme l'a écrit Eugene Linden : "Le développement des villes a stimulé la compétition entre les humains et provoqué un éloignement d'avec la nature. La grandeur d'une ville se fait au prix d'un équilibre difficile entre la vitalité et le chaos, la santé et les maladies, l'initiative et la corruption, l'art et l'iniquité"[3].

Les mégapoles comme Tokyo, Shanghai, Mumbai, Séoul, Pékin, Calcutta, Jakarta, Manille et Bangkok font partie des centres urbains dont la croissance est la plus rapide au monde. Avec 30 millions d'habitants, la population de Tokyo est plus importante que celle de 162 pays. A Mumbai, elle a augmenté de 400 pour cent depuis 1950 et près de 300 familles de ruraux y arrivent chaque jour pour chercher du travail. La Chine prévoit d'installer 440 millions de personnes dans des villes nouvelles, et près de 10 millions de migrants travaillent à Guangdong, la grande majorité dormant dans les rues de la ville[4]. Mais l'agrandissement et l'expansion de ces villes en ont fait des endroits propices au développement des maladies infectieuses, de souches de germes résistants, et de virus. Et il suffirait que l'équilibre de la nature soit rompu pour qu'une épidémie de choléra ou de tuberculose provoque en très peu de temps l'hospitalisation ou la mort de milliers de personnes dans les bidonvilles surpeuplés. La Banque Asiatique du Développement (Asian Development Bank) à Manille a annoncé que l'Asie était la région du monde la plus polluée, celle dont l'environnement était le plus dégradé, et que l'on y trouvait treize des quinze villes les plus polluées du monde[5] en termes de qualité de l'air.

Les problèmes de santé sont d'une importance primordiale pour l'avenir des populations d'Asie. Les gouvernements prennent conscience de la nécessité d'inscrire le planning familial, le contrôle de la démographie et l'hygiène publique dans leur politique nationale. Beaucoup d'entre eux se sont tournés vers l'Ouest pour chercher des conseils, des connaissances, des compétences et le financement nécessaire pour améliorer leurs services médicaux. Certaines organisations non-gouvernementales et associations estiment que l'Ouest dépend en revanche du commerce avec des régions comme l'Asie pour s'approvisionner en matières premières bon marché et exporter ses onéreux produits finis. Le besoin de contrôler les marchés en prêchant les vertus du libre-échange entraîne mécaniquement un processus qui vise à maintenir la pauvreté. Dans *Global Parasites: Five hundred years of Western culture*, Winia Pereira et Jeremy Seabrook critiquent l'entêtement de l'Occident à contrôler les pays en développement en les prenant au piège économiquement, pour mieux les exploiter: "La culture puissante, parasite et prédatrice de l'Occident s'est répandue dans le monde entier... elle a tenté d'engloutir toutes les autres cultures et les autres civilisations..., et s'est efforcée d'apprendre à certaines de ses victimes l'art de la survie..., il s'agit de "l'élite" occidentalisée de ces pays, ces parasites de l'intérieur qui s'attaquent à leurs compatriotes".[6] Il

Sadhus at Pashupainath Temple/au Temple Pashupainath, Kathmandu, Nepal, 1998

est donc clair que l'intrusion de spécialistes étrangers et d'influences extérieures dans les secteurs économiques et politiques ont des conséquences énormes sur l'état de la santé des populations indigènes.

Le Sommet de la Terre qui s'est tenu à Rio de Janeiro en 1992 a présenté un programme ambitieux pour protéger et conserver l'environnement mondial -bien que les discours et les promesses ne se soient guère traduits ensuite par une action ferme- [7] et le Protocole de Kyoto lors de la Convention Cadre des Nations Unies sur le Changement du Climat (United Nations Framework Convention on Climate Change) a traité les problèmes du réchauffement de la planète et de l'effet de serre. Et même si la contribution potentielle de l'Asie au réchauffement de la planète, aux déchets rejetés dans l'atmosphère et à la pollution de l'air doit être réduite, de nombreux asiatiques soutiennent quant à eux que l'Occident doit faire preuve de plus de responsabilité, étant donné que les perturbations du climat et de l'environnement ont d'abord été provoquées par l'Ouest.

La question des narcotiques et des stimulants a des conséquences directes sur la santé. Les drogues illégales comme l'opium, la cocaïne, l'héroïne et la marijuana sont considérées comme ayant un effet destructeur sur la vie humaine. La guerre contre la drogue est menée par l'Occident qui tente d'éliminer le trafic en provenance d'Asie, d'Amérique latine et d'Afrique. Ces substances étant cataloguées comme illégales, leur utilisation comme médicament ou comme remède n'est pas admise. De même, l'utilisation en Asie de certains membres d'animaux pour prolonger la vie et la virilité a aussi été critiquée à l'Ouest comme constituant une menace directe des droits des animaux et une mise en danger de diverses espèces. Par exemple, des parties du corps du tigre sont utilisées comme médicaments: les dents pour l'asthme et la rage, les poils pour les maux de dents, les os pour les rhumatismes et la fièvre, le nez pour l'épilepsie, les testicules pour la tuberculose et la queue pour les maladies de la peau[8].

En revanche, les narcotiques autorisés sont devenus des produits de consommation de base. Grâce au libre-échange, l'Occident a exporté des pesticides toxiques, des produits pharmaceutiques nocifs et des produits chimiques dangereux qui ne sont plus utilisés dans les pays industrialisés. De nouveaux médicaments psychotropes créant une dépendance, tels que les amphétamines, les barbituriques et les tranquillisants sont diffusés sur le marché mondial. L'OMS a recommandé que de nombreux types de tranquillisants ne soient disponibles que sur ordonnance, mais il restent dans la plupart des cas en vente libre. De même, l'OMS estime qu'en l'an 2000, le nombre annuel de cancers des poumons pourrait atteindre 2 millions, dont 900 000 uniquement en Chine[9]. Alors que la consommation de tabac est déconseillée en Occident, la promotion des marques de cigarettes se poursuit en Asie au travers de campagnes publicitaires comme si de rien n'était, et l'image très macho du cow-boy à cheval continue de symboliser le libre-échange et la destruction de la santé des populations.

A la stûpa de Swayambhunath à Katmandou au Népal, un chaman est assis sur le sol crasseux au milieu d'herbes médicinales et de remèdes d'origine animale. Il chante devant le feu en regardant un livre de prières. Les croyants vénèrent et embrassent des images de Ganesh, ainsi qu'un *linga* sur son socle. Ils répandent des fleurs sur les icônes, étalent de la poudre rouge sur leur front et emportent le mélange d'herbes qui leur procurera une meilleure santé. Au temple de Pashupatinath, des *sadous* ou des ermites font des exercices de yoga et fument de la marijuana comme le veut leur croyance religieuse. Le jeûne et les souffrances font partie des exercices qui permettent d'avoir une

[7] Eugene Linden, "What Have We Wrought?", *Time Magazine* (New York), Special Issue, November 1997, pp. 10 à 13.
[8] "The Vanishing Tiger", *The Asian Age* (Karachi), 12 février 1998, p. 5.
[9] W. Pereira et J. Seabrook, *Global Parasites*, op.cit., pp. 168 et 169.

Nalini Malani
Offerings on Banana Leaves, 1998
plastic gloves, latex condoms, banana leaves, water/gants en plastique, préservatifs, feuilles de bananier, eau
Photo courtesy: the artist/ l'artiste

[10] T.C. Majupuria et Rohit Kumar, *Sadhus et Saints in Nepal and India*, Craftsman Press (Bangkok), 1996, p 86.
[11] Ong Hean-Tatt, *Chinese Black Magic: An Expose*, Eastern Dragon Press (Kuala Lumpur), 1997, pp. 14 à 20.
[12] Apinan Poshyananda, *Contemporary Art in Asia: Traditions/Tensions*, Asia Society Galleries (New York), 1997, p 47.
[13] Amanda Heng et Qing Qing Chen ont présenté leur spectacle à proximité et dans le Suan Pakkard Palace à Bangkok le 8 décembre 1997, pendant la Art Performance Conference de Bangkok.

âme saine. Certains ascètes montrent leur pouvoir sexuel en soulevant des pierres accrochées à leur pénis[10]. Au mois de février, un jour de cérémonie, des *sadous* de toute l'Asie se réunissent dans ce temple pour y célébrer Shiva dans une débauche d'alcool et de drogues. Juste à côté, près de la rivière Bakmati, un corps est lavé dans l'eau puis enveloppé dans une toile jaune. Il est ensuite placé sur un radeau pour être brûlé sur la rivière ; une fois les cendres éparpillées, l'âme de l'homme retourne à la nature. Sur les berges, des femmes se lavent et boivent la même eau "sacrée". Aux grottes de Batu près de Kuala Lumpur en Malaisie, le pèlerinage annuel à l'occasion de la fête de Thaipusan attirent des adeptes en transe qui viennent rendre hommage au dieu Muruga, leur divinité. Ils ont le front, la langue et les joues percées de lames et de crochets, mais affirment que leur foi les préserve de la souffrance et qu'ils ne ressentent pas les blessures.

Les chamans, les ascètes, les alchimistes et les sorciers soignent et guérissent en Asie depuis des siècles. On continue de croire que ce sont les esprits qui sont à l'origine de la maladie, et on consulte souvent les chamans et les docteurs pour obtenir des conseils et des remèdes appropriés. En Chine par exemple, on demande aux chamans (wu) d'effectuer des danses magiques qui amènent la guérison[11]. Même si les artistes contemporains d'Asie ont eu droit récemment à la reconnaissance internationale, la curiosité s'est concentrée sur l'aspect exotique de l'altérité (le caractère asiatique), les nationalités et les ethnies tendant à devenir le point d'intérêt central. Le moi, l'identité, la race et la diaspora, l'individualisme et l'égocentrisme, se voient accorder la préférence sur la science de l'environnement, les relations sociales et les conditions de vie. Il est donc réconfortant que des artistes expriment leur sensibilité et leur sens des responsabilités face aux problèmes de santé et de fracture sociale. Alors que l'Asie doit faire face aux dégâts provoqués par la crise économique, la pollution, les épidémies, l'explosion démographique et la corruption, de nombreux artistes jouent un rôle de catalyseurs pour le rétablissement de la santé dans le monde.

L'art, et c'est une démarche délicate, participe à l'amélioration de l'état de santé physique et mental. L'artiste thaïlandais Montien Boonma utilise toutes sortes d'herbes pour exprimer l'espoir dans la quête spirituelle de la foi bouddhiste (*Buddha saddha*)[12]. Ses installations, qui s'inspirent de l'enseignement bouddhiste traditionnel, de la méditation transcendantale, de la guérison par la foi et les herbes médicinales, invitent le spectateur à méditer dans des espaces clos. Le fait d'inhaler et d'exhaler des pigments d'herbes est une métaphore de la guérison des blessures intérieures. Les installations de Boonma éveillent la même sensation de parfums et d'arômes que ressentaient les patients qui entraient dans les anciens lieux de cure (*Arokhyasan*), une sensation qui leur permettait de guérir physiquement et spirituellement. Dans les rues enfumées de Bangkok, aux heures d'affluence, l'artiste de Singapour Amanda Heng a proposé à des citadins perplexes un spectacle au cours duquel elle nettoyait le trottoir poussiéreux avec un balai, un aspirateur et de l'eau, et demandait aux passants d'inscrire sur un morceau de papier ce qu'ils souhaitaient nettoyer dans leur esprit et dans leur âme.[13] En jouant le rôle d'une femme de ménage, Heng faisait ainsi aux participants une proposition simple mais directe, interrogeait leur conscience de la routine quotidienne et de la dégradation des conditions de vie et de santé. Non loin de là, sur un passage surélevé pour les piétons, l'artiste chinoise Qing Qing Chen a demandé aux passants de brandir vers le ciel des douzaines de balais rouges qu'elle avait fabriqués. Elle incitait les spectateurs à participer au nettoyage de l'air autour d'eux. Une telle action peut paraître étrange, mais le message de Qing Quing Chen a été très facilement compris à

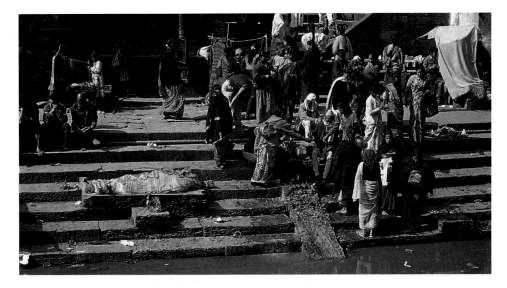

107

Bangkok. A l'époque où il était vice-premier ministre, Bhichai Rattakul a dit : "A Bangkok, nous sommes tous en train de mourir lentement à cause des gaz et de la fumée que nous respirons"[14].

A Mumbai en 1998, Nalini Malani et Fiona Hall, un artiste indien et une artiste australienne, ont présenté une exposition commune intitulée *Global Liquidity* [15] ("Liquidité universelle"). Le livre d'aquarelles qu'ils avaient réalisé ensemble tentait de nous faire prendre conscience des symptomes d'un processus de raréfaction: eau empoisonnée, effondrement écologique, décadence de l'environnement provoquée par les êtres humains. Dans les pages de ce livre, se répètent des images qui sont des métaphores de l'état de notre planète: un corps malade, vidé de ses liquides vitaux (une hémorragie qui attire les parasites et les charognards de toutes les nationalités), des cordons ombilicaux ou des artères tranchées, des bébés ressemblant à des mutants avec leur peau abîmée couverte de larmes, de mucus et de sang. Bienvenue dans ce paradis! Reamillo et Juliet (Alwin Reamillo et Juliet Lea) ont commencé à collaborer ensemble quelques années plus tôt, joignant leurs forces pour se battre avec les moyens de l'art contre les conséquences de la corruption du pouvoir et de la modernisation aux Philippines[16]. Leur œuvre nous parle de *Mère Philippines* et de l'archipel anéanti, défiguré par la violence qui ravage ses îles. Des plaies béantes et des morceaux des corps de dirigeants philippins, de héros et de citoyens, flottent dans une mer infestée par le choléra. Pour Reamillo et Juliet, ce sont les colons et les "élites" occidentalisées vivant sur le dos des habitants et ne leur laissant que le minimum vital, qui sont à l'origine du problème de la santé et de la mauvaise utilisation des richesses aux Philippines. Le photographe thaïlandais Manit Sriwanichpoom présente ses observations sur les conséquences de la crise économique récente et de la domination monétaire étrangère sur la population thaïlandaise. La Thaïlande, pays de liberté, en tombant dans des pièges économiques mondiaux, est devenue l'esclave des néocolonialistes. Dans la série intitulée *This Bloodless War*, Sriwanichpoom s'approprie d'horribles photographies de guerre, comme celles prises dans le village de Son My (My Lai) au Vietnam le 16 mars 1969[17]. Il reconstitue des scènes de massacre en prenant ses photographies dans un environnement de "vie quotidienne" à Bangkok où destructions, désillusions et bouleversements économiques ont anéantis les anciens "Yuppies" fortunés, et provoqué un désastre sans effusion de sang.

Un réseau appelé "Asia-Pacific Artist Solidarity" (A-SPAS), créé en 1996 par l'artis-

[14] Elliot Kulick et Dick Wilson, *Time for Thailand: Profits of a New Success*, White Lotus (Bangkok), 1996, p. 115.
[15] Fiona Hall et Nalini Malani, *Global Liquidity: A Joint Exhibition*, Chemould Gallery et Roslyn Oxley 9 Gallery (Bombay et Sydney), 1998.
[16] Apinan Poshyananda, *Contemporary Art in Asia*, op. cit., pp. 36 et 37.
[17] Manit Sriwanichpoom, *This Bloodless War: Greed, Globalisation and the End of Independance*, Bangkok, non publié.

Agus Suwage, Eric Prasetya
Plastic Globe, 1998
Photograph/photographie
Courtesy the artists/les artistes

Manit Sriwanichpoom
This Bloodless War, 1997
Photograph/photographie
Courtesy the artist/l'artiste

te indonésien Arahmaiani, s'est beaucoup impliqué dans le domaine de la santé et de l'environnement. Une exposition intitulée *Plastic (& Other) Waste*, qui s'est tenue à Bangkok en 1998, a rassemblé de nombreux artistes originaires d'Asie, d'Australie et d'Europe pour tenter de nous faire prendre conscience des dangers du plastique dans cette société du "tout à jeter", et pour faire renaître le sens du respect que nous devons à notre planète[18]. Van Dan Tan et Troung Tan, des artistes vietnamiens, ont utilisé des objets trouvés, y compris des bouteilles d'eau en plastique vides et des bandes magnétiques, pour exprimer la contradiction entre la vie et les déchets. L'artiste thaïlandais Padungsak Kochsomrong s'est filmé lui-même en vidéo, empaqueté comme une marchandise, emballé comme le cadavre d'une personne morte étouffée. Dans *Offerings of Banana Leaves* (1998) de Nalani Malani, des gants en plastique et des préservatifs en latex remplis d'eau avaient été placé sur des feuilles de bananiers comme d'étranges et dangereuses offrandes, pour montrer le contraste entre les matériaux naturels et artificiels. En 1998 dans *Plastic Globe*, Agus Suwage, Eric Prasetya, des artistes indonésiens, ont présenté l'image d'un homme nu, la tête coincée à l'intérieur d'un globe terrestre en plastique. Cette photographie symbolise les maux de l'environnement qui ruinent notre planète. Malheureusement, l'histoire nous montre que la société commence par polluer, et finit par payer.

Lorsque des artistes s'expriment sur des questions de santé et de dégradation de l'environnement, ils réagissent inévitablement avec tristesse, pitié, frustration, colère et espoir. Ces sentiments mêlés reflètent l'humeur et les sensations d'individus qui partagent un sort identique sur la même planète. Dans sa vidéo intitulée *Earth Song* Michael Jackson n'effectue pas pour une fois ses fameux mouvements pelviens à caractère sexuel. Les paroles de la chanson qui accompagnent les scènes de catastrophe, de destruction et de désastre s'enfoncent dans le cœur des spectateurs comme des lames acérées. La tempête se déchaîne, la terre tremble; des squelettes humains et animaux sont éparpillés sur le sol. Jackson hurle : "Qu'avons-nous fait à la terre ? Qu'est devenu la paix ?". Dans le hit du groupe Oasis *All Around the World*, le groupe joue dans un vaisseau spatial qui flotte dans une distorsion spatio-temporelle psychédélique alors que la planète est complètement sens dessus dessous. Et Liam Gallagher gémit d'une manière peu convaincante : "Tout autour de la terre, vous pouvez annoncer la bonne nouvelle... Tout ira bien...". Dans une vidéo de la Fox intitulée *Fern Gully : The Last Rainforest,* on voit Hexus, une machine démoniaque, déverser du pétrole sur la forêt vierge, menaçant la nature, les nymphes et les animaux sauvages. L'espoir renaît lorsque tous les habitants de la jungle unissent leurs forces pour détruire ce monstre inventé par l'homme.

L'Organisation Mondiale de la Santé, qui célèbre aujourd'hui ses cinquantes ans, déploie des efforts considérables pour l'amélioration de la santé dans le monde. Mais elle ne saurait se transformer en magicien du futur s'empressant d'aller résoudre les problèmes aux quatre coins du globe. On ne peut pas s'attendre à ce que l'OMS surmonte à elle seule toutes les barrières et tous les obstacles érigés par les divers gouvernements locaux et par les normes en vigueur. Comme le faisait remarquer Henry Kissinger, un seul remède ne peut pas guérir toutes les maladies[19]. Et on le sait, la corruption peut constituer une menace bien plus grave que les épidémies. Qui va nous guérir de tout cela? Chez beaucoup d'adultes, la maladie est incurable. Nous ne pouvons donc qu'enseigner aux jeunes les vertus de la prévention, en pensant aux enfants de demain.

[18] *Plastic (& Other) Waste*, exposition organisée par Arahmaiani et Varsha Nair à la Art Gallery de la Chulalongkorn University en avril 1998 à Bangkok.
[19] Henry Kissinger, "IMF Remedy No Balm in Asia", *Dawn* (Pakistan Herald Publication), 9 février 1998, p. 15

Antonio Zaya
and Octavio Zaya

"Never is a promise "
Notes on Health and Disease

*Spanish art critics, Antonio
Zaya and Octavio Zaya have
organized several exhibitions
and are the directors of the
ATLANTICA art magazine.*

*You'll say, don't fear your dreams, it's easier than it seems
You'll say you'd never let me fall from hopes so high
But never is a promise and you can't afford to lie.*
Fiona Apple

...We are already approaching the end of the 20th century, the end of the second millennium, and a number of unexpected scientific and technological developments have given us further cause for celebration. The experts of the moment have wasted no time in declaring that an extraordinary group of specialists are using new and exciting techniques which will for ever transform the nature of science in general and medicine in particular. They are referring not only to the cloning of Dolly and the spectacular progress made in the repair and rehabilitation of the human heart but to astonishing experiments in genetics and ophthalmology, the gradual victory being won against cancer, the cocktail of drugs which have managed to control or slow down the lethal attack of AIDS, keyhole surgery, liposuction, etc. These and other discoveries are not only being brought into our homes in the West through the news broadcasts, the press and the Internet, but are becoming recurrent topics of discussion in prime time television programmes. It would appear from all this that the triumph of health over disease is only a matter of time. But is this really the case?

The development and improvement of health and health care have to a large extent been the result of improvements and progress in the general levels of prosperity and the discoveries achieved by medicine through costly research programmes. Thus the general level of health and life expectancy are constantly increasing in the most developed nations of the world. However, since the establishment of the World Health Organization (WHO) on 7 April 1948 - now commemorated through World Health Day - international cooperation in matters and problems of public health has made increasing efforts to promote health and eradicate disease throughout the world. However, in general, up until 1970, the success achieved outside the developed world, in particular as regards epidemics, has been only modest. When WHO launched in 1997 its *Health for All in the Year 2000* programme - the objective of which is to improve the level of basic health care throughout the world - it set itself an ambitious objective, an objective which the unexpected and devastating emergence of AIDS in the meantime has made even more difficult to achieve.

A number of other factors, whose weight is difficult to determine, have darkened the health picture in Africa, parts of Latin America and South-east Asia. Since the launch of its vaccination programme in 1974, WHO has contributed to the global fight against tuberculosis, measles and poliomyelitis in the poor and developing countries. Since 1988, WHO has also joined the battle against a large number of infectious diseases such as leprosy and tetanus. In all these activities the goal has been to increase life expectancy in the poor and developing countries. Earlier, in

been to increase life expectancy in the poor and developing countries. Earlier, in the 1960s and the 1970s, vaccination campaigns voluntarily exposed the children of the rich countries to measles, mumps and chicken pox - diseases which in the poor countries brought about death of half of their children before they reached the age of adolescence.

The sheer amount of pills and vaccinations we need when we travel from the countries of the North to large areas of Africa, Latin America or South-east Asia is ample proof of the powerful impact which economic differences between countries have on health. However, the equation between wealth and health on the one hand and poverty and disease on the other is more complicated than it appears. The logic which presupposed that investment in the "modernization" of the countries of the southern hemisphere would improve the health of its citizens revealed an ignorance (perhaps deliberate) of the impact of the colonization policy on post-colonial reality. The money which the economies of the more powerful countries used in the poorer countries, and in particular in their former colonies, helped to strengthen, enrich and corrupt their national elites and the companies under foreign ownership. All this contributed to the gradual destruction of traditional life and the natural environment of these countries of the South and resulted in the emergence of urban centres and shanty towns, most of which lack even the most basic kind of sanitary infrastructure, making them breeding grounds for disease and sources of permanent contamination.

This does not mean that Western medicine is directly responsible for these situations. Thanks to its achievements and discoveries, life expectancy has increased in all countries and millions of children have at least reached adulthood. But in many poor and developing countries, Western technology is adopted and adapted without account being taken of the environment which makes such technology operational. Thus in the operating theatres in the so-called Third World, local doctors courageously perform operations in often deplorable conditions, with unsuitable and insufficient means, instruments and medicines.

In the sphere of health and disease, the inter-relationship between countries is not only desirable but unavoidable. Microbes do not recognize human frontiers and do not discriminate on the basis of sex, race, religion, class, political system, behaviour or taste. Microbes are the enemies of us all. They have not disappeared with the discovery of medicines, antibiotics and vaccinations, and they will not disappear simply because the rich countries claim that they are immunized against them.

Labour migrations, tourism, wars, economic inter-dependency, cultural exchange, military bases, etc., have all encouraged the expansion and growth of contagious diseases, increasing the potential for some of these diseases to create a global epidemic, as in the case of AIDS. Indeed, AIDS, might well be simply be the first modern global epidemic. The dramatic increase in the movement of people, goods, behaviour and ideas is the driving force behind the globalization of disease. Because people are not only travelling more often but also more quickly and to more remote and previously inaccessible places in their search for tranquillity, new experiences, new ideas or business opportunities. There is thus today no place on the planet which is completely isolated and intact.

If we look back at the movements which are closely monitored by labour migration specialists, we can get some idea of the scope of the close links which have been established between peoples. Since the Second World War, in addition to the

constant emigration of European and Asian peoples to North America, Australia and Southern Africa, other migration movements have included those of refugees from the war in Viet Nam; the continuous emigration from Latin America - particularly from Cuba, Mexico and Porto Rico - to the United States; the reverse emigration from former colonies to "home countries", especially to the United Kingdom (from sub-Sahara Africa, Southern Asia and the Caribbean), France (from North Africa), the Netherlands (from Indonesia) and Portugal (from Africa); the "temporary" emigration from southern Europe (particularly Turkey and the former Yugoslavia) to the buoyant economies of northern Europe (especially Germany and Switzerland); the "temporary" emigration of Asian peoples to the oil-exporting countries of the Middle East and Japan; the emigration of Eastern Europeans to Western Europe (in particular Germany) and the United States; and the Jewish emigration towards Israel, in particular from Russia and Eastern Europe. To say nothing of the constant "illegal" emigration of Mexicans to the United States; the continuous exodus of the "boat people" from Indochina; the frequent "illegal" movements of Africans into Europe through Spain; emigration between Eastern and West Europe and the recent wave of emigration from Central Africa to South Africa.

Other factors which help propagate lethal viruses and bacteria include the population explosion and the resulting uncontrollable expansion of human settlements. The transformations brought about in the environment and the ecological balance by multinationals which invade virgin territories are producing even more drastic consequences. As many scientists have pointed out, despite all appearances, microbes rarely emerge spontaneously. Only when man invades their natural environment does man in turn become their prey. Indeed, many of the lethal viruses which have surfaced recently do not need the presence of man in order to survive. As McCormick and Fisher-Hoch have noted, man is the "dead-end host"; when the victim dies, so does the virus.

This global vulnerability has been highlighted in an extraordinary and dramatic way by the growth of AIDS. Although its origins continue to be a subject of debate and conspiracy theories, it is clear that it was already spreading by the mid-1970s and that by 1980 some 100,000 persons had already been infected throughout the world. Although AIDS was discovered in California in 1981 and the virus which causes it, HIV, was identified in 1983, the disease emerged almost simultaneously at the beginning of the 1980s in three continents and rapidly became a health nightmare in more than 20 countries.

Unlike other lethal viruses such as Ebola, Marburg and Lhassa, HIV is not confined to a specific locality or area, does not produce any immediately detectable symptoms and does not seem to follow a predictable course towards its eventual disappearance. On the contrary, HIV acts slowly. It sometimes hides for up to a decade deep in the lymph nodes before causing any obvious infections. However, since in the West the disease was initially confined to the homosexual community and because it resulted in an increase in the number of unusual but easily identifiable diseases (such as pneumonia) or cancers (Kaposi sarcoma), its discovery was quicker than if its symptomatology had taken the form of more ordinary infections in the population as a whole.

As Laurie Garrett explains in an impressive work entitled *The Coming Plague*, the global problem of AIDS is an eloquent demonstration of the need for communica-

tion and to share information and experience and provide mutual support. AIDS teaches us once again that silence, exclusion and isolation - of individuals, groups or nations - pose a danger for us all. However, as we all know, AIDS became a prism through which the promise of hope that society was endeavouring to fulfill was shattered into thousands of tarnished fragments.

The new estimates made by the United Nations concerning the global expansion of HIV have surprised even the experts. Most of the infections are to be found in Africa (more than 20 million) and South-east Asia (approximately 6 million), although neither region has yet benefited from, and in some cases is even aware of, the new treatments which are delaying death and extending and improving the lives of the 1.5 million infected in the West.

But neither Africa nor South-east Asia is confronted with a single epidemic. Since the 1970s, particularly in Africa, a new group of microbes has devastated the continent, from drug-resistant strains of malaria and tuberculosis to urban yellow fever, the Rift Valley fever and epidemics of measles. As a result, the African health systems have been stretched to impossible limits. And if that were not enough, the problem is further compounded by the apparent synergy between epidemics. Where AIDS is endemic, tuberculosis follows suit. One epidemic seems to give rise to another, each feeding on the other, like malaria and AIDS, syphilis, gonorrhoea, cytomegaloviruses, etc.

Likewise, in South-east Asia, the same synergy between HIV/AIDS and dengue, hepatitis (A, B, C, D and E), drug-resistant strains of malaria and cholera, tuberculosis and virtually all the known venereal diseases, is complicating a panorama whose horizon seems unpredictable and which, as in Africa, continues to devastate the health system of the countries concerned.

Neither has the West escaped the equation. In a process which many scientists are already describing as a "Third World" downgrading of public health systems, the countries of Western Europe and North America have recently begun to suffer the effects of globalization.

It is not necessary for us to go to Africa to experience the impact of AIDS on families. In New York alone there were more than 30,000 AIDS-related orphans at the end of 1994, and the Department of Health and Human Services predicted that by the year 2000 there will be 60,000 in the United States. With each passing year, the effects of the epidemic on the poor classes in the United States become increasingly critical because they multiply the effects of other chronic health situations amongst the least fortunate sectors, such as homelessness, drug addiction, alcoholism, high child mortality, syphilis and violence.

In 1963, the United States had a safe and effective vaccine which resulted in a significant drop in the number of cases of measles amongst children: the figure fell from almost half a million cases in 1962 to less than 35,000 in 1977. But in 1989 and 1990, an unexpected epidemic resulted in a 50 per cent increase. More than 27,000 children from North America caught measles in 1990 alone and 10,000 died.

In 1993, a WHO adviser, Dr. Harry Bloom, of the Albert Einstein School of Medicine in the Bronx, announced that the United States was now lagging behind Albania, Mexico and China in its child vaccination programmes…

Antonio Zaya
et Octavio Zaya

"Never is a promise"
Notes sur la santé et la maladie*

Critiques d'art espagnols,
organisateurs de nombreuses
expositions, Antonio Zaya et
Octavio Zaya dirigent la revue
d'art ATLANTICA.

You'll say, don't fear your dreams, it's easier than it seems
You'll say you'd never let me fall from hopes so high
But never is a promise and you can't afford to lie.
Fiona Apple

...nous fêtons déjà la fin du XXe siècle, la fin du deuxième millénaire et une série de progrès scientifiques et techniques inespérés sont arrivés à temps pour les célébrations. Les experts de service se sont hâtés d'annoncer qu'un groupe de brillants spécialistes mettaient actuellement au point des techniques aussi innovatrices qu'efficaces capables de modifier radicalement l'horizon des sciences en général et de la médecine en particulier. Ils se réfèrent non seulement au clonage de Dolly et aux progrès radicaux de la chirurgie cardiaque et des techniques opératoires, mais citent également les expériences spectaculaires faites dans les domaines de la génétique et de l'ophtalmologie, le lent recul du cancer, le cocktail de médicaments grâce auquel on a pu enrayer et faire reculer les effets mortels du Sida etc...

Ces découvertes ne font pas irruption dans les foyers du monde occidental par la seule entremise des journalistes, de la presse et d'Internet: elles reviennent aussi constamment parmi les sujets abordés dans des émissions télévisées de grande audience. De tout cela, il semble ressortir que la victoire de la santé sur la maladie est garantie.

Est-ce si sûr ?

L'amélioration de la santé et de la protection sanitaire ont été, dans une large mesure, le fruit du progrès et d'une prospérité accrue, et le résultat de découvertes que la médecine a pu faire grâce à de coûteux programmes de recherche. Dans les pays les plus développés, le niveau général de santé et l'espérance de vie seraient ainsi toujours plus élevés. Depuis la fondation de l'Organisation Mondiale de la Santé, le 7 avril 1948 - date que célèbre la Journée mondiale de la Santé – la coopération internationale a augmenté ses efforts pour promouvoir la santé et éradiquer les maladies dans le monde entier. Mais dans l'ensemble, jusqu'en 1970, les succès remportés hors des pays développés, notamment en ce qui concerne les épidémies, sont restés modestes. L'OMS, en lançant en 1977 le programme "La Santé pour Tous en l'an 2000 "- qui se propose de relever le niveau des soins de santé élémentaires partout dans le monde- s'est fixé un objectif ambitieux, objectif que l'essor inattendu et dévastateur du Sida a rendu entre-temps plus difficile à tenir.

Des impondérables ont obscurci le panorama sanitaire de l'Afrique, d'une partie de l'Amérique latine et du Sud-Est asiatique. Depuis le lancement de son programme de vaccination en 1974, l'OMS a contribué au combat mondial mené contre la tuberculose, la rougeole et la poliomyélite dans les pays pauvres et en voie de développement. Depuis 1988, l'OMS a aussi soutenu la lutte contre bon nombre des maladies infectieuses comme la lèpre et le tétanos. Tout cela avait pour but de favoriser l'accroissement de l'espérance de vie dans les pays en voie de développement. Auparavant, dans les années 60 et 70, alors que dans le cadre des campagnes de

vaccination, on exposait volontairement les enfants des pays riches à la rougeole, aux oreillons ou à la varicelle, ces mêmes maladies, dans les pays pauvres, contraignaient les parents à assister à la mort annoncée de la moitié de leurs enfants avant l'âge de l'adolescence.

À elle seule, la quantité de vaccins et de médicaments que nous devons prendre, nous qui habitons les pays de l'hémisphère Nord, avant de nous aventurer dans une bonne part de l'Afrique, de l'Amérique latine et du Sud-Est asiatique, témoigne cependant de manière éloquente du puissant impact que les disparités économiques entre pays continuent d'avoir sur la santé. Toutefois, l'équation, entre richesse et santé, d'une part, misère et maladie, d'autre part, n'est pas aussi évidente qu'il y paraît. La logique qui présuppose qu'investir dans la modernisation des pays de l'hémisphère Sud améliorera la santé de leurs populations, démontre une ignorance (parfois délibérée) des conséquences de la politique de colonisation sur la réalité post-coloniale. L'argent que les économies des pays les plus puissants ont dépensé dans les pays pauvres, et notamment dans leurs anciennes colonies, n'a servi qu'à renforcer, enrichir et corrompre les élites nationales et les compagnies étrangères. Cela n'a fait que contribuer à la lente destruction de la vie traditionnelle et du milieu naturel de ces pays, en créant des centres urbains et des banlieues misérables, dépourvus dans la majorité des cas des infrastructures sanitaires les plus élémentaires, et devenus des foyers d'incubation des maladies et de contamination permanente.

La médecine occidentale ne saurait être tenue pour responsable de ces situations. Grâce à son action et à ses découvertes, l'espérance de vie s'est accrue partout et des millions d'enfants sont au moins parvenus à l'âge adulte. Mais dans beaucoup de pays pauvres et en voie de développement, on adopte et on adapte les techniques occidentales sans égard à l'environnement qui les rend ou non opérationnelles. Ainsi, dans les salles d'opération de ce que l'on appelle le tiers-monde, les médecins locaux réalisent avec courage des interventions dans des conditions souvent déplorables, avec des moyens, des médicaments et des instruments inadaptés, et une formation parfois inadéquate ou trop limitée.

En matière de santé et de maladie, l'interconnexion des pays est non seulement souhaitable, elle est inéluctable. Les microbes ne reconnaissent pas les frontières humaines et ne font aucune discrimination entre les sexes, les races, les religions, les classes sociales, les systèmes politiques, les comportements ou les goûts. Les microbes s'en prennent à tout le monde. Ils n'ont pas disparu avec l'invention des médicaments, des antibiotiques et des vaccins, et ils ne disparaîtront pas non plus au simple motif que les pays riches se prétendent immunisés contre eux.

Les migrations de travailleurs, le tourisme, les guerres, l'interdépendance économique, les échanges culturels, les bases militaires, etc... ont favorisé la propagation et la dissémination des maladies contagieuses. Tout cela constitue autant d'opportunités permettant à l'une ou l'autre de ces maladies d'entraîner une épidémie à grande échelle, voire une pandémie comme ce fut le cas pour le Sida. Il semble que le Sida soit en fait la première épidémie moderne d'ampleur mondiale. L'accroissement spectaculaire des mouvements et circulations de personnes, de produits, de comportements et d'idées constitue, en réalité, le moteur de la mondialisation de la maladie. Car, non seulement les gens voyagent plus souvent, mais ils vont aussi plus vite et se dirigent vers des destinations plus lointaines, autrefois inaccessibles, en quête de tranquillité, d'expériences originales, d'idées nouvelles

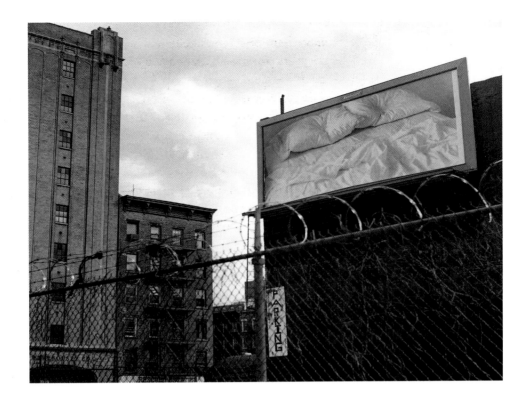

ou de débouchés commerciaux. On peut dire qu'actuellement il n'existe aucun endroit sur la planète qui demeure totalement isolé, absolument intact.

Si nous passons en revue les déplacements que suivent de près les spécialistes des migrations de travailleurs, nous pouvons nous faire une petite idée des rapports étroits qui se sont tissés entre les peuples. Depuis la seconde guerre mondiale, outre l'émigration constante d'Européens et d'Asiatiques vers l'Amérique du Nord, l'Australie et l'Afrique australe, d'autres flux migratoires se sont produits et, pour en citer quelques-uns : l'exode des réfugiés fuyant la guerre du Vietnam ; l'émigration latino-américaine continuelle vers les Etats-Unis (particulièrement en provenance de Cuba, du Mexique et de Porto Rico) ; celle des rapatriés des ex-colonies vers la métropole, notamment vers la Grande-Bretagne (en provenance d'Afrique subsaharienne, d'Asie du Sud-Est et des Antilles), vers la France (en provenance d'Afrique du Nord), les Pays-Bas (depuis l'Indonésie) et le Portugal (depuis l'Afrique) ; l'émigration temporaire de populations d'Europe du Sud (Turquie et ex-Yougoslavie notamment) vers les économies florissantes d'Europe du Nord (spécialement l'Allemagne et la Suisse) ; l'émigration "temporaire" d'Asiatiques vers les pays exportateurs de pétrole du Moyen-Orient et vers le Japon ; les migrations d'Européens de l'Est vers l'Europe occidentale (spécialement l'Allemagne) et vers les Etats-Unis d'Amérique ; l'émigration juive vers Israël, particulièrement en provenance de Russie et d'Europe de l'Est. Et tout cela, sans parler de l'émigration "illégale" constante de Mexicains vers les Etats-Unis ; des migrations ininterrompues de "boat-people" quittant l'Indochine ; des fréquents mouvements "illégaux" d'Africains vers l'Europe via l'Espagne, des migrations entre l'est et l'ouest de l'Europe et des récents déplacements de populations d'Afrique centrale vers l'Afrique du Sud.

L'explosion démographique et l'essor incontrôlable des établissements humains qui en est la conséquence sont d'autres facteurs qui facilitent la dissémination des virus

et des bactéries mortelles. Les transformations provoquées dans le milieu ambiant et dans l'équilibre écologique par les sociétés multinationales, lorsqu'elles envahissent des terres vierges, ont des conséquences encore plus radicales. Comme beaucoup de scientifiques l'ont dit, en dépit des apparences, les microbes "surgissent" rarement de façon spontanée. C'est seulement lorsque l'homme investit leur territoire naturel qu'il devient leur proie. D'ailleurs, bon nombre de virus mortels "apparus" ces derniers temps n'ont pas besoin de l'homme pour survivre. En réalité, comme l'expliquent Joseph B.McCormick et Susan Fisher-Hoch auteurs de *Hot zone* et de *Level 4, Virus Hunters of the Center for Disease Control*, l'homme est une sorte de cul-de-sac ; quand les victimes décèdent, le virus meurt avec elles.

Le processus d'expansion du Sida est une illustration extraordinaire et dramatique de cette vulnérabilité mondiale. Même si ses origines continuent à alimenter les discussions et les thèses contradictoires, il est évident que le Sida se propageait déjà au milieu des années soixante-dix et qu'en 1980 quelque 100 000 personnes avaient été infectées dans le monde. Bien qu'il ait été découvert en Californie en 1981 et que son agent étiologique, le VIH, ait été identifié en 1983, le Sida est apparu presque simultanément au début des années quatre-vingt sur trois continents, devenant rapidement le cauchemar médico-sanitaire d'une bonne vingtaine de pays.

À la différence d'autres virus mortels comme Ebola, Marburg et Lhassa, le VIH n'était pas confiné à une localité ou à un périmètre limité, pas plus qu'il ne produisait de symptômes immédiatement décelables ou qu'il ne semblait suivre un cours prévisible jusqu'à son éventuelle disparition. Au contraire, le VIH a un comportement lent. Il lui arrive d'attendre jusqu'à dix ans tapi dans les profondeurs des ganglions lymphatiques, avant de provoquer des infections apparentes. Cependant, parce qu'en Occident la maladie a été d'abord confinée dans la communauté homosexuelle et parce qu'elle s'est traduite par une augmentation de certaines pathologies inhabituelles facilement identifiables (comme la pneumonie) ou de certains cancers (sarcome de Kaposi), sa découverte a été plus rapide que si sa symptomatologie s'était manifestée par des affections plus courantes et dans l'ensemble de la population.

Comme l'explique Laurie Garrett, dans son impressionnant ouvrage *The Coming Plague*, le problème mondial du Sida témoigne éloquemment de la nécessité de communiquer, de partager l'information et l'expérience, et de s'entraider. Le Sida nous enseigne une fois de plus que le silence, l'exclusion et l'isolement - des individus, des groupes ou des nations- crée un péril qui nous menace tous. Cependant, comme nous le savons tous, le Sida est devenu "un prisme à travers lequel les promesses d'espoir que la société s'attendait à voir réalisées se sont éparpillées en milliers de fragments à l'éclat terni".

Les nouvelles estimations de l'ONU relatives à l'essor mondial du VIH ont surpris jusqu'aux experts. La majorité des cas se concentrent en Afrique (plus de 20 millions) et dans le Sud-Est asiatique (quelque 6 millions) et malgré cela les populations de ces deux régions ne bénéficient pas encore - et n'ont parfois même pas connaissance- des nouveaux médicaments qui prolongent ou améliorent la vie du million et demi de personnes atteintes par le Sida dans les pays occidentaux.

Mais, ni l'Afrique ni le Sud-Est asiatique ne se trouvent confrontés à une seule et unique épidémie. Depuis les années soixante-dix, particulièrement en Afrique, un nouveau groupe de microbes a assailli le continent. Du paludisme et de la tuberculose pharmacorésistants à la fièvre jaune urbaine, à la fièvre de la vallée du Rift et

aux épidémies de rougeole, tout s'est conjugué pour solliciter les systèmes sanitaires africains jusqu'aux extrêmes limites de leurs possibilités. Car, comme si cela ne suffisait pas, l'apparente synergie entre les épidémies complique encore les choses. Là où le Sida est endémique, la tuberculose s'installe. Une épidémie semble en déclencher une autre, l'une se nourrissant de l'autre et vice-versa, comme le paludisme et le Sida, la syphilis, la gonorrhée, les cytomégalovirus, etc. De même, dans le Sud-Est asiatique, la même synergie entre le VIH/Sida et la dengue, l'hépatite (A,B,C,D et E), le paludisme et le choléra pharmacorésistants, la tuberculose et pratiquement toutes les maladies vénériennes connues sont en train d'assombrir un panorama dont l'horizon paraît imprévisible et qui, comme c'est le cas en Afrique, continue à dévaster les structures sanitaires des pays touchés.

L'Occident n'échappe pas non plus à l'équation. Conséquence de ce que de nombreux scientifiques appellent déjà la tiers-mondialisation de la santé publique, les pays d'Europe occidentale et d'Amérique du Nord commencent, depuis quelque temps, à pâtir des effets de la mondialisation.

Aussi n'est-il pas nécessaire de nous transporter en Afrique pour constater l'impact du Sida sur les familles. La ville de New York à elle seule comptait déjà plus de 30 000 orphelins à la fin de 1994. Et le Départment of Health and Human Services prévoyait quelque 60 000 orphelins du Sida aux Etats-Unis en l'an 2000. En fait, chaque année qui passe accentue l'impact de l'épidémie sur les classes défavorisées du pays en compliquant les effets d'autres situations sanitaires chroniques chez les moins fortunés, qu'il s'agisse des conditions de vie des sans-abri, de la toxicomanie, de l'alcoolisme, de la surmortalité infantile, de la syphilis ou de la violence.

En 1963, les Etats-Unis disposaient d'un vaccin sûr et efficace qui entraîna ensuite une baisse considérable du nombre des cas de rougeole infantile : en 1962, on enregistrait près d'un demi million de cas alors qu'on en comptait moins de 35 000 en 1977. Mais, en 1989 et 1990, une épidémie imprévue provoqua une hausse de 50%. Plus de 27 000 enfants nord-américains contractèrent la rougeole pendant la seule année 1990 et une centaine en moururent.

En 1993, un conseiller de l'Organisation Mondiale de la Santé, le Dr. Barry Bloom, de l'Ecole de médecine Albert Einstein dans le Bronx, annonça que les Etats-Unis se classaient derrière l'Albanie, le Mexique et la Chine en ce qui concerne les programmes de vaccination infantile…

OPEN SPACE

Vito Acconci
Ghada Amer
Stefano Arienti
Joe Ben Jr.
Willie Bester
Montien Boonma
Mat Collishaw
Fabiana de Barros
Silvie Defraoui
Touhami Ennadre
Juan Galdeano
Fabrice Gygi
Henrik Håkansson
Alfredo Jaar
Ilya Kabakov
Kcho
Dimitris Kozaris
Sol LeWitt
Los Carpinteros
Margherita Manzelli
Salem Mekuria
Tatsuo Miyajima
Matt Mullican
Olu Oguibe
Ouattara
Maria Carmen Perlingeiro
Robert Rauschenberg
Reamillo & Juliet
Ricardo Ribenboim
N.N. Rimzon
Miguel Angel Rios
Sophie Ristelhueber
Rekha Rodwittiya
Teresa Serrano
Pat Steir
Alma Suljević
Frank Thiel
Adriana Varejão
Nari Ward
Chen Zhen

VITO ACCONCI

born in 1940 in New York,
lives and works in New York

né en 1940 à New York,
vit et travaille à New York

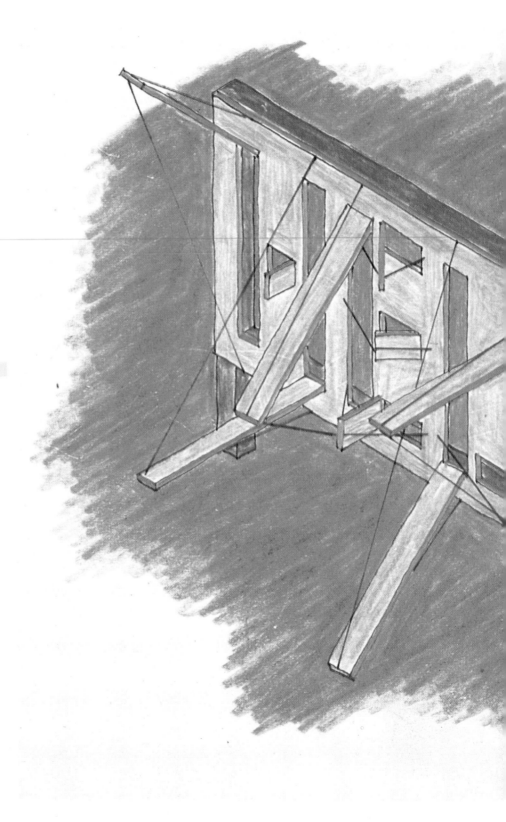

Acconci Studio
(Vito Acconci, Luis Vera,
Celia Imrey, Dario Nunez,
Saida Singer, Sergio Prego)
Untitled, 1998
Billboard/Panneau d'Affichage

Mobile Linear City, 1991
Truck, corrugated steel, grating,
chain/Camion, tôle ondulée, grille,
chaîne
Collection Museum van
Hedendaagse Kunst, Ghent/ Gand

Mobile Linear City, 1991
Truck, corrugated steel, grating,
chain/Camion, tôle ondulée, grille,
chaîne
Collection Museum van
Hedendaagse Kunst, Ghent/ Gand

121

GHADA AMER

born in 1963 in Cairo, lives and
works in New York

né en 1963 au Caire,
vit et travaille à New York

"In general, nine-tenths of our happiness are
based exclusively on health. With health,
everything becomes a source of pleasure: without
it, we could not enjoy a single external good, of
whatever nature. Even the other subjective goods
such as the qualities of intelligence, warmth and
character are lessened and spoiled by the state of
illness. It is therefore not without reason that we
inquire of each other's state of health, and that we
wish each other good health, since that is indeed
the essence of human happiness. It therefore
follows that it is utter madness to sacrifice health
to anything - wealth, career, study, glory and
especially to luxury and passing pleasures. Health
should take precedence over everything."

Arthur Schopenhauer
Aphorisms on wisdom in life

"En thèse générale, les neuf dixièmes de notre
bonheur reposent exclusivement sur la santé.
Avec elle, tout devient source de plaisir : sans elle,
au contraire, nous ne saurions goûter un bien
extérieur, de quelque nature qu'il soit : même les
autres biens subjectifs, tels que les qualités de
l'intelligence, du coeur, du caractère, sont
amoindris et gâtés par l'état de la maladie. Aussi
ce n'est pas sans raison que nous nous informons
mutuellement de l'état de notre santé et que nous
nous souhaitons réciproquement de bien nous
porter, car c'est bien là en réalité ce qu'il y a de
plus essentiellement important pour le bonheur
humain. Il s'ensuit donc qu'il est de la plus insigne
folie de sacrifier sa santé à quoi que ce soit,
richesse, carrière, études, gloire et surtout à la
volupté et aux jouissances fugitives. Au contraire,
tout doit céder le pas à la santé. "

Arthur Schopenhauer
Aphorismes sur la sagesse dans la vie

Untitled, 1995
Embroidery & gel medium on
canvas/Broderie et gel medium sur
toile
162,5 x 177,7 cm

Untitled, 1995
Embroidery & gel medium on
canvas/Broderie et gel medium sur
toile
176,5 x 147,3 cm

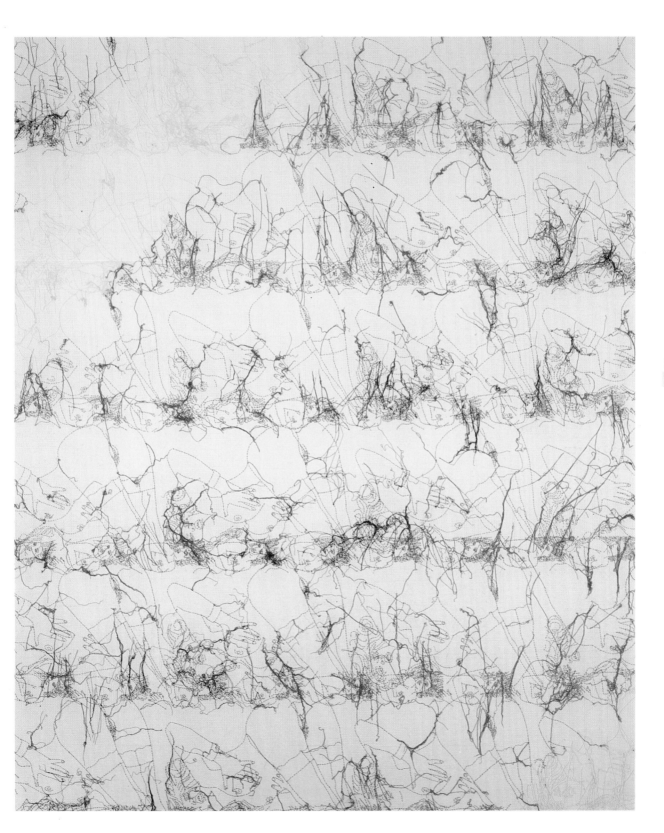

STEFANO ARIENTI

124

born in 1961 in Asola, Italy
lives and works in Milan

né en 1961 à Asola, Italie
vit et travaille à Milan

We are looking at a beautiful and happy landscape of tilled fields and orchards. Plants and trees that produce fragrant and genuine fruit in abundance. Nothing seems more natural and healthy. We look with pleasure hoping for a future that will be just as harmonious and healthy for us too: if this rich and spontaneously healthy landscape continues to be, then our life too will be just as long and peaceful and full of well-being.

But this scene is based on a colossal misunderstanding. There is only a semblance of peace and harmony. Those beautiful fields are completely artificial: neither natural nor spontaneous, they are based on a continual and deliberate violence against the ecosystem. An impoverishment of that great variety of spontaneous species for the benefit of a few only: the ones that are there for us to harvest. The same is true of our health: at first it seems a beautiful and natural fruit, but nothing is more artificial. We are constantly in need of specialist knowledge, vaccinations, prophylaxis and prevention, and we have to chose the right lifestyle and find the money to improve the environment and pay for careful treatment.

Art and the artifice of health have much in common. First of all we must find a possible fulcrum between disparate or even contradictory things. This is what art does: it invents possible ways forwards, and in fact it presupposes judgement on the final results of such advances. It establishes traditions and precedents for taking action on materials and contexts that can change over time. It proposes living with the particular forms, materials and functions that we can find in works of art. It confronts us with the embarrassing question of the durability of things as opposed to people. It prompts us to focus on the concept of excellence in respect of human activities. It finds its way into our personal habits, etc.

Everything that is the opposite of health, starting with disease, its traditional opposite, has an ecological significance. This is shown by the collaboration and antagonism among species, where everything that is destroyed is redistributed for new creatures. It is therefore clear that awareness of environmental balances is crucial to an understanding of how to make intelligent use of them for the advantage of the human species. Once again, human art is a useful educational field where everything that at first seems negative can be shown to be linked to the necessary antidote. For example, we appreciate ugliness if it is expressive, horror if it is edifying, the repugnant if it is fascinating.

But in the end, as usually happens, the right to the greatest available level of health is a right that requires our participation if it is to be effective. I hope that art will contribute to curiosity for knowledge and enjoyment. Curiosity that is indispensable if we are to know what we want, what we love, and what is good for us.

Pomodori, 1998
Scratched slide/ Diapositve rayée

Nous sommes en train de regarder un paysage beau et tranquille de champs cultivés avec des vergers. Des plantes et des arbres qui produisent des fruits abondants, beaux et odorants . Rien ne nous semble plus naturel ni plus sain. Nous regardons ce paysage avec contentement en espérant pour nous même un futur tout aussi profitable et harmonieux. S'il continue d'exister des paysages aussi naturellement riches et sains, alors c'est que notre vie peut elle aussi continuer à être pleine de paix et de bien-être. Toute cette histoire repose pourtant sur un malentendu énorme. La paix et l'harmonie ne sont qu'apparentes. Ces si beaux champs sont en fait quelque chose de complètement artificiel. Ni naturels, ni spontanés, ils sont le résultat d'une agression continuelle et précise envers l'écosystème. Un appauvrissement de la grande variété des espèces naturelles au profit de quelques unes seulement: celles que nous récoltons.

Il en va de même pour notre santé. A première vue elle nous apparaît comme un beau fruit qui a poussé de manière spontanée, mais en fait rien n'est plus artificiel. Nous devons continuellement lui appliquer des connaissances spécifiques, la soumettre à des vaccins, des traitements prophylactiques, de soins préventifs. Il nous faut adopter un mode de vie approprié, trouver l'argent nécessaire pour améliorer nos conditions de vie, ou pour payer des traitements compliqués...

L'art et la santé ont de nombreux points communs. Il s'agit avant tout de formuler un point d'équilibre possible entre des choses très éloignées (si ce n'est en contradiction entre elles). C'est exactement ce que fait l'art, il invente des recettes et présuppose même un jugement quant à ce qui peut résulter de ces recettes. Il fonde des traditions et crée des précédents pour intervenir sur des matériels et des contextes qui peuvent varier avec le temps. L'art fait se côtoyer les différentes formes, les différentes fonctions et les différents matériaux, que nous retrouvons dans les oeuvres. L'art nous confronte au fait embarrassant que les choses survivent aux individus. L'art nous pousse à viser l'excellence dans toutes les activités humaines. Il s'insinue habilement dans la liste de nos habitudes.

Tout ce qui constitue le contraire de la santé, à commencer par la maladie, a une signification écologique précise et témoigne de la collaboration et des antagonismes entre les espèces, où tout ce qui est détruit est redistribué à d'autres créatures. Il est donc clair que la connaissance des équilibres environnementaux est cruciale pour comprendre comment les infléchir intelligemment au bénéfice de l'espèce humaine. Là encore, l'art est un utile terrain propédeutique au sein duquel tout ce qui à première vue semble négatif est accompagné de l'antidote approprié.

Au fond, le droit à la meilleure santé possible est un droit qui pour être effectif requiert notre participation. Je veux espérer que l'art peut attiser notre curiosité envers la connaissance et le plaisir.

125

126

JOE BEN JR.

128

born in 1958 in Shiprock, New
Mexico, USA
lives and works in Shiprock, New
Mexico

né en 1958 à Shiprock, New
Mexico, USA
vit et travaille à Shiprock, New
Mexico

WILLIE BESTER

born in 1956 in Montagu,
South Africa
lives and works in Capetown,
South Africa

né en 1956 à Montagu,
Afrique du Sud
vit et travaille au Cap,
Afrique du Sud

Health is a basic human right not only in the narrow sense of the right to medical care and physical well-being, but in the broader sense of all peoples' right to human dignity and, therefore, emotional well-being. Art can play an important role in fostering our awareness of these health issues, particularly if it is disseminated through billboards, posters and graffiti.

In countries like South Africa where the need for political healing is being addressed through the Truth and Reconciliation Commission, real health will never be achieved unless the quality of peoples' lives is improved and racist attitudes are abandoned. If we are to develop respect for one another's humanity, we must stop judging the worth of others on the basis of their skin colour. To overcome our history of apartheid, it is also essential, however, for us to stop blaming our past for the non-delivery of basic rights and services in the present.

Truly healthy, democratic societies are characterized by a sense of peace and political well-being. But those who have the military strength to exercise power over others all too often perpetrate violence in the name of peace. In such situations, people suffer emotional distress through the loss of loved ones and are often left destitute. Without the housing and medical care to which they have a right, they become the victims of life-threatening epidemics. In places like Rwanda and Bosnia, where racism has undermined society's health, disease and death have overtaken the lives of countless people.

The Edge of Awareness exhibition provides an opportunity for artists from different backgrounds to share their experiences. In this way, this exhibition helps them come to terms with the fact that the problems in the societies they come from are often of a similar nature and have the same effects on peoples' lives, destroying their sense of well-being and eroding the health of the community.

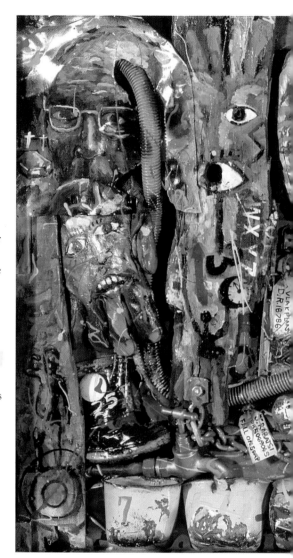

Poverty and Racism, 1998
Billboard/ Panneau d'affichage

La santé est un droit humain élémentaire, non seulement dans le sens étroit du droit à l'accès aux soins médicaux et au bien-être physique, mais aussi dans le sens plus large du droit à la dignité humaine et au bien-être émotionnel. L'art, lorsqu'il se

de leur peau. Pour dépasser notre passé d'Apartheid, il est aussi essentiel d'arrêter de rendre le passé responsable du non-respect actuel des droits les plus élémentaires.

Les véritables et les plus saines des

racisme a sapé la santé du corps social, la maladie et la mort se sont emparées de la vie d'innombrables personnes.

L'exposition *The Edge of Awareness* donne l'occasion à des artistes de différents horizons de partager leurs

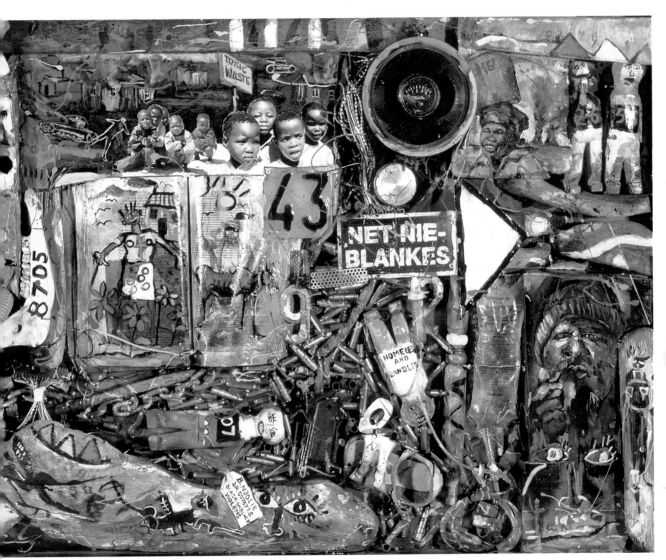

répand sur des panneaux d'affichage, des posters et des graffiti, peut jouer un rôle important pour renforcer la conscience que nous avons de ces questions de santé. Dans des pays comme l'Afrique du Sud, où la nécessité d'un règlement politique a été traitée par la commission Vérité et Réconciliation, la question de la santé ne sera jamais résolue indépendamment d'une amélioration de la qualité de vie et de l'abandon du racisme. S'il s'agit de développer le respect que nous avons les uns des autres, nous devons arrêter de juger de la valeur des autres à la couleur

sociétés démocratiques sont caractérisées par un sentiment de paix et de bien-être politique. Mais ceux qui détiennent la puissance militaire qui leur permet d'exercer leur pouvoir sur les autres perpétuent bien trop souvent la violence au nom de la paix. Alors, des gens souffrent de détresse émotionnelle causée par la perte de leur proches, et se retrouvent sans ressources. Sans le logement ni les soins médicaux auxquels ils ont droit, ils sont les victimes toutes désignées d'épidémies mortelles. Dans des pays comme le Rwanda, la Bosnie, où le

expériences. De cette façon, l'exposition devrait les aider à se rendre compte que les problèmes dont souffrent leurs différentes sociétés sont de nature similaire et ont les mêmes effets sur la vie des populations, en détruisant le sentiment de bien-être, et en minant la santé de la communauté.

born in 1953 in Bangkok, Thailand
lives and works in Bangkok

né en 1953 à Bangkok, Thaïlande
vit et travaille en Bangkok

Albert Paravi Wengchirachai: Nonetheless you have not moved away from the realm of the religious. Your most recent is the "Devalaya shrine", inspired by ritual spaces, like the Khmer temple complex of Angkor Wat. Why is it so important for people to be able to enter into space?

Montien Boonma: To compare it in a Buddhist manner, one would say that everyone is Buddha, awakened. Worshipping the Buddha is ultimately worshipping the intrinsic nature of oneself. When you enter the temple, it makes you 'warm', because there's the feeling that we will be given help - like having a father and mother protect us.

These shrines used to be centres of healing and faith, where people could go and propitiate the gods and at the same time do chants and take medicines; so it was also a kind of psychotherapy. It was the best kind of healing possible. Entering the building, people go under a wave of heaviness, go through the tunnel to a space where they can stand up. It's as if we humans are submerged in water, in a half-drowning state, at the water level...

(Excerpted from a conversation between Albert Paravi Wengchirachai and Montien Boonma published in *Art and Asia Pacific, Thailand,* July 1995, Vol. 2, No. 3.)

Gridthiya Gaweewong: Speaking of materials, how can you transcend the material you choose, for example, a local herb, in an international context? Can it communicate with a non-Thai audience?

Montien Boonma: I believe that the nature of a herb as a material that I choose is universal. They have their own substance and content. I don't get it when people use acrylics to paint with. We are satisfied with the nature of colour - green, red or whatever, something beautiful but meaningless. It merely has aesthetic value. Its only sense is the visual. But the herb does not consist of such a quality. It doesn't have

visual appeal: however, by chance it has form and natural colour because of its unique nature. Herbs are vital since people first realized their function as medicine. I want my work to indicate 'hope'. We refuse something because we believe in something else. My work is about hope because we still have it. I don't know whether the herb can cure us or not. But its virtue is naturally true. It is as if we know that today natural resources are decreasing dramatically and so we use other materials, like chemicals or synthetics instead. That means, we have hope. Like God, who we believe exists, but is invisible. Therefore this is a material that represent one's hope to reach somewhere or something that exists in order to accept those forces. That's all about possibility or acceptability; if we can accept them or not. It's a satellite message to the audience. I think that people today have to artificialize their faces in order to look good. But we never know what's behind all that, whether they are kind or not. We don't know because it's only surface. So, to go back to the usage of materials in my work. I don't want them to create an illusion, an artificial or surface effect, but rather to be the material themselves. They are not only colours, but their own forms. Whether to compose or arrange them somewhere, it not my major point. If the colour fades, it is not a problem. When the work consists of the virtue of the materials, then let them be. This is my belief, my hope, because we believe in God, in something unknown. It is like telecommunication with somewhere that we believe exists. Like an empty space that exists but it is untouchable. In my work, nothing hinders the visitor's movement, nothing is happening, except smell and light.

(*Excerpted from a conversation between Gridthiya Gaweewong and Montien Boonma, exhibition catalogue, Beurdelay & Cie, Paris, 1997*).

Arokhayasala: Temple of the Mind, 1996
Steel, aluminium, herbs, metal lungs/Acier, aluminium, herbes, poumons métalliques
370x250x250cm

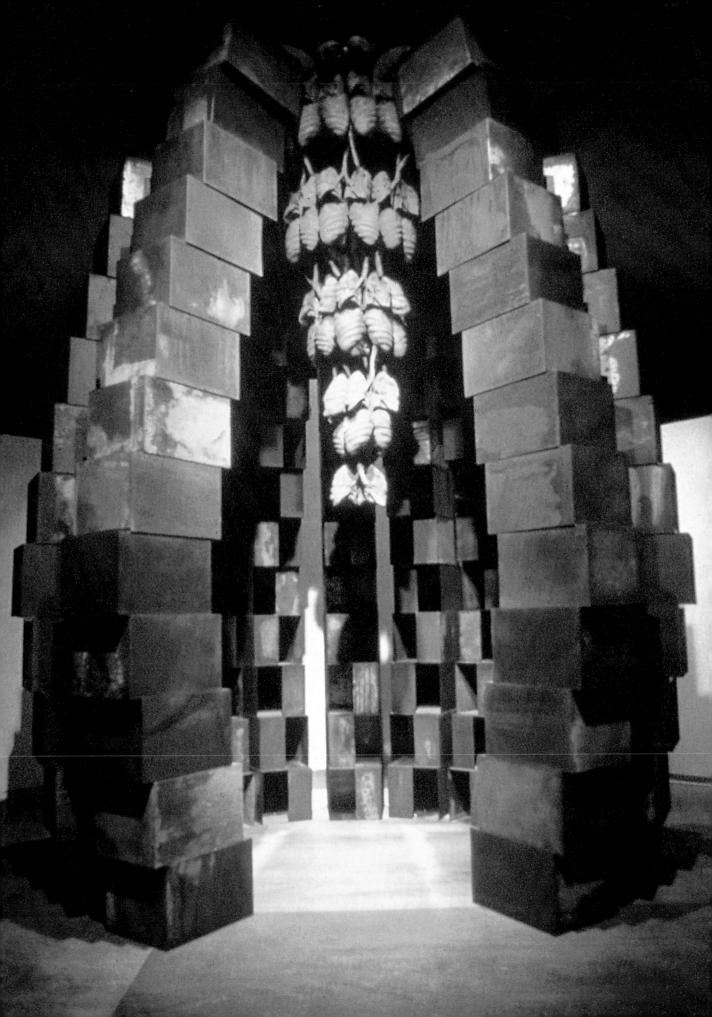

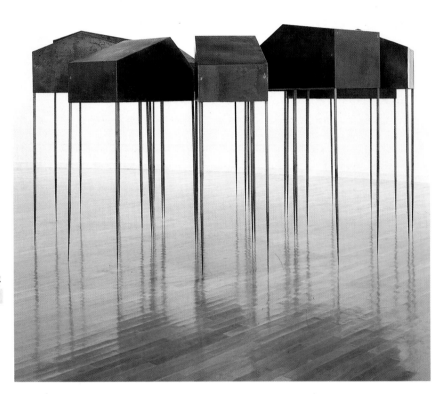

134

Albert Paravi Wengchirachai : Vous n'avez pas quitté le domaine du religieux. Votre travail récent, le "Devalaya Shrine", est inspiré d'espaces rituels comme le complexe des temples khmers d'Angkor Vat. Pourquoi est-ce si important que les gens puissent pénétrer dans cet espace ?
Montien Boonma : En se référant à la pensée bouddhiste, on pourrait dire que chaque individu est un Buddha éveillé. Révérer le Bouddha c'est finalement révérer la nature intrinsèque de chacun. Quand vous entrez dans le temple, vous vous sentez au chaud, parce que vous avez le sentiment que vous allez recevoir de l'aide, c'est comme avoir un père ou une mère pour vous protéger. Ces sortes de chapelles étaient autrefois des lieux de foi et de guérison, où chacun pouvait aller faire des offrandes aux divinités en même

temps que chanter et prendre des médicaments. C'était donc aussi une sorte de psychothérapie. C'était le meilleur type de soins qui existait. En entrant dans le temple, les gens étaient comme submergés par une vague énorme, ils devaient passer comme sous un tunnel pour accéder à un lieu où ils puissent se tenir debout. C'est comme si nous humains étions presque submergés, à moitié en train de couler, juste au niveau de l'eau...

(Extrait d'un entretien dans Art and Asia Pacific, Juillet 1995, vol.2 n°3 "Thailand")

Gridtya Gaweewong : Comment arrivez-vous à transcender les matériaux utilisés, par exemple les plantes aromatiques locales, et à les replacer dans un

contexte de compréhension immédiate? Pouvez vous communiquer cela à un autre public que le public thaïlandais ?
Montien Boonma: Je pense que le choix des herbes comme matériau est universellement compréhensible. Elles ont leur substance propre. Jamais je ne pourrais obtenir le même résultat en utilisant la peinture acrylique. Nous nous satisfaisons le plus souvent de la nature des couleurs: vert, rouge etc., quelque chose de beau mais qui n'a pas vraiment de signification sinon esthétique, visuelle. Les plantes aromatiques ont une qualité particulière, elles n'ont pas d'attrait visuel par elles-mêmes, bien que la nature les ait dotées d'une couleur, d'une forme spécifique et bien sûr d'une odeur. Ces plantes sont vitales, cela depuis que l'homme a découvert leur vertu médicinale. Je veux que mon travail représente l'espoir. Si nous refusons certaines choses, c'est que nous croyons en autre chose. Mon travail parle d'espoir car nous avons encore de l'espoir en nous. Je ne sais pas si les plantes peuvent nous guérir, mais elles ont vraiment une vertu. Nous savons que les ressources naturelles sont de plus en plus réduites, alors nous utilisons des matériaux chimiques, synthétiques: cela signifie que nous avons espoir. C'est comme le fait que nous croyons en Dieu bien qu'il nous reste invisible. Ces plantes représentent l'espoir que nous plaçons en quelque chose et qui nous fait croire en ce pouvoir, tout dépend de la force avec laquelle nous y croyons, certains y croient, d'autres pas...
Tout comme un satellite émet des ondes, ces matériaux émettent un message vers le public.
Je pense aux gens qui, aujourd'hui se maquillent le visage pour avoir l'air plus présentables en société, vous ne pouvez jamais deviner leur vraie personnalité, ce qui se cache derrière la façade. Pour faire le parallèle avec mon travail, je ne veux pas utiliser les matériaux pour créer de

House of Hope, 1996-97
Herbs, wood, cinnabar, steel,
cotton-string, rice-glue/Herbes,
bois, cinabre, acier, cordes de
coton, colle de riz
Collection Deitch Projects,
New York

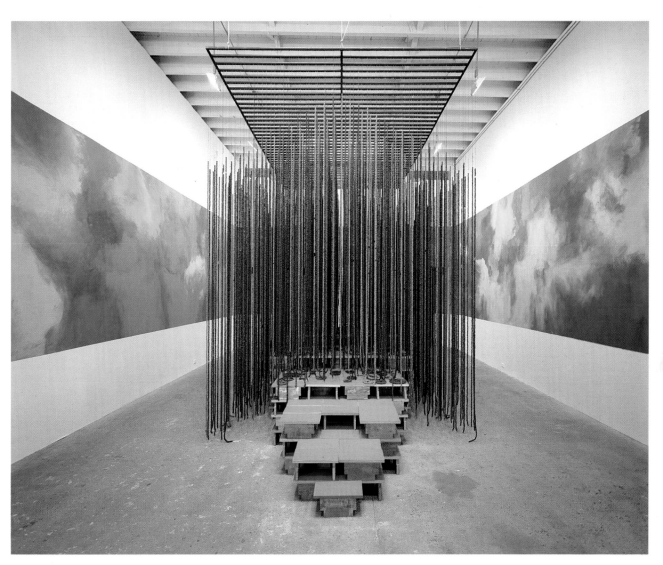

l'illusion, un effet artificiel, de surface, mais pour qu'ils agissent en tant que ce qu'ils sont. Ils possèdent leurs couleurs et leurs formes propres, les composer ou les arranger entre eux n'est pas mon objectif principal. Si les couleurs se fanent, ce n'est pas un problème. Si l'intérêt de l'oeuvre tient à la nature de matériaux, alors il faut les laisser tels qu'ils sont. C'est ma croyance, mon espoir, car nous croyons en Dieu, en quelque chose d'inconnu. C'est comme une télécommunication vers un ailleurs dans

l'existence duquel nous croyons. C'est un espace vide, qui existe mais qui reste intouchable... Dans mon travail, rien n'entrave la marche du visiteur, il ne se passe rien sinon l'odeur et la lumière..."

(Extrait du catalogue de l'exposition *Montien Boonma*, Beurdelay & Cie, Paris 1997)

MAT COLLISHAW

born in 1966 in Nottingham, UK
lives and works in London

né en 1966 à Nottingham,
Royaume Uni
vit et travaille à Londres

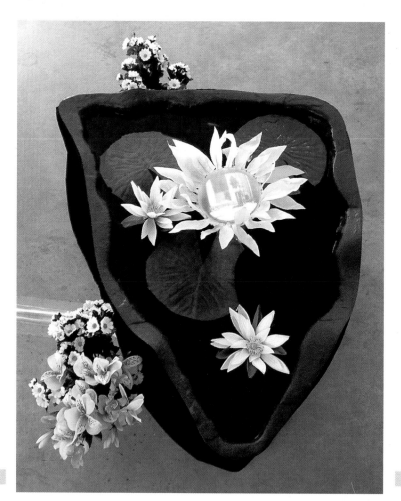

**Lotus Lakes,
Charlene,** 1997
Mixed media with
video projection
equipment/Technique
mixte avec
projection vidéo

**The Awakening
of Conscience, Emily,**
1997
Nova print, wood,
glass/Nova print,
bois, verre
200 x 200 cm

Infectious Flowers,
1996
transparency and
lightbox/ektachrome
et lightbox
50 x 50 cm
Collection Galerie Analix
B&L Polla, Geneva/
Genève

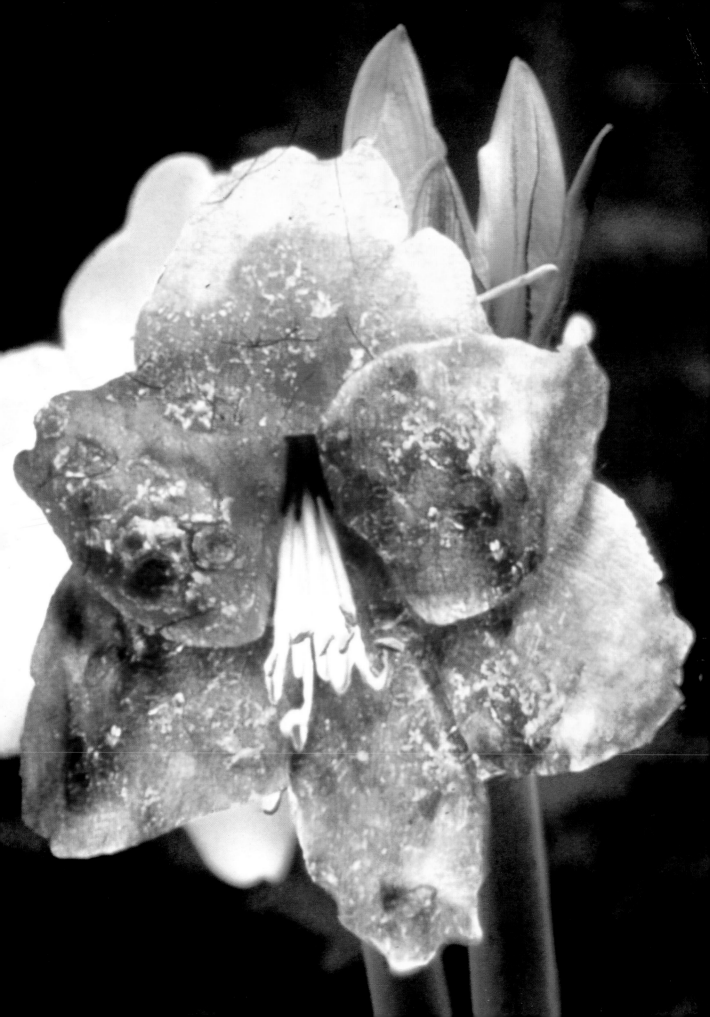

FABIANA DE BARROS

born in 1957 in Sao Paulo,
lives and works in Geneva

née en 1957 à São Paulo,
vit et travaille à Genève

Vulnerability is a condition that is too often imposed by authoritarian systems, whose power depends on its continuing existence. It is found in a great variety of forms and is especially associated with destitution and lack - the lack of hygiene, lack of education, lack of access to the media or the lack of means.

On the other hand, vulnerability teaches you to think; it is an essential part of gaining awareness of your own situation. Vulnerability makes you open to the unknown because it is the unknown. It induces a mode of behaviour that is not only cognitive. Our survival depends on the interpretation by others of our own vulnerability.

Vulnerability is progressive, collective and an integral part of the rules of communication of the group to which we belong.

Among the Yoruba people of West Africa and in Brazil, medicinal plants must be accompanied by certain words if they are to have an effect and meaning.

Words and plants come to the group orally through songs and incantations. Plants on their own have no properties, but must be accompanied with words. Each pairing of plant and word redefines the state of the group's vulnerability and brings healing, and non-vulnerability. The "plant-word" is therefore part of the collective knowledge of the community. Afro-Brazilian rites are based on the notion of "closing the body", making ourselves "invulnerable" to harmful external influences. The mixing of beliefs involved in this process escapes any kind of control; what is at stake is the relationship of each to his or her own vulnerability, risking danger in order to know more about the self.

Belief in memory is essential if vulnerability is to generate an exchange of knowledge. By trying to show ourselves as invulnerable, we hinder communication. The anonymous nature of communication on the Internet makes the exchange unpredictable, thus opening up the dimension of vulnerability. The relationship between the artist and his or her interlocutor, whether private or public, is always a matter of mutual vulnerability. The Internet, because of the structure of communication which it proposes, only reinforces this dimension.

By extending communication through time, the Internet functions in the same way as the "plant-word" pairing. Our vulnerability depends on the balance between the reliability of our memory and its unpredictability.

La vulnérabilité est une condition trop souvent imposée aux populations par les systèmes autoritaires, qui en profitent pour se maintenir. Elle se décline sous les formes les plus diverses, associée le plus souvent à un manque: manque de conditions d'hygiène, manque d'éducation, de relais médiatiques, de moyens.

D'un autre côté, la vulnérabilité est un moteur pour la pensée, un facteur essentiel de la prise de conscience. La vulnérabilité impose une ouverture à l'inconnu car elle est l'inconnu. Elle suggère une conduite qui n'est pas seulement cognitive. Notre survie dépend de l'interprétation que fera autrui de notre propre vulnérabilité. La vulnérabilité est évolutive, collective, elle est intégrée aux règles de communication du groupe auquel on appartient.

Chez les Ioruba d'Afrique Occidentale et au Brésil, les plantes médicinales, pour agir, doivent être accompagnées d'un certain nombre de paroles pour avoir un effet, une signification. Les mots et les plantes parviennent oralement au groupe à l'aide de chants et d'incantations. La plante seule ne possède en soi aucune propriété, elle doit être accompagnée de son mot. Chaque couple "plante-parole" redéfinit l'état de vulnérabilité du groupe et porte en lui la guérison. La "plante-parole" intègre alors le savoir collectif de la communauté.

Les rites afro-brésiliens tournent autour de l'idée de "fermer le corps", de le rendre non-vulnérable aux influences extérieures néfastes. Le métissage des croyances qui y est relié échappe à tout contrôle. Ce qui s'y joue est la relation de chacun à sa propre vulnérabilité, une mise en danger pour en savoir plus sur soi. Faire confiance à la mémoire est une condition essentielle pour que la vulnérabilité puisse devenir un moteur du partage de savoir. En cherchant à nous montrer invulnérables, nous freinons la communication. L'anonymat de la communication sur internet rend l'échange imprévisible et ouvre ainsi la dimension de la vulnérabilité. La relation entre l'artiste et son interlocuteur, qu'elle relève de l'intime ou du collectif, est toujours faite de vulnérabilité réciproque. Internet, de par la structure de communication qu'il propose, renforce cette dimension.

En déployant la communication dans le temps, Internet fonctionne de la même façon que le couple "plante-parole". De l'équilibre entre la sûreté de notre mémoire et son imprévisibilité dépend notre vulnérabilité.

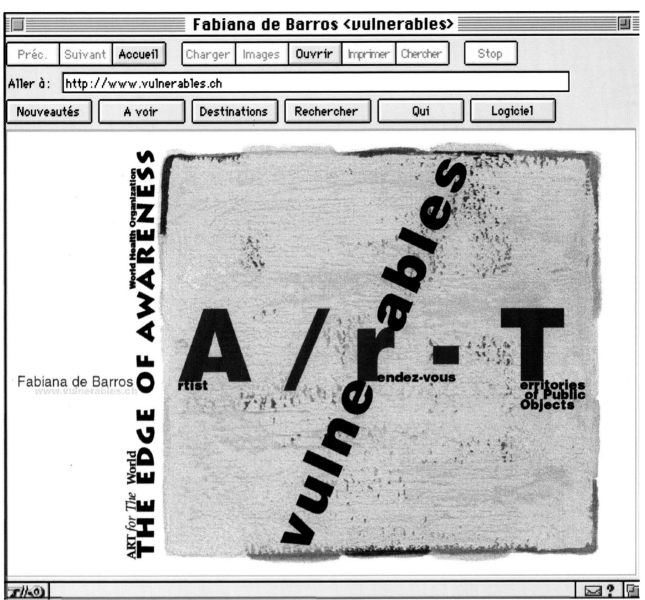

Site Internet, 1998

Le visiteur et l'artiste, 1997
From the video *AllerRetour* co-
directed by Fabiana de Barros and
Michel Favre/Extrait de la vidéo
AllerRetour co-réalisée par Fabiana
de Barros et Michel Favre

SILVIE DEFRAOUI

The bounds of awareness
the rules of order
the frame of mind
set the perception
cut the real to size after the
memory
and give rise to shades
to expanses of absence
and exclusions

(English version by Daniel
Kurjakovic)

Les limites de la conscience
les frontières de l'ordre
les cadres de vie
déterminent la perception
découpent la réalité
modifient la mémoire
et sucitent des zones d'ombres
des plages d'absence
et des exclusions.

140

born in 1935 in St. Gallen,
Switzerland
lives and works in Vufflens-le-
Château, Switzerland and Corbera
de Llobregat, Spain

née en 1935 à Saint-Gall, Suisse
vit et travaille à Vufflens-le-
Château, Suisse / et à Corbera de
Llobregat, Espagne

The Rules of Order, 1998
Billboard/ Panneau d'affichage

TOUHAMI ENNADRE

....Death, the heart of his concern, does not mean abolition, the end or void; it no more inhabits the crepuscular, the morbid, the macabre or the infernal than it appeals to the Beyond. The religious-minded, whatever their Koran, leave him cold: he thinks of them as conjurers, who try to conceal the poverty of their lives, dangerous purveyors of violence and fanaticism. There is no place for the infinite in images which "taken at very close range" plunge distant perspectives into darkness; nor for the uncanny, because the space with which Ennadre is concerned is that of the tragic. The death at work in his photographs is defined by life, "a set of functions that resist death", according to the physician, Bichat, what Ennadre could call "death-life". All that matters is the accord, problematic and tragic between these two facets of reality that there can be no question of reproducing, only of "forming", figuring and experiencing. Not death as severance, but death as structuring, a structured life, "giving birth to life" ...

Even at the time of his mother's funeral, Ennadre's first photographs had nothing gloomy about them; no tears, no coffin, only the resistance of pain in the skin and bones of hands tense with suffering. An affirmation of life in the immanence of its tragic condition. This crucial experience of death would be extended far into space and time. Such was the long voyage in Asia and *Hands, back, feet ...* Ennadre's original intention was to "do a work about the body" - the body immersed in life, and on no account the body posing. Where might suitable settings be found for a project of this kind? Asia, its streets and trains teeming with people, seemed to live up to his expectations, especially since the sheer remoteness and material difficulties of the undertaking gave him a sense of distance that helped provide the concentration he needed. It was a question, not of representing suffering like a reporter or indulging in a complacent display of human misery, but of drawing out the figure of suffering itself, the suffering he felt in others and in himself ...

"What interests me is what lies behind the subject, birth, death, as a way out of violence. Massacres and barbarity. I've seen them in the slaughterhouses. My light tries to mend this horrible violence, showing the horror of this violence, and not the spectacles of horror it produces"

(*Text by François Aubral, excerpted from* Ennadre, Black Light, *Prestel Editions, 1996*)

born in 1953 in Casablanca,
lives and works in Paris

né en 1953 à Casablanca,
vit et travaille à Paris

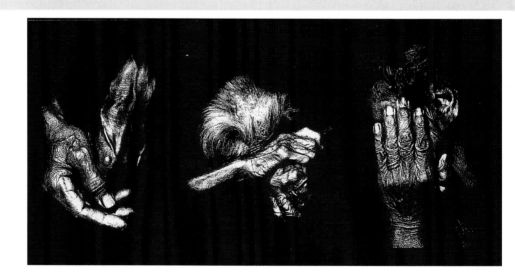

Hands of the World, 1998
Billboard/ Panneau d'affichage

Les mains du monde, 1978-82
Photograph/Photographie
Copyright Touhami Ennadre

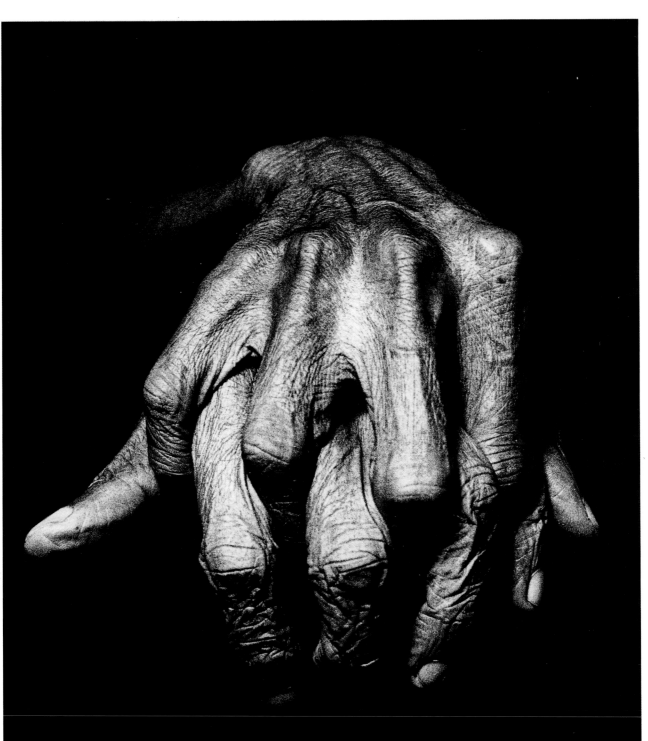

(...) La mort, au vif de son intérêt, n'est pas abolition, vide, fin ou néant ; elle n'évolue pas dans le crépusculaire, le morbide, le macabre ou l'infernal, pas plus qu'elle n'en appelle à un quelconque Au-delà. Les religieux, quel que soit leur Coran, laissent Ennadre froid : il ne voit en eux qu'illusionnistes jouant à cache-misère et dangereux pourvoyeurs de violence et de fanatisme. Aucune place pour l'infini dans ses images qui, "s'approchant au plus près", plongent dans le noir les perspectives lointaines, ni pour le fantastique, parce que son espace est celui du tragique. La mort qui oeuvre dans son travail se définit par la vie, "ensemble des fonctions qui résistent à la mort ", d'après le médecin Bichat, la "mort-vie", dirait Ennadre. Seul compte l'accord, problématique et tragique, entre ces deux aspects d'une même réalité qu'il ne saurait être question de reproduire, mais de "former" de figurer et de vivre. Non pas mort-coupure, mais mort structurante de la vie, vie structurée, "donnant vie à la vie". (...)

(...) Déjà lors de l'enterrement de sa mère, les premières photographies d'Ennadre n'avaient rien de funèbre : ni larmes, ni cerceuil, mais résistance de la douleur dans les os et la peau des mains crispées par la souffrance. Affirmation de la vie dans l'immanence de sa condition tragique. Cette expérience cruciale de la mort devait se prolonger loin, loin dans l'espace et dans le temps : ce fut alors le long voyage en Asie et *Les Mains, le dos, les pieds*. L'intention première était de "faire un travail sur le corps", le corps immergé dans la vie, et surtout pas le corps en train de poser. Où rencontrer des situations adéquates au projet ? L'Asie, sa marée humaine dans les rues et les trains lui semblèrent à la hauteur de son attente, d'autant plus que le grand éloignement et les difficultés matérielles de l'entreprise lui procuraient l'effet de distanciation propice à l'effort de concentration nécessaire. Pas question de représenter la souffrance à la manière d'un reporter, ni de se livrer à l'étalage complaisant de la misère humaine, mais extraire la figure de la souffrance elle-même, celle qu'il ressent chez les autres et en lui-même. (...)

(...) (Ennadre dit) " Moi, ce qui m'intéresse, c'est ce qu'il y a derrière le

144

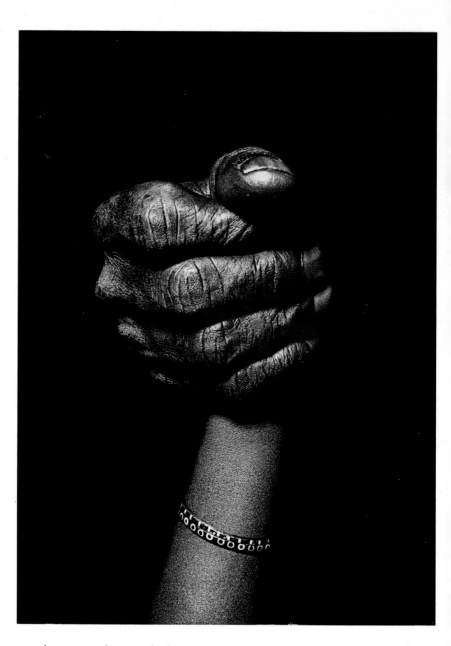

Les mains du monde, 1978-82
Photographs/Photographies

sujet, la naissance, la mort, afin de sortir de la violence. Les massacres et la barbarie, je les ai vus dans les abattoirs. Cette violence horrible, ma lumière essaie de la réparer, montrant l'horreur de cette violence, et non pas les spectacles d'horreur qu'elle produit."

(*Extrait d'un texte de François Aubral, in* Ennadre. Black Light. *Prestel Editions, 1996*)

JUAN GALDEANO

Over the last year a fairly acute form of hepatitis kept me bedridden for almost four months. This experience brought home to me how fragile and vulnerable the body is, and the importance of health.

But where does the body start and where does it end? Nietzsche said that the really revolting thing about pain is not pain in itself, but the absurdity of it.

I see illness as a sapping of strength, and health as a will to overcome.

Laid out in bed, I felt - perhaps because of the fever - that my body was like a soap bubble, beautiful but fragile. I felt I was living in two different times at once: the accelerated time of my active desire to get better, and the passive, slow time of a body that was recuperating. Everything was happening at different times and different speeds, and nothing stopped. I think that both the body and art are areas of conflict where we struggle for an impossible ideal. Perhaps it is art that enchants us with the illusion of something that will last while we do not.

So I dream of a world with neither AIDS nor cancer, with neither disease nor pain.

And in my dream we are like soap bubbles, beautiful and able to share a space that is healthy and whole.

Durant l'année écoulée , à cause d'une hépatite assez aiguë, je me vis contraint à rester au lit pendant près de quatre mois.

Cette expérience m'a permis de comprendre la fragilité et la vulnérabilité de notre corps, et l'importance de la santé.

Mais où commence et où s'arrête le corps? "Ce qui réellement nous porte à nous révolter contre la douleur, ce n'est pas la douleur en soi, mais l'absence de signification de la douleur", disait Nietzsche. J'envisage la maladie comme quelque chose qui détourne nos forces, et la santé comme un désir de surmonter cette situation.

Bloqué au lit, j'avais l'impression, sans doute due à la fièvre, que mon corps était une bulle de savon, belle et vulnérable. J'avais le sentiment de vivre sur deux tempos à la fois, le tempo accéléré de mon désir de guérir, et le tempo retardataire de mon corps qui reprenait peu à peu des forces. Tout tournait à des rythmes différents, rien ne s'arrêtait longtemps. Je crois qu'aussi bien l'art que le corps sont des espaces de conflit à l'intérieur desquels nous luttons pour un idéal impossible. Peut- être l'art est il ce qui fait briller à nos yeux l'illusion de la permanence et de l'éternité , face à la légèreté de notre propre existence.

Alors je rêve d'un monde sans Sida ni cancer, sans maladies ni douleur.

Je rêve que nous sommes de jolies bulles de savon, capables de nous partager un espace virtuellement sain.

born in 1955 in Almeria, Spain
lives and works in Madrid

né en 1955 à Almería, Espagne
vit et travaille à Madrid

S/T (The perfect moment,
IV Movimiento), 1984-98
Machine and liquid soap/machine
et savon liquide

147

In the past few weeks, while I was thinking about this text, something kept coming back to mind: something odd that happened about two years ago in Geneva. A man living near the airport was bitten by a mosquito - an illegal immigrant from the tropics - and which had managed to survive through the summer weather. And so the poor man who had never gone anywhere himself caught malaria! This rather ironic incident seems to me to symbolize one kind of fight against illness. On the one hand, pharmaceutical institutions are constantly developing new products to protects us against malaria. On the other hand, the mosquitoes which absorb these drugs are clearly able to adapt to them. Their poison manages to undo the work of map-makers and the efforts made to limit risk areas.

If we have to speak of a period, a limit and a sense of awareness, then ours is certainly one which is hydroponic, transgenic, cloned, virtual, chemical and nuclear.
There are those who resist, those who don't and those who manage to adapt. It is this fantastic power of adaptation on the part of the mosquito which makes it an extraordinary optimistic model for looking at the future.

FABRICE GYGI

born in 1965 in Geneva
lives and works in Geneva and
Zurich

né en 1965 à Genève,
vit et travaille à Genève et Zürich

Bar, 1997
Metal, awning, straps, neon/Métal, toile, sangles, néon
240 x 240 x 240 cm
Courtesy Bob van Orsouw Gallery, Zürich

Podium, 1997
Metal, wood, awning, straps, light/Métal, bois, toile,
sangles, éclairage, 270x320x320cm
Courtesy Bob van Orsouw Gallery, Zürich

Ces dernières semaines, une chose m'est revenue souvent à l'esprit lorsque je pensais à ce texte. C'est le souvenir d'un fait divers qui s'est déroulé à Genève, il y a environ deux ans. Un homme, qui habitait près de l'aéroport, s'est fait piquer par un moustique arrivé clandestinement des Tropiques, qui, profitant de l'été sous nos latitudes, réussit à survivre. Ainsi le pauvre homme qui n'avait jamais voyagé, attrapa la malaria! Cet incident quelque peu ironique, me semble bien résumer symboliquement certains aspects de notre lutte contre la maladie. D'un côté, les organisations sanitaires cherchent sans cesse des nouvelles solutions pour prévenir le paludisme. De l'autre, les moustiques qui ingèrent ces antipaludéins finissent par adapter ostensiblement leur venin, et continuent de déjouer même les travaux des cartographes et les efforts faits pour circonscrire les zones à risque.

Alors s'il nous faut parler d'une époque, de ses limites et de sa conscience, la nôtre est très certainement hors-sol, transgénique, clonée, virtuelle, chimique et nucléaire. Il y a ceux qui tentent de résister, et ceux dont le maître-mot est l'adaption. Ainsi, le fantastique pouvoir de mutation du moustique fait de lui le champion d'une façon extraordinairement optimiste d'envisager l'avenir.

Tent on stretcher, 1994
Cotton, straps/Toile, sangles
Collection Tullio Leggeri, Bergamo

HENRIK HÅKANSSON

born in 1968 in Helsingborg,
Sweden
lives and works in Sweden and
New York

né en 1968 à Helsingborg, Suède
vit et travaille en Suède et à New
York

To define health is a difficult question. I believe that health is a matter of biological diversity and a state of environmental welfare.

In the works for this exhibition, I want to reflect on the basic concept of biological nature as source of human behaviour among other animals. The projects are an attempt to create a higher level of possibilities in communication and inter-species interaction. They might also be seen as an exploration of artificial construction and the design of landscape as well as the use of landscape as design. The work as a whole is divided into separate modular projects designed to be extended or to be used optionally. The structure is based on a strategy of flexibility as providing a suitable condition for a temporary living situation. The Bird Island project for Geneva is an attempt to attract and provide a suitable habitat and territory for one couple of birds. The birdhouse placed on the island should be seen as a modular bird observation centre which can be extended indefinitely.

The bird house, which is a standard and easily reproduced format, is mounted on an aluminium tripod to be flexible and easily movable to any site. The nest is equipped with two cameras which include microphones and which, together with cameras located around the island, will provide easy observation of both the interior and exterior. With the optional use of RF transmitters, images can be seen on any external monitor away from the unit.

Each unit is powered by solar panels. The system will enable an intimate relationship to be established between you, me and the birds.

To me bird watching makes it possible to create an interesting social structure and to develop a personal reflection on viewing.

For the following venues, I have chosen to reflect upon and work within the area of the Amazon, which as a personal reflection has always been a place of dreams, perhaps the most beautiful ever imagined.

Since I have never been there before, my image is made from literature and news and possible instinct. The recorded film will be presented uncut, with the possibility of live broadcasting. A science fiction movie to be divided into science and fiction as two parts. The science is a reflection on biological behaviour from the standpoint of a cultural state of mind, or cultural behaviour in terms of a natural state of mind. Nature to be redefined and reconstructed as the real wild life. The fiction is real life. The jungle is out there, out there is a jungle. With the project I want to explore and investigate the state of an imagined dream and the structure of a physically and environmentally declining area. The work will consist of a constant video survey and monitoring of a chosen area within the Amazonian rainforest.

The form of the work concerns the creation of situations for the construction and the rebuilding of ultimate environments. I see a possibility in art for direct action within the surrounding area as a creation of its own territory. The making of land and physical territories in order to preserve or protect any area of natural habitat and which most probably will be mirrored in our world of health.

Il est difficile de définir la santé. Je crois que la santé est une question de diversité biologique et de richesse de l'environnement écologique.

Dans le travail que j'ai réalisé pour cette exposition, j'ai voulu réfléchir à la nature comme lieu possible de comportements de type humain chez d'autres animaux, et aux comportements de l'homme face à cette situation. Ce projet tente de créer plus de communication et plus d'interaction entre les espèces. Il peut aussi être compris comme une exploration de la construction artificielle du paysage, ou de l'utilisation du paysage en tant que produit fabriqué. Le projet se divise en plusieurs parties, qui peuvent être développées ou utilisées de manière optionnelle. Cette flexibilité est stratégiquement adaptée à des situations de vie temporaires.

Le projet de l'île aux Oiseaux pour Genève, vise à créer un habitat qui convienne à un couple d'oiseaux et qui puisse devenir leur territoire. La maisonnette pour les oiseaux, placée sur l'île, est la maquette d'un centre d'observation mobile. C'est un modèle qui pourrait être agrandi indéfiniment. La maisonnette est d'un format standard aisément reproductible, elle est montée sur un tripode en aluminium pour pouvoir être transportée n'importe où. Le nid est équipé de deux caméras dotées de microphones. Complété par d'autres caméras posées autour de l'île, et alimenté en énergie par des panneaux solaires, le dispositif de filmage permettra donc d'observer l'intérieur et l'extérieur aussi facilement. L'utilisation de transmetteurs RF, permettra de voir ces images sur des moniteurs extérieurs. Grâce à ce système, pourra s'établir une relation intime entre vous, moi et les oiseaux. Regarder les oiseaux me permet d'approfondir une réflexion sur le regard, de mettre en avant des types de structures sociales. Pour les étapes suivantes, j'ai décidé de travailler sur la région de l'Amazonie. L'Amazonie a toujours représenté pour moi un endroit de rêve, le plus beau qu'on ait jamais imaginé, un endroit où aller et disparaître pour toujours. Comme je n'ai jamais été là bas, l'image que je me fais de l'Amazonie est nourrie de littérature, de ce qu'en disent les informations, et de ce que je peux instinctivement en imaginer. Je souhaite explorer ce dont est fait ce type de rêve, mais aussi ce dont est faite la réalité physique d'un lieu spécifique, d'un environnement menacé, sur le déclin. Pendant une période donnée, un

petit morceau de la forêt vierge amazonienne sera filmé en permanence par des caméras de vidéo-surveillance. Le film sera montré sans montage, dans son intégralité, er éventuellement retransmis en direct. Ce sera de la science-fiction car ce travail réunira deux aspects: la science et la fiction. Ce sera un film de science-fiction car il réunit deux aspects: la science et la fiction. L'aspect scientifique consiste en une réflexion sur les comportements biologiques, observés d'un point de vue culturel, et sur les comportements culturels, regardés sous l'angle de la nature. La nature peut être recréée, la vraie vie sauvage reconstruite. La fiction, c'est la vie réelle. La jungle est juste là dehors, au dehors c'est la jungle.

La forme de mon travail reflète mon intérêt pour la reconstruction d'environnements, pour la création de nouvelles situations de vie. Je vois dans l'art une possibilité d'agir directement sur l'environnement. L'art crée son propre territoire. En fabriquant la nature, en inventant des territoires, il nous permet de protéger l'habitat naturel. Et cela peut se refleter sur la santé, au niveau mondial.

151

Untitled (Archilochus anna)
Detail from/détail de
"Hummingbird Highway", 1996
C-type print

Next page/page suivante
Untitled (Phylloscopus sibilatrix),
1997
C-type print

ALFREDO JAAR

154

born in 1956 in Santiago de Chile
lives and works in New York

né en 1956 à Santiago du Chili
vit et travaille à New York

Life is mor impor than Art, that's what makes A import

La **Vie** est plus importante que l'**Art,** d'où l'importance de **l'Art.**

James Baldwin

ILYA KABAKOV

born in 1933 in Dniepropetrovsk,
Ukraine
lives and works in New York

né en 1933 à Dniepropetrovsk,
Ukraine
vit et travaille à New York

On the benefits of hysteria

It goes without saying that health is an absolute value, that it is good to be healthy and bad to be ill. But at the same time, it might be said that there are a number of professions and activities which are difficult, and sometimes even impossible, to pursue while remaining a "healthy" person. In such situations, health must retreat before some special, strange state of both the mind and of the entire organism. This state requires that one should consciously enter into it, not just for a short time but for a prolonged period. In extreme cases, it is a permanent state which at the very least is very risky for the person concerned, if not actually a source of self-destruction.

It is not difficult to guess that we are talking about the profession of an artist, musician, actor, or more broadly, about any endeavour related to the preparation and making of what is called art. In a direct and simultaneously paradoxical way, this sphere of activity is connected to and conditioned by self-destructive tendencies of the organism, or more commonly, it uses or acts as a parasite on pre-existing or acquired defects, illnesses, the mere enumeration of which would occupy many pages. I would like to emphasize here the main characteristic that is immediately striking: what is bad, definitely bad, for the health of the maker of all kinds of "artistic" products turns out to be very good and very "healthy" for the object itself; ultimately, there is a very direct dependence between the two.

As an illustration of this, let us examine from this angle the problem of hysteria. As everyone knows, hysteria is a disorder of the central nervous system; as a result of this illness, those stresses and tensions which a healthy person copes with quite successfully prove unmanageable for an hysterical person, who becomes the victim of nervous "outbursts". Their nerves crack and the result is a nervous breakdown. Often it is not only real circumstances, but entirely fabricated ones emerging from the sick person's imagination, that are the cause of the hysterical breakdown.

But what arises involuntarily in the sick person's mind is brought out in an entirely conscious manner by people in the "world of art". Making use of the contagiousness of hysteria generated during the period of an outburst, the actor, artist or musician, in particular, prepare themselves for the deliberate onset of a fit in order to "captivate" and shock the viewer, which as everyone knows, is one of the goals of artistic activity. But the moment of the fit and its peak are meticulously calculated by the artists, whether intuitively or consciously (which, by the way, is also possible for really hysterical people). The artist, actor or musician carefully prepare themselves for the sudden "lapse" into that hysterical state of breakdown. This moment is usually orchestrated by the preliminary course of an artistic event. In the theatre, it is impossible to imagine the entire event as an hysterical breakdown - the "show" is just the preparation of and prologue to those two or three moments of hysteria, that are very brief but unbelievably concentrated. It is precisely at these moments, or more exactly, instants, that an enormous expulsion of nervous energy occurs, and these moments constitute the main contagious activity that unites the audience and the stage for a moment. This is precisely that famous "intrusion into the soul", without which no genuine art exists. But, of course, it is understandable that without some preparation for that moment this "principle of contagion" will not work, and the art of the actor, violinist and reciter consists in the technique of slowly but inevitably leading themselves and the public (viewer or audience) towards these "points".

In a strange way, according to many patients, the destructive activity of the hysterical outburst is also tied to some "strangely sweet" experience. It is unlike anything else, and to a large degree, it is also experienced by actors when they are playing their roles. This ambiguous attitude toward a nervous outburst, the desire to relive it again and again, to draw close to the very "edge" where a fit might occur at any moment, unites the sick person and the artist, the hysterical person and the creator, in their attitude towards one of the most widespread and untreatable forms of illness.

Des bienfaits de l'hystérie

Il va sans dire que la santé est un bien absolu, qu'il est bon d'être en bonne santé et néfaste d'être malade. Il y a cependant toute une série de professions et de fonctions qu'il est difficile d'exercer tout en restant "sain de corps et d'esprit". Chez les personnes concernées, la santé doit battre en retraite et laisser la place à un étrange état de l'esprit et de l'organisme. On entre dans cet état pour une période prolongée, et dans les cas extrêmes de manière permanente, et il faut que l'on en soit conscient, car cela peut être très risqué, à moins que l'on ne soit déjà complètement malade et autodestructeur. Il n'est pas difficile de deviner que nous parlons du métier d'artiste, de musicien, ou d'acteur, et plus généralement de toute activité liée à la production de ce que nous appelons l'art. De manière directe et pourtant paradoxale, cette sphère d'activité est liée aux tendances autodestructrices de l'organisme, et, plus communément, agit comme un parasite aggravant les pathologies et les défauts préexistants, dont la liste complète occuperait un nombre illimité de pages. Je voudrais mettre l'accent ici sur la caractéristique qui saute le plus aux yeux: ce qui est mauvais, et définitivement néfaste pour la santé d'un créateur, quelque soit le type d'art qu'il produit, se révèle être très bénéfique et très salubre pour l'oeuvre d'art elle même. En fin de compte, on constate la plus étroite dépendance entre ces deux effets. Examinons sous cet angle le problème de l'hystérie afin d'illustrer ce qui a été dit plus haut. Comme chacun sait, l'hystérie est une maladie du système nerveux central. Chez l'individu atteint d'hystérie, le stress et les tensions qu'une personne normale peut supporter plus ou moins bien, provoquent une "crise de nerfs" . Ses nerfs ne tiennent pas le coup, et il en résulte une dépression nerveuse. Souvent, les circonstances qui provoquent la dépression hystérique ne sont pas que réelles, mais issues aussi de l'imagination de la personne malade.

Ce qui survient involontairement chez une personne malade est, par contre, chez les gens de l'art, entièrement provoqué. Utilisant la contagion de l'hystérie pendant la crise de nerfs, l'acteur, l'artiste ou le musicien provoque intentionnellement la crise, de façon à captiver et à choquer le spectateur, ce qui, on le sait, est un des buts de l'activité artistique. Mais le moment de la crise et de son sommet, est chez les artistes méticuleusement calculé, intuitivement

Fallen Sky, 1995
Installation/Installation
Dialogues of Peace/Dialogues de Paix
Palais des Nations, Geneva/Genève, 1995

ou consciemment. La dépression est soigneusement préparée par le déroulement antérieur du spectacle ou du concert. Il est impossible d'imaginer un spectacle entier comme une dépression hystérique. Le spectacle constitue un prologue et un épilogue à deux ou trois moments de crise hystérique, très brefs, mais incroyablement concentrés, exacerbés. C'est précisément à ces moments, ou plutôt pendant ces instants, que se produit une énorme décharge d'énergie nerveuse et que la scène et le public, par contagion, se trouvent réunis. C'est la fameuse "intrusion à l'intérieur de l'âme humaine" sans laquelle aucun grand art n'a d'existence. Bien-sûr, sans une certaine préparation, ce "principe de contagion" ne pourra pas opérer. L'art de l'acteur, du violoniste ou du récitant, réside dans la technique qu'il déploie pour amener le spectateur avec lui, lentement mais sûrement, jusqu'à ces sommets d'intensité.

Étrangement, mais c'est un fait admis par de nombreux malades, l'action destructrice de la crise hystérique est liée à une expérience "étrangement douce", incomparable. Les acteurs font la même expérience en endossant leurs rôles. Cette attitude ambiguë envers cet état nerveux extrême, ce désir d'éprouver ce sentiment encore et encore, d'être toujours au bord d'une crise pouvant survenir à tout instant, est commune à l'artiste et au malade. L'individu hystérique et l'individu créateur se ressemblent dans leur ambiguïté face à la plus répandue et la plus intraitable des maladies.

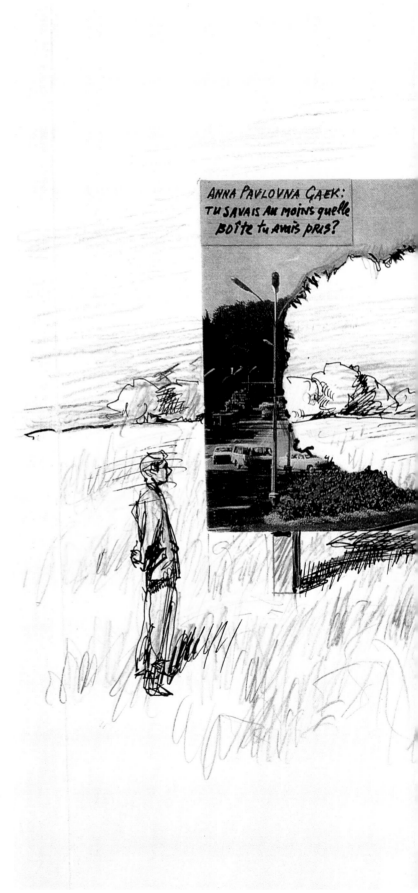

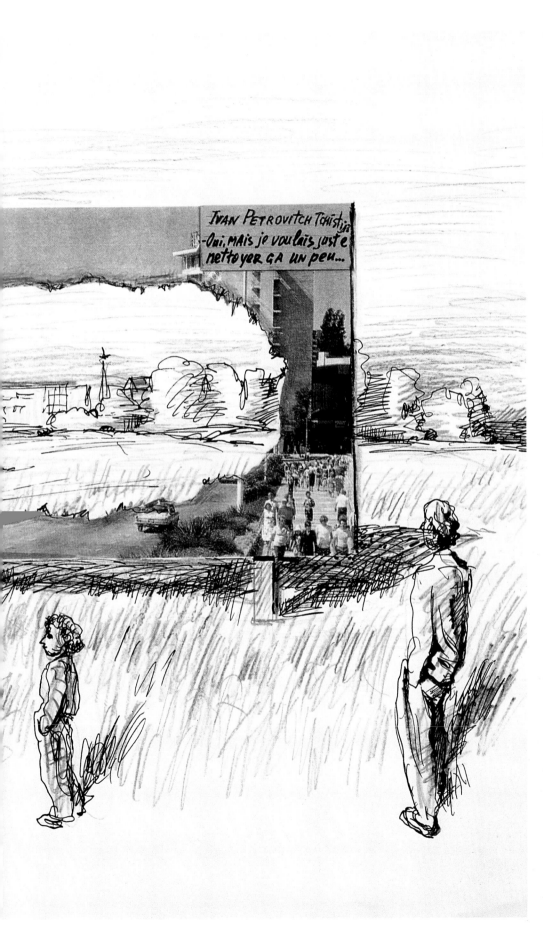

Reading the Words...,
1997
Installation, Skulptur
Projekte, Münster 1997

Pour la santé de
l'environnement, 1998
Billboard/ Panneau
d'affichage

159

KCHO

born in 1970 in Nueva Gerona, Isla
de la Juventud, Cuba
lives and works in Havana

né en 1970 à Nueva Gerona, Isla
de la Juventud, Cuba
vit et travaille à La Havane

La Columna Infinita 4, 1996
12 inner tubes/12 tubes chambres
à air

Aislamento, 1998
Sketch for the installation in
Geneva/Croquis pour l'istallation
à Genève

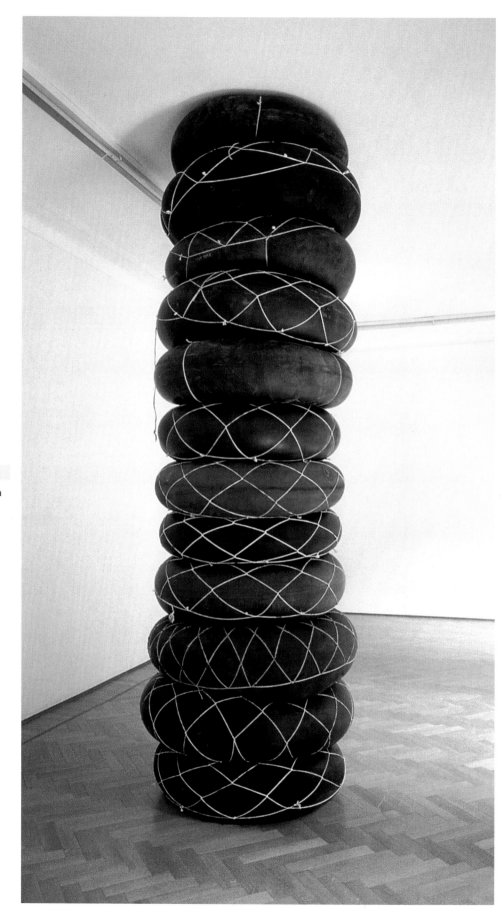

"AISLAMIENTO"

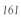

DIMITRIS KOZARIS

You live wherever you live,
you do the work you do,
you talk however you talk,
you eat whatever you eat,
you wear whatever clothes you wear,
you look at whatever images you see ...

You are living however you can,
you are whoever you are

"Identity"
of a person, of a thing, of a place.

"Identity"
The word itself gives me shivers
It rings of calm, comfort, intentedness
What is it, identity? To know where you
belong?
To know your self worth? To know who you
are?
How do you recognize identity?
We are creating an image of ourselves, we are
attempting to resemble this image ... Is that we
call identity? The accord between the image we
have created of ourselves? Just who is that
"ourselves"?
(Wim Wenders, from the film *Notebook on
Cities and Clothes*)

To the question of how we live on this planet
the answer comes immediately: sometimes we
think we are living in a universe where we are
protected from the eyes of God and so forget
our responsibility towards ourselves, our
neighbour and our environment ...
Suddenly we remember that we are part of the
contradictions of this world and that everything
is linked to everything else; thus the problem of
health in the world cannot be separated from
wars and epidemics, under-development from
hunger, education from marginalization or
poverty from the equal distribution of resources.
The economists claim that objectivity exists in
the economic sphere, even though 80 per cent
of the world's population live on the threshold
of catastrophe. In response to the question
about how we live on this planet, F. Guattari
urges us to re-examine our ideas and means to
take account of this reality and this awareness.
Salif Keita says that artists are like prophets
because art can only come from a sensitive
heart, a noble heart such as that of the prophet.
While prophets have always warned about the
consequences of human choices, we in our
video have limited ourselves to stitching
together images and sounds from the history of
the cinema as a reminder that we don't need to
be prophets to see the most obvious aspect of
the problem: during the research work for the
video *Body and Soul*, we realized that major
health problems are not only the result of
inevitable or incurable ills (science) but of our
own difficulties of co-existence (society). Thus
the latter condition any solution to the former -
we only need to think about the expenditure
on arms as compared with that devoted to
education, health, nutrition ...

162

born in 1960 in Athens
lives and works in Milan and
Athens

né en 1960 à Athènes, Grèce
vit et travaille à Milan et Athènes

COLLECTIVE EDITORS:
SIMONA BARBERA
MATTEO BERTELLA
DIEGO BIANCHI
ALESSANDRA BONOMINI
MARIANNE BOWDLER
MICHELE BOZZETTI
CRISTINA CAGNAZZI
ROBERTO CASCONE
ANTONIO DE PASCALE
LUIGI DELLATORRE
NADIA DI CORRADO
GIOVANNA DI COSTA
FRANCO DURANTI
VITTORIO GELMI
MERI GORNI
ALBERTO GIUDATO
DIMITRIS KOZARIS
CARLO LOSASSO
DAVIDE MAJORINO
LAURA MATEI
CRISTINA MAURI
NESSUNO
ANDREA ORENI
ADRIAN PACI
LEONARDA PAGNAMENTA
ELENA PARATI
STEFANIA PERNA
DANIELE POZZI
IRENE PRINZIVALLI
ANNA PRIVITERA
ARIS PROVATAS
AGOSTINE SANCHEZ
SUSANNA SCARPA
CLAUDIA TROBINGER
MICHELA VENEZIANO

A la question : de quelle façon vivons-nous sur cette planète? Nous pouvons répondre immédiatement : nous croyons parfois habiter dans un univers où nous sommes à l'abri du regard de Dieu et en conséquence nous oublions les responsabilités que nous avons envers nous-mêmes, envers nos voisins, envers notre environnement...

Tout à coup, nous réalisons que nous sommes partie prenante des contradictions de ce monde, et que chaque question est liée à d'autres. Ainsi, le problème de la santé dans le monde ne peut être séparé du problème des guerres, du sous-développement, des épidémies et de la faim, de l'éducation, de l'exclusion sociale, de la pauvreté et de la distribution des ressources...

Les économistes soutiennent, eux, qu'il existe une objectivité des questions économiques. Mais il ne faut pas oublier que 80% de la population vit au seuil de la catastrophe. A ce problème, F. Guattari répond: réexaminons nos idées, réexaminons les moyens employés, de manière à tenir compte de ces réalité et de la conscience que nous en avons.

Salif Keita dit que les artistes sont comme des prophètes, car l'art ne peut venir que d'un coeur aussi sensible et aussi noble que celui du prophète. Tandis que les prophètes ont toujours averti les hommes des conséquences de leurs choix, nous nous sommes limités, dans la vidéo que nous avons réalisée, à recoudre ensemble des images et des sons de l'histoire du cinéma pour rappeler qu'il n'est pas besoin d'être prophète pour voir l'aspect le plus évident du problème.

Pendant la phase de recherche qui a précédé la réalisation de la vidéo *Body and Soul*, nous avons pu constater une fois de plus que les plus importants des problèmes qui concernent la santé ne sont pas dus à des maux inévitables et incurables, mais plutôt aux problèmes de société et aux difficultés que nous avons à coexister. La façon dont nous gérons les problèmes de société conditionne entièrement la solution apportée aux problèmes de santé. Il suffit de penser aux dépenses liées à l'armement comparées à celles liées à l'éducation, la santé, la nutrition...

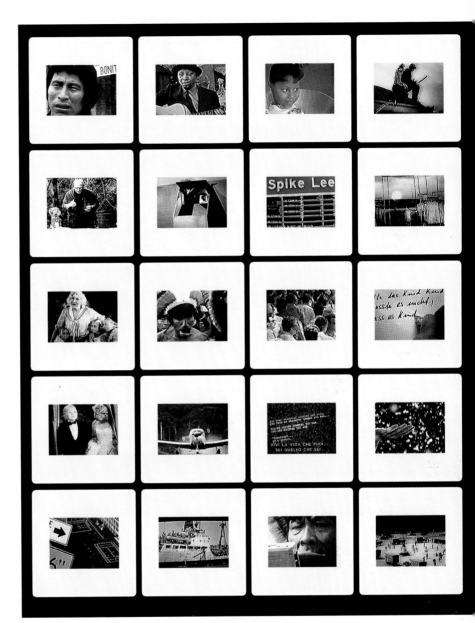

Body and Soul AZ, 1998
Video/Vidéo
Courtesy Collective Editors, Milan

SOL LEWITT

164

born in 1928 in Hartford, USA
lives and works in New York

né en 1928 à Hartford, USA
vit et travaille à New York

Immunity, protection, fear, risk, aggression, impotence, clean, doubt, cloaks, layers, room, antibiotic, phlegm, skin, asepsis, green, alcohol, white, bath, sterile, dish, water, rubber, blood, sore, therapy, amputate, absence, anxiety, sex, touch, life, cold, propagation, abandonment, pain, marrow, oxygen, vertigo, pressure, hypochondria, solitude, psyche, madness, dust, damp, asphyxia, electro, energy, couple, courage, depression, vice, instability, time, emergency, internal, diagnosis, death, hermetic, pale, gases, dry, diet, fragile, closed, affable, limit, separate, latex, flesh, paranoia, fire.

LOS CARPINTEROS

Alexandro Arrechea Zambrano, born in 1970, in Trinidad, Cuba
Dagoberto Rodrigues Sanchez, born in 1969 in Caibarien, Cuba
Marco Castillo Valdez, born in 1971 in Camaguey, in Cuba
live and work in Havana

Alexandro Arrechea Zambrano, né en 1970 à Trinidad, Cuba
Dagoberto Rodrigues Sanchez, né en 1969 à Caibarien, Cuba
Marco Castillo Valdez, né en 1971 à Camaguey, Cuba
vivent et travaillent à La Havane

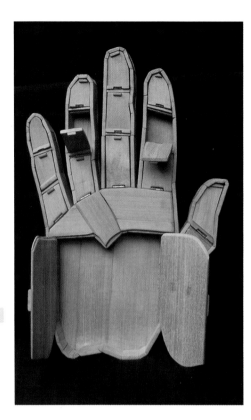

Mano creadora, 1990
Wood, metal/Bois, métal

Immunité, protection, peur, risque, agression, impuissance, propreté, doute, couches, sections, salle, antibiotique, flegme, peau, asepsie, vert, alcool, blanc, bain, stéril, faïence, eau, gomme, sang, démangeaison, thérapie, amputation, absence, anxiété, sexe, toucher, vie, froid, propagation, abandon, douleur, moelle, oxygène, vertige, pression, hypocondrie, solitude, psyché, folie, poussière, humidité, asphyxie, electro, énergie, couple, valeur, dépression, vice, instabilité, temps, urgence, interne, diagnostique, mort, hermétique, pâle, gaz, sec, régime, fragile, fermé, conditionné, limite, séparé, latex, viande, paranoia, feu.

Pajaro pequeño, 1996
Wood, canvas, wrought iron/
Bois, toile, métal forgé

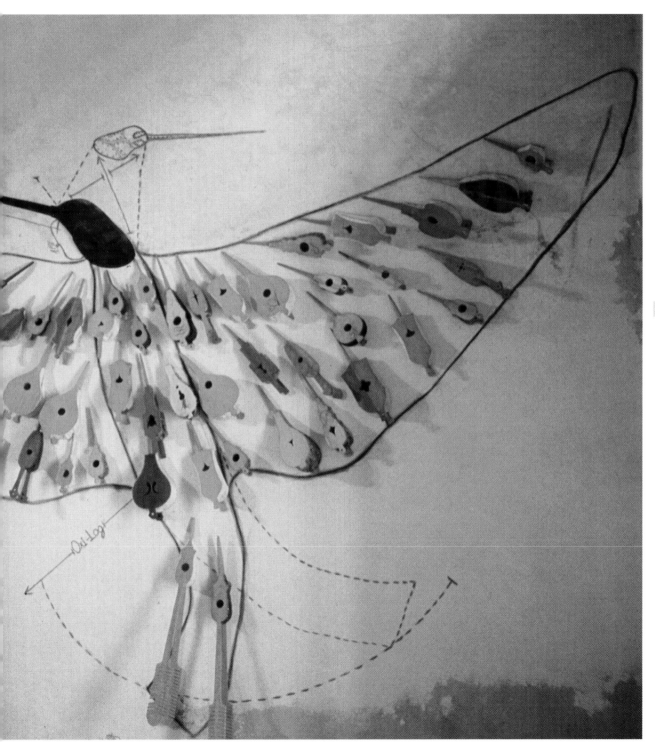

MARGHERITA MANZELLI

born 1968 in Ravenna, Italy
lives and works in Milan

née en 1968 à Ravenna, Italie
vit et travaille à Milan

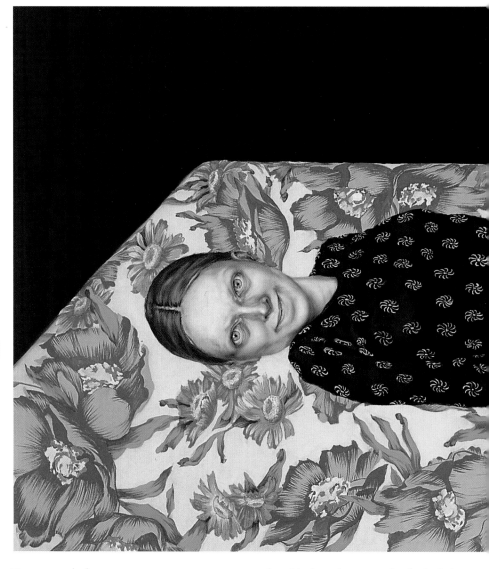

To get enough sleep
to wake up and first see a plant
not to be hungry or if I am to eat
to put my nose on my cat's tummy
to go out
to have earplugs
to see a tree
to go from here to there and come back
to enter and exit places – the lights falling
differently, making different shadows
no one following me
to enter the room in which I pay the
rent monthly, until at least 1999

to be with the red carpet and sofa, the halogen
lights on
to stay there fifteen hours without leaving
to stand for as long as possible - if
necessary
to go back and forth
not to have scoliosis
No one to decide for me.

Niente pianti in pubblico -
antibiotici, 1998
Oil on canvas/Huile sur toile
212 x 90 cm
Collection Claudio Guenzani, Milan

Verifica del funzionamento
Oil on canvas/Huile sur toile
130 x190 cm.

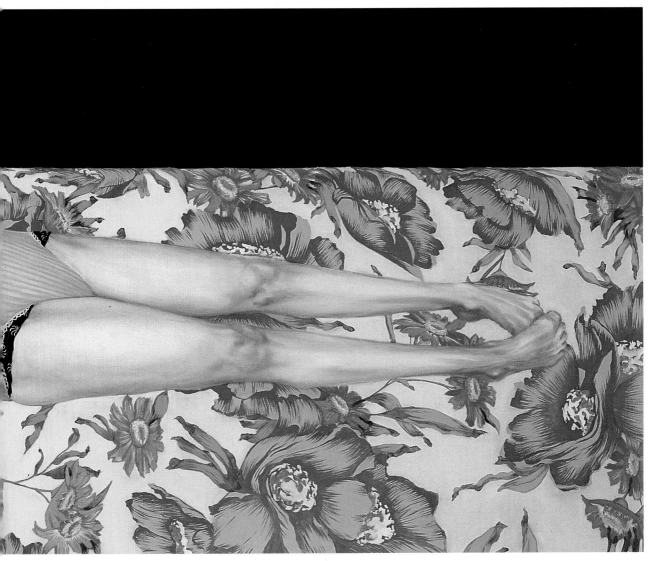

Dormir suffisamment
Me réveiller et que la première chose que je
vois soit une plante
Ne pas avoir faim sauf si je vais manger
poser mon nez sur le ventre de mon chat
sortir
mettre des boules Quies
voir un arbre
aller d'ici à là, puis revenir
entrer et sortir dans des endroits éclairés par des
lumières différentes projetant différents types
d'ombres
et que personne ne me suive

Entrer dans la chambre dont je paye
le loyer chaque mois, au moins jusqu'en 1999
rester près du tapis rouge et du canapé, les
lampes halogènes allumées
rester là quinze heures de suite sans m'en aller
rester debout le plus longtemps possible si c'est
nécessaire
avancer et reculer
ne pas avoir de scoliose
N'avoir personne qui décide à ma place

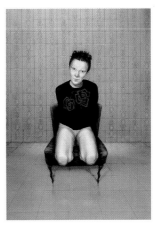

SALEM MEKURIA

born in Adis Abeba, Ethiopia
lives and works in Boston,
Massachusetts,

né à Adis Abeba, Etiophie
vit et travaille à Boston,
Massachusetts

"I think an individual or even a country needs ... to know what happened and why and figure it out, and then you can go on to another level freer, stronger, tempered in some way. Constantly burying it (the past), distorting it, and pretending, ... is unhealthy."
Toni Morrison

A healthy social and political environment elevates the human capacity to think, feel, and to grapple with difficult problems clearly and with purpose. It permits us to find strength in the body and freedom in the mind, and to engage our myriad talents in the pursuit of excellence in life and art. We feel comfortable being in this world when we are nurtured psychologically and physiologically. When our imagination is unfettered we can dream of and realize futures that guarantee our individual well-being, and the well-being of our families, our community, our nation and our world. However, today, most of the world's people live under constant threat of terror and depravation, or are immobilized by traumatic experiences which haunt their daily lives. A world that seems to be perpetually spinning out

of control occludes our ability to see and imagine meaningful solutions. The artist's role today is even more crucial in helping to bring a deeper understanding of why we exist in this unbalanced world. Artists should serve as vehicles for voices that challenge our acquiescence to terror and for visions that chart brighter paths if we are to build a healthy social and political environment for all.

In making *Ye Wonz Maibel (DELUGE)*, I wanted to reflect on the role of the individual in perpetuating tragedies, be it famine, war or political terror, by re-visiting family tragedies in my home, Ethiopia. Focusing my lens on and searching through my own history, I sought to feature personal experiencees that illuminate universal truths. What motivates us to love or to destroy? What turns good to evil, nobility to cowardice, and vision to nightmare? Where do the ranges in-between reside? I have no answers but I offer this work as a tool for looking back to get a sense of how we can look forward to a future in which responsibility and choice inform our conduct.

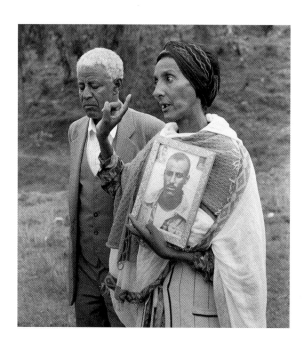

"Ye Wonz Maibel" (Deluge), 1997

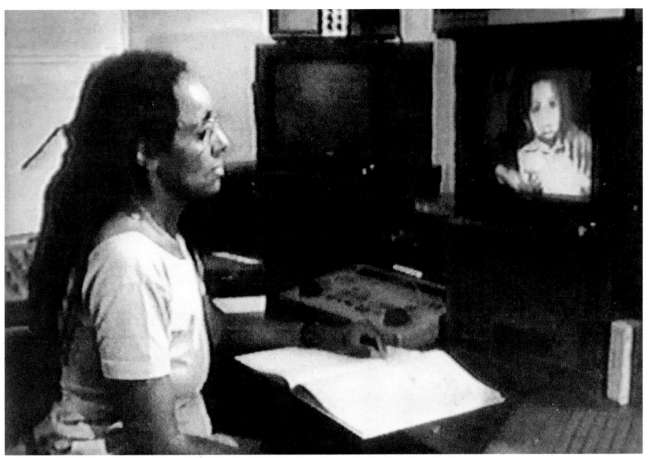

171

Ye Wonz Maibel (Deluge), 1997

"Je pense qu'un individu, ou même un pays, a besoin de savoir ce qui est arrivé et pourquoi, de pouvoir comprendre. Ainsi, il peut continuer sa route en étant plus libre, plus fort, plus résistant. Enterrer sans cesse le passé, le déformer, faire semblant, ce n'est pas sain... "
Toni Morrison

Un environnement social et politique sain, permet à l'homme de mieux réfléchir, de mieux ressentir les choses, et ainsi de se confronter à des problèmes difficiles avec plus d'à propos. Cela nous donne une certaine force physique en même temps que plus de liberté d'esprit, et nous permet de consacrer tous nos talents à exceller dans l'art comme dans la vie. Bien nourris physiquement, psychologiquement, nous pouvons nous sentir à l'aise dans ce monde. Quand notre imagination n'est pas entravée, nous pouvons rêver et construire un futur qui garantisse notre bien-être individel, mais aussi celui de notre famille, de notre communauté, de notre pays, du monde entier.

Cependant, au jour d'aujourd'hui, la plupart des habitants de la planète vivent sous la menace, dans la terreur et la dégradation, et sont paralysés par des expériences traumatiques qui hantent leur vie quotidienne. Le rôle de l'artiste aujourd'hui, plus crucial que jamais, est de nous aider à comprendre le sens de notre vie dans un monde en déséquilibre. Si nous voulons bâtir pour tous un meilleur environnement politique et social, les artistes doivent relayer les voix qui s'élèvent pour remettre en cause notre assentiment à la terreur et pour indiquer des chemins vers un avenir moins sombre.

En réalisant Ye wonz Maibel (DELUGE), et en revisitant des tragédies familiales, chez moi, en Ethiopie, j'ai voulu réfléchir au rôle de l'individu dans la perpétuation de choses aussi tragiques que la famine, la guerre, la terreur politique. En concentrant mes recherches sur ma propre histoire, j'ai cherché à dégager des expériences personnelles capables d'éclairer des vérités universelles. Qu'est-ce qui nous pousse à aimer ou à détruire? Qu'est-ce qui transforme le bien en mal, la noblesse en lâcheté, et le rêve en cauchemar ? Je n'ai pas de réponse à ces questions, mais j'offre ce travail comme un outil qui permet de regarder en arrière pour mieux imaginer un futur au sein duquel le choix et la responsabilité puissent guider notre conduite.

TATSUO MIYAJIMA

(Member of the KAKI TREE
PROJECT Executive Committee)
born in 1957 in Tokyo
lives and works in Ibaraki (Japan)

(Membre du *KAKI TREE PROJECT*
executive committe)
né en 1957 à Tokyo
vit et travaille à Ibaraki (Japon)

I think that health can be measured in two ways: by its "quantity" or its "quality". In contemporary society, health is mainly considered in terms of how long the physical body can live. I believe that the "quality" of life is more important. Health cannot be measured without taking into account how we live it, irrespective of whether life is long or short. Art is relevant to the "quality" of health. It helps us answer the question about how we live. Art initially develops because of the presence of people. An excellent piece of art implies this question and when people develop art, they are able to address the question of how to live. That does not mean that art is a medicine, but rather something that helps us to heal ourselves.

Health will be a significant issue in the future, since the "quantity" of health has been overlooked for too much of this century in our attempts to prolong the life of the body and to delay its death. But the "quality" of life will become a major issue in the near future, and this means that we will have to deal with the fundamental question of how we live. People will increasingly come to consider the issue of "life" as opposed to death, which nobody can avoid.

In Buddhism there is a story about a monk called Fukyo Bodhisattva, who believed in the supreme Buddhist nature that exists in all people. It was the monk's practice to worship everyone. Those who were worshipped by the monk thought that he was mad but this did not stop him from worshipping them and eventually attaining Buddhahood. This story is based on the Buddhist concept that the life of people is the ultimate Buddha to respect. Understanding art in this context implies two questions. The first concerns whether the "recognition" of art has any validity in the present situation and if so, what is "true" art and what is not? The second refers to the way in which recognition can be nurtured - through physical and/or material means, or through the power and energy of spirituality. Spiritual health will be one of the goals of those who live in the twenty-first century, and we can help achieve it through the restoration of the quality and nature of life.

On 9 August 1945, when the atomic bomb was dropped in Nagasaki, almost everything that existed was destroyed. Miraculously, a few kaki trees survived.
In 1993, Dr. Ebinuma, a tree doctor residing in Nagasaki, managed to grow a seedling of the kaki tree, the "Bombed Kaki Tree Jr. Seedling", while he was diagnosing and treating the trees. It was his wish to hand the seedlings over to children for them to grow as symbols of peace.
In 1995, when I first knew about the "Bombed Kaki Tree Jr. Seedling", I was very moved and decided to launch a project entitled the "Revive Time Kaki Tree Project".
The central activity of the project is to plant and grow seedlings of the kaki tree in areas where children live. An important feature of this project is the participation of the public and artists, through self-expression, workshops and other events, in the planting of the seedlings. So far, seven plantings have taken place in kindergartens and elementary schools in Japan and others will follow elsewhere in the world.
Two issues are dealt with in this project: the "quality" of art and the "quality" of our awareness of peace in general. The memory of history, which has experienced such human rights tragedies as the dropping of the atomic bomb and the Holocaust, is now receding into the distance for the new generations. But art is unlimited and open to the human spirit and to history, and thrives on free expression. It is my wish to learn about these issues and to rekindle awareness in the hearts of people.

"Revive Time" Kaki Tree Project,
in/ à Ryuhoki elementary School/
école primaire,
Tokio 1996

Second generation A-bomb Kaki
trees, 1996

Kaki tree with keloid, 1996
in/à Wakakusa-cho, Nagasaki

"Revive Time" Kaki Tree Project,
1997
in the Watari day nursery
in Kumamoto, Japan/
au jardin d'enfants de Watari,
Kumamoto, Japon

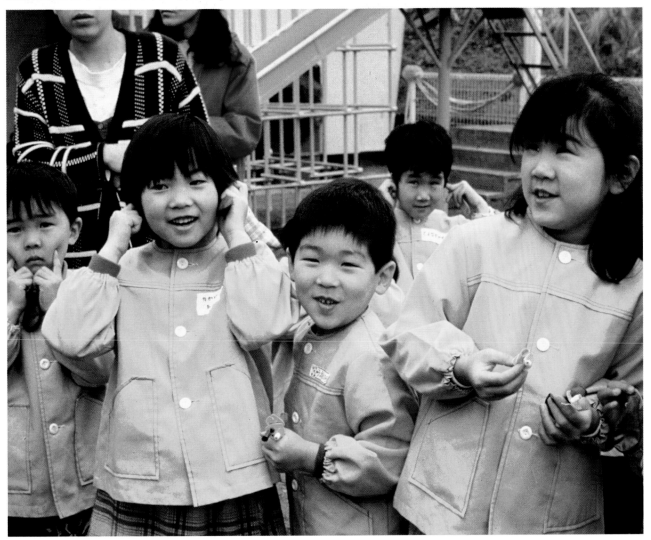

174

Je pense qu'il y a deux sortes de santé- selon que l'on envisage la vie en terme de "quantité" ou de "qualité". Dans notre société contemporaine, nous regroupons sous le terme de santé des questions relatives à la longévité de notre existence physique et corporelle. Je considère quant à moi que la qualité de nos vies est d'une importance plus grande. Que notre vie soit plus ou moins longue, la santé ne saurait se mesurer sans considérer avant tout la façon dont nous vivons.

L'art a un rôle à jouer en ce qui concerne la "qualité" de notre santé. Car il apporte une contribution à la question "Comment vivons nous?" L'art apparaît avec la présence humaine. Toute oeuvre d'art importante met en jeu cette question, que le spectateur doit pouvoir ensuite faire sienne, du "Comment vivre?" Dans ce sens, si l'art n'est pas une médecine, il nous aide cependant à savoir guérir de nos blessures. La santé sera une question de plus en plus significative. Au cours de tout le vingtième siècle, l'aspect quantitatif de la santé - c'est à dire la question de l'allongement de l'espérance de vie, qui traduit la volonté de se soustraire à la mort- a trop retenu l'attention de nos sociétés. La qualité de vie va devenir un problème majeur dans les années à venir, indépendamment de la durée de vie.

Cela implique une question majeure, "Comment devrions nous vivre?". Nous devrons affronter enfin le problème de la vie face à la mort, mort à laquelle personne n'échappe. Le bouddhisme rapporte l'histoire de la pratique ascétique du moine Fukyo Bodhisattva. Ce moine croyait que chaque individu possédait une nature supérieure de Bouddha. L'ascèse à laquelle il s'astreignait consistait donc à vénérer tous les êtres humains. Ceux que le moine vénérait étaient soupçonneux à son égard et le traitaient de fou, mais le moine ne cessait pas pour autant de les vénérer. Il accéda ainsi à l'état de Bouddha. L'histoire est basée sur la conception bouddhiste qui veut que la vie des individus représente le Bouddha que l'on doit respecter le plus. L'ascèse de Fukyo Bodhisattva relevait d'une attitude réaliste, lui permettant de nous faire comprendre que la vie des hommes pèse plus que la terre elle même. The Edge of Awareness pose deux questions. La première question porte sur ce que l'on s'accorde habituellement à considérer comme proprement artistique. Qu'est ce que comprendre l'art aujourd'hui, quelle place lui accorder? Qu'est-ce qui est vraiment de l'art et

qu'est-ce qui n'en est pas?

La seconde question porte sur la reconnaissance accordée aujourd'hui aux individus. Est-ce que l'on peut évaluer l'importance des individus en se basant uniquement sur des critères physiques et matériels?

Ou est-ce que le pouvoir spirituel, l'énergie spirituelle, existent? Voilà les questions. Il devient nécessaire de garantir notre santé spirituelle pour le vingt et unième siècle. Il est important de retrouver la qualité et la vraie nature de la vie.

C'est ce qui m'a poussé à participer à cette exposition en compagnie du Kaki Tree Project Commitee.

Le 9 août 1945, quand la bombe atomique fut lâchée sur Nagasaki, presque tout ce qui autrefois avait existé à cet endroit disparut, à l'exception de quelques arbres de kaki, qui , bien que gravement brûlés, parvinrent à survivre.

En 1993, le Dr. Ebinuma, spécialiste des arbres, habitant Nagasaki, a réussi à faire pousser des plants issus d'un des arbres de Kaki qui avaient survécu aux bombes. Il forma peu à peu le souhait de donner ces plants de Kaki à des enfants afin qu'ils les fassent pousser comme des symboles de paix. Quand en 1995 j'entendis parler de ce projet, j'en fus très touché et je mis en route un projet artistique, le "Revive Time Kaki Tree Project".

Il s'agit de planter et de faire pousser des plants de kaki dans des lieux où vivent des enfants. Cette action est accompagnée de la possibilité offerte au public comme aux artistes et à moi-même, de s'exprimer à travers des workshops et différents types d'événements. Jusqu'à aujourd'hui sept plantations ont été réalisées, dans des jardins d'enfants et des écoles élémentaires au Japon. D'autres suivront à travers le monde. Ce projet aborde deux questions.

La nature de l'art, ses propriétés, et le prix que nous accordons à la paix.

Le souvenir de notre histoire, une histoire au cours de laquelle l'homme a vécu des expériences aussi terribles que l'holocauste ou la bombe atomique, est pour les nouvelles générations de plus en plus lointain. Mais l'art est sans limite, il ouvre l'esprit humain à la dimension de l'histoire, il encourage la libre expression. Mon souhait est de continuer à apprendre sur ces questions, et de contribuer à ranimer la flamme de la conscience dans le coeur des gens.

REVIVE TIME KAKI TREE PROJECT

A HALF CENTURY AGO THE ATOMIC BOMB WAS DROPP-
ED IN NAGASAKI, "REVIVE TIME" KAKI TREE PROJECT EX-
PANDS THE ACTION OF PEOPLE WHO TOUCHED AND FELT F-
ROM THE SEEDLING OF A "KAKI TREE" WHICH WAS BOMBED
IN NAGASAKI AS A JOINT PERFORMANCE TO THE WORLD.
TO CONNECT THE E- NERGY OF "LIFE"
TO THE NEXT G- ENERATION, C-
ROSSING B- ORDERLINE-
S. WE AR- E WAITING
FOR PEO- PLE'S
"ACTION AND"
PERTI- CIPA-
TION"

6 5 4

BOMBED
KAKI TREE JR.

175

IN

8 3

5 2

1

ART YOU

MATT MULLICAN

born in 1951 in Santa Monica,
California
lives and works in New York

né en 1951 à Santa Monica,
Californie
vit et travaille à New York

What is your own definition of health?
That you are without physical or mental
constraints, that your body if functioning well,
that you are feeling comfortable, that you are
relatively happy and that you are able to
express yourself.
And the link between art and health?
When I am working I feel more healthy than
when I am not.
*How do you see the world's health situation in the
future?*
All these terms are very abstract. The world is a
big concept and the future is very big. In any
world one should be protected from disease,
hunger and violence, but then again, all these
things are part of the world.
What is your greatest fear in the 21st century?
I would say feedback, scientific feedback,
physical schizophrenia: the relationship
between virtual reality and global warming. As

things become more abstract the spaces
between nature and perceived nature become
wider and nasty unhealthy things grow out of
these gaps.
Your associations with the title of the exhibition?
I did a banner project in India in 1981. I
worked with a tailor there, a wonderful master
tailor. I gave him my sign of the world which I
assumed he would see as the symbol for the
world which I thought was universal, but
apparently it was not. When he returned the
finished flags to me, he had not seen this sign
as the world at all. He sent it back to me turned
on its side. I was surprised at my own naïvety in
thinking that we all see the world in the same
way. The edge of awareness exists between
different world views.

177

Qu'est-ce que la santé pour vous ?
C'est vivre sans contrainte physique ou mentale, avoir un corps qui fonctionne bien, se sentir à l'aise, être relativement heureux, pouvoir s'exprimer.
Votre point de vue personnel sur le lien entre l'art et la santé?
Je me sens en meilleure santé quand je travaille que quand je ne travaille pas.
Vos vœux pour la santé dans le monde dans l'avenir?
Tous ces termes sont très abstraits. Le monde est un concept très large, et l'avenir est encore plus vaste. Dans quelque monde que ce soit, chacun devrait être à l'abri de la maladie, de la faim et de la violence, mais encore une fois, ces choses font partie du monde tel qu'il est.
Vos plus grandes craintes pour la santé au vingt-et-unième siècle?
Je dirais les retombées, le feedback scientifique, la schizophrénie physique: le lien entre la réalité virtuelle et le réchauffement de la planète. Plus

les choses deviennent abstraites, plus le fossé se creuse entre la réalité de la nature et la nature telle que nous la percevons. Et ce fossé crée des situations néfastes, malsaines.
Les associations que vous inspire le titre de l'exposition?
En 1991, j'ai travaillé en Inde à un projet de bannières: j'ai travaillé avec un couturier, un merveilleux couturier. Je lui ai donné mon "signe" du monde: je croyais qu'il y reconnaîtrait un symbole universellement identifiable, mais ce ne fut pas le cas. Quand il me renvoya les drapeaux terminés, je compris qu'il n'avait pas du tout reconnu dans ce signe une image du monde. Il me l'a renvoyé avec le signe, renversé. J'ai été surpris de ma propre naïveté, d'avoir cru que nous nous représentions tous le monde de la même façon. Les frontières de la conscience se situent aussi entre différentes façons de voir le monde.

OLU OGUIBE

178

born in 1964 in Aba, Nigeria
lives and works in Tampa, Florida
and New York

né en 1964 à Aba, Nigeria
vit et travaille à Tampa, Floride et
à New York

Mementos, 1996
Mixed media with paper box
and dolls/Technique mixte, boîte
en papier, poupées

Youth, 1996
Street installation (detail)/
Installation de rue (détail)
Tampa, Florida/Floride

All God's children

In the late 1970s, there was a death in my family. My only brother died at the age of four. Though he suffered complications arising from an attack of measles, the principal cause of his death was far less complicated. He died from dehydration. For days he had endured the discomfort of his ailment while my father sought medical help. There were no hospitals around and in the absence of such facilities we rural folk relied on the restricted resources and expertise of local pharmacists. Despite their limited training, even lack of qualifications sometimes, for us they were nevertheless doctor, nurse, dispenser and counsellor. They were all that we had, all that we could afford, and, in many instances, all that we needed.

As the days went by my brother grew weaker and his health deteriorated. It became clear that better help had to be found if he was to be saved. Early one morning before daylight, on a day that I will never forget, an uncle arrived from another town in one of the country's few vehicles. With the chatter of peasant travellers and the cackle of their chickens in the background, my father picked up the boy and placed him on his shoulders. Together with my mother they stepped out into the dark to begin the hundred and fifty mile journey to the nearest hospital where my father had access to subsidized healthcare. That was the last time I saw my brother. At dusk that day when the bus returned, a single shriek from my mother gave the news of their journey's result. My brother was dead and they had returned without him. He was buried where he died, a long way from home.

For days my brother's measles condition had been complicated by dysentery and exhaustion, but neither the family nor the local pharmacist knew that he needed more than the pills that he received to restore the body fluids he had lost. In later years at school I would learn to my eternal bitterness and regret that something as simple as a salt-and-sugar solution could have saved my brother's life. He was a fine boy of exceptional intelligence and great wit. At four he spoke of his dreams of going to high school someday while his big brother would go on to college. He dreamed of success and greatness as an adult. In the end he failed to make it even to pre-school. He fell together with his dreams to a disease long eradicated in other parts of the world. He died because we had no access to proper medical care.

It has been over twenty years since my brother died, yet when I think of him as I do each day, I think of the several million other children around the world who have dreams like him, bright and innocent, oblivious of life's complications and cruelties. Potential doctors and lawyers. Astronauts and physical scientists. Poets and politicians. Inventors. Little ones who ought to bud and flower but who, like my brother, are cut down together with their dreams by the misfortune of deprivation and disease.

For some, health may be a medical issue, but for many around the world it is more than a medical or even personal issue. For millions of people who may not take it for granted, health is a social issue, an economic question of disposition and wherewithal. For many, it is a political issue which places them at the mercy of power interests. For others, health is a cultural issue that involves an intricate network of beliefs, convictions, of detrimental teachings, and individual sacrifice. For many more it is an issue of geography and location, marking the divide between societies where the average individual may count on the ready availability of medication and expertise, and those where even the most basic facilities are lacking. For so many the unfortunate spectre of sickness and disease is exacerbated by poverty, starvation and war; the violence and famine that claimed half of my generation in Biafra in the late 1960s. Around the world we watch as the resources and expertise that could save lives are spent in wars to save men's pride.

It is a sad commentary that despite the giant strides we have made as a species toward greater knowledge and discovery, so many still remain at the mercy of the most minor disorders even as we enter a new millennium; that little children still die of measles and dehydration while we land sophisticated technologies on the face of Mars. We have come a long way, but a long and great journey lies ahead towards a healthier world, a world where women and men, adults and children, the wealthy and the poor, the privileged and the lowly, the West and the rest, may count on the blessings of our discoveries and the humaneness of our systems to put sickness and disease in check; a world where there is a hospital in every hamlet and a helping hand in every home; where little ones like my brother do not shrivel up like raisins in the sun, but live long enough to make their contributions and watch their dreams come true; where all God's children may revel in the beauty and happiness that good health ensures.

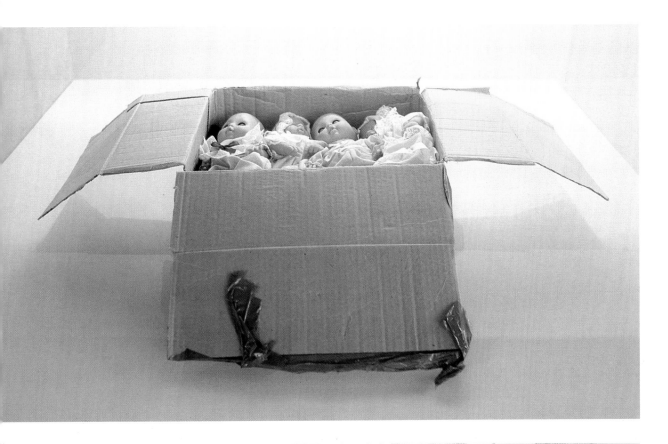

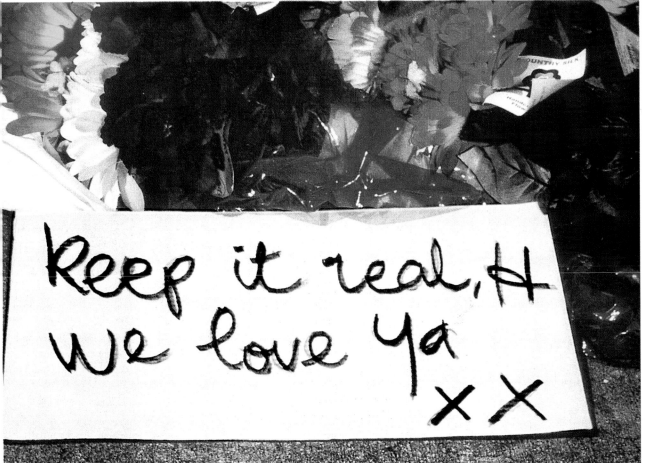

A la fin des années 70, il y eut un décès dans ma famille. Mon unique frère mourut, à l'âge de quatre ans. Bien qu'il souffrît de complications liées à une rougeole, la cause principale de sa mort est beaucoup plus simple. Il est mort de déshydratation. Il a enduré son mal pendant des jours pendant que mon père cherchait de l'aide médicale. Il n'y avait aucun hôpital dans les environs, et en l'absence de telles infrastructures, nous, ruraux, faisions confiance à l'expertise et aux ressources limitées des pharmaciens locaux. Malgré leur expérience limitée, et parfois même leur manque de qualification, pour nous c'étaient cependant des docteurs, des infirmières, des conseillers... Ils étaient tout ce que nous avions, c'était tout ce que nous pouvions nous permettre, et dans beaucoup de cas c'était tout ce dont nous avions besoin.

Les jours passant, mon frère devint de plus en plus faible, et sa santé se détériorait. Il apparut évident que si nous voulions le sauver, il nous fallait trouver une aide plus appropriée. Tôt un matin, avant le lever du jour, un jour que je n'oublierai jamais, un de mes oncles arriva d'une autre ville dans un des rares autobus du comté. Au milieu des paysans en voyage qui bavardaient, et de leurs poulets qui caquetaient, mon père prit mon frère sur ses épaules. Puis accompagnés de ma mère ils s'engagèrent dans l'obscurité et commencèrent un voyage de cinquante miles jusqu'à l'hôpital le plus proche, où mon père avait réussi à obtenir une prise en charge des soins médicaux. C'est la dernière fois que je vis mon frère. Au crépuscule ce jour là, quand le car des voyageurs fut de retour, un seul cri de ma mère suffit à apporter les nouvelles du résultat de leur voyage. Mon frère était mort et ils étaient revenus sans lui. Il est enterré là où il est mort, loin de chez nous.

Pendant des jours, la rougeole de mon frère avait été compliquée par la dysenterie et l'épuisement. Mais ni la famille ni les pharmaciens locaux ne savaient qu'il fallait plus que les pilules qu'on lui faisait prendre pour restaurer le liquide corporel qu'il avait perdu. Plusieurs années plus tard, à l'école, je devais apprendre, pour mon éternel regret et à ma grande amertume, que quelque chose d'aussi banal qu'une solution de sel et de sucre aurait permis de sauver la vie de mon frère. C'était un gentil garçon d'une intelligence exceptionnelle et à l'esprit très vif. A quatre ans il parlait de son rêve d'aller au lycée plus tard quand son

grand frère irait à l'université. Il rêvait de succès et de grandeur pour quand il serait adulte. Finalement, il n'a même pas été à l'école primaire. Ses rêves ont succombé avec lui à une maladie éradiquée depuis longtemps dans d'autres parties du monde. Il est mort de n'avoir pas eu accès à des soins médicaux appropriés.

Cela fait maintenant plus de vingt ans que mon frère est mort et pourtant quand je pense à lui, comme je le fais chaque jour, je pense aux autres millions d'enfants autour du monde qui ont des rêves comme les siens, vifs et innocents, oublieux des complications et des cruautés de l'existence. De futurs docteurs et avocats, astronautes et physiciens, poètes et politiciens, inventeurs. A ces petits qui devraient bourgeonner et fleurir, mais qui, comme mon frère, seront, en même temps que leurs rêves, victimes de la privation et de la maladie.

Pour certains la santé est un problème médical, mais pour la plupart des gens sur cette terre, la santé est plus qu'une question médicale ou même personnelle. Pour des millions de personnes qui ne peuvent pas la considérer comme une chose allant de soi, la santé est un problème social, une question économique de moyens et de d'arrangements. Dans de nombreux cas, c'est un problème politique, qui place la population à la merci d'intérêts de pouvoir. Parfois c'est aussi une question culturelle et les problèmes de santé résultent des effets croisés des croyances, des convictions, d'une éducation néfaste, et de la tradition du sacrifice individuel. Pour la plupart des individus, c'est une question de géographie et d'emplacement, qui marque la division entre les sociétés où l'individu moyen peut compter sur la mise à disposition d'expertise et de soins, et celles où font défaut même les plus élémentaires des infrastructures.

Pour d'innombrables personnes, le spectre de la maladie est exacerbé par la pauvreté, par la misère et par la guerre, par la violence et la famine qui ont décimé la moitié des enfants de ma génération au Biafra à la fin des années soixante. Autour de la planète, les ressources et l'expertise qui pourraient sauver des vies sont gaspillées et dépensées dans des guerres qui ne sauvent que l'orgueil des hommes.

Il est triste de constater que malgré les pas de géants que nous avons fait dans le domaine du savoir et des découvertes, de si nombreux individus restent encore, alors que nous entrons dans un nouveau millénaire, à la merci de maux pourtant mineurs. De petits enfants meurent

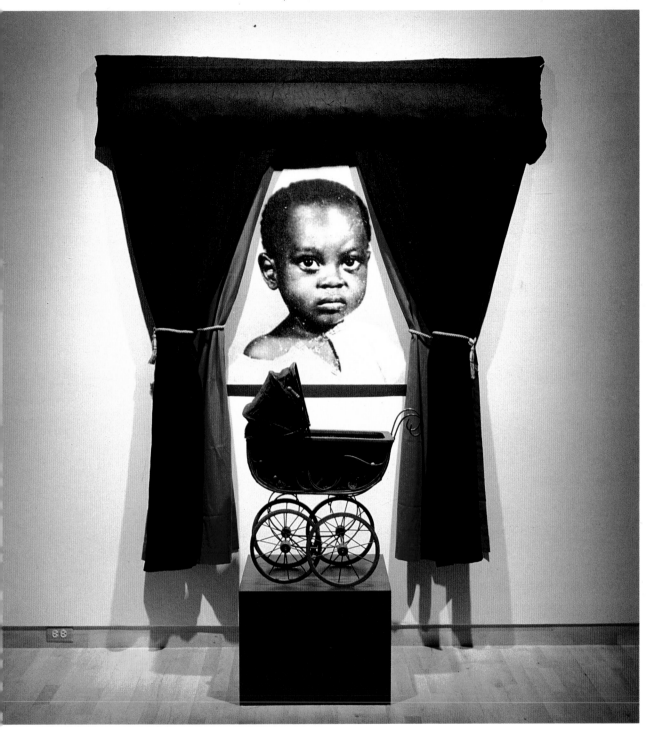

toujours de rougeole et de déshydratation alors que nous envoyons sur mars les technologies les plus sophistiquées. Nous avons fait un grand chemin, mais un chemin encore plus long reste à parcourir vers un monde en meilleure santé, un monde où les hommes et les femmes, les adultes et les enfants, les riches et les pauvres, les privilégiés et les faibles, l'Ouest et le reste du monde, puissent compter sur la bénédiction de nos découvertes, et sur l'humanité de nos systèmes, pour mettre en échec la maladie. Un monde où il y ait un hôpital dans chaque hameau, et une main secourable dans chaque foyer, où les enfants comme mon frère n'expirent pas comme des raisins au soleil, mais puissent au contraire vivre assez longtemps pour apporter au monde leur contribution et voir leurs rêves se réaliser, où tous les enfants du Seigneur puissent savourer le plaisir et la joie que procure la bonne santé.

Buggy, 1997
Installation/Installation
Collection Museum of
Contemporary Art, Tampa,
Florida/Floride

OUATTARA

Okwui Enwezor: Could you tell us something about your background, and in particular, growing up in Côte d'Ivoire?

Ouattara: I was born in West Africa, in Côte d'Ivoire. I don't know why I was born in Africa. Perhaps I could have been born in Canada, Moscow, South America, in fact anywhere. I don't know. Anyway I was born and raised in Abidjan, Côte d'Ivoire.

Enwezor: I wish to read you a quote from a statement you made in a previous interviews with Thomas McEvilley. You said: "I would like to say this, my vision is not based on a country or a continent. It goes beyond geography, or what is seen on a map. It's much more than that, even though I localize it to make it more easily understood. It refers to the cosmos." That is a very interesting comment given the current mood of postmodernism and the tendency to refute universalism.

Ouattara: Yeah. I also think I am a tree, water, sun, rain. I am a Russian, Mexican, Asian, European, American. I am above all an artist. I am the person who drinks of the light, so as to make it open for people. So for me it is about energy.

Okwui Enwezor: Pouvez-vous me faire un bref résumé de vos origines, particulièrement en ce qui concerne votre jeunesse en Côte d'Ivoire.

Ouattara: Je suis né en Afrique de l'Ouest, en Côte d'Ivoire. Je ne sais pas pour quelle raison. J'aurais pu naître à Moscou, au Canada, en Amérique du Sud, n'importe où en réalité, je ne sais pas. Quoiqu'il en soit je suis né et j'ai grandi à Abidjan, en Côte d'Ivoire.

Enwezor: Je souhaiterais vous lire une citation d'un entretien que vous avez eu avec Thomas McEvilley. Vous disiez "Mon regard ne se fonde pas sur un pays, sur un continent, c'est au delà de ces questions de géographie ou de ce que l'on peut voir sur une carte. J'espère que les gens comprendront que cela dépasse la géographie. Même si je situe mon travail dans un contexte local de façon à ce que l'on comprenne mieux. Mais c'est plus large que ça. Cela se rapporte à l'univers." Je pense que c'est un commentaire très intéressant, étant donné que le sentiment postmoderne actuel penche plutôt du côté d' une réfutation de l'universalisme.

Ouattara: Oui,oui. Je pense aussi que je suis un arbre, que je suis l'eau, le soleil, la pluie. Je suis russe, mexicain, européen, américain. Je suis avant tout un artiste: je me pénètre de la lumière pour mieux la communiquer aux autres. Alors, à mon avis, tout cela est une question d'énergie.

born in1957 in Abidjan, Côte d'Ivoire
lives and works in New York

né en1957 à Abidjan, Côte d'Ivoire
vit et travaille à New York

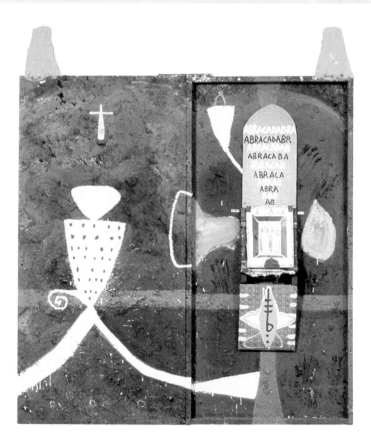

Gaia, 1994
Mixed media on wood/Technique mixte sur bois
282 x 224 cm
Collection Berkley University Art Museum

Barouh, 1994
Mixed media on wood/Technique
mixte sur bois
11x96cm
Collection Yves Falle, Paris

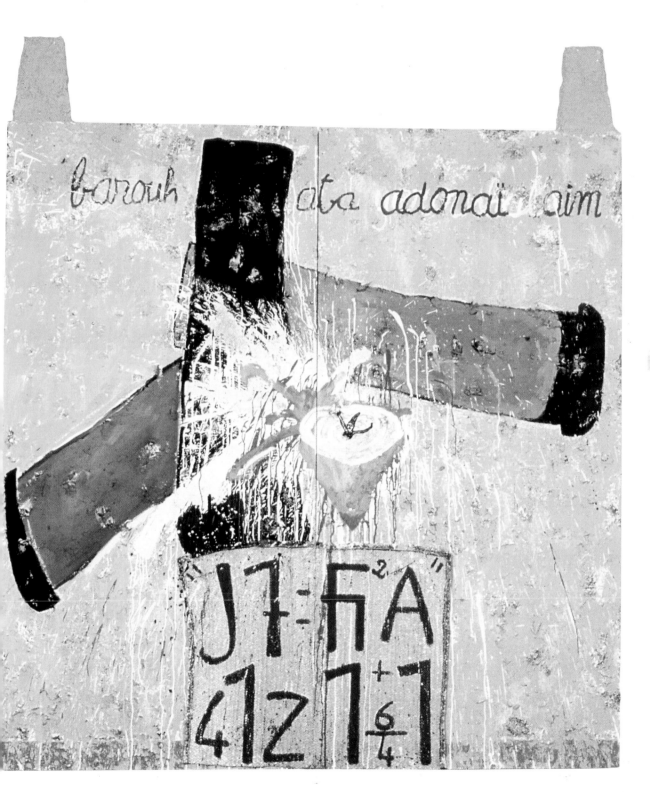

MARIA CARMEN PERLINGEIRO

184

born in 1952 in Rio de Janeiro
lives and works in Geneva

née en 1952 à Rio de Janeiro
vit et travaille à Genève

Open heart

Heart of the matter
Heart of the city
Heartwood
Good-hearted
Big-hearted
Wholehearted
Tender heart
Burning heart
Heart of gold
Heart of oak
Lion heart
Faint heart
Heart of stone
Light hearted
Empty hearted
Heavy heart
Beating heart
Heartbroken
Through the heart
Noble-hearted
Young at heart
Heart-felt
Heartburn
Heart bond
Heartache
Heartbeat
Heart-throb
Heart-moth
Heart warming
Heart-ringing
Heart-cheering
Heart-dulling
Voice of the heart
Affair of the heart
Secrets of the heart

Brave heart
Heartless
By heart
Open up your heart
Take it to heart
Take heart
Have a heart
Sweetheart
Heart to heart
Sick at heart
Lift up your heart
Speak to the heart
Touch the heart
Straight to the heart
Far from the heart
From the bottom of
the heart
Give your heart
Heart-easing
Heart-freezing
Heart-fretting
Heart-hardening
Heart-melting
Heart-moving
Heart-sickening
Heart-stirring
Heart-swelling
Heart-warming
Bleeding heart
Fatty heart
Heart and soul
Heart in your boots
Heart in your mouth
Heart on your sleeve
Heart in the right
place
Open heart

Coeur Ouvert

Le coeur du sujet
La rage au coeur
Le coeur du débat
La voix du coeur
Le coeur d'une ville
Affaire de coeur
Le coeur du bois
Union des coeurs
Coup de coeur
Plaie du coeur
De bon coeur
Secrets du coeur
De grand coeur
Brave coeur
De tout coeur
Ami de coeur
A coeur joie
Sans coeur
A contre coeur
Par coeur
Coeur tendre
Pas de coeur
Coeur embrasé
Refuser son coeur
Coeur épris
Decharger son coeur
Coeur volage
Prendre à coeur
Coeur d'or
Reprendre coeur
Coeur de tigre
Avoir bon coeur
Coeur de lion
Joli coeur
Coeur de poule
Joli comme un coeur
Coeur de pierre

Coeur agité
Coeur léger
Coeur à rien
Coeur vide
Coeur à coeur
Coeur plein
Coeur sur la main
Coeur lourd
Coeur au ventre
Coeur fidèle
Coeur sur les lèvres
Coeur net
La bouche en coeur
Coeur en fête
Le coeur à l'ouvrage
Coeur battant
Mal au coeur
Coeur brisé
Soulever le coeur
Coeur serré
Parler au coeur
Coeur transpercé
Toucher le coeur
Coeur gros
Tenir à coeur
Coeur chaud
Aller droit au coeur
Coeur d'artichaud
Venir du coeur
Femme de coeur
Loin du coeur
Homme de coeur
Du fond du coeur
Noblesse de coeur
Ouvrir son coeur
Jeunesse de coeur
Donner son coeur
Intelligence du coeur
A coeur ouvert

Open Heart, 1998

ROBERT RAUSCHENBERG

born in 1925 in Port Arthur, Texas
lives and works in New York

né en 1925 à Port Arthur, Texas
vit et travaille à New York

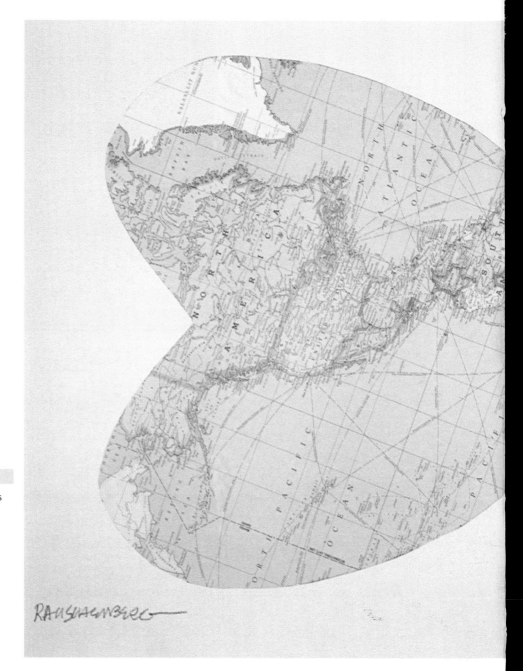

To who

Health is the *who* and the
whole. The whole world with cure
and compassion encompassing

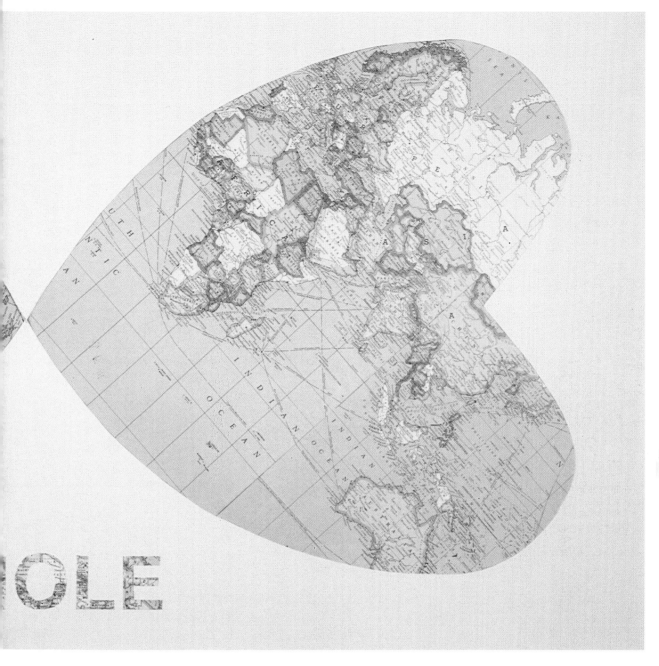

Whole, 1998
Billboard/Panneau d'affichage

REAMILLO & JULIET

"...Globalization involves the use of a variety of instruments of homogenization (armaments, advertising techniques and clothing styles) which are absorbed into local political and cultural economies only to be repatriated as heterogenous dialogues of national sovereignty, free enterprise and fundamentalism..."
Arjun Appadurai

The historical presence of a dominant ideology (capitalism), camouflaged and silently manifested in seemingly benign States, has grown rapidly in scale and volume. The intensification, multiplication, and mobility of information, capital and goods, stratified in the transnational integration of the world's economies, signal a cancerous metastasis systemically eroding the already critical state of health of our planet as the century draws to its close. The cultivated culture of greed (in vitro) and consumption genetically engineered by only a powerful few is significantly responsible for the chronic pathological infections affecting most parts and, in particular, its late malignancy in the periphery of the neo/post-colonial Third World. The increased migration of disease to new sites of rupture, of violence and poverty, uncontrolled population growth and serious environmental destruction have reached global proportions and need to be critically addressed by everyone living on this planet.
We believe that art can still contribute to encouraging creative ways of thinking and looking at serious contemporary social afflictions and inspire a heightened sense of awareness that can eventually propel all of us towards concrete action and enable us to rise above ignorance and apathy.

Juliet Lea was born in 1966 in Stroud, UK
Alwin Reamillo was born in 1964 in Manila, Philippines
they both live and work in Perth, Australia and in Manila

Juliet Lea est née en 1966 à Stroud, Grande-Bretagne
Alwin Reamillo est né en 1964 à Manille, Philippines
ils vivent et travaillent à Perth, Australie et à Manille

Humayo kayo at magparami o kaya
Gobble forth and multiply (in vitro realities)

Ang makasaysayang panunumbalik ng pumabangibabaw na idolohiya ng kapitalismo, nakabalatkayo at tahimik na kumikilos sa tila maamong kaanyuan ay patuloy na lumalaganap nang mayu masidhing lakas at sukat. Ang patuloy na intensipikasyon, paglago at pagkalat ng impormasyon, kapital at paninda na nakataguyod so kasalukyang transnasyonal na ugnayan ng pandaigdigang ekonomiya ay humuhudyat ng mala-kanser na metastasis na lubusang umaanas sa malubha nang kalagayan ng kalusugan ng ating mundo bahang palalit na ang pagsara ng ksalaukyang siglo. Ang inaanrugang kultura ng ganid at konsumpsyong pinapairal ng iilang makapangyarihan lamang, ang pangunahing sanhi ng paulit-ulit na panumumbalik ng sakit-panlipunang kumakalat sa maraming bahagi at umaabot na sa pinakamalubhang antas sa malakolonyal na gilid ng Ikatlong Mundo. Ang tumitinding migrasyong ng sakit sa mga bagong lunan ng sigalot, ng karahasan at kahirapan, ng walang humpay na paglaki ng populasyon at ng malawakang paglalapastangan ng kapaligiran ay humantong na sa pandaigdigang saklaw at kinakailangang harapin ng masusing pagtugon mula sa lahat ng nanunuluyan sa planetang ito.

Naniniwala kaming maaari pang umambag ang sining sa paghihikayat ng malikhaing pagsusuri at pagtanaw sa mga isalukuyang karamdamang sosyal patungo sa mataas na antas ng kamalayan na inaasahang muling makakapaghikayat ng konkretong pagkilos at paggalaw mula sa lahat upang tuluyan nang malampasan ang kamangmangan at kawalan ng pakikialam.

"... la globalisation implique l'utilisation de différents instruments d'homogénéisation (armes, techniques publicitaires, hégémonies de langages, styles d'habillement) qui sont absorbés dans les économies locales de la culture et de la politique, afin d'être rapatriés en tant que discours hétérogènes de souveraineté nationale, de libre entreprise, et de fondamentalisme..."
Arjun Appadurai

L'offensive historique d'une idéologie dominante (le capitalisme) qui, camouflée, se manifeste silencieusement sous des formes apparemment bénignes, est passée rapidement à la dimension supérieure. L'intensification, la multiplication, et la mobilité de l'information, des marchandises et des capitaux, stratifiés dans l'intégration transnationale des économies mondiales, révèle une métastase cancéreuse qui érode systématiquement l'état de santé, déjà critique, de notre planète, alors que le siècle touche à sa fin. La culture de l'avidité (in vitro) et de la consommation génétiquement modifiée, manipulée par quelques puissants, est significativement responsable des infections

pathologiques chroniques qui affectent la plupart des régions du monde mais de manière plus pernicieuse encore les régions "périphériques" du tiers monde néo/postcolonial. Le déplacement de la maladie vers de nouveaux lieux de rupture, de violence et de pauvreté, la croissance incontrôlée de la population et les graves destructions de l'environnement, ont atteint une proportion globale. Ces problèmes devraient être abordés sous un angle critique par chacun des habitants de cette planète.

Nous croyons que l'art peut encore encourager des façons nouvelles et créatives de réfléchir et de percevoir la gravité des maux dont souffrent nos sociétés. L'art peut nous inspirer un degré plus élevé de conscience, qui nous poussera peut être à agir concrètement, et à nous élever contre l'ignorance et contre l'apathie.

Jesus and the Jeeps – God bless our trip, 1997
Installation (detail/détail)
VI. Bienal de la Habana, Habana Vieja

**Jesus and the Jeeps- God bless
our trip**, 1997
Installation (detail/détail)
VI. Bienal de la Habana, Habana
Vieja

190

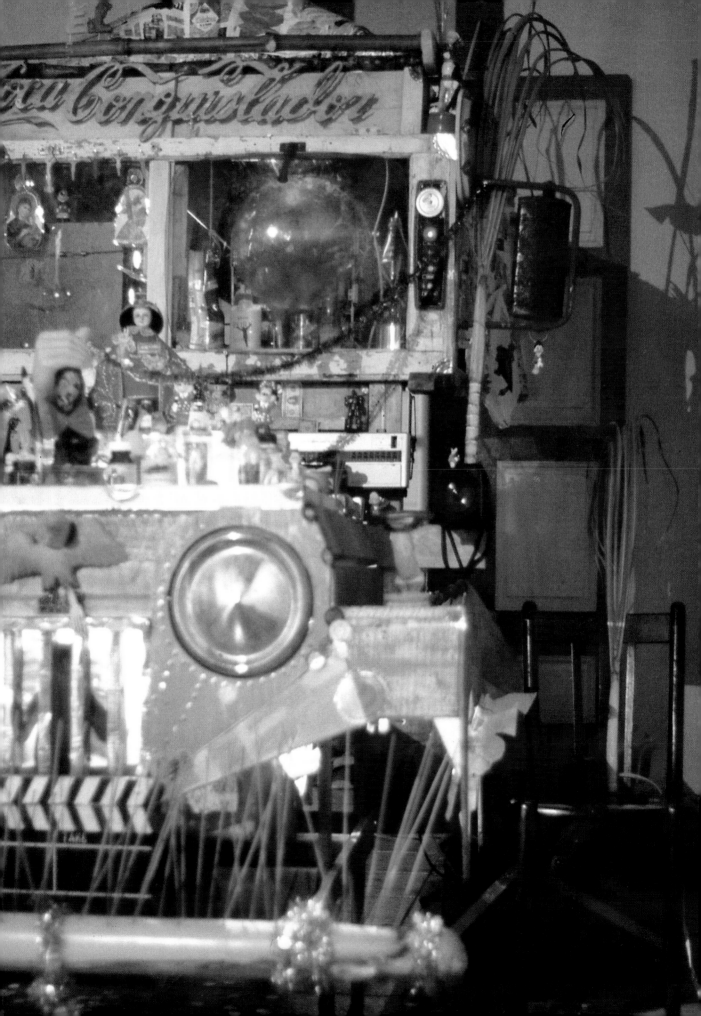

RICARDO RIBENBOIM

born 1954 in Sao Paulo
lives and works in Sao Paulo

né en 1954 à São Paulo
vit et travaille à São Paulo

Health is a lot more than the simple absence of disease. In the contemporary post-industrial world there is a strong plea for purification of the urban environment in order to achieve salubriousness and well-being. The big city brings together all sorts of contradictions, people, poverty and wealth. Distance between action and social realities, however, creates a conceptual and ethical void, a no man's land that encourages dirt, hunger, abandonment and ills. The art proposition comes into that lack of conscience. If not as a medicine, at least as a healing procedure.

The proposed operation manipulates fetid, dark and purulent materials.

As to my views on the health issue for the next millennium, my great desire would be to eradicate all kinds of epidemics. An epidemic is a disease that has spread throughout urban spaces primarily because people didn't believe or realize it was a health problem until it took on collective proportions. In a globalized world this shouldn't happen under any circumstances.

On the other hand, my worst fear as regards health in the 21st century is precisely that if the world fails in preventing what has not yet become an epidemic, it might very well become one. As for the big picture and the lack of attention to biodiversity issues - we mustn't forget that ecological imbalance, albeit in a natural way, also generates micro-organisms that may lead to epidemic diseases.

Art and health are part of my work, putting on an urban scale what on a human scale is no longer understood, as a way of leading the viewer to think - a mental attitude, a generating fact in the creation process.

La santé est bien plus que la simple absence de maladie. Dans le monde post-industriel contemporain, la nécessité se fait pressante d'un assainissement de l'environnement, pour parvenir au bien-être et à la salubrité. Les grandes villes rassemblent toutes sortes de contradictions, toutes sortes de gens, la pauvreté et le bien-être.
La distance entre l'action et les réalités sociales, cependant, crée un vide conceptuel et éthique, un no-man's land dont profitent pour se développer la saleté, la faim, l'abandon et la maladie. C'est là, au sein de cet espace où la conscience fait défaut, qu'interviennent les propositions de l'art, si ce n'est en tant que médicament, en tout cas dans une procédure de cicatrisation. Cette intervention manipule des matériaux fétides, obscurs, purulents.

Quant à mon opinion sur la santé dans le prochain millénaire, mon souhait serait de voir éradiquées toutes les épidémies, et de voir changer notre façon d'envisager l'épidémie. Si une épidémie peut se répandre largement dans tous les centres urbains, c'est surtout parce que, avant qu'elle ne prenne une dimension collective, personne ne réalise qu'il s'agit d'un problème de santé publique de première importance. A l'ère de la globalisation, on ne devrait en aucun cas laisser cette situation se produire.

Ma plus grande crainte pour la santé au vingt-et-unième siècle, c'est précisément que le monde échoue dans la prévention des maladies qui ne sont pas encore devenues épidemiques, mais qui pourraient le devenir. En ce qui concerne le problème général du manque de respect envers la biodiversité, nous ne devons pas oublier que tout déséquilibre écologique, de manière presque naturelle, génère des micro-organismes qui peuvent eux aussi être à l'origine de nouvelles épidémies.
L'art et la santé font partie de mon travail. Je déplace à l'échelle urbaine ce qui à l'échelle individuelle n'est déjà plus compris. C'est une manière d'amener le spectateur à réfléchir, une attitude mentale. Ces questions sont à l'origine du processus de création.

Needle, 1998
Refined aluminium, various materials/aluminium raffiné, matériaux variés

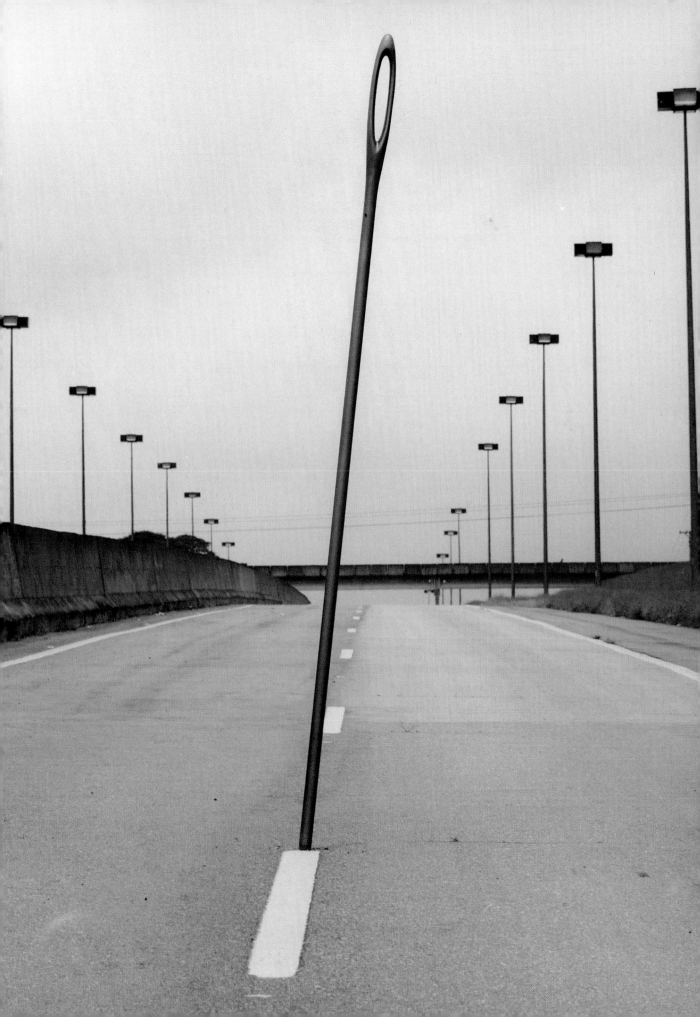

A poem for a healthy mind, a healthy body

I do not ring the temple Bell
I do not set the idol on its Throne
I do not worship the image with flowers
It is not the austerities that mortify
The flesh which are pleasing to the Lord
When you leave off your clothes and
Kill your senses
You do not please the Lord:
The man who is kind and who
Practises righteousness, who remains
Passive amidst the affairs of the world
Who considers all Creatures on earth
As his own self,
He attains the immortal Being
The True God is even with me

- Kabir -
(Translated by Rabindranath Tagore)

N.N. RIMZON

born in 1957 in Kakkoor, India
lives and works in Trivandrum,
India

né en 1957 à Kakkoor, Inde
vit et travaille à Trivandrum, Inde

**1000 stories about a cloth
bandle**, 1986
Painted fibreglass/Fibre de verre,
peinture
Private collection/Collection privée

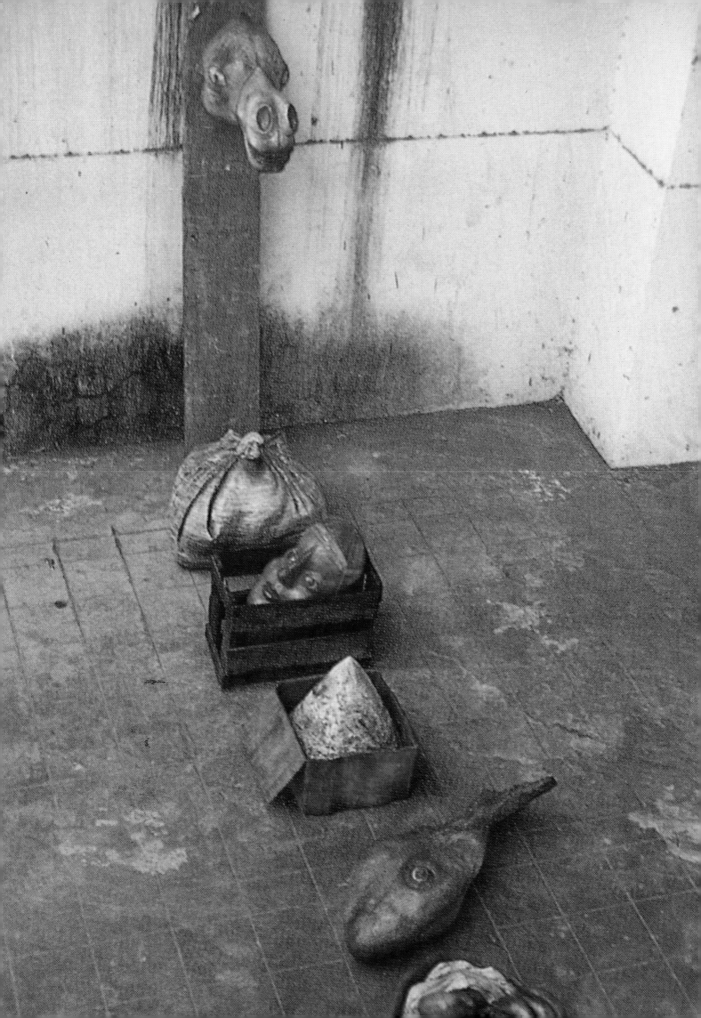

MIGUEL ANGEL RIOS

born in 1943 in Catamarca,
Argentina
lives and works in Mexico City and
New York

né en 1943 à Catamarca, Argentine
vit et travaille à Mexico City et
New York

Ventuari, Venezuela. Where a way of life threatened with extinction still lives on: that of the indigenous people known as the Yanomami. But a way of life that is disappearing also implies the disappearance of a concept of health, of how to respect and preserve it. Because in essence, a culture is made up of a series of definitions and techniques for health.

In Europe and in North America and in the cities of Latin America we so rarely encounter different concepts of health that we have come to think that our own, which is the product of a European tradition, is the only true one. But this is not the case. I suddenly realized this when I came into contact with the Yanomami.

It was clear to me that their concept of health was not only different but interesting to me as an artist, as an individual interested in the forms and effects of images. Because for them, health comes into play in images - images that destroy health and images that can restore and maintain it. And in particular one type of image: hallucinations caused by the ingestion of substances that alter awareness.

A disappearing culture and a disappearing concept of health. The Yanomami possess a knowledge about the links between health and images - between a body and its mind - that seems doomed to perdition. At a time when there is an urgent need to take decisions on matters of health that are not simply technical but also philosophical, we cannot afford the luxury of losing any concept which may be at hand. The conservation of the cultural diversity of the planet is very important for the health of the world. We must not allow a situation to arise in which a single cultural tradition of health is the only one with authority. For *The Edge of Awareness* I offer an image that seeks to bring this message home.

Il y a quelques années, je fis un voyage près des sources du fleuve Ventuari, au Venezuela. A cet endroit, perdure un mode de vie en voie d'extinction, celui du groupe indigène nommé Yanomami. Quand un mode de vie s'éteint, c'est aussi une conception de ce qu'est la santé qui s'éteint, une façon de la comprendre et de la conserver. C'est sans doute en cela que réside essentiellement une culture: une série de définitions et de techniques relatives à la santé.

Nous sommes si rarement confrontés, en Europe, en Amérique du Nord, et dans les villes latino-américaines, à d'autres

The Power Flowers, 1998
Billboard/ Panneau d'affichage

conceptions de la santé, que nous en sommes arrivés à penser que la nôtre, caractéristique d'une pensée de formation européenne, était la seule à être dans le vrai. Ce n'est pourtant pas le cas. Je pris soudainement conscience de tout cela au contact des Yanomami.
Il était évident que les Yanomami concevaient la santé d'une manière qui n'était pas seulement différente de la mienne mais intéressante pour moi en tant qu'artiste, en tant qu'individu intéressé par les formes et l'effet que les images ont sur nous. Car pour les Yanomami, la santé est mise en jeu à l'intérieur des images. Il y a des images qui altèrent ou détruisent la santé et d'autres qui la restituent et la préservent. Surtout une sorte d'images: celles que produisent les hallucinations provoquées par l'ingestion de substances qui altèrent la conscience.

Culture en extinction, conception de la santé en extinction, les Yanomami possèdent un savoir sur les liens entre la santé et les images, entre l'organisme et l'esprit, qui semble destiné à se perdre. A une époque dans laquelle nous nous trouvons dans la nécessité urgente de prendre des décisions sur des questions de santé qui ne sont pas simplement techniques mais aussi philosophiques, nous ne pouvons nous accorder le luxe de négliger aucune conception. Préserver la diversité culturelle de la planète est essentiel pour l'état de la santé dans le monde. Il est nécessaire d'empêcher qu'une seule tradition culturelle ne fasse autorité sur la façon d'envisager la santé. J'ai voulu, pour *The Edge of Awareness*, proposer une image qui nous rappelle cette nécessité.

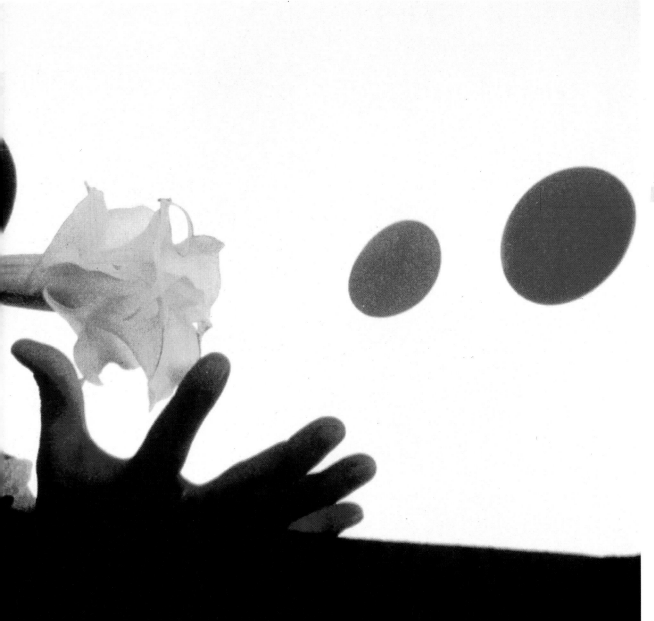

SOPHIE RISTELHUEBER

In fever-pitch photographic terrain, not to say terrain suffering from improperly diagnosed chronic indegestion that has not yet been properly diagnosed, Sophie Ristelhueber's photographs quietly stand out. In the thick of the plethora of images typical of our contemporary period, which are, as we well know, vilified by a good many of our contemporary analysts, photography as an artistic medium, nudged along by technological wizardry, has been multiplying for the last decade in a state of great agitation (...). Sophie Ristelhueber, for her part, and in her own solitary way, develops an oeuvre that is at once targeted and polygraphic, and concentrated and enigmatic. An oeuvre that juggles with the basic ambivalence of her favourite medium(...). Her photos, where, to all appearances, nothing happens, might paradoxically be the "inhabited" side of press photos (which doubtless explains why, for lack of any landmarks other than biographical ones, people have tried to liken this artist to a reporter), in so far as they are selections, "slices" of a reality, and because they are presented as such, with no beating around the bush, and without any embellishment. (...) Sophie Ristelhueber's intent is less to show or demonstrate than to try to get to know by doing and acting, and to do and act by looking for meaning, a meaning that the onlooker will construct for himself. Whatever their given subject matter - human places, human traces, bodies and places manhandled and marked, bodies and places scarified - her photographs, technically speaking, imitate a precise reality. At the same time, however, they are, semantically speaking, absent from any specific reality, and thereby conveyors of crosswise, universal and possibly renewable signs.

(excerpted from *Sophie Ristelhueber*, monograph by Ann Hindry, to be published by Hazan, Paris, Spring 1998, bilingual edition)

Dans un territoire photographique en ébullition, pour ne pas dire en état d'indigestion chronique, les photographies de Sophie Ristelhueber s'inscrivent tranquillement en faux. Au milieu de l'indicible pléthore d'images de notre ère contemporaine, vilipendée comme l'on sait par nombre de nos analystes contemporains, la photographie comme médium artistique se démultiplie elle aussi dans un grand énervement, ce depuis une décennie, les merveilles technologiques concourant à ce foisonnement tous azimuts (...). Sophie Ristelhueber, quant à elle, poursuit solitairement une oeuvre à la fois ciblée et polygraphe, concentrée et énigmatique, qui joue des ambivalences fondamentales de son médium de prédilection (...). Ses photos où, en apparence, rien ne se passe, pourraient être, paradoxalement, la face "habitée" des photos de presse (ce qui explique sans doute pourquoi on a essayé, faute de repères autres que biographiques, d'assimiler l'artiste au reporter) dans la mesure

born in Paris
lives and works in Paris

née à Paris
vit et travaille à Paris

Sans Titre, 1998
Billboard/ Panneau d'affichage

où elles sont des morceaux choisis, des 'tranches' d'une réalité et qu'elles sont présentées comme telles, sans ambages ni fioritures.

(...) En tout état de cause, la proposition de Sophie Ristelhueber est moins de montrer ou de démontrer que de chercher à savoir en faisant, de faire en cherchant du sens, un sens que le regardeur va reconstruire pour lui-même. Ses photographies quel qu'en soit le sujet donné - lieux des hommes, traces de l'homme, corps ou lieux manipulés ou marqués, corps ou lieux sacrifiés - sont mimétiques, techniquement parlant d'une réalité précise tout en étant absentes, sémantiquement parlant, d'une réalité spécifique, et par là, porteuses de signes transversaux, universels, éventuellement reconductibles.

Ann Hindry (texte extrait d'une monographie à paraître aux Editions Hazan, Paris, printemps 1998, édition bilingue).

Fait, 1992

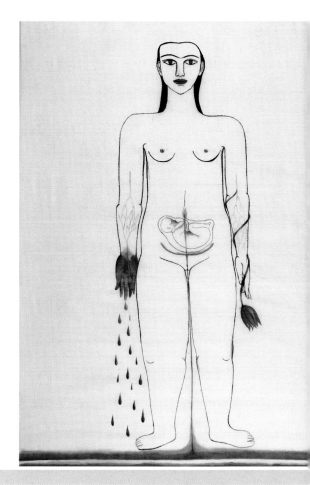

REKHA RODWITTIYA

born in 1958 in Bangalore, India
lives and works in Baroda, India

née en 1958 à Bangalore, Inde
vit et travaille à Baroda, Inde

From a very young age in India you begin to recognize the vast disparities between people. As you grow up, you slowly comprehend the reasons that bring about this gulf of differences. You are left most often with only two choices: to become sensitized and aware or to shroud yourself in a protective cocoon of indifference to the environment around you. My personal politics shaped itself around the construct of a feminist enquiry, and the many trajectories which make up the debate related to the emergence of a strong and empowered woman. In developing countries health issues are too often side-lined in the struggle for basic survival that the poor and oppressed confront. With the 21st century on our doorstep we must hope that attitudes change and attention is focused on world health care. Information and education must become a method by which old superstitions are dispelled and scientific interventions made possible in traditional sectors of society.

Women influenced by patriarchal systems believe that they are meant to endure. As a result we see serious ill health being detected at stages when irreparable damage has been done to the body. Fear, taboos and ignorance prevent women from seeking timely medical aid and advice. The recent phenomenon of female infanticide has led to a blood-letting that casts an indelible shadow of shame amongst us today. When scientific methods of testing are used for subversive activities, we only retard our opportunities for progress.

The Edge of Awareness provides us artists with an ideal platform to come together as a community and express our hopes and concerns for the betterment of world health. All cultures have produced artists over the centuries, who have chronicled the life and times of their societies, and acted as the voice of protect in so many instances. Therefore, on the 50th anniversary of the World Health Organization, it seems fitting that artists from around the world unite to share and communicate ideas of progress and investigation through their art.

In coming together we represent a world view where prejudice and divide have no place. Instead it is a collective caring, belief and hope that propels us to wish for a healthy, safe and nurturing environment for the citizens of the world.

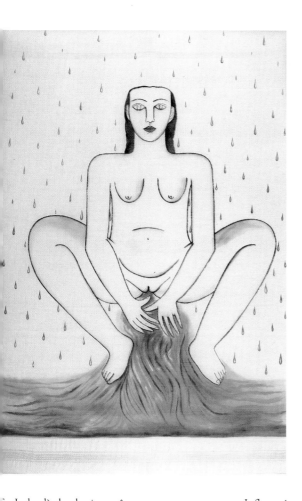

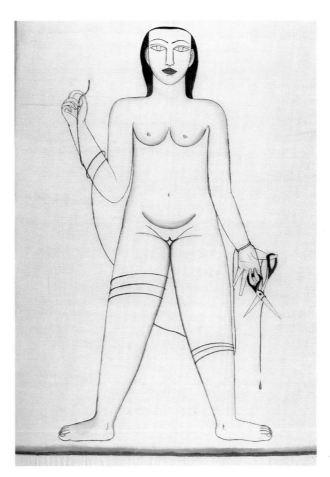

Stories from the Womb, 1998
3 watercolours on odhanis/
3 aquarelles sur des odhanis
Each/chacune 143 x 115 cm

En Inde, dès le plus jeune âge, vous commencez à vous apercevoir des disparités sociales qui existent entre les différentes catégories de la population. En grandissant, vous comprenez les causes de ces disparités énormes. Vous n'avez alors que deux choix: ou vous décidez d'en être conscient, et vous continuez à y être sensible, ou bien vous vous protégez et vous vous enfermez dans un cocon d'indifférence à ce qui vous entoure. Mes convictions politiques se sont construites sur la base d'un questionnement féministe, autour du débat sur la place accordée aux femmes dans la société, débat qui a pris de multiples directions.

Dans les pays en voie de développement, les questions de santé sont trop souvent mises entre parenthèses dans la lutte quotidienne que doivent mener les pauvres et les opprimés pour survivre de façon élémentaire. Avec le vingt-et-unième siècle à notre porte, il faut espérer que les attitudes évoluent, et que l'attention se porte sur l'état de la santé dans le monde. L'information et l'éducation doivent nous permettre de nous débarrasser des vieilles superstitions, et rendre possible l'utilisation de méthodes scientifiques jusque dans les secteurs les plus traditionalistes de la société.

Influencées par le système patriarcal, de nombreuses femmes se persuadent qu'elles doivent tout supporter. Il en résulte que des maladies très sérieuses ne sont détectées qu'à un stade où le corps a déjà subi des dommages irréparables. La peur, les tabous, et l'ignorance, retiennent ces femmes de solliciter à temps un avis médical et des soins. Un autre phénomène récent, celui de l'infanticide des bébés de sexe féminin, a tourné au bain de sang et projette aujourd'hui sur nous l'ombre d'une honte indélébile. Quand les méthodes des examens scientifiques sont utilisées de manière perverse et détournée, nous retardons nos opportunités de progrès.

The Edge of Awareness donne, à nous artistes, une plate-forme idéale pour exprimer ensemble nos espoirs et nos préoccupations quant à l'amélioration de la santé dans le monde. Toutes les cultures du monde ont produit des artistes qui à travers les siècles ont chroniqué la vie de leur temps et de leur société.

Pour cette raison, il est bon qu'à l'occasion du 50ème anniversaire de l'Organisation Mondiale de la Santé, des artistes d'aujourd'hui se retrouvent pour échanger et diffuser à travers leur art les valeurs de recherche et de progrès.

TERESA SERRANO

202

One of the most striking new features of human life today is the massive presence, especially in the central countries, of permanent groups of immigrants who are not granted the status of citizens. The growth of a new poverty is typical of our era. This new poverty (of which, as a Mexican living half the year in the United States, I am particularly aware) is the poverty of individuals deprived of the rights that for years we had grown used to regarding as basic.

A central problem in the near future will be how to administer health for the growing numbers of people who do not have material resources, and who also are deprived of the common rights of citizenship. So far, no consistent solution to this problem seems to have been put forward, and it is possible that no solution will be offered as long as public opinion remains hostile to it.

The mass media have some responsibility in this process, in that they either tend to ignore their existence or present immigrants as a threat to the order, security or prosperity of the host country. For this reason, an important part of the struggle for the rights of immigrants occurs in images. This is why I feel this is important in an exhibition that invites us to reflect on the central issues of health in our day, to offer an image of people who are at the centre of one of the most crucial dilemmas of health policy of the coming years. Participation in an exhibition such as *The Edge of Awareness* seems to me to be an act of faith in one of the major functions of contemporary art: to raise awareness.

born in 1936 in Mexico City
lives and works in Mexico City and
New York

née en 1936 à Mexico City
vit et travaille à Mexico City et
New York

Nameless, 1998
Billboard/Panneau d'affichage

Plusieurs théoriciens de différentes origines ont montré récemment qu'une des nouveautés fondamentales de la réalité humaine contemporaine est la présence massive, surtout dans les pays du centre, de masses permanentes d'immigrés auxquels on dénie le statut de citoyens. Notre époque est caractérisée par l'accroissement d'une nouvelle pauvreté. Cette nouvelle pauvreté (dont, en tant que mexicaine qui passe la moitié de son temps aux États Unis, je suis particulièrement consciente) concerne les individus privés des droits que pendant des années nous nous étions pourtant habitués à considérer comme élémentaires. Une question cruciale pour les années à venir sera de savoir comment gérer la santé de masses croissantes de personnes qui manquent de moyens matériels autant que des droits habituels de la citoyenneté. Jusqu'à aujourd'hui aucune solution efficace ne semble avoir été proposée, et il est probable qu'aucune ne le soit jamais, alors que l'on continue à encourager l'hostilité de l'opinion publique à l'égard de ces populations immigrées.

Les médias sont eux aussi responsables de ce processus. La plupart du temps il ne rendent aucun compte de l'existence de ces populations ou bien les présentent comme une menace pour l'ordre public, la sécurité et la prospérité du pays dans lesquels elles s'installent. C'est bien pour cette raison qu'une part importante de la lutte pour les droits des immigrés se déroule dans le champ des images.

C'est pour cela qu'il m'a paru important, dans une exposition qui se présente comme une invitation à réfléchir sur les questions centrales de la santé aujourd'hui, de proposer une image sur un sujet qui est au centre des alternatives les plus cruciales qui se poseront en matière de politiques de santé dans les années qui viennent. Participer à une exposition comme *The Edge of Awareness* me semble un acte de fidélité envers un des rôles majeurs de l'art contemporain: inciter à la mobilisation des consciences.

The Edge of Awareness refers to something which is known at the periphery of the brain. Knowledge always present, known, but not addressed directly. Haunting feelings, half conscious facts, present always, and not always simply known.

We know that we are on earth with others, but we cannot easily be aware of the other and of the self at once. Sometimes simply staying alive is all a person is able to do.

Art can show directly that which cannot be easily seen but which is known, unseen and flickering on the edge of conscious awareness.

I wish to participate in this exhibition because I am an active member of the world in which I am living. I hope that through my art I am able to reveal something which is not easily seen or felt.

For me, health means not to be or to feel oneself alone on earth, not to feel sick without hope of help and care, not to feel hungry, lost or afraid.

Health means to be emotionally as well as physically safe.

Health means to be in the world with others. Health is to take and to give, an exchange. Living makes life.

PAT STEIR

204

born in 1940 in Newark, New Jersey
lives and works in New York

née en 1940 à Newark, New Jersey
vit et travaille à New York

L'expression *The Edge of Awareness* se rapporte à ce que notre cerveau connaît de manière périphérique. A la présence permanente à notre esprit de choses que nous savons, qui nous sont familières, mais que nous ne pouvons aborder directement. Des sentiments obsédants, des réalités omniprésentes dont nous n'avons qu'une conscience partielle et que nous n'affrontons jamais simplement.

Nous savons tous que nous sommes sur terre avec d'autres hommes, mais il nous est difficile d'avoir conscience d'autrui en même temps que de nous-mêmes. Rester en vie est parfois la seule chose dont nous soyons capables.

L'art peut nous montrer ce qui n'est pas facilement visible, ce que nous savons sans voir et qui vacille aux limites de nos consciences. J'ai souhaité participer à cette exposition car je participe activement au monde dans lequel je vis. J'espère qu'à travers l'art, je suis capable de révéler certaines choses qu'il n'est pas aisé de voir ou de ressentir.

Avoir la santé signifie à mes yeux ne pas se sentir seul sur terre, ne pas se sentir malade sans espoir d'obtenir ni aide ni soins, ne pas avoir faim, ne pas se sentir perdu, ne pas avoir peur. Cela signifie être bien physiquement, être physiquement hors de danger. Cela signifie être au monde avec autrui, cela signifie donner et recevoir, participer à un échange. Car la vie, c'est vivre.

Untitled, 1994-98
Billboard/Panneau d'affichage

ALMA SULJEVIĆ

born in 1963 in Kakanj, Bosnia-Herzegovina
lives and works in Sarajevo

née en 1963 à Kakanj, Bosnie-Herzegovina
vit et travaille à Sarajevo

"You ask me why there are mines everywhere in my works. I want to tell you something, Bimbo, which I have not told to any art historians, and about which I do not speak in my exhibition projects. I am going to tell you what I have been thinking about since I was five years old and which I have not ever managed to understand myself. I am going to tell you the story of Fringey and Billy.

They had given us two little kid goats. The female had a delicate head and was very frisky. When she jumped, the fringes of hair under her chin moved in a way which was only visible to our eyes as children. It was because of these fringes that she was called "Fringey". The other one was simply called "Billy". My mother did not want to tie up both of them - but only Fringey. We used to stay in the courtyard with the kid goats. Fringey would lay down quietly at the end of her rope. Once Billy went away. We found him two days later. We brought him back, he was hungry and his legs were swollen. After that, grandma used to tie up only Billy and Fringey was left free. I used to stay next to her and whisper: "Go on, you are free now, you are not tied up any more, why don't you do a bit of exploring, what are you waiting for?" Fringey took a few steps and then came back and lay down next to Billy.

The two little kid goats continue inexorably on their way through my work. But in my mind, this memory is overlaid by the image of three children with their goats, who were brought to a halt by a mine which exploded in central Bosnia last March. Since that day I have been drawing only maps of minefields, because those children didn't have any chance at all."

16.1.98 Alma Suljević
(excerpted from the text by Ivica Pinjuh-Bimbo, included in this catalogue)

"Tu me demandes le pourquoi des mines, de leur omiprésence dans mes oeuvres. Je vais te dire une chose, Bimbo, quelque chose que je ne raconte pas aux historiens de l'art, dont je ne parle pas dans mes projets d'expositions. Je vais te raconter ce à quoi je pense depuis l'âge de cinq ans sans réussir à comprendre pourquoi, je vais te raconter l'histoire de Frange et de Bouc:

On nous avait donné deux petits chevreaux. La femelle avait une tête toute fine, elle gambadait tout le temps. Quand elle sautillait, les franges sous son menton se mettaient à jouer un jeu qui n'était visible qu'à nos yeux d'enfant. A cause de ses franges, elle reçut le nom de Frange. Lui, nous l'appelions simplement -Bouc. Ma mère ne voulait pas les attacher tous les deux, elle a seulement attaché Frange. Nous restions dans la cour avec les chevreaux. Frange restait sagement couchée, au bout de sa corde. Bouc est parti. Nous l'avons retrouvé après deux jours. On l'a ramené, il avait faim et ses jambes étaient enflées. Par la suite, ma grand-mère attachait seulement Bouc, Frange restait en liberté. Je restais à côté d'elle et lui chuchotais: "Va, tu es libre maintenant, tu n'est plus attachée, pars un peu, pourquoi l'attends-tu?" Frange faisait quelques pas puis revenait se coucher à côté de Bouc.

Les deux petits chevreaux continuent inexorablement leur chemin à travers mon oeuvre. Mais dans mon esprit, à ce souvenir vient se superposer l'image de trois enfants, qui, avec leurs chevreaux, ont été arrêtés par une mine qui a sauté l'année dernière en Bosnie centrale. Depuis, je ne dessine que des cartes de champs de mines, car on n'a laissé aucune chance à ces enfants là ."

16.1.1998 Alma Suljević
(extrait du texte de Ivica Pinju-Bimbo, *L'art, la santé et la guerre*)

Anihilation of the Truth, 1997
Installation, Painted intervention on maps/Installation, Peinture sur cartes géographiques

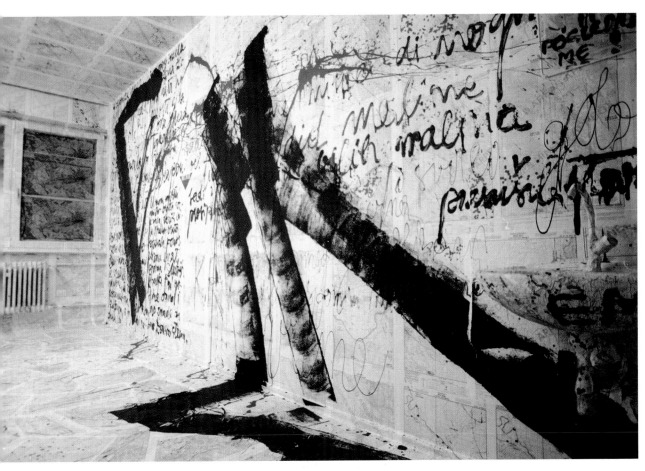

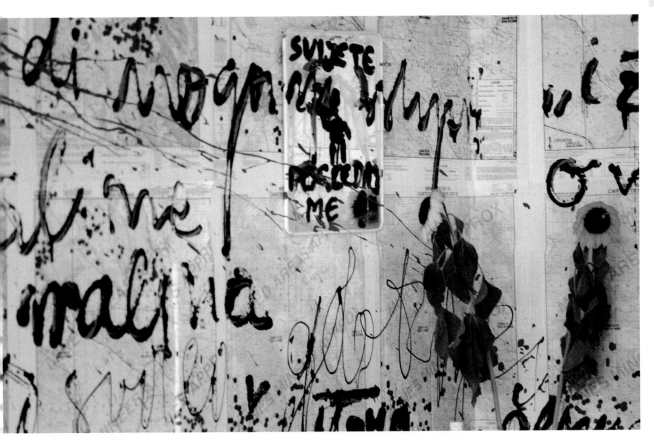

FRANK THIEL

born in 1966 in Kleinmachnow,
Germany
lives and works in Berlin

né en 1966 à Kleinmachnow,
Allemagne
vit et travaille à Berlin

When I was asked to express a few thoughts on the subject of world health, I was immediately reminded of an acute observance by a friend of mine from Ouagadougou, who during her first trip Europe, noted with a mixture of astonishment and horror that there were more pharmacies than grocery stores, more doctors than bakers here.

It could hardly have been better put: the question of health in the world is primarily a question of health for whom.

According to UNICEF, of the some 12 million children who die each year before they reach the age of five, more than half (i.e., some 7 million) succumb to the various consequences of malnutrition. That is why the question of health in the world is also unavoidably a question of hunger in the world.

The deaths of these seven million children each year alone exceed the number of lives lost during the four years of the First World War, a war that has a permanent, prominent place in every history book. Yet these millions of sacrificed children are worth little more than a footnote in the pages of history. And I see scant evidence of any serious political will to put an end to these anonymous daily deaths, this ongoing genocide.

It may sound controversial but, in my opinion, the worst disease besetting the world today is the fact that we value each human life so differently, depending on where, and under what circumstances, that person lives.

Armed to the teeth; our borders hermetically sealed; mountains of butter, oceans of milk and limitless meat in our cold storage houses. Busy extending our longevity apparently into eternity, we look on without lifting a finger as a part of our world needlessly dies each day.

It is that very part of the world which we, in the past, in the present (and, very likely, in the future as well) have mercilessly exploited, destroyed, oppressed, murdered, dominated and used for our own ends.

At the same time, in zoological and botanical gardens, we strive tirelessly to keep some of the fauna and flora of precisely that world from becoming extinct. We have filled our museums, depositories and private collections to bursting point with examples of the cultures of that very world which we have been trying our best to destroy.

We have divided the world up according to our own view, into a first, second, third, fourth world and write the history of humanity only within our own national borders and the framework of our own narrow interests. For ourselves, we have created a society which increasingly defines itself in terms of work, and people in terms of their economic value.

One could doubtless describe the state of the world in more nuanced and balanced terms; and responsibility and guilt could be distributed differently. But that would change nothing about the failure of human society. A society which we on our side have long since relinquished and perhaps never even really tried to achieve. It is a perverse lie - in view of the abyss which has been opened up by politics, economic hegemony and cultural and religious dominance during the past centuries - to speak of "progress".

It is very difficult to give an answer to the question of hope. The most important prerequisite for optimism is, in the end, a bad memory.

Only a radically different relationship between our countries and what we call "the rest of the world" can put an end to this nightmare. It would at least be a beginning if we finally awoke from the slumber of our moral unconsciousness. Perhaps one day we will learn to appreciate the immeasurable richness of other cultures and begin to acquire something of their unparalleled ability to celebrate the true joy of life.

Stadt 2/06 (Berlin), 1996
Colour photograph/photographie
couleur
175 x 268 cm

Quand on m'a demandé de formuler quelques réflexions sur le thème de la santé dans le monde, je me suis immédiatement souvenu d'une remarque très perspicace d'une amie de Ouagadougou. Pendant son voyage en Europe, elle a remarqué avec un mélange d'étonnement et d'effroi qu'il y avait ici plus de pharmacies que d'épiceries, plus de médecins que de boulangers. Il serait difficile de l'exprimer d'une manière plus juste: la question de la santé dans le monde se résume à: une santé pour qui?

Selon l'UNICEF, sur les douze millions d'enfants de moins de cinq ans qui meurent chaque année, près de la moitié sont victimes des diverses conséquences de la malnutrition. C'est pourquoi la question de la santé est aussi inévitablement celle de la faim dans le monde.

Ce chiffre de sept millions d'enfants qui meurent chaque année de causes liées à la malnutrition dépasse le nombre de morts qu'a causé en quatre ans la première guerre mondiale, une guerre qui occupe de nos jours encore une place prééminente dans nos manuels d'histoire. Alors que ces sept millions d'enfants sacrifiés ne font l'objet de guère plus qu'une note en bas de page dans la mémoire de notre histoire. Et je ne constate aucune volonté politique sérieuse de mettre fin à ces morts anonymes et quotidiennes, à ce continuel génocide.

Cela parait peut être polémique, mais à mon avis, la plus grave maladie de notre monde est le fait qu'on accorde une valeur si différente à chaque vie humaine, sur le seul critère de l'origine géographique et des conditions économiques dans lesquelles les gens vivent. Armés jusqu'aux dents, nos frontières hermétiquement closes, nous voyons s'accumuler dans nos entrepôts des montagnes de viande, de beurre, et des océans de lait. Occupés à prolonger notre espérance de vie jusqu'à l'éternité, nous assistons sans bouger le petit doigt au spectacle absurde de la mort quotidienne de pans entiers de la population mondiale. De ces mêmes pans de la population mondiale que, dans le présent comme par le passé (et vraisemblablement dans futur), nous exploitons, détruisons, oppressons, assassinons, dominons et instrumentalisons à nos propres fins.

Dans le même temps, dans les zoos et dans les jardins botaniques, nous nous échinons à préserver de l'extinction une part de la diversité biologique de la planète. Et nous avons rempli nos musées, nos dépôts et nos collections privées de témoignages de ces cultures que nous avons tenté de notre mieux de détruire.

Nous avons divisé le monde en premier, second, tiers et quart monde selon nos propres conceptions, et écrit l'histoire de l'Humanité dans le seul cadre de nos frontières nationales et de nos intérêts les plus étroits. En ce qui nous concerne nous avons créé une société qui se définit toujours plus par rapport au travail, et qui évalue les hommes en fonction de leur valeur économique.

On pourrait sans aucun doute décrire la

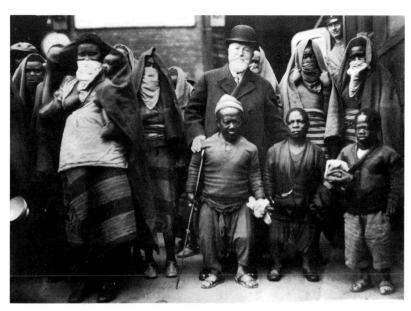

condition du monde de manière plus nuancée et plus équilibrée que je ne viens de le faire, on pourrait distribuer différemment le poids de la faute et de la responsabilité. Mais cela ne changerait rien tant que se poursuit l'échec de la société humaine. Une communauté mondiale dont l'idée a depuis longtemps été abandonnée, et que l'on a peut-être jamais vraiment cherché à réaliser. C'est un mensonge pervers que de parler de progrès, surtout au regard des fossés qu'ont ouvert entre nous et les autres notre hégémonie économique et politique, notre domination culturelle et religieuse au cours des siècles derniers.

Il est très difficile de formuler une réponse à la question de l'espoir. La condition la plus importante pour être optimiste est d'avoir mauvaise mémoire.

Seule une relation profondément modifiée entre nos pays et "le reste du monde" pourrait mettre un terme à ce cauchemar. Cela serait en tout cas pour nous le début d'un réveil moral.

Peut-être un jour apprendrons-nous à apprécier l'incommensurable richesse des autres cultures et à nous rapprocher de leur aptitude inégalée à célébrer le vrai bonheur de vivre.

209

Negerfrauen
Group of members of the Sara-Kaba tribe, exposed at the Berlin Zoo. In the centre Mr.Heck, the director of the Zoo.
Photograph taken in the 1920'
Groupe de personnes de la tribu Sara-Kaba, en exposition au zoo de Berlin.
Au centre se trouve M. Heck, directeur du Zoo.
Photo prise dans les années 20

Stadt 5/01 (Berlin), 1995-98
Billboard/Panneau d'affichage

210

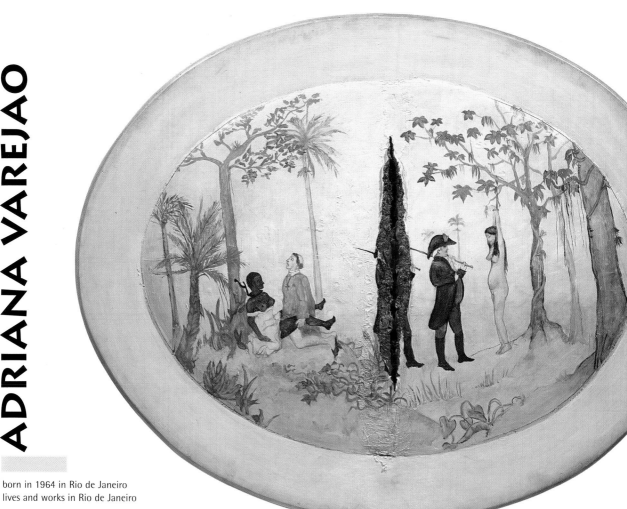

ADRIANA VAREJÃO

212

born in 1964 in Rio de Janeiro
lives and works in Rio de Janeiro

née en 1964 à Rio de Janeiro
vit et travaille à Rio de Janeiro

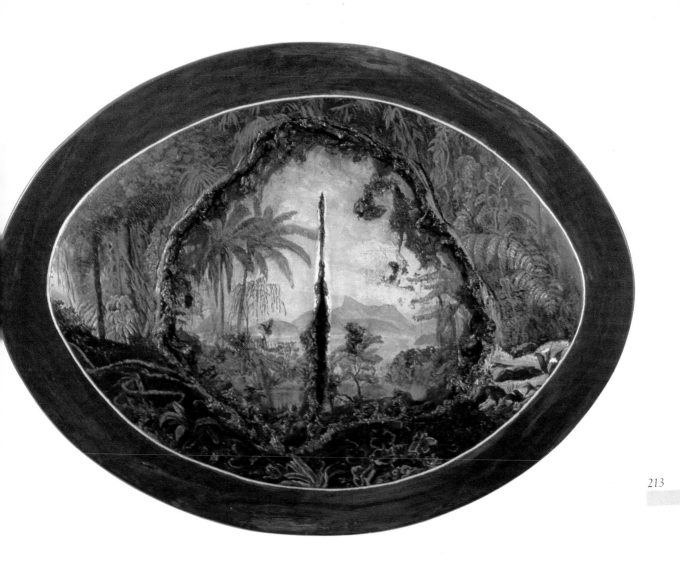

213

Ilho Bastardo, 1992
il on canvas/huile sur toile
10 x 140 cm
ollection Museum Van
edendaagse Kunst, Ghent/Gand

Paysagens, 1995
Oil on canvas/huile sur toile
110 x 140 cm

Originally I was a little surprised to know that the World Health Organization was involved in the presentation of a contemporary art exhibition. However, it made perfect sense when I thought about the power of the creative experience and its ability to maintain harmony and balance in our lives. This harmony is important because it allows us to feel a sense of control and understanding about our environment.

We all need to visualize the intensity of our emotions and thoughts in order to conduct a meaningful existence. Art can stimulate ideas and dialogue for us to better understand situations and relationships. This translates into a more productive and thoughtful mental, spiritual and physical state. Like medicine, it comes in many forms, doesn't always taste good but is vital. It is a constant quest, an ideal state of becoming on the edge of awareness.

NARI WARD

214

born in 1963 in Kingston, Jamaica
lives and works in New York

né en 1963 à Kingston, Jamaïque
vit et travaille à New York

Amazing Grace, 1993
Installation
280 abandoned children's walkers,
fire hose, audio recording/
280 poussettes pour enfants,
lances d'incendies, bande son
The Dakis Joannou Collection,
Athens/Athènes

été, au départ, un peu surpris que
rganisation Mondiale de la Santé
aine une exposition d'art
temporain. Pourtant, cela prend tout
sens si l'on pense au pouvoir de
périence créative, et à sa capacité à
ntenir dans nos vies l'équilibre et
rmonie. Cette harmonie est importante,
permet à chacun d'avoir le sentiment
naîtriser sa propre vie, et de comprendre
environnement.

s avons tous besoin de visualiser
ensité de nos pensées et de nos

émotions, de façon à mener une existence
qui ait du sens.
L'art peut stimuler la réflexion et le
dialogue qui nous permettent de mieux
comprendre les différentes situations et les
relations qui existent entre elles. Cela se
traduit par un état mental, spirituel et
physique plus productif, plus réfléchi.
Comme la médecine, comme les médica-
ments, l'art prend différentes formes, il n'est
pas toujours agréable au goût, mais il est
vital. C'est une quête constante, un devenir
qui nous porte aux limites de la conscience.

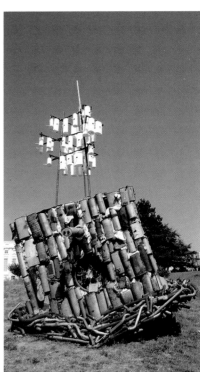

215

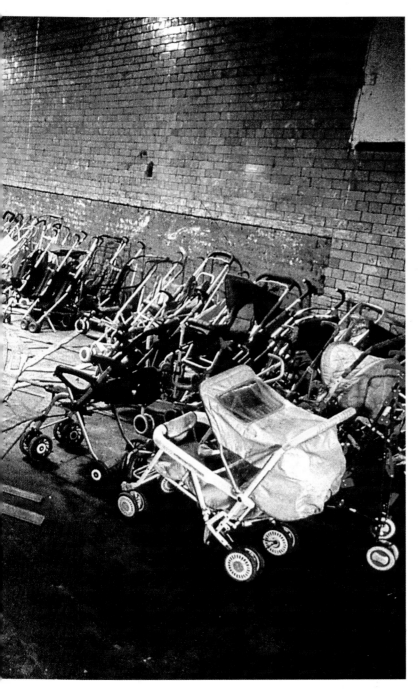

Ariana Birdhouse, 1995
Installation
Fencing, car mufflers, bird food
and clothes/Palissade, pots
d'échappements, nourriture pour
oiseaux, vêtements

CHEN ZHEN

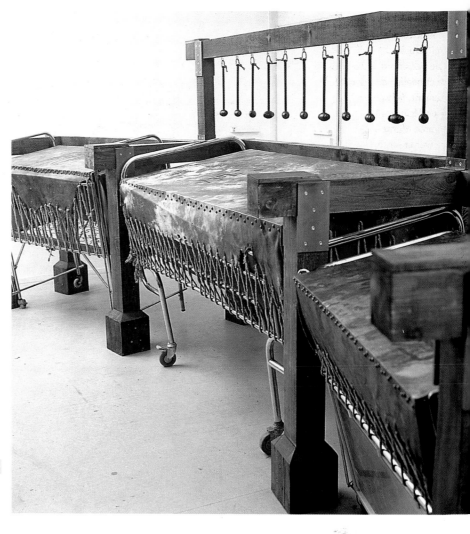

born in 1955 in Shanghai
lives and works in Paris

né en 1955 à Shangai
vit et travaille à Paris

Very often we only think about health when we are ill, and about the brevity of life when we feel that we are growing old. We neglect ourselves and fail to respect our environment, believing that we can repair the damage done later on. When we act like this, we are turning our backs on nature. If we are to recover our health we must rediscover that part of nature which lies in ourselves.

The questions of health are more closely related to questions of money and power than people think. Poverty and greed are the worst enemies of health in the world. Sickness is the consequence of a lack of physical or mental balance resulting from even greater imbalances within our societies. Health is a matter of equilibrium, inner peace and universal compassion. We must, as individuals and within society, reflect on the meaning of its essential questions. Reflection and meditation have therapeutic value.

The most terrible thing is not the disease itself but the factors which provoke and aggravate its effects. Help cannot be found only in hospita and through medicine. Our health problems part of the messages and signs which nature communicates to us. Our state of health depends on our spiritual and psychological st of mind.

For the artist health is much more than just another subject. Art today is closely linked t life and health is at the heart of the artist's territory. It affects every aspect of our lives. a focal point of individual conscience and artistic thinking.

For an artist, taking part in an exhibition suc as *The Edge of Awareness* is a matter of artisti conscience that makes us transcend our usua vision of things. It is a challenge that leads u discuss subjects which concern us all and wh encourage us to broaden the scope of our thoughts. This is much more than just anoth exhibition. It is one of those experiences wh make us aware of the value of life.

op souvent, nous ne pensons aux questions de
té que lorsque la maladie nous atteint, et
us ne réfléchissons à la brièveté de nos jours
e lorsque nous nous sentons vieillir. L'homme
néglige et néglige de respecter son
vironnement, pensant qu'il pourra rattraper
us tard les dégâts qu'il aura causé. En agissant
si, l'homme tourne le dos à la nature. Mais
ur retrouver la santé, il nous faut renouer avec
part de nature en nous-mêmes.

s questions de santé sont plus étroitement
es aux questions d'argent et de pouvoir qu'on
le pense. La pauvreté et l'avidité sont les pires
nemis de la santé dans le monde. La maladie
la conséquence d'un déséquilibre physique ou
ntal résultant de déséquilibres plus grands
core au sein de la société. La santé, quant à
e, est une question d'équilibre, de paix
érieure, de compassion universelle. Il nous
t, individuellement comme en société,
diter sur ses questions essentielles. La
lexion et la méditation ont une vertu
rapeutique.

plus terrible, ce n'est pas la maladie en elle
me, ce sont les facteurs qui la provoquent ou
gravent ses effets. On ne peut pas attendre de
ours des seuls médicaments, ni de la seule
pitalisation. Nos problèmes de santé font
tie des messages et des signaux que nous
voient la nature. Notre état de santé dépend
notre état psychologique et de notre état
rituel.

santé est pour l'artiste beaucoup plus qu'un
et parmi d'autres. L'art d'aujourd'hui étant
oitement lié à la vie, la santé se trouve au
ur du territoire qu'il explore. Elle concerne
effet la totalité des aspects de notre vie. Elle
au coeur de la conscience de chacun et au
tre de la pensée artistique.

fait d'être invité à participer à une exposition
me *The Edge of Awareness* interpelle la
science d'un artiste et l'amène à dépasser les
ites de sa vision habituelle des choses. Une
osition comme celle-ci est un défi qui nous
age à dialoguer sur des sujets qui nous
cernent tous, et nous encourage à élargir
ore notre champ de réflexion. C'est bien plus
une exposition supplémentaire. C'est une de
expériences qui nous font prendre
science de la valeur de la vie.

217

interrupted Voice, 1998
pital beds, drumskins, massage
s/Lits d'hôpitaux, peaux
ambours, petits marteaux
nassage

nted by Leva spa,
to San Giovanni (Milan)
April 1998
Edizioni Charta